广播影视新视角丛书
普通高等教育"十二五"规划教材

影视视听语言

陈吉德　沈国芳　著
蒋　俊　伏　蓉

国防工业出版社
·北京·

内 容 简 介

本书内容包括影像、声音、剪辑三大部分。影像部分主要论述视觉语言,具体包括构图、景别、角度、焦距、运动、色彩、光线、轴线、场面调度、长镜头等问题;声音部分主要论述听觉语言,主要包括人声、音乐和音响三部分;剪辑部分是把视觉语言和听觉语言综合进来进行研究,主要涉及剪辑的概念、历史、形式、原理、技巧等诸多内容。另外,本书还附上了影视作品的视听语言分析案例,目的是帮助大家把所学知识运用到实际作品分析中。

本书可作为影视学、影视编导、广播电视编导、广播电视新闻学等专业本科生,也可作为研究生以及影视从业人员的参考书。

图书在版编目(CIP)数据

影视视听语言/陈吉德等著. —北京:国防工业出版社,2022.1 重印
(广播影视新视角丛书)
ISBN 978-7-118-08295-1

Ⅰ. ①影... Ⅱ. ①陈... Ⅲ. ①电影语言 ②电视–语言学 Ⅳ. ①J90

中国版本图书馆 CIP 数据核字(2012)第 184442 号

影视视听语言

出版发行	国防工业出版社
责任编辑	丁福志
地址邮编	北京市海淀区紫竹院南路23号　100048
经　　售	新华书店
印　　刷	北京虎彩文化传播有限公司印刷
开　　本	710×960　1/16
印　　张	19½
字　　数	360 千字
版 印 次	2022 年 1 月第 1 版第 6 次印刷
印　　数	18001～19000 册
定　　价	39.80 元

(本书如有印装错误,我社负责调换)

国防书店:(010)88540777　　　投稿电话:(010)88540632
发行邮购:(010)88540776　　　发行业务:(010)88540717

"广播影视新视角丛书"编委会

学术顾问：胡正荣　中国传媒大学副校长、教授、博导，
　　　　　　　　　　原中国传播学会会长
　　　　　　胡智锋　中国传媒大学《现代传播》主编、教授、
　　　　　　　　　　博导，中国高校影视学会会长
丛书主编：孙宜君　陈　龙
编委会成员：（按姓氏音序排列）
　　毕一鸣　（南京师范大学新闻传播学院教授）
　　陈　霖　（苏州大学凤凰传媒学院教授）
　　陈　龙　（苏州大学凤凰传媒学院教授）
　　陈尚荣　（南京理工大学设计艺术与传媒学院博士、副教授）
　　戴剑平　（广州大学新闻传播学院教授）
　　邓　杰　（扬州大学新闻与传播学院教授）
　　胡正强　（南京理工大学设计艺术与传媒学院教授）
　　金梦玉　（中国传媒大学南广学院教授）
　　李　立　（中国传媒大学《现代传播》编辑部编审）
　　李亚军　（南京理工大学设计艺术与传媒学院教授）
　　陆　地　（北京大学新闻与传播学院教授）
　　尚恒志　（河南工业大学新闻传播学院教授）
　　沈国芳　（南京师范大学影视系教授）
　　沈晓静　（河海大学新闻传播系教授）
　　沈义贞　（南京艺术学院影视学院教授）
　　孙宜君　（南京理工大学设计艺术与传媒学院教授）
　　王宜文　（北京师范大学艺术与传媒学院教授）
　　吴　兵　（南京政治学院新闻传播系教授）
　　杨新敏　（苏州大学凤凰传媒学院教授）
　　于松明　（南京晓庄学院新闻传播学院教授）
　　詹成大　（浙江传媒学院科研处教授）
　　张兵娟　（郑州大学新闻传播学院教授）
　　张国涛　（中国传媒大学博士、副编审）
　　张晓锋　（南京师范大学新闻传播学院教授）
　　张智华　（北京师范大学艺术与传媒学院教授）
　　周安华　（南京大学戏剧影视艺术系教授）

"广播影视新视角丛书"总序

胡正荣

20世纪末以来,数字技术、互联网技术及现代通信技术飞速发展,给广播影视等传媒带来巨大的影响,传媒和科技都呈几何级数发展速度变化与增长。年龄稍长的人,可能都经历了电视的视图从黑白到彩色,广电技术从模拟信号到数字信号,节目从单调到越来越丰富的过程。如今广播影视传播的数字化、网络化、互动化已经成为现实。就通信而言,20年前,传呼机还是新潮的通信工具,现如今手机已经非常普及并开始进入3G时代。手机向着微型计算机的方向快速延展,其功能之强大已现端倪。当然,近10年来互联网对人们社会生活的影响就更大、更为深远,其中网络电视、网络音视频等视听新媒体也起到了重要作用。广播影视需要技术作为支撑,技术的进步必将给广播影视的存在形态与发展模式带来新的嬗变因素。可以预见,在媒介融合趋势的主导下,广播影视事业必将获得更快的进步,其中既有机遇,也有挑战。

对广播影视事业另一个至关重要的影响来自体制改革与媒介管理层面。自20世纪90年代中期以来,国家出台了一系列广播影视事业的管理办法,有力推动了广电体制改革,鼓励人们探索、实践新的媒介经营与管理模式。外资的进入、民营影视机构的准入、电影院线制的实施、电视节目"制播分离"制度的浮现,都有效繁荣了广播影视市场,并促使中国的广播影视事业迈上国际化的道路。于是我们有了国产大片,有了许多叫好又叫座的电视节目,更为重要、也更为内在的是广播影视机构的专业人士在经营与管理方面逐渐获得了自我意识。2011年10月举行的中共十七届六中全会对文化产业予以了高度重视,全会提出了"推动文化产业成为国民经济支柱性产业"的战略发展目标,广播影视事业作为国家文化产业的重要组成部分,必定会在这一大背景下受到积极的引导与激励,从而获得健康的、长足的发展。

所有这些,都使得广播影视在技术、产业、文化等方面不断出现新现象、新问题、新态势、新思潮、新理念。从广播影视学术研究与教学的角度来看,则出现了许多新案例与新的研究对象。传统的广播影视研究的内容、方法与范式面临挑战。在此形势下,广播影视学者理应把握住时代脉搏,将广播影视传播实践中所发生的巨大变化——从技术到产业、从理论到实践、从现象到文化——注入教学内容之中,从而让广播影视教学能够"与时俱进"。在这前提下,孙宜君、陈龙教授任总主编的"广播影视新视角丛书"的意义很自然地就凸显了出来。这套丛书很明确地将自己定位在"新视角"上。所谓"新视角",不仅意味着丛书会瞄准广播影视业界出现的新

现象、新问题、新态势、新思潮,突出新案例、新材料,也意味着丛书会吸收学术界的新观点、新思维。其总体脉络则是广播影视在技术进步与体制改革背景下的发展趋势。这一点充分体现出丛书编委在编写这套教材时的新理念。

在"新视角"的主导下,这套即将陆续推出的丛书全方位地建构了广播影视本科教学的教材体系。广播电视新闻、广播电视编导、影视艺术、广告学等方面的内容悉数涵盖,涉及新闻传播学、艺术学两个学科。在编写思路上则以满足广播影视的本科教学为目标,充分体现教学特点,兼顾学理性与实用性。在体系上也较为完备,从技术(比如《影视数字制作技术》、《电视新闻摄影教程》、《电视摄像技术与艺术》等)到美学(比如《影视艺术概论》、《影视美学》等)、从理论(比如《影视传播导论》、《影视文化概论》、《广告传播概论》)到实务(比如《广播电视实务》、《广播电视经营与管理》等),涉及的课程较为全面,构架则较为严谨。所设课程尽管较多,却都不出广播影视之大范畴,这在一定程度上确保了这套丛书在选题上的集中性、在特色上的鲜明性。

求"新"并不意味着一味地赶时髦,唯新潮之马首是瞻。一味地求"新"而无视传统,必将使所谓的"新"成为无源之水,最终失去生命力,徒留空洞的外壳。唯有推陈,方能出新;唯有继往,方能开来,这是"发展"之辩证法。对广播影视的学术研究与教学来说,求"新"并非是将传统理论弃之如敝屣,实际上,新现象、新问题并没有颠覆原来的理论观点,而是对之进行了充实和发展,或者是将原来的理论观点拓展到一个更大的范畴,从而使之具有当代适用性。总之,本丛书的编写理念遵循了唯物辩证法的发展规律,求新而不忘本、追求新视角却注意保持与传统的内在贯通,将"新"建立在深入理解传统的基础上。惟其如此,丛书所彰显出来的新观念和新思维,方能做到言之有据、顺理成章。

"广播影视新视角丛书"编委成员都是来自教学一线学者。他们具有丰富教学经验;同时又在广播影视学的不同学术分支里潜心治学,可谓术业有专攻。前者保证了这套教材的针对性和实用性,后者则保证了学理性。基础理论与前沿观念结合、理论阐释与实践案例结合、学与用结合,正是这套丛书的定位。

教材为教学之本。作为这套丛书的学术顾问,我们非常期待这套教材能够积极、有效地推动中国的广播影视的教学与研究的发展。谨以为序。

目录 Contents

导论 /1
 一、人类语言的发展和影视视听语言的产生 /1
 二、影视视听语言的感知机制 /5
 三、影视视听语言的基本元素 /8
 四、影视视听语言的主要特征 /9

第一章 构图 /14
 第一节 构图的内容元素 /14
 第二节 构图的造型元素 /24
 第三节 构图的分类 /29
 第四节 构图的方法 /33

第二章 景别 /36
 第一节 景别的概念 /36
 第二节 景别的分类及作用 /37

第三章 角度 /54
 第一节 物理角度 /55
 第二节 心理角度 /65

第四章 焦距 /71
 第一节 焦距的概念 /71
 第二节 焦距的分类 /75
 第三节 变焦 /77
 第四节 景深 /82
 第五节 焦距的作用 /88

第五章 运动 /98
 第一节 运动的概念 /98
 第二节 运动的方式 /99

第三节　运动的意义　　　　　　　　　　/109
　　第四节　运动的基本设备　　　　　　　　/113

第六章　色彩　　　　　　　　　　　　　　　/117
　　第一节　色彩的相关概念　　　　　　　　/117
　　第二节　色彩的分类　　　　　　　　　　/120
　　第三节　色彩的作用　　　　　　　　　　/128

第七章　光线　　　　　　　　　　　　　　　/133
　　第一节　光线的分类　　　　　　　　　　/133
　　第二节　用光的历史　　　　　　　　　　/140
　　第三节　光线的作用　　　　　　　　　　/143

第八章　轴线　　　　　　　　　　　　　　　/151
　　第一节　方向轴线　　　　　　　　　　　/151
　　第二节　关系轴线　　　　　　　　　　　/156
　　第三节　合理越轴的方法　　　　　　　　/164
　　第四节　关于轴线的几点说明　　　　　　/171

第九章　场面调度　　　　　　　　　　　　　/173
　　第一节　场面调度的概念　　　　　　　　/173
　　第二节　场面调度的分类　　　　　　　　/176
　　第三节　场面调度的方法　　　　　　　　/184
　　第四节　场面调度的作用　　　　　　　　/189

第十章　长镜头　　　　　　　　　　　　　　/193
　　第一节　长镜头的概念　　　　　　　　　/193
　　第二节　长镜头的分类　　　　　　　　　/194
　　第三节　长镜头的特征　　　　　　　　　/204
　　第四节　长镜头的功能　　　　　　　　　/207

第五节　长镜头与蒙太奇　　　　　　　　　　/210

第十一章　声音　　　　　　　　　　　　　　　/214
　　第一节　声音的概念及意义　　　　　　　　　/214
　　第二节　人声　　　　　　　　　　　　　　　/219
　　第三节　音乐　　　　　　　　　　　　　　　/233
　　第四节　音响　　　　　　　　　　　　　　　/235
　　第五节　声画关系　　　　　　　　　　　　　/238

第十二章　剪辑　　　　　　　　　　　　　　　/241
　　第一节　剪辑的概念　　　　　　　　　　　　/241
　　第二节　剪辑的诞生过程　　　　　　　　　　/242
　　第三节　连贯性剪辑　　　　　　　　　　　　/256
　　第四节　非连贯性剪辑　　　　　　　　　　　/263
　　第五节　剪辑的节奏　　　　　　　　　　　　/267
　　第六节　剪辑的句法　　　　　　　　　　　　/272

第十三章　影视视听语言实例分析　　　　　　　/275
　　第一节　《雁南飞》的镜头特色　　　　　　　/275
　　第二节　《蓝》的色彩　　　　　　　　　　　/284
　　第三节　《贫民窟的百万富翁》的画面构图　　/289
　　第四节　《现代启示录》的声音　　　　　　　/294
　　第五节　《肖申克的救赎》的声画关系　　　　/297

参考文献　　　　　　　　　　　　　　　　　　/304
后记　　　　　　　　　　　　　　　　　　　　/305

导 论

德国哲学家海德格尔说,语言是人类存在的家园。是的,假如没有了语言,人类将无法在大地上诗意地栖居。那么什么是语言?简言之,语言是人类用来表情达意的工具和符号,用瑞士语言学家索绪尔的话说,语言是"能指和所指相连接所产生的整体。"[1]在漫长的历史发展过程中,语言出现各种各样的形态,影视视听语言就是其中之一。所谓影视视听语言,是指影视艺术在传达和交流信息过程中所使用的各种媒介、方式和手段。这是一种依托视觉和听觉两种感官、用图像和声音两种手段进行交流与传播的语言。下面从产生背景、心理机制、基本元素、主要特征等方面对影视视听语言进行一番透视。

一、人类语言的发展和影视视听语言的产生

人类语言的发展大体经历了形象化、抽象化、再形象化三个阶段,这基本符合黑格尔的正-反-合三段论。

在人类语言发展的早期,还没有出现文字,人与人之间的交流除了口头语言之外,经常使用各种形象的手段,结绳记事就是显证。结绳记事是在绳子上打结,用以记事。记一件事,就打一个结,记两件事,就打两个结,依此类推。关于中国古代的结绳记事,《易经·系辞下》说:"上古结绳而治,后世圣人易之书契,百官以治,万民以察。"《庄子·胠箧》也说:"昔者容成氏、大庭氏、伯皇氏、中央氏、栗陆氏、骊畜氏、轩辕氏、赫胥氏、尊卢氏、祝融氏、伏羲氏、神农氏,当是时也,民结绳而用之。"结绳记事法不但中国有,外国也有。奇普(Quipu 或 khipu,图导-1)是古代印加人的一种用来计数或者记录历史的结绳记事方法。绳子五颜六色,不过目前还无法解开其真正含义。

目前,在世界很多地方都发现了各种各样的史前原始岩画,这些岩画山地洞

[1] [瑞士]费尔迪南·德·索绪尔:《普通语言学教程》,高名凯译,商务印书馆1999年版,第102页。

穴、悬崖峭壁之上，虽手法粗糙，但栩栩如生，是先民们通过视觉形象来表情达意的符号和手段。这显然是一种原始的语言，一种形象化的语言。

在考古工作中，人们从出土的早期陶器中发现很多图案，有各种动物图案，如青蛙、蛇、龙、凤、鱼、鸟等，另外还有几何纹，如曲线、直线、三角形、水纹、漩涡纹、锯齿纹等。对此，李泽厚认为："似乎是'纯'形象的几何纹样，对原始人们的感受却远不只是均衡对称的形式快感，而具有复杂的观念、想象的意义在内。"①也就是说，这些陶器上的图案不仅仅是一种简单的装饰，还具有表情达意的功能，因此也是一种语言，一种形象化的语言。

图导-1　奇普

在人类语言发展的早期，除结绳、岩画、陶纹外，还有刻木、狼烟等。可以看出，形象化是人类语言发展初级阶段的主要特征，此时的语言简单直观，它的产生和发展，与人们的生产劳动、日常生活等实践活动直接相关。

随着文字的出现，人类语言的发展进入第二个阶段，即抽象化阶段。所谓抽象化，就是把早期形象的图案符号变为抽象的文字符号，这是语言文字发展极为重要的阶段，因为早期形象的图案符号在表情达意时存在不准、不便、不畅等弊端。就汉字的六种造字方法而言，或许有人会认为，指事、会意、形声、转注、假借等字具有抽象性，而象形字（图导-2）具有形象性，不具有抽象性。我们认为，象形字虽然用线条或笔画勾勒出物体的外形特征，如用"日"字表示圆圆的太阳，用"月"字表示弯弯的月亮，用"云"字表示漂浮的云彩，用"雨"字表示正在下的雨等。但"日"、"月"、"云"、"雨"这些符号相对于它们各自的指称对象来说，已经具有非常明显的抽象化特征了。

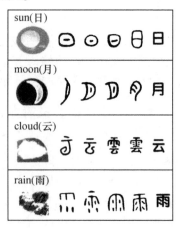

图导-2　象形字

古埃及也有象形文字，产生于公元前4000年左右。它同苏美尔文、古印度文以及中国的甲骨文一样，都脱胎于原始社会最简单的图画和花纹，但过于复杂，难以书写，所以逐渐演变为供日常生活使用的埃及草书。从外形上看，埃及草书的抽象性很强。

以上所说的都是表形文字或表意文字，另外世界上还有大量的表音文字。表

① 李泽厚：《美的历程》，安徽文艺出版社1994年版，第24页。

音文字也叫拼音文字,它是用字母来表示话音,英文、俄文以及中国的藏文、蒙文、维吾尔文均属此类。这类文字的抽象性更强。例如,狗这种动物用英文说是"dog",用俄文说是"собака",而"dog"和"собака"与狗这种动物之间毫无相似之处,完全是一种抽象的符号。

总之,抽象性是文字出现之后人类语言发展的主要特征,只不过有的语言抽象性强,有的语言抽象性弱。对于各民族文字而言,形象是写实的,抽象是写意的;形象是相对的,抽象是绝对的。

随着1839年法国画家达盖尔"达盖尔银版摄影术"的发明,特别是1898年法国卢米埃尔兄弟(图导-3)电影放映机的发明,以及1927年有声电影的出现和1936年电视的诞生,人类语言的发展进入了第三阶段,即形象化阶段。这个阶段绝非第一阶段的简单重复,而是更高阶段的回归,即黑格尔所说的否定之否定阶段。这是一个崭新的阶段,是图像和声音两种手段逐渐融为一体,视觉和听觉都能得到享受的阶段。所以在电影艺术诞生之后,一些人欣喜若狂,高唱赞歌。法国导演冈斯就动情地说道:"确实,画面的时代到来了!一切传说,一切神话,一切不平常的事件,所有宗教的创立人和宗教本身,所

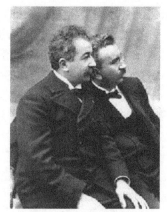

图导-3 卢米埃尔兄弟

有历史上的大人物,几千年以来人民想象中一切客观事件的反映,都在等待着光使他们复活。那些英雄们都在我们的面前拥挤着想进来。一切梦的生活和一切生活的梦都将在感光胶片上表现出来,如果有人假想荷马在世,他也许会把《伊里亚特》(或者最好是《奥德赛》)印在胶片上,那决不是雨果式的遐想。画面的时代到来了!说明和解释有什么用?我们有些人骑着白云的马前进,而我们与现实战斗,正是为了迫使现实变成梦幻。摄影机就是仙仗,魔法家梅尔兰的眼睛就是摄影机的光荣镜头。"①当然,我们还要提到法国影评家巴赞,他的四卷本著作《电影是什么?》无疑就是一曲献给电影艺术女神的欢乐颂。他说:"作为摄影机的眼睛的一组透镜代替了人的眼睛,而它们的名称就叫'Objectif'(法文'客观性'的意思——笔者注)。在原物体与它的再现物之间只有另一个实物发生作用,这真是破天荒第一次。外部世界的影像第一次按照严格的决定论自动生成,不用人加以干预、参与创造。摄影师的个性只在选择拍摄对象、确定拍摄角度和对现象的解释中表现出来;这种个性在最终的作品中无论表露得多么明显,它与

① [法]阿倍尔·冈斯:《画面的时代到来了》,柯立森译,载李恒基、杨远婴:《外国电影理论文选》,上海文艺出版社1995年版,第69~70页。

画家表现在绘画中的个性也不能相提并论。一切艺术都是以人的参与为基础的;唯独在摄影中,我们有了不让人介入的特权。照片作为'自然'现象作用于我们的感官,它犹如兰卉,宛若雪花,而鲜花与冰雪的美离不开植物与大地的本源。"①匈牙利电影理论家贝拉·巴拉兹以"可见的人"为题,对电影的到来拍手称快:"现在,另一种新机器将根本改变文化的性质,视觉表达方式将再次属于首位,人们的面部表情采用了新方式表现。这种新机器就是电影摄影机。电影与印刷术一样是大量复制和传播精神产品的工具。它对人类文化的影响将不亚于印刷术。"②显然,贝拉·巴拉兹已经从人类文化的高度来探讨电影艺术给人们带来的视听变化了。

影视视听语言一经产生,便成为主导性语言,对以文字为载体的传统语言形态构成巨大的挑战,并影响着人们的交流方式,改变了人们的思维模式。你可以不喜欢它,但却无法拒绝它对你的潜移默化的影响,因为它已经融入了人们的日常生活。英国学者罗杰·西尔弗斯通对电视与日常生活的关系进行了深入研究。他说:"电视融入日常生活的明显之处在于:它既是一个打扰者也是一个抚慰者,这是它的情感意义;它既告诉我们信息,也会误传信息,这是它的认知意义;它扎根在我们日常生活的轨道中,这是它在空间与时间上的意义;它随处可见,这么说不仅仅是指电视的物体——一个角落里的盒子,它出现在多种文本中——期刊、杂志、报纸、广告牌、书,就像我的这本;它对人造成的冲击,被记住也被遗忘;它的政治意义在于它是现代国家的一个核心机制;电视彻底地融入到日常生活中,构成了日常生活的基础。"③对于电视这样一个"打扰者"和"抚慰者",你能拒绝它对你的影响吗?

进入21世纪,影视视听语言的发展更加迅猛。巨大的广告牌,闪烁的霓虹灯,吸人眼球的街头演出,琳琅满目的商品,名目繁多的视频网站,方便快捷的手机下载,越来越薄的手提电脑,小巧玲珑的家用DV摄像机,不断升级的PSP、IPAD、IPHONE……异彩纷呈的视听盛宴让人头晕目眩。"在这个图像的漩涡里,观看远胜于相信。这决非日常生活的一部分,而正是日常生活本身。"④在这各种视听语言中,影视视听语言的霸权地位越来越得到加强。电视从平面直角变成等离子一面墙,频道数量呈几何级增长,各种节目24小时不间断对人们进行狂轰乱炸。三维立体影院遍地开花。2010年,美国科幻巨制《阿凡达》吸金能力空前,上映17天,全球票房就过10亿美元大关,成为全球票房之王。它让人们在三维立体效果中享受着

① [法]安德烈·巴赞:《电影是什么?》,崔君衍译,中国电影出版社1987年版,第11~12页。
② [匈]贝拉·巴拉兹:《可见的人 电影精神》,安利译,中国电影出版社2003年版,第11页。(此书作者原译为巴拉兹·贝拉,笔者认为,此译错,Béla Balázs应译为贝拉·巴拉兹。此后提到该作者,均以后者为准,特此说明。)
③ [英]罗杰·西尔弗斯通:《电视与日常生活》,陶庆梅译,江苏人民出版社2004年版,第4~5页。
④ [美]尼吉拉斯·米尔佐夫:《视觉文化导论》,倪伟译,江苏人民出版社2006年版,第1页。

超级视听大餐。可以说,在这个时代任何人都无法逃脱影视视听语言的有形或无形统治。

二、影视视听语言的感知机制

影视视听语言是一种特殊的语言,它不是抽象的文字,而是图像和声音俱全的动态影像。其实,我们所看到的动态影像本来是电影胶片上的一幅幅静态的照片(即画格)通过放映机投射到银幕上而形成的,这些静态的照片为何能动起来呢?另外,银幕就像一个画框,所呈现出的只是物像的一部分,观众为何会有一种完整的感觉呢?银幕展现的影像是二维的,观众为何有一种立体的三维感觉呢?由此看来,人们在接受影视语言时有着复杂的感知机制。这大致可分为生理和心理两方面。

从生理方面讲,接受影视视听语言主要利用视觉残留机制。所谓视觉残留,是指人们在观察物体时,物体会在视网膜上留下影像,物体虽然消失,但物像并不立刻消失,而要延续0.1秒~0.4秒。如在一本书的第一页画一只鸟,第二页画一个笼子,第三页仍然画一只鸟,第四页仍然画一个笼子,依此类推……画完后,在快速翻动书页时,就会产生鸟在笼中的感觉。这是因为鸟和笼在我们的视网膜上产生了视觉残留现象。

视觉残留机制是人们能够欣赏影视艺术的重要基础。我们知道,所谓影像,其实就是使用放映设备把胶片或录像带上的一幅幅静态的照片连续投射到银屏上而形成的。这些影像之所以会给人以动的感觉,是因为胶片或录像带上的一幅幅静态的照片被快速(一般是每秒24格)放映时,它们间隔的时间远远小于0.1秒~0.4秒,也就是说,第一格照片残留在视网膜上的物像还没有消失时,第二格照片的物像就出现了;第二格的物像还没有消失时,第三格照片的物像又出现了……如此连续下去,本来静态的照片就变成了动态的影像。相反,假如没有视觉残留机制,即便是以每秒24格的速度放映,人们看到的仍然是一幅幅一闪而过的静态照片,而不会有连续的动态感觉,观影活动也就无法完成。

早在公元前65年,罗马人留克里修斯就认为人眼存在视觉滞留的现象。中国宋代出现的走马灯(当时称"马骑灯"),其制作也是利用了视觉残留原理。但真正系统提出视觉残留原理的应该是比利时科学家约瑟夫·普托拉。他在1929年时做了大量的实验,终于证实了视觉残留原理的存在,认为人眼视觉的生理功能可以将一系列独立的画面组合起来,成为连续运动的视象。之后,诡盘、走马盘、轮车盘、活动视镜、频闪观察器等视觉玩具相继出现,这些玩具大同小异,均利用视觉残留原理。1895年,法国卢米埃尔兄弟发明电影放映机时,仍然利用视觉残留原理。当时的放映速度是每秒16格,比现在的放映速度慢了8格。

从心理方面讲,接受影视视听语言主要利用完形机制。完形心理,也是格式塔心理。"格式塔"是德文"Gestalt"的音译。这种观点认为,一切的"形"都是知觉进

行了积极组织或建构的结果,而不是客观本身。也就是说,知觉虽然是由各种要素组成,但它决不等于构成要素之和,而是对对象结构样式的整体性把握。在这种心理机制作用下,观众才可能从二维的平面影像中产生三维的立体幻觉,才可能根据自己的日常生活经验,对影片画面之间的"空白"进行心理补偿,从而完成一次完整的观影活动。

在电影诞生不久,德国心理学家明斯特伯格(图导–4)就对此进行了深入的研究。1916年,明斯特伯格出版了电影理论史上第一部有影响的著作《电影:一次心理学研究》。他运用完形心理学的知识,从电影的感知经验入手,证明了电影是一门艺术。深度感和运动感是明斯特伯格解读电影的两个入口。关于深度感,他举例说,我们看到几百英尺远的山时,会有一种距离感,当银幕把山的画面呈现在我们眼前时,我们就会毫无阻碍地把日常生活的经验带进来,对山的画面进行阐释。关于运动感,他举例说,我们从停在火车站的车厢窗口向外看时,突然感觉自己乘坐的火车运动了,而实际上却是相邻轨道上的火车在运动,也就是说,我们虽然处于静止不动的状态,但日常生活的运动经验让我们产生了运动

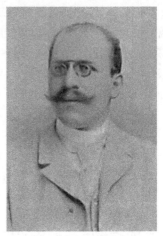

图导–4 于果·明斯特伯格

的幻觉。所以明斯特伯格总结说:"我们在影片中看到了实际的深度,然而我们时刻都意识到那不是真正的深度,人物也不是真正立体的。那不过是一种暗示的深度,由我们自己的活动创造的深度,而不是实际看见的,因为不具备真实感知深度的实质性条件。现在我们发现运动也是感知的,但眼睛却没有接受到真正运动的印象,它仅是运动的暗示,而运动的概念在很大程度上是我们自己的反应的产品。"①

同样从完形心理学角度进行研究,后来的德国艺术理论家爱因汉姆②则显得耐人寻味。爱因汉姆在1932年出版的《电影作为艺术》中坚持地认为,电影艺术由于技术上的局限不能完美地再现现实,但恰巧是有了这些局限,电影才能真正成为一种艺术。其局限具体表现在以下六个方面:(1)立体在平面上的投影;(2)深度感的减弱;(3)照明和没有颜色;(4)画面的界限和物体的距离;(5)时间和空间的连续

① [德]于果·明斯特伯格:《电影心理学》,徐增敏译,载李恒基、杨远婴:《外国电影理论文选》,上海文艺出版社1995年版,第11页。

② 鲁道夫·爱因汉姆就是美国著名心理学家鲁道夫·阿恩海姆,因为爱因汉姆1946年加入美国籍,潜心研究艺术与视知觉的审美关系。有意思的是,在美学领域译为鲁道夫·阿恩海姆,电影学领域却译为鲁道夫·爱因汉姆,其实二者是同一人。

并不存在;(6)视觉之外的其他感觉失去了作用。例如,关于照明和没有颜色,爱因汉姆阐释道:"一旦所有的颜色都被还原为黑白两色,甚至它们的浓淡度也都不能保持原样时,现实世界的面貌就会大大变样。可是所有看电影的人却都把银幕世界看成是自然的如实反映。这是由于'部分幻觉'的现象在起着作用。"①爱因汉姆得出的结论显然是错误的,因为他把电影艺术与现实生活的界限绝对化了,艺术家只能进行被动的创作。更为错误的是,爱因汉姆把电影艺术某一阶段的特征无限扩大,视为所有阶段的特征,为了论证自己的观点,他后来不得不彻底否定有声电影的出现,否定电影艺术的一切进步,这显然是机械的、片面的。

其实,作为一种接受机制,完形心理是在观影过程中不可忽视的因素,例如,我们虽然看到的只是银幕上的特写,但仍然会把它视为一个完整的人,听到画外隆隆的枪炮声,会想象到一场战争正在进行,这都是完形心理在起作用。但我们不能像爱因汉姆那样将之绝对化、扩大化。

除上述完形心理机制外,还有一种注意心理机制。注意是指有机体对某些刺激进行有选择的接受,而对其他刺激进行抑制的一种心理倾向。其基本特征有二:一是指向性,这是指对同一时间出现的诸多刺激进行选择加工;二是集中性,这是指心理活动在被选择对象上的停留强度。所谓的"视而不见"、"听而不闻",就是指"视"和"听"的对象已经超过了有机体的注意度,无法引起中枢神经系统的兴奋。

注意心理机制是构建影视视听语言的重要心理基础。在此,我们还是要提到明斯特伯格。他把电影艺术与戏剧艺术做比较,认为在戏剧演出过程中,舞台上有很多布景、道具、演员等很多内容,观众的注意力指向和集中哪一点,完全由观众自己去完成,因为不被注意的东西不可能从舞台上消失。而电影艺术则不同,电影艺术可以借助于特写镜头,把想让观众看的东西加以放大,不想观众看的东西排除在画面之外,所以观众自然就会把注意力指向和集中特写所展示的内容。他是这样说的:"特写镜头做到了用戏剧的任何手段都无法做到的事情,尽管我们在戏剧演出时可以用望远镜,只对准那两个人物的头部以获得那种效果,但是这样我们就摆脱了舞台表演所提供的场面,即注意力的集中是由我们自己,而不是由表演造成的。在电影中,情况则正相反。"②也就是说,在观影过程中,观众注意力的集中是由银幕上的内容造成的。

对观影过程中注意心理机制进行研究的还有英国电影理论家林格伦。他一直在思考这样一个问题:现代电影为何比早期电影更有趣、生动和逼真?他最后给出的答案是,早期电影不懂得使用蒙太奇,现代电影则大量使用了蒙太奇,而蒙太奇

① [德]鲁道夫·爱因汉姆:《电影作为艺术》,邵牧君译,中国电影出版社2003年版,第12页。
② [德]于果·明斯特伯格:《电影心理学》,徐增敏译,载李恒基、杨远婴:《外国电影理论文选》,上海文艺出版社1995年版,第14页。

模拟的正是人的注意力。他说："蒙太奇作为一种表现周围客观世界的方法,它的基本心理学基础是:蒙太奇重现了我们在环境中随注意力的转移而依次接触视象的内心过程。电影是用画面纪录物象和重现运动的,它能使我们看到栩栩如生的景象;它应用了蒙太奇后,就能准确地重现我们通常察看事物时的方式。这说明了为什么现代的电影能如此生动、有趣和逼真,能远胜那些局限于不自然、不真实的舞台方式的初期影片。这一点还说明了许多其他的问题。"①早在20世纪60年,林格伦能得出这样的结论,是非常难得的。

注意心理机制在观影活动中也是必不可少的。影片无论如何剪辑,如何用色,如何布光,总要引起观众的注意,否则,观影活动就几乎无法完成。

影视视听语言的感知机制除视觉残留、完形、注意等三方面外,还有记忆、想象、联想、直觉、情感等诸多方面,限于篇幅,在此不一一论述。

三、影视视听语言的基本元素

影视艺术无疑是一种语言,对此,法国电影理论家马尔丹说："由于电影拥有它自己的书法——它以风格的形式体现在每个导演身上——它便变成了语言。"②影视艺术既然是一种语言,就应该有它的基本元素。关于其基本元素,美国电影理论家波布克认为:"电影艺术要求把两组截然不同的元素成功地结合在一起:(1)制作影片的技术元素(摄影机、照明、录音和剪辑);(2)把工艺变成艺术的美学元素。"③但对于第二点,作者有点语焉不详。美国另一位电影理论家梭罗门在《电影的观念》(图导-5)一书中论述了运动、时间、空间、剪辑、对话等基本元素,但作者更多的则是论述电影的发展和美学问题。本书认为,影视视听语言应该包括影像、声音、剪辑三大部分。

图导-5 《电影的观念》

影像部分主要论述视觉语言,主要包括:

(1)构图:根据题材和主题的要求,对表现对象进行合理的布局,使之成为一个完整的画面。

(2)景别:由于摄影机或摄像机与被摄体的距离不同,或者焦距的不同,从而造成被摄体在银屏上所成像的大小有别。通常分为远景、全景、中景、近景和特写五种。

① [英]欧纳斯特·林格伦:《论电影艺术》,何力、李庄藩、刘芸译,中国电影出版社1979年版,第51页。

② [法]马赛尔·马尔丹:《电影语言》,何振淦译,中国电影出版社2006年版,第5页。

③ [美]李·R·波布克:《电影的元素》,伍菡卿译,中国电影出版社1986年版,第9页。

（3）角度：摄影机或摄像机与被摄体在空间上的位置关系。按照水平关系，可分为正拍、侧拍、背拍三种；按照垂直关系，可分为平拍、俯拍、仰拍三种；还有一种打破水平和垂直关系的角度，即斜拍。

（4）焦距：从透镜的中心点到光线能够清晰聚焦的那一点之间的距离。通常包括长焦镜头、短焦镜头和标准镜头三种。

（5）运动：摄影机或摄像机的位置变化或角度变化。大体有推、拉、摇、移、跟、升、降等几种运动方式。

（6）色彩：画面的颜色表现。根据明度，可分为明调和暗调；根据软硬度，可分为软调和硬调；根据生理和心理反应，可分为暖调和冷调。

（7）光线：画面的光效。根据性质，可分为直射光和散射光；根据水平方向，可分为顺光、侧光、逆光、顶光、底光；根据功能，可分为主光、副光、轮廓、背景光；根据光源，可分为自然光和人工光。

（8）轴线：由被摄对象的视线方向、运动方向和相互之间的关系形成一条假想的直线。可分为方向轴线和关系轴线两种；前者是由视线方向和运动方向形成的，后者是由相互之间位置（两个人物以上）的关系形成的。

（9）场面调度：导演对画框内一切内容的安排，也就是指演员的位置、动作、行动路线及摄影机或摄像机的机位、拍摄角度、拍摄距离和运动方式。

（10）长镜头：持续时间较长的镜头，能完整地再现时间和空间，最大限度地将多元的景物信息如实地摄入镜头，从而保证影像与现实之间的高度真实关系。根据属性，可分为时间长镜头和空间长镜头；根据构图，可分为单构图长镜头和多构图长镜头。

声音部分主要论述听觉语言，影视作品中的声音通常分为人声、音乐和音响三种，它与画面的关系表现为声画同步、声画分离、声画对位和声画错位四种。

剪辑部分是把视觉语言和听觉语言综合起来进行研究，主要涉及剪辑的概念、历史、形式、原理、技巧等诸多内容。

另外，本书还附上了影视作品的视听语言分析案例，目的是帮助大家把所学知识运用到实际作品分析中。

四、影视视听语言的主要特征

影视视听语言是人类语言发展的新阶段，它是一种依靠动态画面和声音进行表情达意的语言系统。匈牙利电影理论家贝拉·巴拉兹干脆称电影艺术是"一种新形式和新语言。"①通过与日常生活语言（包括口头语言和书面语言）的对比，更能揭示出影视艺术这种新语言的主要特征。

第一，日常生活语言是由"间接意指符号"组成，语言符号本身没有直接的表现性，也就是说，其能指与所指之间的联系具有任意性和约定性。而影视视听语言是

① ［匈］贝拉·巴拉兹：《电影美学》，何力译，中国电影出版社1979年版，第15页。

由"直接意指符号"组成,视觉形象本身具有直接的表现性,也就是说,其能指与所指之间以"肖似性原则"为基础。

例如,在日常生活语言中,"狗"这种动物,用汉字表达是"狗",用英文表达是"dog",而作为能指符号的"狗"和"dog"之所以指向"狗"这种动物,是因为二者有一种长期以来的约定,这种约定在某种程度上具有任意性。假如我们很久以前把作为能指符号的"狗"和"dog"指向其他动物,那它们就与其他动物之间形成了约定。而在影视艺术中,"狗"这种动物是靠具体的、活生生的影像符号来表达的,这种影像符号只能指向"狗",而不会指向其他动物。

因为日常生活语言本身没有直接的表现性,所以只能靠读者的想象去完成,而不同的读者因为生活经历、文化修养、审美水平、价值观念等有所不同,就会得出不同的想象,即所谓为"一千个读者有一千个哈姆雷特"。而影视视听语言本身具有直接的表现性,所以不用受众去想象,也就是说,观众看到什么就是什么,不会存在任何差别。如曹雪芹《红楼梦》一书对林黛玉的描写:

> 两弯似蹙非蹙罥烟眉,一双似喜非喜含情目。态生两靥之愁,娇袭一身之病。泪光点点,娇喘微微。闲静时如姣花照水,行动处似弱柳扶风。心较比干多一窍,病如西子胜三分。

这段文字写得形象生动,妙趣横生,每个读者的脑海中都会浮现出不同的林黛玉来,有的可能胖一点,有的可能瘦一点;有的可能高一点,有的可能矮一点;有的可能白一点,有的可能黑一点。但新版电视剧《红楼梦》所呈现出的林黛玉只有一个(图导-6),观众喜欢也好,反对也罢,其形象总是固定的,不用去想象和加工。

图导-6 林黛玉

第二,日常生活语言既可以表达一般性和抽象性的事物,也可以表达单义性的事物。而影视视听语言不可能表达一般性和抽象性的事物,只能表达单义性的事物。

例如,用日常生活语言既可表达出"水果"这一类事物,也可以表达香蕉、苹果、西瓜、桃子、梨子等一个个具体的事物。而影视视听语言只能呈现出香蕉、苹果、西瓜、桃子、梨子等一个个具体事物,不可能呈现出"水果"这一类事物,因为"水果"一词是一般的、类指的。

第三,日常生活语言是一种典型的民族性语言,不具备普遍接受的可能性。而影视视听语言则是一种接近世界性的语言,在一定程度上是可以普遍接受的。

在西方文化中,有一个巴比伦通天塔的传说。大洪水过后,诺亚的后代繁殖得越来越多,他们来到一个开阔的平原,建造起繁华的巴比伦塔。大家因为语言相通,沟通无障碍,于是巴比伦塔很快就高耸入云。上帝看到后非常害怕,不想让凡人达到自己的高度,于是让人们操起不同的语言。由于语言隔阂,人们无法交流,思想无法统一,巴比伦通天塔的建设便半途而废。从此,人们分散到世界各地,按照不同的语言形成不同的部族和民族。虽然这只是一个传说,但也说明日常生活语言的民族性。也就是说,不同民族之间无法同时用各自的语言进行交流的。而影视视听语言则有很大的不同。不同民族之间都可以用影视视听语言进行交流,尤其是在默片时代。电影艺术诞生在1895年,之后很快传入上海。1897年9月5日,上海出版的《游戏报》第74号上发表了一篇题为《观美国影戏记》的文章。文章写道:"近有美国电光影戏,制同影灯而奇妙幻化皆出人意料之外者。昨夕雨新凉,偕友人往奇园观焉。座客既集,停灯开演:旋见现一影,两西女作跳舞状,黄发蓬蓬,憨态可掬。又一影,两西人作角抵戏。又一影,为俄国两公主双双对舞,旁有一人奏乐应之。又一影,一女子在盆中洗浴……如影戏者,数万里在咫尺,不必须缩地之方,千百状而纷呈,何殊乎铸鼎之像,乍隐乍现,人生真梦幻泡影耳,皆可作如果观。"①中国人之所以能看美国电光影戏,是因为这种艺术是一种通用语言,不存在交流障碍。1927年,电影艺术这种"伟大的哑巴"终于开口说话,声音出现后,电影艺术在接受程度上确实受到了一定的影响。"巴黎在第一次上映美国对白片时,观众就喊叫道:'用法语讲话吧!'在伦敦,观众对这种影片中的可笑而几乎为广大英国公众听不懂的美国佬腔调,也报之以嘘声。"②但是,比起日常生活语言,有声电影的接受难度明显要小许多。显然,如果不懂英语,就根本无法阅读英语文学作品,但如果观看英语对白的有声电影,总归要明白一些的。如在观看迪斯尼动画片《猫与老鼠》(图导-7)时,尽管很多人听不懂英语对白,但对于影片的情节还是能

① 转引自程季华:《中国电影发展史》(上),中国电影出版社1963年版,第8~9页。
② [法]乔治·萨杜尔:《世界电影史》,徐昭、胡承伟译,中国电影出版社1995年版,第273页。

图导 – 7 《猫和老鼠》

够大体了解的。

第四,日常生活语言的单个文字的意义则是比较确定的,而影视视听语言的单个影像意义是不确定的。

在日常生活语言中,"好"就是"好","坏"就是"坏","东"就是"东","西"就是"西",语义明确,很少有歧义。但在影视视听语言中,单个影像的意义就很难确定了。著名的"库里肖夫效应"就是显证。苏联蒙太奇学派的库里肖夫从旧片中将俄国著名演员莫兹尤辛一个毫无表情的特写截取下来,后面分别接上的一盘汤、一个躺着女尸的棺材、一个在玩着滑稽玩具狗熊的小女孩等三个镜头。这三种不同的组合放映给一些不知道此中秘密的观众观看时,观众分别看到了莫兹尤辛沉思、悲伤和微笑三种表情。其实,在这三种组合中特写镜头中的表情是完全一样的。这说明,单个影像的意义不是确定的,只有与其他影像进行组合,才能产生确定的意义。法国电影理论家让·米特里在《影像作为符号》一文中说道:"单独的影像可以展示事物,但并不表示任何其他意义。只有通过与其有关的事实整体,影像才能具有特定的意义和'表意能力'。它由此获得独特的意义,而反过来又会赋予整体(它是其中的一部分)以新的意义。"[①]因此,表意功能不属于单个影像,不是单个影像的功能,而是彼此影响或彼此作用的一组影像的功能。

第五,日常生活语言的离散性比较清楚,存在着词组、词、语素,有最小的语义单位,而影视视听语言的离散性非常模糊,很难找到最小的语义单位。

日常生活语言的最小语义单位是语素。语素是最小的话音、语义结合体,也是最小的语法单位,可分为:(1)单音节语素,如天、地、人、红、黄、蓝等;(2)双音节语素,如淘汰、蚯蚓、芭蕾、坦克、忐忑、尴尬、纽约等;(3)多音节语素,如马克思、奥林

[①] [法]让·米特里:《影像作为符号》,崔君衍译,载李恒基、杨远婴:《外国电影理论文选》,上海文艺出版社1995年版,第286页。

匹克、珠穆朗玛、白兰地、噼里啪啦等。这样一来,"马克思坐在沙发里看报纸"一句就可以分为"马克思|坐|在|沙发|里|看|报纸"。可以看出,语素就是不能再分割的最小单位。而在影视视听语言中,很难找到最小的语义单位。法国符号学研究者麦茨早在20世纪60年代就致力于电影语言的八大组合段研究,但最后在《论电影语言的概念》一文中却无奈地宣称:"电影语言既不包含相当于语素(或几乎相当于字词的东西)的第一分节中的单元,也不包含任何相当于音素的第二分节中的单元。"①之后有人对影视语言的最小语义单位进行了探索,认为最小语义单位是"义素","只不过这里的'单位'不是一场、一个镜头、一格这样的'时间单位',而是存在于一场、一个镜头、一格内容的'语义单位'"。②但是,这种结论也仅仅是一种"猜想",并没有得到学界认可。在编者看来,影视视听语言中最小的语义单位很难存在。最小语义单位是镜头吗?显然不是,因为镜头还可分为画面。是画面吗?也不是,因为画面中还能分割出很多的信息。如好莱坞影片《公民凯恩》中的一幅画面(图导-8)就存在主席台、讲台、画像、嘉宾、观众、座位、台阶、灯光、柱子、地面、入口、走道等诸多信息,如果把声音也加进来,就更复杂了。可以说,要想在视听语言中找到最小语义单位,几乎是徒劳。

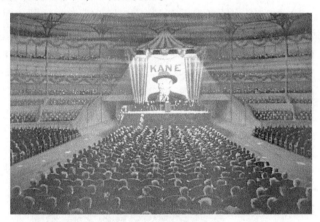

图导-8 《公民凯恩》

① [法]克里斯丁·麦茨等:《电影与方法:符号学文选》,李幼蒸译,生活·读书·新知三联书店2002年版,第94页。
② 张鹏:《关于电影语言最小语义单位的猜想》,《文艺研究》2008年第10期。

第一章 构图

"构图"一词原是美术学用语,在中国传统绘画里又称"布局",是指对画面材料的组织和安排。借用到影视艺术当中来,是指创作者根据影视作品主题和美学效果的需要,对拍摄对象在取景框中的位置进行安排。相对于美术作品的构图,影视艺术的构图要复杂得多,因为后者涉及到运动和声音等诸多问题。对此,美国电影理论家波布克说:"电影中的构图不像其他任何视觉艺术中的构图。它的关键在于活动。因为没有一个画格跟另一个画格完全一样,影像是在不断变化的,导演和摄影师必须在任何时候都能掌握它。"①

对于影视艺术作品来说,构图问题相当重要。同样的表现对象,构图不同,所表达的含义也有所不同,因此,在拍摄现场,演员比较在意自己在画面中的位置,摄影师非常关心拍摄对象的成像效果,导演时时刻刻都不离监视器。可以说,影视作品就是由演员、服装、灯光、美工、道具、摄影、导演等各种人员共同打造的一幅幅构图组成的。研究构图也就成了解开影视艺术奥秘的重要手段。

第一节 构图的内容元素

就结构而言,整部影视作品由段落组成,段落由场景组成,场景由镜头组成,镜头由画面组成。画面如果再细分,可以分为主体、陪体、背景、前景、空白等要素。这些要素的布局是表达作品主题和创作者情感的重要手段。不过,所要指出的是,这些要素并不一定同时出现,有的画面可能没有陪体,有的画面可能没有空白,但主体却是经常存在的。

① [美]李·R·波布克:《电影的元素》,伍菡卿译,中国电影出版社1986年版,第60页。

一、主体

画面的主要表现对象,称为主体,它既是画面内容的中心,也是画面结构的中心,画面的其他元素都要与之相呼应,从而形成一个有机整体。主体通常是人,可能是一个人,也可能是几个人或一群人。主体通常是主角,但也可能是配角,因为影视作品的画面是动态的,当主角退场后,配角自然就成了主体。除人物外,主体还可能是动物或其他物体。总之,主体是多种多样,富于变化的。

主体是作品主题和创作者情感的重要体现者,也是观众解读作品的重要依据。如果一幅画面失去主体或主体模糊,就无法表现主题,观众也会感觉茫然无措,不知道构图的真正用意。所以创作者在构图时一定要想方设法突出主体,其突出方式通常有以下几种:

(一) 把主体放在视觉中心

这里的视觉中心可以位于画面的正中心(图1-1),也可以处于黄金分割的位置。所谓黄金分割,黄金分割又称黄金律,是指将整体一分为二,较大部分与较小部分之比等于整体与较大部分之比,其比值为0.618,也就是说,长度为全段总长度的0.618倍。0.618被公认为最佳的比例数字,具有严格的比例性、艺术性和和谐性,最能引起人们的审美愉悦,因此被称为黄金分割。在影视艺术的画面构图中也经常运用这种方法(图1-2)。

图1-1 《阳光灿烂的日子》画面一

图1-2 《阳光灿烂的日子》画面二

(二) 线条引导

线条的存在通常会把人们的注意力指向主体。在陈凯歌执导的《黄土地》中(图1-3),那棵孤零零的树本来不引人注意,但由于蜿蜒曲折的山区小路的存在,人们关注的视线自然就会沿着小路延伸的方向指向那棵树,进一步思考即可明白,那棵树与孤身来到黄土地的八路军战士顾青之间形成了巧妙的隐喻关系。

图1-3 《黄土地》

(三）衬托

衬托原来是中国绘画的一种技法,是指用墨在物象的周围进行渲染,以使其更加突出。衬托手法借用到文艺作品中是指从侧面进行描绘和烘托,从而使得所要表现的主体更加鲜明生动。衬托在中国古典小说中经常运用。《三国演义》中的关羽斩华雄一段,作者先极力描写华雄的勇猛。他一出场就轻易连斩四员大将。之后描写关羽迎战,他一出场就轻易斩下了华雄的人头。很显然,作者写华雄的勇猛是假,用他来衬托关羽的勇猛才是真。在影视艺术的画面构图中,衬托也经常运用。常见的方法有:

（1）虚实衬托。在虚实衬托中,通常将不重要的构图因素虚化掉,以突显主体。在张艺谋执导的影片《我的父亲母亲》(图1-4)中,母亲招娣为了能够多看父亲骆长余几眼,经常在父亲送孩子回家的途中守望。此时影片利用长焦镜头进行拍摄,作为前景的树木和作为背景的广袤田野都被虚化掉了,只有母亲和父亲的形象是清晰的,从而形成一种"我的眼里只有你"的美学效果。

（2）形体衬托。包括大与小、高与矮、长与短、胖与瘦、方与圆等各种方式的衬托,有时是前者衬托后者,有时后者衬托前者。卓别林主演的喜剧影片《摩登时代》(图1-5)多次用夏尔洛周围人物的高大身躯来衬托他的矮小身躯,从而揭示出夏尔洛这个小人物的辛酸命运,表达出创作者对小人物苦难遭遇的同情。

图1-4 《我的父亲母亲》

图1-5 《摩登时代》

（3）方向衬托。当大多数物体向同一方向运动,而一个物体突然却逆向运动,这自然就会引起人们的注意。在陈凯歌执导的《黄土地》结尾的祈雨一场戏(图1-6)中,祈雨的人群疯狂地向画面深处跑去,被裹挟在人群中的憨憨发现了从地平线阔步走来的八路军战士顾青时,却突然转身,逆着人流奋力地向顾青跑来……此时,憨憨无疑是画面表现的主体。在逆向奔跑的憨憨身上,无疑寄托着导演对觉醒者的希望,只有年轻一代的觉醒,沉默千年的黄土地才有生机和活力。

（4）动静衬托。当许多物体运动时,一个物体如果静止不动,就会引人注意;相反,当许多物体静止时,一个物体如果运动,同样会引人注意。前者是以动衬静,后者是以静衬动。戴玮导演的影片《冈拉梅朵》讲述的是曾因一曲《冈拉梅朵》红遍全

国的著名女歌手安羽在突然失声后从歌坛消失转而做了一名录音师的故事。她被西藏的一首歌声所召唤,不远万里,踏上了充满神秘和未知的音乐朝圣之旅。她沿途录下了西藏大地的天籁之音。图1-7所展现的是安羽刚来到西藏,举着录音设备,录着神秘的音乐。此时,安羽站在高处,一动不动,而人群从她旁边不停走过,流动的人群衬托出了静止不动的安羽。

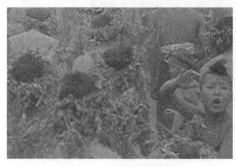

图1-6 《黄土地》　　　　　图1-7 《冈拉梅朵》

(5) 色彩衬托。俗话说,万绿丛中一点红。"万绿"是大面积的底色,衬托出作为主体的小面积"一点红"。色彩衬托可以是冷暖衬托,色别衬托,也可以浓淡衬托。张艺谋的国产大片《英雄》中有一段在胡杨林打斗的戏(图1-8)。背景是一望无际的金黄色的胡杨林,亮得眩目,美得醉人,在这超凡脱俗的金黄色世界中,张曼玉饰演的飞雪和章子怡饰演的如月均身着红衣,打斗着,翻滚着。不,这不是打斗,分明是两个红色精灵在金黄色世界中跳着空中芭蕾。为了拍这场戏,导演张艺谋可谓煞费苦心,他亲自率剧组到内蒙古的胡杨林,以每袋80元的价格收购了大量胡杨树叶。在拍摄过程中,工作人员用巨大的鼓风机吹向空中,造成天旋地转,到处都是金黄色的氛围,从而将两个红色精灵衬托得更加夺目。

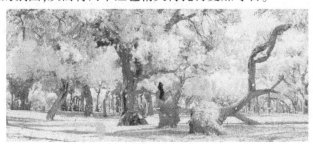

图1-8 《英雄》

(6) 明暗衬托。有时主体是明,其他被摄体是暗的;有时主体是暗的,其他被摄体是明的,于是,二者形成了衬托的关系。在江海洋执导的小成本电影《高考1977》中,身为历史反革命分子陈甫德的女儿陈琼与潘志友相爱了,在一个夜晚,陈琼终于克服

了女性的羞涩,在潘志友面前脱光了衣服,与潘志友彻底融化在了一起。此时,背景是浓浓的夜色,陈琼被光线照得透亮,其女性肌肤之美被表现得无以复加(图1-9)。

图1-9 《高考1977》

总之,主体要形象生动,要能引起观众的充分注意。只有这样,才能真正承担起表情达意、揭示主题的作用。

二、陪体

陪体是指画面中陪衬、说明、烘托、突出主体,并与主体构成特定情节的拍摄对象。陪体可分为直接陪体和间接陪体。与主体同时出现在一幅画面上的陪体,称为直接陪体。有的陪体不直接出现在画面上,而是依靠观众通过画面的某些线索而想象出的陪体,称为间接陪体。间接陪体富有隐蔽性、虚幻性,能够创造画外之画,调动观众的想象力。例如,画面上人正在睡觉,突然传来飞机的轰鸣声,飞机虽然没有直接出现在画面上,但观众可以通过声音联想到飞机的存在。

陪体可以帮助主体突出和深化主题。好莱坞经典影片《魂断蓝桥》讲述的是一个感人至深的爱情故事。第一次世界大战期间,英国军官罗伊偶遇芭蕾舞团演员玛拉,立刻坠入爱河,罗伊送给玛拉一个心爱的吉祥符。就在他们举行婚礼的前一天晚上,罗伊接到部队开赴前线的命令,婚礼被迫取消。罗伊走后,玛拉受尽磨难,虽然最后罗伊凯旋而归,并带着玛拉回到他自家的庄园,但玛拉受不了罗伊家族有可能的歧视,跑到滑铁卢桥上撞车自尽。罗伊赶到,拾起地上的吉祥符(图1-10),悲痛万分,耳畔回响起玛拉曾经的爱情表白:"我爱你,我从未爱过别人……"吉祥符这个陪体此时再度出现,显然能进一步揭示出他们之间至真至纯的爱情,深化了作品的主题。

陪体还可以与主体构成特定的情节,或者表明主体的身份,或者点明事件的性质、背景。在王全安执导的《图雅的婚事》中,蒙古族妇女图雅性格倔强,她想离婚再嫁一个男人,并与其共同照料残疾丈夫巴特尔、孩子、牲畜和几十平方里干旱牧场。前来求婚的几个男人都没有什么特别之处,并且也不愿接受巴特尔,但图雅的中学同学宝力尔的登场却与众不同。他是开着轿车而来的,这说明他的经济实力

非常好(图1-11)。后来,观众才知道,他是打石油赚了很多钱,并把巴特尔安排在高级的福利院里,然后带图雅和孩子到城里生活。在此,轿车这个陪体对说明宝力尔的身份起到了重要作用。

图1-10 《魂断蓝桥》

图1-11 《图雅的婚事》

另外,陪体还可以营造氛围,让画面更加充实,更有生活气息。李大为的影片《走着瞧》讲述的是20世纪70年代初期中国北方农村知青插队的荒诞故事。影片一开始就是知青们开着拖拉机,扛着红旗和生产工具集体下地干活的镜头。拖拉机、红旗、生产工具等陪体共同营造出了集体劳动的生活气息(图1-12)。

在画面构图中,陪体的作用是不可忽视的。它影响到画面的内容表达,也影响到画面的艺术感染力。关于陪体与主体的关系,以下一些处理方法不妨借鉴:

(1) 主体中心,陪体边缘。
(2) 主体完整,陪体部分。
(3) 主体正面,陪体侧面。
(4) 主体画内,陪体画外。
(5) 主体实,陪体虚。
(6) 主体近,陪体远。
(7) 主体明,陪体暗。

在德·西卡执导的意大利新现实主义作品《偷自行车的人》的开头(图1-13),一群失业工人在职业介绍所门前求职。在构图时,对作为主体的职业介绍所工作人员做了正面处理,对作为陪体的失业工人做了背面或侧面处理。

图1-12 《走着瞧》

图1-13 《偷自行车的人》

对于陪体，无论如何处理，都不能喧宾夺主，"抢"了主体的戏，否则就会弄巧成拙，得不偿失。

三、背景

位于主体之后，用来衬托、渲染主体的景物或人物，称为背景。背景丰富多样，可实可虚，可明可暗，可多可少，可繁可简，总之，都要为主体服务。

背景可以点明主体所处的时代、地域、季节等特征，如春夏秋冬、山区平原等；还可以表现主体所处的具体环境，如工厂车间、客厅卧室等；还可以说明主体的身份、职业、年龄等特征，如教师警察、男女老少等。所有这一切，都是与主体一道说明作品内容的。李杨执导的《盲山》讲述的是一个女大学生被拐卖到山区的故事。影片一开始即展现出一幅荒凉贫瘠的山区图（图1-14）。这显然就是故事的发生地，于是，观众的思绪逐渐被带入了故事的情境中。

背景还可以帮助主体突出主题，表达创作者的思想情感。陈凯歌执导的《黄土地》开场呈现的是黄土地上迎亲的场景。一位十几岁的姑娘嫁给了一位年近四十的男子。在这场畸形的婚礼上有一个旁观者叫翠巧，她身着红衣，默默地看着眼前的一切。此时，她身后的墙上贴着喜庆的红纸，上面写着"三从四德"几个大字（图1-15）。

图1-14 《盲山》

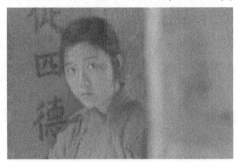

图1-15 《黄土地》

这个背景说明，在亘古不变的黄土高原，女子始终是没有地位的。主人公翠巧被父亲当做礼物送给了比她大许多岁的男子。之后，她试图渡过黄河，去寻求心中的圣地，不料被黄河吞噬。她的悲剧产生与其父亲"三从四德"的传统观念有着必然联系。

另外，背景还可以使画面具有层次感，显得充实、丰满、多样，具有和谐的美感。在张艺谋执导的《红高粱》的一场戏中（图1-16），"我爷爷"身躯高大，站在画面的左侧，右侧是斑驳残缺的拱门。阳光从画面深处斜射过来，在金色的阳光下，"我爷爷"与拱门相互映衬，尽诉历史的沧桑与悠远。整个画面就仿佛一幅珍藏多年的油画。

背景跟陪体一样，都是为主体服务，并最终服务于整部作品。有的作品，主体、陪体都不错，但背景却出现了问题，或者过于零乱，或者"抢"了主体的戏。一般来

图 1-16 《红高粱》

说,背景的选择要注意以下几点:

(1) 要能够说明时代背景、民族风格、地域特色。例如,小桥流水是江南,大漠孤烟是北方;亭台楼阁是望族,茅屋草社是寒门;马达轰鸣是工厂,麦浪滚滚是农田。总之,背景要精心经营,不能一带而过。

(2) 背景要与主体在影调、色调上形成区别,使主体具有立体感、空间感和轮廓感,以加深观众对主体的印象。李安执导的《卧虎藏龙》有一场李慕白和玉娇龙在竹林打斗的戏(图 1-17)。背景是绿意盎然的竹海,李慕白和玉娇龙均身着白色的衣服,显得非常醒目。两人在竹林中翻滚着、追逐着、打斗着,仿佛两只白色的鸟儿在空中追逐、嬉戏。整个画面美轮美奂,让人过目不忘。

图 1-17 《卧虎藏龙》

总之,背景的处理是画面构图的重要因素,一定要精心选择,细心处理,只有这样,画面的内容才能具有丰富的信息量和视觉上的冲击力。

四、前景

画面中位于主体前面的景物人物,称为前景。前景的特点是成像大、影调深、色调重,常处于"金角银边"。

前景可以使画面呈现出层次感、空间感和透视感,从而加大画面的信息量。创作者可以利用前景与远处景物在影调、大小、色调、形状、虚实等方面的差别,营造出画面深远的感觉,让人觉得画面不是"平面"的,而是"立体"的。凯文·科斯特纳导演的奥斯卡获奖影片《与狼共舞》讲述的是南北战争结束时一位美国中尉与印地安苏族人交往的故事。图 1-18 所展现的是苏族的一位男子骑马来看望作为"闯

入者"的邓巴。邓巴位于画面的深处,前景是骑着白马的苏族男子,再远处是一望无际的荒原。空间的层次感表现得非常明显。

图1-18 《与狼共舞》

前景还可以与主体形成象征、隐喻、对比等各种关联,从而更好地说明主体。黄健中执导的《银饰》是一部女性意识颇浓的电影。由于丈夫的性取向有问题,妻子碧兰长期受到性压抑,之后红杏出墙。开片展现的是碧兰在梅花丛中行走的场景。在图1-19中,前景是傲然开放的腊梅,主体是碧兰娇若明月的容颜。正如字幕所言,腊梅的性格是"孤根独暖",而这恰好符合了碧兰的性格:她是孤独的,但依然迎着家庭的寒风悄然开放……

有时创作者巧妙地设置前景,只是为了增加画面的装饰美,并无其他特别的用意。常见的装饰手段是设置画框,造成"画中画"的美学效果。图1-20是系列专题片《昆曲六百年》第一集《前世今生》中的一幅画面。前景是窗格,主体是两个演员在表演昆曲《牡丹亭》中"游园惊梦"一场戏。通过窗格去拍摄,就形成了"画中画"的装饰效果。

图1-19 《银饰》　　　　图1-20 《昆曲六百年·前世今生》

前景还要能够营造氛围,展现地方特色和民族特色,如用红叶表示秋天,用雪枝表示冬天,用椰树表示南国,用哈达表示藏族。剪影的设置宜虚不宜实,宜简不宜繁,宜少不宜多,不能本末倒置,喧宾夺主。前景还要在影调、色调等方面与主体形成反差,从而更好地突出主体。

五、空白

位于主体之后，由同一种颜色形成的背景或虚化的背景，称为空白。空白不一定都是白色，也可以是其他任何颜色，但不能叫"空黑"、"空红"、"空蓝"等。

中国传统绘画讲究"疏可走马，密不透风。"就是说，该留白时要大胆地留白。对此，宗白华是这样说的："西洋传统的油画填没画底，不留空白，画面上动荡的光和气氛仍是物理的目睹的实质，而中国画上画家用心所在，正在无笔墨处，无笔墨处却是飘渺无倪，化工的境界。"①在影视艺术的画面构图中，空白现象也时常出现。

空白的形成有两种情况：一种情况是，由同一种颜色或者接近同一种颜色形成；另外一种情况是，虽然颜色比较多，但通过长焦拍摄，让其失焦，变得模糊。著名演员陈冲执导的影片《天浴》讲述的是文革期间一个叫文秀的女青年下放到西藏的故事。图1-21所展现的是藏民老金跟文秀对话时的一幅画面：主体是老金的近景，背景是高远的天空。老金的形象在空白的衬托下显得是那样高大醒目。这种空白就是由同一种颜色形成的。

图1-21 《天浴》

空白会使画面显得空灵清秀，即所谓"画留三分空，生气随之发。"也就是说，空白应该能营造一种意境，引发观众的联想。所以，空白虽"空"，但创作者的感情不能空。图1-22所展现的是陈凯歌《赵氏孤儿》中庄姬夫人为

图1-22 《赵氏孤儿》

了保住赵氏孤儿而毅然自杀的一幅画面：庄姬夫人之前已经将赵氏孤儿生了下来，让程婴藏在药箱里带走，但受到韩厥的阻拦。庄姬夫人就用东西填充起自己的衣服，在韩厥面前自杀，目的是制造腹中胎儿已死的假象。此时庄姬夫人身着红色上衣和黄色的裙子，背景是洁白的雪地。雪的洁白色泽与庄姬夫人的洁白品质是那样的吻合。这幅画面像庄姬夫人的长相那样美丽无比。

空白的面积设置一般要大于主体的面积，才会意境深远。如果小于主体的面积，整个画面就会显得很实，不会引人注意；如果等于主体的画面，整个画面就会显

① 宗白华：《美学散步》，上海人民出版社1981年版，第85页。

得平庸呆板。

第二节 构图的造型元素

一幅画面,从内容上讲,可分为主体、陪体、背景、前景、空白等;这些内容又是由具体的造型元素组成的,其元素主要有线条、形态、影调、色调等几种。

一、线条

物象呈现出的轮廓,称为线条。在影视作品中,线条分为直线和曲线两种。直线即不改变方向的线,具体分为水平线、垂直线、斜线等几种。

一般说来,水平线给人平衡、稳重、宽广、博大、宁静的感觉,会把观众的思绪引向画外,从而产生无限的遐想。何平执导的《天地英雄》是一部充满英雄之气和阳刚之气的西部武侠片,讲述的是盛唐时期大漠边关的传奇故事:姜文扮演的李校尉因违抗军令遭朝廷通缉,中井贵一扮演的日本遣唐史来栖被贬为捕快,前往西域,缉拿李校尉,二人打得难解难分。如图1-23所示为西部大漠景象,近景是人和战马,背景是无限延伸的地平线,给人一种天之高远、地之辽阔的感觉。

图1-23 《天地英雄》

垂直线给人高耸、沉稳、坚强、庄严的感觉,有时还有表达创作者对被摄体的崇敬、赞扬之情。图1-24所展示是王小帅执导的影片《十七岁的单车》中的一个画面:鳞次栉比的高楼大厦尽显北京这个国际大都市的繁华,小贵这样的小人物就生活在其中。租来的一辆自行车成了他所有的家业,为了找到丢失的心爱自行车,他受尽了磨难。都市的繁华景象

图1-24 《十七岁的单车》

与小贵辛酸的命运,在此形成了鲜明的对比。

斜线因为打破了水平和垂直的简单布局,显得较有活力。有的斜线还能象征着剧中人物失衡、不安、骚动、迷乱等心理。张艺谋的喜剧作品《有话好好说》大量地利用了倾斜摄影,于是天安门街道、高楼大厦、电线杆等都变得倾斜,这与赵小帅、安红、刘德龙等都市男女那种骚动不安的心理是相吻合的。

曲线即改变方向的线条。比起直线,曲线的变化要复杂得多,有Z形、S形、C形、L形、O形、M形等,其变化方式几乎是难以穷尽的。一般来讲,曲线会给人柔美、浪漫、优雅的感觉,更能让人浮想联翩。医学美学就认为,女性的曲线美是世界上最美的事物,这种美主要体现在胸围、腰围、臀围上。例如,我们观看维纳斯雕塑时,会感到一种妙不可言、动人心魄的美。

在影视作品中,曲线通常是与直线并用。这样能产生一种对比或者衬托的美学效果。卓别林主演的《摩登时代》中有一幅画面(图1-25),主体是圆形的机器,机器下面斜线一直向画面内部延伸,造成一种纵深感。画面的最里面是水平和垂直相交的柱子。圆形的机器和直线的衬托下更加醒目。相对于这个巨大的圆形机器,

图1-25 《摩登时代》

人物显得那样的渺小,从而表达出"人为物役"的主题。

二、形状

事物的外部形象,称为形状。形状是事物的重要特征。王维诗曰:"大漠孤烟直,长河落日圆。"此处的"直"和"圆"把"大漠孤烟"和"长河落日"的特征很形象地表现了出来。美国心理学家鲁道夫·阿恩海姆说:"形状,是眼睛所把握的物体的特征之一,它涉及的是除了物体在空间的位置和方向等性质之外的那种外部形象。换言之,形状不涉及物体处于什么地方,也不涉及对象是侧立还是倒立,而主要涉及物体的边界线。"①

我们虽然能说出三角形、长方形、正放形、圆形、菱形、平行四边形、锤形、扇形等诸多形状名称,其实,其名称是无法穷尽的,因为还有数不清的不规则形状。在影视作品中,出现在画面中的事物形状也是复杂多样,变化莫测。可以按照诸多事物形状之间的相似度将其分为统一型和多样型。

① [美]鲁道夫·阿恩海姆:《艺术与视知觉:视觉艺术心理学》,滕守尧、朱疆源译,中国社会科学出版社1984年版,第56页。

统一型形状会产生一种整齐一致的形式美。黑格尔说:"整齐一律一般是外表的一致性,说得更明确一点,是同一形状的一致的重复,这种重复对于对象的形式就成为起赋与定性作用的统一。"①古诗中的"五律"、"七律"、"五绝"、"七绝"都符合整齐一律。在张艺谋执导的《英雄》中有时出现形状统一的画面。图1-26所展示的是赵国剑客无名受秦王召见,徒步进入秦王宫殿的情景。左右两边站立着无数士兵,其身高、姿态、手中握着的兵器以及相互间的距离完全一样,从而产生一种形式上整齐纯粹的美。所要指出的是,这种统一型形状在影视作品画面构图中不能出现得太多,太多就会显得单调、呆板、缺乏活力。

图1-26 《英雄》画面一

多样型形状是指画面中物体的形状各式各样,富于变化,这样的画面会产生一种错落有致的形式美。图1-27所展示的也是《英雄》中的一幅画面:秦军万剑齐发,落在赵国剑客的屋顶上。就视觉效果来看,剑的大小、方

图1-27 《英雄》画面二

向、粗细、长短、远近等均不相同,屋檐的形态也有所区别。这样的画面就显得有活力,有生气。

在影视作品中,物体的形状常常承担着叙事功能:或者交待事件发生的时间、地点,或者展现时代特色、民族特色,或者营造某种氛围。贾樟柯执导的《三峡好人》荣获第63届威尼斯电影节最佳影片金狮奖,影片讲述的是煤矿工人韩三明来到三峡寻找妻子和护士赵红来到三峡寻找丈夫的故事。从图1-28所展示的画面中可以明显看出,这个故事发生在三峡,因为画面中出现了三峡上的巫山大桥。

图1-28 《三峡好人》

在影视作品中,物体的形状有时还承担着表意功能,这时,物体的形状就会调动观众的观影积极性,进行思考和联想。20世纪70年代苏里执导的影片《战洪图》

① [德]黑格尔:《美学》第一卷,朱光潜译,商务印书馆1979年版,第173页。

讲述的是河北省冀家庄的人"舍小家保大家"的感人故事。洪水到来之际,为了保护京沪铁路的安全,他们主动破堤行洪,让洪水吞没自己的心爱家园。图1-29所示为村支书丁震洪学习毛主席著作之后,走到室外,看着冉冉升起的红日,胸潮澎湃,难以平静,此时画面上出现了浪涛拍岸的镜头。此时的浪花不仅仅是浪花,而是丁震洪心情的写照。

图1-29 《战洪图》

中国传统绘画讲究"以形写神","形"是表面的,"神"是内在的;"形"是手段,"神"是目的;无"形",便无"神"。影视作品中的形亦如此,它要为表现作品的主题或者抒发创作者的情感服务,一定不能为形而形,从而陷入形式主义的泥坑。

三、影调

影调是指画面的明暗层次、虚实对比、色彩差别、取景范围、拍摄角度等诸多因素所形成的一种基调。在影视作品中,影调是叙事传情非常重要的手段。

根据明暗度,影调可分为明调和暗调。明调又称亮调、高调、轻调。明调的画面会使人产生兴奋、喜悦、激动、轻松、欢乐、甜蜜等感觉。姜文执导的影片《阳光灿烂的日子》在表现马小军与米兰相会的镜头时多用明调,尤其是米兰的温馨小屋。如图1-30所示的画面,马小军趴在米兰睡过的床上,想象着米兰躺在床上的情景,帐子、枕巾、床单以及马小军

图1-30 《阳光灿烂的日子》

身上的衣服几乎都是白的。此时,阳光从画面的右上角照射过来,把小屋照得透亮。影片之所以把这些场景作处理得"阳光般灿烂",仿佛整个小屋都散发着一股荷尔蒙气息,因为这是马小军和米兰爱情诞生的地方,尤其是对马小军,此处俨然是他情感的圣地。

暗调又称深调、低调、重调。暗调的画面会使人产生痛苦、压抑、忧愁、沉重、悲哀、神秘、暧昧等感觉。已故著名画家陈逸飞执导的影片《人约黄昏》讲述的是流传于旧上海时期的传奇故事。一位从欧洲留学回国的记者在一个深秋之夜偶遇一个

自称为"鬼"的神秘女子。记者为情所困,开始与其交往。如图1-31所示为记者与神秘女子赤身拥抱,此时光线很暗,只有两人的肌肤显得稍微亮一些。这种暗调与整个故事发生背景以及暧昧的内容是非常吻合的。

还有一种介于明调和暗调之间的影调,即中间调。其明暗度以及颜色之间的反差跟人们在日常生活中观察事物的感觉基本相同。中间调具有客观、写实的特点。

图1-31 《人约黄昏》

总之,影调要与作品故事内容相吻合,要与创作者内在的情感相吻合。有些作品在营造影调时甚至注意到了作品中季节的变换。影片《梅兰芳》的摄影师在谈到该片的影调时说道:"我把梅兰芳先生生命中的几个阶段,分别对应四季中的春天、夏天和冬天来表现,以此作为影片情绪基调的主轴。第一段的影像感受是春天,混沌但生意盎然,要让人感受到那种混沌里的勃勃生机,感受到梅兰芳要破土而出、势不可挡。我们当时做了大量的烟,其实就想营造那种浑浊和抑制不住的、涌动的力量。第二段,当十三燕去世后,梅兰芳进入到另外一种状态,就像阳光明媚的夏天,人比较慵懒,比较安逸。但是在这段人们会发现他的生命出现一种停滞和苦闷,会有恐惧。在影调上,我们按照夏天的主调去做。但由于天气的缘故,有些外景不能达到老北京夏日通透的那种感觉,非常遗憾。到了第三阶段,实际上是冬天的一个感觉。这个冬天的感觉来自于战争年代,人的内心感情的那种压抑,基本上是以南方的冬景为主,传达出那种冷冷的调性。"[①]所以,我们在观看《梅兰芳》时很容易感受到该片在影调上的丰富变化。

四、色调

色调是指画面色彩的总体倾向,或者说色彩的总体效果。在影视作品中,一般通过布景、灯光、滤镜、调节白平衡等方式确定影像的色彩基调。

我们可以根据生理和心理反应,将影调分为暖色调和冷色调两种,具体内容详见本书第六章第二节。关于色彩的冷暖问题,科学家通过实验发现,在粉刷成蓝绿色的工作室里和粉刷成红橙色的工作室里,人们对冷热的主观感觉相差5度~7度。也就是说,在蓝绿色房间里工作的人们,华氏59度就感觉到寒冷,而在红橙色房间里工作的人们直到温度计下降到52度~54度时,才感到寒冷。客观地说,这

① 侯凯:《用影像讲述史诗格局的通俗故事——与赵晓时谈<梅兰芳>的摄影创作》,《电影艺术》2009年第1期。

意味着蓝绿色使人体循环减慢,而红橙色却使其加速。这使我想起了阿恩海姆在《艺术与视知觉》一书中举过的一个有趣例子:有一个足球教练在训练运动员时非常注意色彩的冷暖问题。这个教练"总是让人把足球队员中间休息时去的更衣室刷成蓝色,以便创造出一种放松的气息;但当他对队员们作最后的鼓动讲话时,则让队员们走进涂着红色的接待室,以便创造出一种振奋人心的背景。"[1]因为蓝色属于冷色调,利于运动员休息;红色属于暖色调,容易使运动员兴奋起来。关于色彩的作用,英国电影理论家林格伦也认为:"深暗的色调会使我们感到压抑,明亮的光线则使我们的精神振奋。"[2]

在影视作品中,色调的冷暖问题也很容易发现。张艺谋执导的《菊豆》即是显证。灰黑色和红色两种色调贯穿始终。当表现杨金山为代表的家族宗法势力对菊豆和杨天青这"两个畜生"进行迫害时,影片以灰黑色为主,因为灰黑色属于冷色调,象征着家族势力的暴力、压迫和罪恶。当表现菊豆和杨天青试图冲破家族势力,享受情欲之乐时,影片以红色调为主,因为红色属于暖色调,象征着菊豆和杨天青的反抗和对美好生活的憧憬。图1-32所展现的是菊豆和杨天青乘杨金山外出之际第一次偷情之后的镜头:菊豆主动向杨天青发动攻势:"婶子这身子给你留着。"在两人翻云覆雨的同时,红红的、长长的染布从空中滑下,落入到红色的染池当中。画面的红色恰好象征了两人肉体的狂欢行为。

图1-32 《菊豆》

色调多种多样,利用色调,可以真实地再现环境氛围,可以表现事物的外部特征,还可以象征某种感情、观念,从而更好地为揭示作品主题或抒发创作者的思想感情服务。所以就一部成功的影视作品而言,适当的色调是必不可少的。

第三节 构图的分类

影视作品的构图从不同的角度可以进行不同的分类,从动静角度,可分为动态构图、静态构图和综合构图;从画内与画外的关系角度,可分为封闭式构图和开放式构图。

[1] [美]鲁道夫·阿恩海姆:《艺术与视知觉:视觉艺术心理学》,滕守尧、朱疆源译,中国社会科学出版社1984年版,第469页。

[2] [英]欧纳斯特·林格伦:《论电影艺术》,何力、李庄藩、刘芸译,中国电影出版社1979年版。

一、动态构图、静态构图和综合构图

所谓动态构图,也叫多构图,是指随着摄影机或摄像机的运动,或者拍摄对象的运动,或者焦距的变化,而不断调整被摄体在画面中的位置的过程。

与普通摄影构图相比,影视作品构图的最根本特点就在于运动。因为普通摄影抓取的只是事物的瞬间,而影视作品摄影要完成事物的动态过程。英国电影理论家林格伦说:"画家和导演之间的第二个主要差别,就是导演的画面是活动的。这一点实质上就使画面结构的常规无效。运动成为构图的主要因素,它使其他一切沦居次要地位。"①美国电影理论家波布克也说:"电影不象静态照相,它永远不是静止的。无论何时画格内部都存在着运动,构图改变了,影像对观众的影响也发生了变化。影片是始终在变化着的影像的一种不断的流动。"②

动态构图取决于三个因素:摄影机的运动、被摄体的运动、焦距的变化。其中,摄影机的运动是最重要的。因为"单是这个事实就把电影中的视觉形象与其他艺术形式区别开来,这正是必须充分加以开掘的元素。摄影机的能动性使电影导演能够及时采取有利的拍摄角度。它是活动的,更重要的是,它使电影导演能够在运动展开时改变影像的性质。"③摄影机运动表现在诸多方面,如景别变化、角度变化、方位变化等。综合摄影机、被摄体和焦距三种变化因素,动态构图可能有以下四种形式:

(1) 摄影机静止,被摄体运动。
(2) 摄影机运动,被摄体静止。
(3) 摄影机运动,被摄体也运动。
(4) 摄影机的焦距发生变化,摄影机和被摄体或静止或运动。

前面两种情况比较简单,因为在构图时只要考虑到摄影机或被摄体单方面就可以了。第三种情况最复杂,因为构图不但要考虑摄影机运动,还要考虑到被摄体的运动,也就是说,一切的一切都在运动中完成,这就对摄影师的技术提出了非常高的要求。第四种情况是变焦摄影,如长焦变短焦、短焦变长焦等,这在实际过程中运用得也不是很多,技术难度也不是很大。

影视作品中的被摄体虽然是运动的,但有时运动的幅度非常小,给人一种静止的感觉。即所谓运动是绝对的,静止是相对的。静态构图,也叫单构图,指摄影机或摄像机和被摄体均不发生位移,焦距亦不发生变化。比起动态构图,静态构图的难度要小得多。摄影师只要根据导演的意图把被摄体安置好即可,不用考虑到景别、角度、方位、焦距等方向的变化。静态构图只要把握到位,就会产生"此时无声

① [英]欧纳斯特·林格伦:《论电影艺术》,何力、李庄藩、刘芸译,中国电影出版社1979年版,第113页。
② [美]李·R·波布克:《电影的元素》,伍菡卿译,中国电影出版社1986年版。
③ [美]李·R·波布克:《电影的元素》,伍菡卿译,中国电影出版社1986年版,第64页。

胜有声"的美学效果；如果把握不到位，就会出现呆板、沉闷的弊端。有些导演比较喜欢静态构图，如芬兰导演考利斯马基、日本导演小津安二郎、中国台湾导演蔡明亮。在小津安二郎的作品中，摄影机始终像一个听话的仆人，静静地呆在一角，默默注视着眼前的一切。这样的例子在《秋刀鱼之味》中俯首即是。图1－33表现的是寡言的山平在看报纸的情景。

图1－33　《秋刀鱼之味》

综合构图，又称多层次构图，它综合了动静两种构图形态，因此成为有动有静、动静统一的有机构图形态。这种构图由于要考虑到动静两种形态，所以在实际拍摄过程中比较复杂。有时动为主体，静为陪体；有时静为主体，动为陪体；有时动静皆为主体。在黄健中导演的《银饰》中，长期受压抑的碧兰坐着轿子来到银铺打首饰（图1－34），此时轿子是动态，前景中看戏

图1－34　《银饰》

的人群是静止的。以静衬动，使得碧兰的行动更加引人注意。

二、封闭式构图和开放式构图

所谓封闭式构图，是指创作者遵循传统的构图规则，注重画框内各种被摄体布局上的完整和安排的均衡。封闭式构图强调画内空间是一个自足、独立、完整的世界，有意打破画内空间与画外空间的联系。

封闭式构图的最明显特点是画面的完整性。对于这种完整性，不一定都是用近景或者全景，也可以中景、近景或特写。即便是被摄体的局部特写，也应该是完整的，如脸的特写不能只出现半张脸，眼的特写不能只出来一只眼。图1－33是影片《秋刀鱼之味》男主人公山平在看报纸的近景画面。整个画面表述的意思是完整、清晰的。由此还可以看出，封闭式构图，由于画面的构图完整，表意清晰，所以无需观众进行想象和加工，只要依靠画面上的视觉形象，就能理解所有含义。

封闭式构图的另外一个特点是画面的均衡性。封闭式构图通常把主体置于画面的正中心或者黄金分割位置。如果主体偏离了视觉中心，处于画面的一侧，就应该在另一侧布置一些东西，以达到画面的均衡感。假如不布置东西，就要靠主体的动作来完成。

封闭式构图之所以是完整的、均衡的,是因为创作者强调画框内意义的独立性、统一性,不强制画内空间与画外空间的联系。

在影视作品中,封闭式构图是一种传统的、常见的构图方式。随着艺术观念的变革和现代影视表现技巧的发展,一些作品突破了封闭式构图的束缚,有意打破画面的均衡感,强调画面空间与画外空间的联系。这就是所谓的开放式构图。

在开放式构图中,被摄主体有时是不完整的,只出现局部。如电脑的一部分、脸的一部分、车的一部分等。图1-35～图1-37展现是陈凯歌《黄土地》开头迎亲的三幅画面:年轻的女子被嫁给了比她大许多岁的男子,两人在成亲时有一位长者在喊一叩首、二叩首、三叩首。每喊一次,都出现围观者的画面。请注意这三幅画面,图1-35基本完整,图1-36开始不完整,图1-37彻底不完整了。这种不完整表现在空间对人的挤压,或者说黄土地对人的挤压。这与这群人面前正在发生的畸形婚姻是基本吻合的,因为这场婚姻就是传统习俗对女人的束缚和压迫。

图1-35 《黄土地》画面一　　图1-36 《黄土地》画面二　　图1-37 《黄土地》画面三

开放式构图的另外一个特点是画面的失衡性。在开放式构图中,被摄主体有时虽然可能是完整的,但却位于画面的一侧,或者一角。所以画面的重心就偏离了中心。如陈凯歌《黄土地》中另一幅画面(图1-38):八路军战士顾青跟翠巧一家在黄河边干活后休息吃饭,此时团团而坐的四个人物位于画面的上方,占据主景的是刚刚被他们辛勤耕耘过的黄土地。这就会引发观众对土地和人的关系进行深思。

开放式构图之所以是不完整的、失衡的,是因为创作者强调画内空间与画外空间的联系。具体的联系方式多种多样,兹

图1-38 《黄土地》

举几例:(1)利用构图的不完整性,如图1-37中,由于头部的不完整性,自然让人联系到人物其余部分的存在。(2)利用主体的动作,如人物朝画外张望,自然带出画外空间。(3)利用陪体,如一个小孩在放风筝,画面中只有奔跑的小孩和风筝线,但风筝线的存在无疑会把观众的思绪引向画外的风筝。(4)利用画内主体与画外主体的某种关联。宋代的徽宗赵佶喜爱书画,有一次他出了"深山藏古寺"的题目来考画家。有的画出寺庙的一角,有的画寺庙的一段残墙断壁。但有一位画家画的是

挑水的老和尚。这令宋徽宗龙颜大悦。因为这位画家巧妙地利用了和尚与寺庙之间的关联,比起那些只画寺庙一角或者残墙断壁的画家高明了许多。(5)利用画外音。比起静态的绘画构图,影视作品的构图还可以利用声音这个独特手段。如人们正在睡觉,突然画外响起了火车的汽笛声。这显然会带出画外空间火车的存在。开放式构图强调画内空间与画外空间联系的最终目的是加大画面的信息量。

所要指出的是,就画内空间而言,开放式构图是不完整的、失衡的。但就画内空间与画外空间的联系而言,开放式构图又是完整的、均衡的,这不是视觉内的完整均衡,而是把画外空间也纳入进来的虚拟的、想象的完整均衡。所以,开放式构图会激发观众的想象力。

总之,封闭式构图和开放式构图是影视作品构图中两种常见的手法,代表着创作者两种不同的美学观念。二者特点各异,创作者应该认真把握二者的特点,使二者相互促进,相得益彰。

第四节 构图的方法

绘画和摄影的构图方法本来就多种多样,而对于被称为"活动照相"的影视作品而言,其构图方法就更加复杂了。就视点而言,可分为汇聚点式和散点式;就方向而言,可分为水平式、垂直式、对角线式;就形状而言,可分为三角形、方形、圆形、椭圆形、字符形;就对称与否,可分为对称式和非对称式。

一、汇聚点构图法

汇聚点构图法可以根据汇聚的方向分为向心式和放射式两种。向心式构图是指主体位于画面中心,四周景物向中心集中。这种构图能够将人们的视线聚焦到中心,从而起到突出和强化主体的作用,但有时会产生四周景物挤压中心主体的感觉。如中心的鸟巢,四周是归巢的鸟儿。放射式构图是以指被摄主体为核心,景物呈向四周扩散。这种构图也能把人们的视线聚焦到中心,可以使画面显得开阔、舒展。如中心是冉冉升起的红日,红日的光芒射向四围云彩。在姜文执导的影片《阳光灿烂的日子》中,马小军等人跟另一帮人群殴,由于双方找的都是同一个威震京城的小混混,结果没有打起来。之后双方涌进一家餐厅,举杯祝贺。此时,那个让双方和解的小混混位于画面的正中心,人们的视线都指向中心,桌子上的杯子形成的大致线条也指向中心,这无疑强化和突出了位于中心的小混混(图1-39)。

图1-39 《阳光灿烂的日子》

二、字符形构图法

顾名思义,字符形构图就是画面的线条、光线等构图元素跟文字(通常是英文字母)有些相似。常见的字符形构图方式有:

S形构图。这种构图具有很强的动感效果。适宜于表现具有曲线感的景物,如河流、山川、道路等。车辆、物体的运动有时也会形成S形曲线。S形构图通常是从画面的左下角向右上角延伸,这样可以营造出较强的纵深感,可以使得画面显得生动活泼。

L形构图。这是一种边角构图形式,由垂直线与水平线交汇而成。通常是正L形,如利用地面景物和高大的树木结构而成;有时可能是倒L形,如利用空中的景物和倒垂的树枝结构而成。这两种形式都可以将被摄主体围住,使之更加突出醒目。L形构图通常给人以稳重、安静的感觉。

十字形构图。就是通过中心位置的横竖两条线把画面分成四份,主体位于中心交叉点上。这种构图会使画面呈现出安全感、庄重感和神秘感,但如果处理得不好,也容易使得画面显得沉闷呆板。

井字形构图,又叫九宫格构图。假设横竖边框上各有两条三等分线,这四条线相交叉,就形成井字形构图。主体可以位于四个交叉点的任意一个位置。井字形构图可以"使画面有倚角之势,易于对各部分进行顾盼和照应;而且各交叉点的位置比较接近于画幅边缘的黄金分割点,因此,在视觉上容易获得较好效果。"①

字符形构图非常多,除上述外,还有Z形、X形、T形、C形、V形、W形构图等。在影视作品画面构图中,不时会出现字符形构图。图1-40所展现的是王全安执导的《图雅的婚事》的一幅画面,画面上的S形符号使得画面显得辽阔,具有纵深感。

图1-40 《图雅的婚事》

① 马棣麟:《摄影艺术构图》,复旦大学出版社1991年版,第102页。

三、对称式构图

对称式构图通常是指画面的左右两边(有时是上下两边)被摄体的形状、大小、颜色、排列方式等元素相互对应。对称式构图可以给画面带来一种庄重、肃穆、稳定的视觉效果。其缺点是会使画面呆板单调,缺少变化。

现实生活中大量存在着对称现象。人的五官、四肢、身躯都是极为对称的。一些建筑物本身结构以及整体布局也讲究对称,如中国的故宫、埃及的金字塔、希腊的雅典神庙、印度的泰姬陵、法国的巴黎凯旋门都呈现出对称之美。所以,对称式构图比较符合人们的审美习惯。冯小刚执导的影片《夜宴》开头一段的构图就具有对称性(图1-41)。当时太子无鸾因自己暗恋的女孩婉儿被父皇册立为新皇后,遂心灰意冷,逃循到吴越之地,寄情于歌舞音韵之中。三年后,叔叔吴鸾弑兄篡位,并企图占有艳丽的皇后。画面所展现的是无鸾得知此消息后的悲痛之举。此时,无鸾位于画面正中央,左右两边的建筑物非常对称,甚至左右两边的随从处的位置也是对称的。整个画面构图稳重且沉闷,这与无鸾的心境多多少少有些相似。

图1-41 《夜宴》

四、三角形构图

三角形构图通常以三个性质相同的兴趣点组成,三个兴趣点之间存在一条遐想的线。按照具体的形状,三角形构图可分为正三角形、侧三角形、倒三角形等三种情况。正三角形,即所谓金字塔形,水平的一边位于底部,另外两条边向上合拢。这种三角形给人以稳重坚实、不可动摇的感觉。所以这种构图最为常见。侧三角形是指一条竖边位于画面的一侧,另外两条边相互合拢。这种三角形给人以不稳定的感觉,不过最给人以不稳定感觉的是倒三角形。所谓倒三角形,也叫陀螺形,是指水平的一边位于顶部,另外两条向下合拢。这种三角形构图让人感到摇摇欲坠,岌岌可危,毫无稳定感可言。

第二章 景别

影视作品作为视听结合的艺术,既可以通过蒙太奇表达创作者的美学思想,也能够发挥摄影机的照相本性,客观真实地再现物质世界。影视作品中的镜头、画面一般力求还原人眼的视觉特点和感受,而这与景别密切相关。景别不仅是影片叙事和画面造型的重要手段,也形成导演风格的重要元素之一。

第一节 景别的概念

景别是影视艺术中一个非常基本和重要的概念。所谓景别,是指被摄对象在画面中所占面积的大小。景别的变化与摄影机和被摄对象之间距离的远近有关。和人眼正常的视觉特性一样,当摄影机和被摄对象距离近的时候,被摄对象在画框中占据的空间就大;如果摄影机和被摄对象的距离拉远,那么被摄对象在画面中占据的面积就小。景别的变化除了可以通过摄影机的外部运动实现外,也可以通过摄影机的内部运动即镜头焦距的变化来确定范围的大小。

景别的概念不是在电影诞生之初就存在的,那时的电影创作者拍摄影片时,"摄影机在整个一景中总是保持静止不动,只是单纯地纪录下在它面前所发生的事情。"[①]摄影机没有运动也没有焦距的变化,所以在卢米埃尔和梅里爱的时代,一部影片通常只有一个景别。虽然在《火车进站》这部影片中,由于火车自身的运动改变了摄影机和被摄对象之间的距离而有了不甚明显的景别变化,但是这种景别的产生是拍摄者的一种无意识行为,因此是自然的景别。英国的布列顿学派的作品《祖母的放大镜》和《望远镜中所见的景象》中开始有了景别的转换。随着电影艺术的发展,影视创作者们逐渐意识到在拍摄对象时,景别可以发生变化,这种变化不

① [英]欧纳斯特·林格伦:《论电影艺术》,何力、李庄藩、刘芸译,中国电影出版社1979年版,第116页。

仅更符合人眼的视觉特性,也会带给观众更强烈的视觉冲击力,于是景别的运用开始成为一种自觉的意识。摄影机可以通过景别的有意识的变化来模拟人眼在不同位置、不同距离观察事物的情况,也可以细致地表现人在注意力发生变化时所得到的视觉形象。苏联电影艺术家普多夫金在《论电影编剧、导演和演员》一书中以观看游行队伍为例详细阐述了景别变化的意义:"这个观察者变换他的视点已经有三次了,他之所以时而从近处看看,时而又跑到远处望望,就是要从他所观察到的现象中得到一幅尽可能完整而无遗漏的画面。美国人首先探索了如何设法用摄影机来代替这种活动的观察者。""就在这个时候,电影中初次出现了特写、中景和远景的概念……"[1]

时至今日,景别的运用已经成为影视创作的基本手段,镜头的运动、焦距的变化和场面调度使得景别的转换更加流畅自然,也最大限度地贴合了人眼的视觉感知特性。

第二节 景别的分类及作用

景别是对画面内容的控制,选择什么作为被摄对象,被摄对象在画面中所占据范围的大小,引导观众去注意什么或忽略什么,这些都是由景别来完成的。一般来说,有两种划分景别的方式:一种是以拍摄对象(非人像)在画面中所占的比例大小为标准确定景别;另一种是以人物在画面中所占比例的大小为标准直接来划分。影视艺术的拍摄对象大多数时候是人,因此景别的划分普遍采用第二种方式,即根据画框截取人体部位的多少划分为远景、全景、中景、近景和特写五种基本景别。

一、远景

远景是摄像机远距离拍摄人物和景物,取景范围最大的一种景别。远景镜头中人物通常被压缩得很小,甚至在一些远景镜头中只有景物没有人物,这种镜头称为"空镜头"。由于人物在画面中占据的面积很小,看不清人物的表情甚至动作,所以通常在远景镜头中人物不是表现的主体,环境才是着力表现的对象。远景镜头一般用来表现壮美开阔的自然景色,介绍故事发生的背景,展现某种社会环境,往往具有气势恢宏、意蕴悠远的特点。具体来说,远景镜头具有如下的功能与作用:

(一)远景可以表现自然环境的特点,通过人物与环境的对比关系,揭示出某种独特寓意

陈凯歌导演的影片《黄土地》中经常出现大远景和远景镜头。在这些镜头中,

[1] [苏]普多夫金:《论电影的编剧、导演和演员》,何力译,中国电影出版社1957年版,第52、53页。

沉默而又具有温暖色调的黄土占据了画面绝大部分的空间,显得气势雄浑,成为凝聚观众注意力的中心意象。在图2-1所示的空镜头中,黄土高原几乎填满了整幅画面,土褐色的色彩基调给人温暖、厚重的感觉,喻示着黄土高原好像母亲般具有博大的生命力,祖祖辈辈的炎黄子孙们在这片土地上辛勤地耕耘,孕育了生命,收获了希望。在这部影片中,黄土成为无言的主角,当人物出现在画面中时,人物则常常被挤压在画面的角落处,形成超常规的构图。如图2-2所示,在接近画框上方的边缘处,翠巧的家人赶着耕牛在犁地,他们的身影如此渺小似乎就要溶化在这苍茫的黄土高原之中。他们的步履艰辛而缓慢,使得这组镜头好似静止的画面,凝重、沉闷的气息扑面而来。炎黄子孙和土地的关系正如臧克家在诗歌《三代人》中所描述的那样:孩子/在土里洗澡;爸爸/在土里流汗;爷爷在土里埋葬。《黄土地》是一部充满象征意味的作品,时而作为背景环境时而作为空镜头中主角出现的黄土地,实际上就是中华民族悠久的历史文化、伦理道德和民族精神的象征物。沉默的黄土地既孕育了炎黄子孙但也羁绊甚至吞噬了鲜活的生命(片中翠巧的死)。影片通过大远景和远景镜头中尽情展现的黄土高原和压缩到极致的人物之间的鲜明对比,表现了人物与环境之间的关系,抒发了创作者们对民族传统文化、伦理道德和民族精神的反思和批判。

图2-1 《黄土地》画面一　　　　图2-2 《黄土地》画面二

(二) 远景可以巧妙地揭示出人物之间的关系或某种情绪氛围

远景镜头距离人物比较远,无法清楚地展现人物的身形动作更难以表现人物的面部表情,因此有人认为远景镜头能够充分地展现环境却不能揭示人物的内心状态或人物之间的情感关系。其实在远景镜头中,由于取景范围大,因此在相似的远景镜头中可以通过个别景物或环境的细微变化巧妙地揭示人物内心情感或人物之间关系的变化。由导演巴里·莱文森执导的《雨人》是一部极为出色的家庭伦理片。这部混合了公路片元素的经典作品时至今日依然能带给我们强烈的心灵震撼和关于人性的思考,值得细细品味。影片以旅行为叙事线索,因此片中有很多查理开车载着"雨人"在路上疾驰的远景镜头,经过导演的缜密设计,这些相似镜头由于

天气的不同呈现出不一样的光影和色调。两人开车踏上旅途的第一天,画面中的天空阴沉沉的,呈现出一种蒙蒙的蓝灰色(图2-3)。接下来"雨人"不愿在高速公路上坐车,他执意下车,在茫茫的夜色中独自蹒跚前行(图2-4)。远景镜头中的背景环境的暗色调显示出兄弟两人之间的隔阂与不愉快。在平淡的旅途中,查理对哥哥的感情却在不知不觉中慢慢发生了变化。他从开始时迫于无奈被动地满足"雨人"的要求,到主动顺应"雨人"的意愿,从开始时对其漠不关心到对其呵护备至,这种情感的细微变化也通过远景镜头中的光影完美地展现了出来。当再一次出现汽车在野外飞驰而过的镜头时,金色的阳光穿过天空中的阴霾(图2-5),一扫以往阴冷的色调而赋予画面些许暖意。兄弟俩感情融洽,真正心灵相通时,天空中布满了红色的朝霞,随后出现了阳光明媚的晴朗天气(图2-6)。这一系列远景镜头中天空亮度的变化和色彩设计契合着查理与哥哥心理距离由远及近的变化过程,令人回味无穷。

图2-3 《雨人》画面一

图2-4 《雨人》画面二

图2-5 《雨人》画面三

图2-6 《雨人》画面四

(三)在表现战争的场景中,大远景和远景结合运动镜头可以完美地表现出战争场面的波澜壮阔和恢宏气势

影片《英雄》中秦王的千军万马通过远景镜头来表现,统一的服装和动作,漆黑的铁枪和刺目的红缨,配合震耳欲聋的齐声呐喊,把秦军不可阻挡的勇猛之势展现得淋漓尽致(图2-7~图2-9)。

图2-7 《英雄》画面一　　　　　图2-8 《英雄》画面二

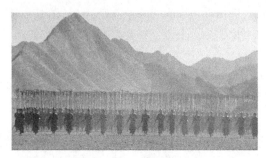

图2-9 《英雄》画面三

（四）远景镜头与被摄对象距离较远，因此在这种镜头中观众的介入感最低，投入的情感也最少，所以经常用在影片的开头和结尾，引导观众进入故事的情境或抽离出故事

例如《这个杀手不太冷》就是用航拍城市的远景镜头作为影片的开头画面（图2-10）。茂密的树林，鳞次栉比的高楼大厦既交待了故事发生的时代背景和社会环境，也把观众渐渐地引入到颇具神秘气氛的杀手故事中。影片的结尾与开头遥相呼应，里昂死后，女孩马蒂尔达把他心爱的绿色盆栽植物种在学校的操场上，这株跟着里昂漂泊无根的兰花终于落地生根，镜头渐渐升高拉远，与开头相似的远景镜头再次出现（图2-11），提示着观众这个凄美动人的故事已经结束……

图2-10 《这个杀手不太冷》画面一　　　　　图2-11 《这个杀手不太冷》画面二

（五）远景镜头中自然景色和背景环境成为主要表现对象，因此远景镜头可以尽情展现辽阔的自然风光，创造出某种特殊的美学意境

在影片《英雄》中，无名向秦王讲述了几个不同版本的故事，每个故事都具有不同的色彩基调，而大远景镜头在每个故事中都会出现，呈现出别具一格的审美情韵。身手矫健的侠客或在青山碧水间踏波前行（图2-12），或在苍茫的戈壁大漠迎风伫立（图2-13），或在绚烂的胡杨林飘然而至（图2-14），或在雪山草原上策马奔腾（图2-15）。在这些大远景镜头中，形态各异、色彩明艳的自然风景不仅作为人物的背景环境而存在，更以其美轮美奂的山容水貌赋予画面空灵、飘逸之感，营造出令人心醉神迷的绮丽意境。

图2-12 《英雄》画面一

图2-13 《英雄》画面二

图2-14 《英雄》画面三

图2-15 《英雄》画面四

（六）远景镜头有时还成为导演淡化情节，抒发某种独特情绪，表现某种主观意念的手法

《末路狂花》是美国女性主义电影的代表作，片中塞尔玛和路易丝这两位女主人公为摆脱单调乏味的日常生活，结伴旅行。在两天的旅途中，她们不断地被男人追逐，受到男人的欺骗和侮辱，为了保护自己她们不再选择沉默，然而代价却是被迫不断逃离，甚至面对荷枪实弹的整支军队。随着故事的发展，女性与男性之间力量的悬殊，两性关系之间巨大的不可逾越的鸿沟昭然若揭。在影片的结尾处，面对蜂拥而至的警察，塞尔玛和路易丝的选择是开车冲下悬崖，她们乘坐的绿色汽车在山谷间高高跃起，划出一道优美的弧线，在这样一个远景镜头中影片戛然而止

（图2-16）。两位女主人公的自杀行为无疑是整部影片的高潮之处，也是影片可以浓墨重彩地抒写的地方，可导演偏偏引而不发，故意以大远景镜头弱化女主人公自杀的悲剧色彩，让观众从戏剧情境之中抽离出来，去叩问和思考究竟是什么造成了片中女主人公无法摆脱的悲剧宿命。

图2-16 《末路狂花》

二、全景

全景是指摄取人物全身或表现出被摄对象全貌的景别。相比远景，全景镜头中人物在画面中所占面积增大，可以清晰地让观众看到人物的衣着、造型、形体、动作，同时全景镜头也能展现某一特定的环境空间的特点或场景的概貌。全景景别包含的叙事信息较为丰富，既表现了人物的整体造型和动作，又可以塑造环境空间，用环境烘托人物，揭示人与人、人与环境之间的关系。具体地讲，全景具有如下作用：

（一）在主要人物出场时，全景镜头能够通过人物的整体造型凸显人物的性格特点

蒂姆·波顿导演的《剪刀手爱德华》是一部极具黑色风格的科幻电影。影片的主人公爱德华是科学家创作出来的机器人，可惜还没有安装好双手，科学家就已经与世长辞了，他被误入城堡的推销员发现并带到了小镇上。爱德华虽不是人类但他却比常人更善良更纯真，导演通过这个"非人"角色所具有的"真、善、美"来反衬出人性的丑恶与虚伪。影片除了在光影的设计上浸润着鲜明的黑色电影的风格外，爱德华初次登场时的全景镜头也显露出影片的黑色特质，值得细细品味。在如图2-17这个全景画面中，爱德华一身黑色紧身皮衣，身形瘦削，面容苍白，眼眶深陷，两只手满是各种器械，整体造型怪诞而极具哥特风格，标明了他异于常人的身份。爱德华虽外形怪异骇人但他却比一般人更懂得爱，更珍惜爱，更渴望爱，机械金属的冰冷外表与其内在温暖、美好的心灵形成巨大反差，因此爱德华的形象令人印象深刻，过目难忘。当爱德华到小镇后，他以自己独特的削、剪才能逐渐赢得了大家的喜爱。他慢慢找到了自信，与邻居们和睦相处，甚至似乎已经完全融入到复

杂的人类世界之中。在如图 2-18 所示的全景镜头中，爱德华像个孩子似的露出开心的笑颜，他身后的作品——修剪成恐龙形象的植物景观栩栩如生，惟妙惟肖，这既充分展现了爱德华的精湛技艺，也巧妙地表露出爱德华所具有的童心与童趣。

图 2-17 《剪刀手爱德华》画面一　　　图 2-18 《剪刀手爱德华》画面二

（二）全景镜头可以清楚地交代人物所处的环境，表现人物与环境之间的关系

由卡尔·福尔曼编剧，弗莱德·齐纳曼导演的《正午》是一部与众不同的西部片，它以强烈的政治色彩而引人注目，被称为第一部"心理西部片"。《正午》与普通西部片的最大不同之处除了时间上的巧妙处理之外，更在于影片所塑造的英雄人物和故事的结局打破了传统西部片的模式。影片强烈的戏剧矛盾不是来自于凯恩警长和匪徒之间的较量，而是来自凯恩警长与冷漠麻木的小镇民众之间的冲突。影片中经常出现凯恩警长头顶烈日，在死一般寂静的街道来来回回寻求帮助却徒劳无果的孤寂身影（图 2-19）。在这些全景镜头中，人物所处的背景环境——空旷寂寥的街巷，既清晰地呈现出西部小镇的特点，也构成了无情、残酷的社会环境。这些画面造型一方面渲染一种无言的压抑沉闷的紧张气氛，另一方面也衬托了凯恩警长焦躁失望，困惑痛苦的内心情绪，有力地揭示出社会环境与个人之间的隔膜与冲突，赋予人物浓重的悲剧色彩。

（三）全景镜头中人物的姿态和动作一览无余，能够有效地揭示人物的内在的情绪和心理。

影片《钢琴课》出自新西兰女导演简·坎皮恩之手，该片获得当年戛纳电影节的金棕榈大奖，是一部女性主义的典范之作。影片女主人公艾达是一个哑女，她性格倔强、脾气古怪，还未结婚却有一个来历不明的女儿。艾达不能也不愿与人交流，她把全部的精神寄托都集中在一架钢琴上，音乐就是她的语言，音乐就是她的灵魂。她可以服从父亲的安排不远万里与一个陌生的男人结婚，但却无法忍受她心爱的钢琴被遗弃在海滩上。影片中有一个场景令人难忘，艾达母女欢快地奔向

海滩上的钢琴,悠扬的琴声响起,艾达脸上露出了久违的灿烂笑容。全景画面中她的小女儿更是兴高采烈地在海滩上翩翩起舞,舞姿轻盈优美,动作一气呵成(图2-20)。舞蹈与天籁般的琴声完美结合,直接烘托出艾达母女此时内心的幸福与满足。

图2-19 《正午》

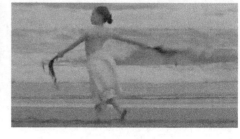

图2-20 《钢琴课》

(四)全景与中景、近景等表现局部的景别结合使用,可以让观众既看清局部又看清整体,把握个体在全局中的空间位置

影片《小武》的结尾就是中近景与远景相结合而创造出的"有意味的形式"。当小武被抓住后,警察因有事要办就直接把小武拷在路边的电缆线上。前几个中近景中,我们看到小武垂着头,无奈地蹲在地上(图2-21),紧接着画面转成路人驻足围观、窃窃私语的全景(图2-22)。摄影机此时由原先的客观视角转为小武的主观视角,镜头的转换不露声色地表明了小武被当街示众,他的人格和尊严在这一时刻已丧失殆尽,小人物的悲凉之感油然而生。

图2-21 《小武》画面一

图2-22 《小武》画面二

三、中景

中景是指表现成年人膝盖以上部分的镜头画面。与全景相比,中景中人物所

占的面积增大,而环境只能突出其中的一小部分。中景能同时清晰地展现人物的面部表情和手臂的细节活动,擅长表现人与人之间的关系,能逼真地再现日常生活的情景,具有很强的叙事功能,因此中景是影视艺术作品中最常见的景别。它的作用有以下几点:

（一）生动具体地描绘人物的神态与肢体动作,表现人物之间的交流或关系

《一夜风流》是一部融合了公路片元素的美国喜剧电影。这部影片打破了默片喜剧的种种局限,通过男女主人公之间的情感纠葛创造出一个个喜剧情境,成功塑造了两个性格鲜明的人物形象:涉世不深、骄傲任性的富家千金埃丽和成熟幽默、世故圆滑的落魄记者彼得。影片中彼得向埃丽吹嘘自己拦车技巧的段落可谓经典桥段:面对疾驰而过的汽车,彼得摆出种种拦车手势,动作夸张但却丝毫没有效果。导演卡普拉通过连续的中景镜头生动描绘了彼得动作和神态的变化,从一号手势到三号手势,从开始时的自信满满到最后的无可奈何,一招一式,妙趣横生,让人忍俊不禁(图2-23~图2-24)。中景镜头中,处于后景的埃丽饶有兴致地看着彼得表演,两人之间微妙的关系表现得非常清楚。

图2-22 《一夜风流》画面一

图2-23 《一夜风流》画面二

图2-24 《一夜风流》画面三

（二）在中景镜头中，环境所占的面积变小，但它与人物之间的关系有时反而更加紧密，甚至让观众产生对画外空间的联想

获得1990年第62届奥斯卡最佳外语片奖的《天堂电影院》是一部娓娓道来、动人心弦的影片。小镇的电影放映员萨尔瓦多爱上了银行家的女儿艾莲娜。为了赢得佳人的芳心，痴情的他竟然模仿童话故事里的男主人公每晚守候在艾莲娜的窗下，苦苦地期盼着艾莲娜打开那扇窗，投入自己的怀抱。在下面的几个中景镜头中（图2-25~图2-26），萨尔瓦多倚墙而立，双眼深情地凝视着心上人的窗台，这不由得让观众跟随他的视线，急切地想知道躲在窗帘后静观这一切的艾莲娜是否会被他的真情所打动。导演在中景镜头里既尽情展现了萨尔瓦多为伊消得人憔悴的模样，又激发起观众对于画外空间的联想，在吊足胃口之后，终于给出了令人伤感的答案（图2-27）。

图2-25 《天堂电影院》画面一

图2-26 《天堂电影院》画面二

图2-27 《天堂电影院》画面三

四、近景

近景是一种视距较近，表现成年人腰部或胸部以上情形的景别。在近景中，环境变得更加零碎和模糊，而人物由于占据了画面的主体部分，其脸部表情成为视觉中心。在近景中，由于摄影机与被摄对象之间的距离较为接近，容易使观众产生较

强的介入感,关注被摄对象的情绪状态和情感变化。近景镜头又被称为"双人镜头",常被用于表现两人对话或交流的场面。近景的作用有以下几种:

(一) 近景镜头能够细致入微地表现人物的情绪和内心活动,是刻画人物性格,塑造人物形象的有力手段

1979年最赚人眼泪的影片《克莱默夫妇》是美国家庭伦理片的代表作,这部根据同名小说改编的影片真实地反映了当时西方社会家庭解体的现象,以一个普通家庭的不幸遭遇触动了广大观众的心弦,引起了极大的社会反响。《克莱默夫妇》是一部散文式结构的电影,大量的日常生活场景赋予影片浓厚的生活气息,缩短了银幕和生活之间的距离。从某种角度看,它是一部淡化情节重在表现人物情感的作品。片中克莱默夫妇"法庭辩论"这场戏是影片的高潮段落,达斯汀·霍夫曼和梅丽尔·斯特里普两位演员的表演可谓出神入化,精彩绝伦。梅丽尔·斯特里普所扮演的母亲乔安娜坐在原告席上既要自己争取儿子的抚养权又不得不接受丈夫律师严厉的质询。在没有任何外部动作的情况下,梅丽尔用细微、真实的面部表情的瞬间变化真切、传神地刻画出乔安娜感慨万千,极其复杂的内心世界。观众被近景镜头中乔安娜的一颦一笑,一个下意识的动作或一个流转的眼神所深深吸引,不由自主地将情感的天平倾向于她(图2-28)。

图2-28 《克莱默夫妇》

(二) 在表现两人谈话和交流的场景中,近景镜头可以清晰地展现双方的神色,他们的表情交流和动作反应

冯小刚执导的贺岁片《不见不散》在风趣幽默之中表现了中国移民在美国打拼的艰辛。葛优扮演的刘元和徐帆扮演的李清是一对欢喜冤家,两人在片中有多处精彩的对手戏。特别是刘元假装变瞎博取李清同情的那场戏让人印象深刻。刘元戴着墨镜,声音低沉,可怜兮兮地向李清诉说自己的悲惨境遇(图2-29),李清不禁心生恻隐之心(图2-30),刘元的高超演技眼看就要瞒天过海了,可这时一个衣着

暴露的女郎从身边飘然而过,他不由自主地伸脖凝视,扭头观望(图2-31~图2-32)。这个下意识的动作引起李清的怀疑,谎言不攻自破。这一叙事段落基本用近景拍摄,男女主人公的表情、动作、相互之间的情感交流和互动一览无余,刘元圆滑狡黠,李清直爽聪慧的性格特点也得到充分的体现。

图2-29 《不见不散》画面一

图2-30 《不见不散》画面二

图2-31 《不见不散》画面三

图2-32 《不见不散》画面四

(三)近景镜头虽然只能表现环境的很小的一部分,但有时这部分环境却具有塑造人物的强烈作用

在张艺谋导演的《我的父亲母亲》中,父亲因故回城后,母亲来到父亲工作过的教室,除去窗户上的灰尘、蒙上纸、贴上窗花,此时,母亲是中景,背景是黄黄的纸和红红的窗花(图2-33)。这种背景承载着母亲对父亲真挚的爱,这对刻画母亲形象

图2-33 《我的父亲母亲》

起到了积极作用。

五、特写

特写镜头与远景镜头并称"两极镜头",它是摄影机与被摄对象视距最近的一种景别,类似文学写作中的"细节描写"。特写镜头的被摄对象可以是人,也可以是物。在特写中环境完全从画面中剔除出去,从而引导观众注意关键性的细节因素。人物特写一般表现人物肩部以上,主要展现人物脸部的细微特征和表情变化,具有强烈的情绪感染力,是介入感最强的一种镜头。物件特写则是把某一物件作为表现对象,使其占据整幅画面,或是放大局部的细节特征,造成清晰而强烈的视觉印象。贝拉·巴拉兹说:"特写镜头是电影最独具特色的表现手段。它展示了这门新兴艺术的一个特点。特写镜头是'小生活'。细枝末节和某些瞬间的'小生活'构成了大生活。"①具体来说,特写镜头的作用如下:

(一) 以人的脸部和表情为主的脸部特写,能够细致地外化人物隐秘的内心情绪,淋漓尽致地表现人物瞬息万变的内心世界

根据张爱玲小说改编的影片《色·戒》从上映之时便备受争议。在小说的开头,张爱玲便不惜笔墨地描写了王佳芝与易太太、马太太等打麻将的场景。李安在拍摄时几乎原封不动地把这场戏搬上银幕,并通过众多的特写镜头放大了人物不易察觉的细微表情,成功地在人物初次登场之时就刻画出她们各自不同的性格特点,使观众能够洞察其心理活动与情感秘密:王佳芝初来乍到,处处留心,静观其变(图2-34);易太太老谋深算,含沙射影,软中带刺(图2-35);马太太得意忘形,恃宠而骄却又做贼心虚(图2-36)。一场原本可能流于平淡的女人戏因为表现力超强的特写镜头而显得活色生香,意味无穷。

图2-34 《色·戒》画面一

图2-35 《色·戒》画面二

① [匈]贝拉·巴拉兹:《可见的人 电影精神》,安利译,中国电影出版社2000年版,第51页。

图2-36 《色·戒》画面三

(二)以人体其他部分或动作为表现对象的特写镜头,往往成为某种别具意味的细节,起到推动叙事或渲染气氛的作用

斯皮尔伯格导演的《外星人》是一部经久不衰、充满童趣的科幻经典。影片中被遗留在地球上的小外星人ET相貌奇特,它既具有超人的智慧和能力,又像个孩童般不谙世事。人类小孩艾略特兄妹发现了它,与它和睦相处,情同手足。影片中ET的超自然能力和它与艾略特的深厚情谊通过一件小事体现出来。艾略特为给ET制作电话,不小心割伤了手指(图2-37),这时ET伸出自己闪闪发光的手指,轻轻地触碰了艾略特一下(图2-38),流血的手指立刻完好如初(图2-39)。前后两个相似的特写镜头一方面显示了外星人神奇的超自然能力,另一方面也表明了ET和天真友善的孩童之间能够进行真诚的交流和情感的沟通,在这个关于人的价值、同情和爱心的温情故事中实际包蕴着严肃、深刻的主题。

图2-37 《外星人》画面一

图2-38 《外星人》画面二

图2-39 《外星人》画面三

(三) 连续的人物特写具有转换时空的作用

《天堂电影院》以回忆为线索,讲述了萨尔瓦多与电影息息相关的一生。影片大致分为三个叙事时空:萨尔瓦多经历电影启蒙、无忧无虑的童年时期,陷入爱河、坎坷曲折的青年时期,功成名就、感慨万千的中年时期。成为小镇影院放映员的小托托想要休学,失明的阿尔弗莱多用手抚摸着小托托,告诉他自己所感悟到的人生道理。这时前两个特写镜头中还是小托托稚嫩的脸庞(图2-40~图2-41)。当阿尔弗莱多的手移开时,出现在下两个特写镜头中的已是青年萨尔瓦多的英俊面孔(图2-42~图2-43)。连续的人物脸部特写,使影片叙事时间更为集中凝练,干净利落地完成时空的转换。

图2-40 《天堂电影院》画面一

图2-41 《天堂电影院》画面二

图2-42 《天堂电影院》画面三

图2-43 《天堂电影院》画面四

(四) 物件特写往往凸显这一物体的某种特征,以引起观众的有意注意,表现和揭示这个物体所具有的深刻含义以及它和人物之间的紧密联系

现代电影的开山之作《公民凯恩》采用多角度叙事的手法塑造了多侧面、丰满立体的凯恩形象。威尔斯在影片开头通过凯恩的临终遗言"玫瑰花蕾"设置了巨大的性格悬念,"玫瑰花蕾"究竟是什么?为什么不可一世的凯恩临死时对它还念念

不忘？为了揭开"玫瑰花蕾"的含义,记者汤普逊采访了凯恩生前最为亲密的五个人,从不同的视角勾勒出凯恩的形象,但"玫瑰花蕾"含义依旧无人知晓。影片结尾处,工人们把凯恩童年时玩的滑雪板扔进壁炉里焚烧,摄影机对准滑雪板的底部慢慢推近,直至一个特写镜头停住不动,镌刻在滑雪板底部的"玫瑰花蕾"四个字跃入我们的眼帘(图2-44)。童年时代被迫离开父母的凯恩从离开家乡的那一刻起,就永远失去了爱,失去了所有美好的情感,失去了纯洁的人性。印有"玫瑰花蕾"的滑雪板无疑是"爱"的象征,是凯恩失去的但永远不能忘怀的童年时代纯真美好的情感的象征。结尾这个别具深意的特写镜头揭开了前面所积累起来的强烈悬念,无情地鞭挞了资本对人性的异化,含而不露地完成了主题表达,堪称神来之笔。

图2-44 《公民凯恩》

(五)特写镜头的被摄对象是物体时,这个物体往往是影片重要的情节线索,它不仅可以营造出扣人心弦的悬念,也可以成为推动叙事发展的新契机

希区柯克导演的《精神病患者》中,当玛丽恩拿着四万美元公款回到家后,一边收拾衣物,一边不时地瞟着放在床上的现金。这些特写画面是玛丽恩的主观镜头(图2-45),画面中的四万美元是让玛丽恩铤而走险的直接动因,它引发了后面一系列的情节发展。这些钱究竟何去何从,玛丽恩携款潜逃的命运如何?这些围绕金钱而产生的悬念,牢牢地吸引了观众的注意力,使影片情节跌宕起伏,具有强烈的戏剧性。

特写镜头在希区柯克的另一部影片《迷魂记》中也运用得同样精彩。私家侦探斯科蒂患有恐高症,他被朋友利用成为目睹其妻玛德琳自杀的目击证人。斯科蒂其实早已爱上了玛德琳,玛德琳死后他陷入巨大的自责和痛苦之中。斯科蒂后来偶遇与玛德琳长得很像的朱迪,朱迪按他的要求装扮成玛德琳的模样,眼看有情人

图 2-45 《精神病患者》

就要终成眷属,朱迪佩戴的一条项链却泄露了天机。特写镜头中的红色项链是玛德琳之物(图 2-46),这串项链证实了斯科蒂的怀疑,朱迪其实就是玛德琳,她并没有死,所有的一切都是一个天大的骗局。项链的特写镜头使情节发生突转,成为推动叙事发展的新契机。

图 2-46 《迷魂记》

第三章 角度

被摄对象在影视画面中的所呈现的大小由镜头的景别所决定,而被摄对象在影视画面中所蕴含的特殊的审美意义甚至导演的个人风格则是由拍摄角度来完成。

电影作为"第七艺术",综合了文学、音乐、雕塑、戏剧、绘画等各种艺术的元素,特别和绘画、戏剧的渊源颇深。绘画是静止的画面,影视则是一连串运动的画面。作为时间的艺术,绘画可以择取任意角度表现某一富有深意的特殊的瞬间,但却无法像影视那样对画面进行多角度、全方位的构建,以丰富的造型淋漓尽致地表现影片创作者的审美意趣。影视同戏剧的最大区别除去打破时空的限制外也体现在镜头角度的问题上。电影美学家贝拉·巴拉兹曾说过:"电影之所以能发展成一门艺术,完全是依靠方位变化。如果摄影机不能围绕着拍摄对象而移动,灯光效果也将无济于事,结果电影就只能停留在机械地再现这个阶段了。"① 方位的变化除了依靠镜头的运动之外,拍摄角度也是非常重要的手段和方法。当人们坐在剧场里欣赏戏剧时,自始至终其实都是从一个固定视点去欣赏眼前的艺术,失去了从不同角度进行读解的审美乐趣。其实,在现实时空中存在的任何物体从不同的角度和视点去观察,都会获得完全不一样的印象和感受。影视艺术则恰恰可以凭借摄影机的运动自由地改变拍摄的角度,使人们摆脱以往单一的视角和审美习惯,获得了更丰富的审美感受和更新鲜的体验,也能更好地表达出创作者的情感态度和艺术特点。

在影视艺术中,拍摄的角度对画面效果来说也是至关重要的。从根本上说,角度与被摄对象无关而由摄影机的位置来决定。同一个被摄对象,拍摄的角度不同,所表现的内涵意蕴与情感态度也就不同。从理论上而言,每个被摄对象都可以从任何角度和方位去进行拍摄,但究竟选择哪个拍摄点,摄影机选择什么样的角度则恰恰是影视创作者个人主观倾向、个人意图的强烈表现。"如果角度不大,感情色彩也就不甚强烈。角度如趋于极端,形象就会具有某种基调。"②

① [匈]贝拉·巴拉兹:《电影美学》,何力译,中国电影出版社1979年版,第73页。
② [美]路易斯·贾内梯:《认识电影》,胡尧之等译,中国电影出版社1997年版,第8页。

拍摄角度分为物理角度和心理角度两大类。所谓物理角度,是指摄影机与被拍摄对象的水平夹角与垂直夹角的综合,即镜头的位置、水平线与被摄体之间的夹角。心理角度则是指创作者所赋予观众的视觉角度,即镜头所模拟的视点。

第一节　物理角度

如果以人的正常水平视线来划分,物理角度可以分为平视角度、仰视角度、俯视角度和倾斜角度。

一、平视角度

平视角度,即摄影机与被摄对象处于同一水平高度,此时摄影机模仿的是人眼水平直视的情况,拍摄出来的画面完全符合人眼的平视效果,与人们日常的视觉习惯相一致,因此用平视角度是影视艺术中最常见的拍摄角度。

平视角度所形成的画面均衡、稳定,画面中的主体亦符合客观现实中本来的模样,因此大多形象逼真,不变形,不夸张,也较少承载创作者的个人情感和主观倾向,表达平等、平静、客观、公正的态度。此外,因为平视角度与人眼水平高度相一致,所以它的弱点是如果被摄对象较多且处于同一纵深水平线上的话,则不能有力地表现出场景中的空间透视关系。

平视角度具体可分为以下几种:

(一) 正面平视角度

摄影机处于被摄对象的正面方向,展现人或物的正面特征。一些雄伟、庄严的建筑物如果采用正面平视拍摄的话,画面会显得左右对称,端庄大气,真实可信。若正面平视拍摄人物,人物实际上就与观众形成了直接面对面交流的关系,这能使观众迅速捕捉住演员的长相特征、表情神态、形体动作等重要因素。当我们需要演员通过他的面部表情向观众传递丰富的信息时,完全正面的拍摄角度并结合近景或特写镜头是最直接最有力的方法。如影片《甜蜜蜜》中当男女主人公黎小军和李翘经历了爱情的百转千回,兜兜转转,在一次又一次与真爱失之交臂,令人扼腕痛惜之时,两个有情人却又因冥冥之中注定的缘分意外地在异国他乡的街头偶遇,导演陈可辛在重逢的场景中运用了一连串正面平视的镜头生动细致地刻画出女主角由惊到疑再到喜的情感变化的过程,有力地调动起观众的情绪,使观众沉浸在戏剧性情境之中(图 3 – 1 ~ 图 3 – 3)。

图3-1　《甜蜜蜜》画面一

图3-2　《甜蜜蜜》画面二

图3-3　《甜蜜蜜》画面三

(二) 背面平视角度

背面角度平视与正面角度平视相反。正面角度平视给观众的信息量非常丰富,而背面角度平视拍摄的是演员的背面,丝毫看不到演员任何的面部特征和表情,因此传递给观众的信息量最少。但在悬疑、惊悚等一些类型电影中,背面角度拍摄却恰恰是营造悬疑气氛,渲染紧张情绪,设置悬念的有效手段。香港影片《无间道》中卧底警察陈永仁和卧底匪徒刘建明之间一次非常重要的对手戏就采用了背面角度的拍摄技法。黑社会老大韩琛与刘建明在电影院碰头,并交给刘一个档案,当刘离开影院时陈一直尾随其后,想看清这个内鬼的真面目。导演采用背面角度的拍摄(图3-4),陈永仁所看到的仅仅是内鬼的背影和他不停地用档案袋拍击腿部的习惯性动作(图3-5)。在这个场景中,背面角度的拍摄不仅构筑起强烈的紧张气氛,也是一个小小的延宕,正因为陈永仁没有看到内鬼的正面,所以

图3-4　《无间道》画面一

图3-5　《无间道》画面二

正义与邪恶的对决并没有即刻上演,但这却引起了观众更强烈的审美期待,也使剧情的发展更加扣人心弦。在影片的最后,陈永仁也恰恰是通过放在刘建明桌上的那个档案袋和刘建明用纸板拍击腿部的动作,确认眼前这个道貌岸然的警察就是自己苦苦寻找的敌人。

(三)侧面平视角度

侧面角度平视即摄影机置于被摄对象的侧面,镜头的光轴与被摄对象一般呈标准的90度夹角。相对于背面角度拍摄而言,侧面平视所给予观众的信息量较大,因此普遍用来表现人物之间的对话、拥抱、打斗等场景,也被称为"动作、运动"角度。采用侧面平视角度拍摄人物可以完美地把演员的侧面轮廓或身体曲线淋漓尽致地勾勒出来,既能表现片中人物的视觉方向,也能使观众看清人物脸上的表情或形体动作,因此画面构图会更具有浪漫色彩和动态美感。韩国影片《我的野蛮女友》中,腼腆、害羞的车太贤为表明爱意,伪装成外卖小伙来到全智贤所在的女校,在大礼堂众目睽睽之下,勇敢地走上舞台,为自己所爱的人送上纪念日的玫瑰。侧面平视角度的拍摄细致生动地描绘了两人之间的视觉交流,展现了女主角的美丽与男主角的痴情,整个画面甚至都充满了爱情的甜蜜与幸福,富有独特的造型美感,让人过目不忘(图3–6)。

图3–6 《我的野蛮女友》

由于能更好地让观众体验到速度的"快",因此在表现"物"的运动时,如飞车、离弦的利箭、射出枪膛的子弹等也多是采用侧面角度拍摄。张艺谋拍摄的武侠片《十面埋伏》中,用侧面角度完美的表现了飞刀门的飞刀绝技,令人眼花缭乱,惊叹不已(图3–7~图3–8)。

在表现如武术、拳击或赛跑等动作时,侧面角度平视的拍摄手法是非常富有表现力的。从审美的效果来看,侧面角度拍摄的画面更富有动态的美感,人物的举手投足、富有涵义的肢体语言都能藉此清晰地呈现在观众面前。影片《卧虎藏龙》里玉娇龙和俞秀莲的几次交手都是通过侧面角度来拍摄的,既表现出两人的身手不凡,

图3-7 《十面埋伏》画面一　　　　图3-8 《十面埋伏》画面二

又从两人腾、挪、闪、跳等身姿与气势的不同上体现出各自的性格特点：俞秀莲老练沉稳、顿挫内敛；玉娇龙自负任性，心浮气躁（图3-9）。

图3-9 《卧虎藏龙》

在表现赛跑这项运动时，侧面角度平视拍摄比其他的拍摄角度更为合适。在体育赛事转播时，摄影机多是从侧面跟拍运动员，这种方式可以使观众毫不费力地看清运动员奔跑的姿态和选手前后距离上微弱的差异，画面极富速度感也更吸引人。这一手法也被很多导演运用到了电影中。伊朗导演马基德·马基迪的作品《小鞋子》通过孩童的视角，以委婉柔和的方式真实表现了伊朗深刻的社会问题。影片中男孩阿里弄丢了妹妹莎拉唯一的一双破旧不堪的鞋子，兄妹俩害怕挨打，同时也深知父母根本没有能力再为莎拉买一双鞋。为了瞒过父母，兄妹俩共穿阿里的破球鞋去上学，其间因此经历了一系列的悲喜剧。偶然的机会阿里得知马拉松比赛的季军奖品是一双新球鞋，他决心一定要获得季军并把奖品送给妹妹，然而在比赛过程中，阿里拼尽全力却一不小心成了冠军，辜负了妹妹的深切期望。影片以一双小鞋子为切入点，以满含温情的笔触为我们描绘了一个因贫穷而苦苦挣扎却不失人性之美的平凡人家的真实生活。全片的高潮部分就是阿里参加马拉松比赛的段落，导演通过缜密的镜头设计，以不同景别的侧面拍摄浓墨重彩地凸显了阿里为实现对妹妹的承诺而奋力拼搏的情形：当感觉疲劳时，妹妹的期望让阿里突破身体的极限超越对手（图3-10）；而当他又意识到自己的目标是第三名而不是冠军时又故意放慢速度让两个对手赶超上来（图3-11）；在临近终点时，阿里

跌倒了但他顾不上疼痛奋起直追,全力冲刺而"不幸"获得冠军(图3-12~图3-14)。

图3-10 《小鞋子》画面一

图3-11 《小鞋子》画面二

图3-12 《小鞋子》画面三

图3-13 《小鞋子》画面四

图3-14 《小鞋子》画面五

(四) 斜侧平视角度

即摄影机打破横向和纵向的水平线,以不完整的、歪斜的结构进行拍摄。斜侧角度拍摄的人物会显得很有立体感,既能展现出被摄对象一定的面部特征和表情又能完美勾勒出人物的侧面轮廓。在被认为最具有希区柯克个人色彩的影片《迷魂记》(又

名《眩晕》)中,侧面平视角度的拍摄甚至成为营造悬念的一个重要手段。在这部影片中,患有眩晕症的侦探斯科蒂受朋友之托调查其妻马德琳,斯科蒂爱上了这位美丽的金发女郎,但却目睹她不慎失足从塔楼坠落而死,这对斯科蒂打击很大。一天,斯科蒂在街上偶遇一个很像马德琳的女子朱迪,斯科蒂要求朱迪按照马德琳的样子打扮,特别是要梳成和马德琳一样的发髻。从图3-15中我们可以发现,斜侧角度的拍摄刻意强调了女主角漩涡状的发型,而这正是影片中关键的细节,甚至极大地推动了情节的发展。由于导演本人对漩涡状图形的偏爱,在这部作品里与性、欲望密切相关的漩涡状图形随处可见。朱迪将头发按斯科蒂的要求盘成漩涡状后,斯科蒂立刻认同了她,两人感情的升华却使一桩精心策划的谋杀案的真相浮出水面。

图3-15 《迷魂记》

二、俯视角度

俯视角度拍摄是指摄影机处于被摄对象的上方,即镜头形成了一个低于水平的夹角。用俯视角度拍摄的画面从视觉效果上来看,犹如人站在高处向下看的情景,由于被摄对象在垂直方向上被压缩,因此会显得低矮、卑微、渺小,从而传递出创作者鲜明的情感倾向。如影片《莎拉的钥匙》中,小女孩莎拉和父母一起被遣送到集中营,她一直发着高烧蜷缩在母亲的怀中,奄奄一息。这时纳粹军官又强行要求所有的孩子和母亲分开,甚至动用了高压水枪。导演此时采用俯角镜头拍摄,画面中可怜的莎拉一人匍匐在地上,瑟瑟发抖(图3-16)。在残酷的集中营,弱小的莎拉命如蝼蚁,朝不保夕。导演对战争的憎恶,对经历了战争梦魇的孩童的关切之情通过特殊的角度自然而然地流露了出来。

除表现被摄对象的弱小之外,俯拍镜头也常常用来表现人物遭受某种威胁、面临困境和苦难而又无法摆脱,或是人物处于某种沉闷、压抑的氛围之中,内心惶恐不安。例如悬念大师希区柯克在他的影片中就经常通过俯拍角度营造人物陷入危险情境之中的紧张感。《精神病患者》中,玛丽安被杀后,诺曼将玛丽安的尸体和汽车沉入池塘,冷静地处理完案发现场后,他同母亲商量要母亲换到地下室去住,并不顾母亲的反对,径直抱起她走下楼梯。这时导演用了俯拍镜头,观众只看到诺曼怀中抱着的母亲的头顶,而根本看不清其面部(图3-17)。这种拍摄手法使观众认同了母亲的存在,也加深了对母亲是杀人凶手的怀疑。

图3-16 《莎拉的钥匙》

图3-17 《精神病患者》

在影视剧中用俯视角度进行拍摄时,有时会鲜明地反映出创作者对人物蔑视、鄙夷的态度。吕克·贝松执导的影片《这个杀手不太冷》中的反派角色是个警察,他吸毒贩毒,杀人如麻,极其残暴。当他逼迫小女孩玛蒂尔达的父亲交出私藏的海洛因而遭到拒绝时,动了杀机。为了表现出这个人物的变态、疯狂,吕克·贝松特意用了一个俯视角度拍摄他吸毒后狰狞扭曲的面孔(图3-18),毕露的丑态既令人厌恶又让人顿生寒意,导演对这个人物的态度不言自明。

图3-18 《这个杀手不太冷》

在俯视角度中,如果镜头处于被摄对象的正上方,从上往下拍,或是直接自上空拍摄,那么就形成了俯视镜头中较为特殊的一种,即"鸟瞰角度"。这种居高临下的位置会使观众似乎从全知的角度去观察世界,俯视一切,从而获得一种特殊的视觉效果。如在表现群体活动的景象时,特别是在歌舞片中,用鸟瞰角度拍摄出的画面造型通常会显得精美绚丽,极具观赏性。获得奥斯卡奖的歌舞片《红磨坊》中,妮可·基德曼精彩的歌舞表演,正是借助于这一特殊的拍摄角度,才给观众带来美轮美奂的视觉享受。花花世界的纸醉金迷、萎靡奢华的气息从极致的构图中扑面而来(图3-19~图3-21)。

图3-19 《红磨坊》画面一

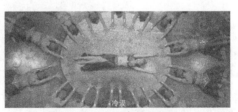
图3-20 《红磨坊》画面二

图3-21 《红磨坊》画面三

三、仰视角度

所谓仰视角度是指摄影机处于被摄对象的下方,从下往上进行拍摄。仰拍镜头所构成的画面中,地平线一般处于画面下部或在画外。与俯视角度相反,仰视角度的拍摄会突出、夸大人物的身形,使被摄对象看上去高大、威严、强悍、挺拔,从而产生仰慕、崇敬甚至敬畏的心理。一般来说,在刻画伟人、英雄人物或坚强有力的正面人物时多会采用这一视角。

李安是一个擅于用西方常见的家庭通俗剧的模式讲述中国人伦理情感故事的导演。他早期的作品"父亲三部曲"《推手》、《喜宴》和《饮食男女》都是以父子冲突为题材,以接受了西方文明的子辈和作为中国传统文化代表的父辈之间的观念差异构成生活化的戏剧冲突,用点点滴滴的家庭故事去引申深刻的社会问题,用貌似琐碎的冲突表达深层意义上的文化碰撞。李安本身是中西文化冲突的产物,浓厚的"恋父情结"使他在影片中更多地传达了对中国传统文化中那些具有经典意义的价值观、伦理观的认同与皈依。与此相应,"父亲三部曲"中作为中国传统文化象征的父亲虽然都是由身材不够高大的演员郎雄扮演,但导演却巧妙地通过拍摄角度含而不露地表达了自己对父亲,对中国传统文化的情感与态度。影片《推手》开头即是身为太极高手的父亲在运气练功,李安常以仰拍的角度处理片中父亲练拳、教拳和打架的段落,以显示其身形的高大和威严,画面也显得沉稳、凝重(图3-22)。

图3-22 《推手》

有时为了凸显和喻示影片中某些反面人物或邪恶势力的强大,也会采用仰角拍摄以强化、暗喻其不可一世的独裁统治和绝对权威,衬托出平凡人物在其面前的渺小和对自己命运的无从掌控。总的来说,导演如果在影视剧中对反面人物采用仰角度拍摄,恰恰表现了对于这个人物的特殊态度,别具意味。例如美国影片《魔鬼代言人》中老牌影星艾尔·帕西诺扮演魔鬼,他幻化为一家国际公司的总裁米尔顿,利用人类的原罪也是人类的弱点——虚荣,迷惑人的心智,逐步控制人的灵魂,从而达到统治世界的目的。在影片的最后自以为获得救赎的男主人公其实仍未能逃离魔鬼的控制,导演巧妙地利用场景中的楼梯以仰拍的机位给了艾尔·帕西诺一个近景,魔鬼撒旦的嘴角扬起得意的微笑(图3-23),他俯视着芸芸众生,似乎带

有原罪的人类根本无力与其抗衡,终究无法摆脱悲剧的宿命。

除人物之外,如果用仰视角度拍摄景物,如山川、苍松等自然景物或教堂、宫殿等建筑也会具有崇高、庄严、伟大的气势,画面所传递的正面情绪和象征意义表露无遗。

图3-23 《魔鬼代言人》

在影片中运用仰视角度拍摄可以突出摄影机与人物之间特殊的空间关系,为观众清晰地展现出人物所处的环境空间。仰拍镜头在室外常会以天空为背景,在室内场景中则有时可能会出现天花板、顶棚。这一方面可以增强环境的真实可信性,增强镜头取景的造型感;另一方面也能够使观众注意到置于人物头顶上方的某些重要细节。在上文提到过的希区柯克的经典之作《精神病患者》中,导演除了用俯拍积累悬念之外,还在某些重要场景中特意用仰拍为后面谜底的揭开埋下伏笔。当携款潜逃的玛丽恩在汽车旅馆和诺曼闲聊时,希区柯克没有用好莱坞惯常的正反打镜头表现两人谈话的场景,而是一再以仰视角度拍摄诺曼,悬挂于屋顶的老鹰等鸟类标本此时赫然出现在取景框中(图3-24)。影片结尾,当观众知晓诺曼杀母

图3-24 《精神病患者》

并将其制成干尸的真相时,不禁为导演在夜谈场景中仰拍的独特处理拍案叫绝。拍摄角度的巧妙运用使影片的结构首尾呼应,精巧完整。

以低机位拍摄人物的动作时,人物的形体动作得以完整地展现,特别是轮廓显得更为鲜明,有利于增强人物的形象感,强调动作的特殊寓意。美国电影《鸟人》是一部独特的反战题材的影片,它没有展示战争对人肉体的摧残,而是通过塑造一个热爱迷恋鸟类,期盼像鸟一样自由飞翔,终日生活在幻想世界中的"鸟人"形象,残忍地揭示了战争对人心灵的戕害与摧残。片中"鸟人"多次模仿鸟类飞翔,伸开双臂从高空跃下,仰拍角度并结合背面拍摄将"鸟人"展翅高飞的姿态生动地勾勒出来(图3-25),让观众深切感受到他对自由的渴望,

图3-25 《鸟人》

体味出现实(越战)扼杀理想这一影片的深层主题。

仰视镜头的视轴偏向视平线上方,好像人们抬头往上看的情景,因此仰视镜头也经常用于表现孩童的视点。我国影片《城南旧事》中就以大量稍稍仰视的镜头模仿小女孩小英子的视角,透过孩子的眼睛去看这个悲惨的世界。无独有偶,美国经典心理惊悚片《灵异第六感》讲述的是一位叫克劳的儿童心理医生与一个叫柯尔的小男孩之间的故事。柯尔是个异常敏感,行为举止似乎有些异常的孩子,克劳是他的主治医师。经过多次真诚的沟通和耐心的倾听之后,克劳终于找到了困扰柯尔的真正原因,并倾注全部的心血帮助柯尔重新回到正常孩子的快乐生活中去。小男孩柯尔是影片的主角,因此影片中也常常采用稍仰

图 3-26 《灵异第六感》

的镜头模仿他的视线(图 3-26),特别是当他和克劳在一起时,让观众的视点和柯尔的视点合二为一,从而更直观地感受到拥有阴阳眼的柯尔所看到的灵异世界,大大增强了影片的惊悚气氛。

俯视角度和仰视角度都不是常规的拍摄方式,因此在影片中运用这两种拍摄角度时,往往带有导演主观的某种情感和态度。有时对某个人物拍摄角度的变化如由俯到仰或由仰到俯也就自然地体现了影片创作者对人物情感的变化,甚至寄寓了某种特殊的深意。美国家庭伦理的代表作《雨人》讲述的是一位精明而又自私的弟弟为了夺得遗产而劫持了患有自闭症的哥哥"雨人"。在与哥哥开车回洛杉矶的途中,弟弟查理逐渐开始关心"雨人",感受到手足之情的可贵,最终这次旅行成为了寻回失落的天伦情感的过程,弟弟放弃了遗产而与哥哥难舍难分。影片中人达斯汀·霍夫曼扮演的"雨人"是一个精神残疾者,终日封闭在自己的世界里而惧怕与人交流,在现实社会中是个不折不扣的"弱者",甚至连自己的弟弟在最初都只是想利用他。影片中开始时给"雨人"的镜头大多稍稍有些俯角,这一方面凸显"雨人"的弱势,另一方面也暗示出其在唯利是图的弟弟眼中根本无足轻重。结尾处经过人性旅行的查理脱胎换骨,主动放弃遗产而更珍视兄弟之情。导演此时设置弟弟送哥哥上车的场景,巧妙地利用"雨人"在车上的高度落差而用仰视角度对其进行拍摄(图 3-27),与前相对应,意图显示此时"雨人"在弟弟查理心中的地位已是举足轻重。

图 3-27 《雨人》

四、倾斜角度

倾斜角度是指拍摄时摄影机故意没有放在水平面上,这样原本自然状态中的水平线和垂直线就变为倾斜的,甚至成为不平稳的对角线。如果用倾斜角度拍摄人物,画面中的人物形象则会显得步履不稳,跟跟跄跄,好像快要倒下一样。

倾斜角度可以表现主观视点,如可以模拟侧身或斜靠着某处的人的视线,或是遭受暴力、醉酒后走路跌跌撞撞的人的主观视角。

因为倾斜镜头是一种反常规的拍摄角度,不符合人们观影时的视觉习惯,所以用倾斜角度进行拍摄时,往往会让观众产生一种莫名的紧张感,心神不宁。当要表现剧中人物陷入某种巨大的悲痛,或面对突如其来的灾难、威胁感到极度惊恐情形时,倾斜镜头可以让观众身临其境,体验到人物此时独特的心理感受。在影片《勇敢的人》中,演技派女星朱迪·福斯特扮演一位成功的电台节目主持人,由于未婚夫在公园遭到歹徒袭击被殴打致死,朱迪身心受到重创,很长一段时间把自己封闭起来,足不出户。一年后她才鼓足勇气走出家门,面对外界。此时导演故意使用倾斜角度从背面跟拍,画面构图中倾斜的线条造成强烈的不稳定感,正是女主角此时战战兢兢、手足无措的紧张心情的视觉外化(图 3 - 28 ~ 图 3 - 29)。

图 3 - 28 《勇敢的人》画面一

图 3 - 29 《勇敢的人》画面二

第二节　心理角度

前面所阐述的是摄影机的物理角度,但镜头其实永远是在模拟或代表一个视点。视点不同,画面的构图乃至表达的情绪和心理含义也就不同。我们可以根据某个镜头摹拟或代表的视点,划分出不同的心理角度。

一、客观镜头

客观镜头也可以称为中立镜头,也就是摄影机模拟局外人、第三者的旁观视点,这是最常见的镜头视点。采用客观镜头叙事时,影片的创作者采取的是客观中

立的态度,即将拍摄现场的内容不加任何个人的情感色彩和主观判断,纯粹客观地呈现给观众,让观众直接以自己的视角去观察、去感受,参与剧情的发展,做出自己的评价和判断。客观镜头的中立性,使得它具有强烈的理性色彩和真实感,因此经常被大量运用。特别是在纪录片和写实性较强的影片中,基本上完全都是通过客观镜头来描述人物活动,交代情节的发展。

二、主观镜头

主观镜头和客观镜头相反,它是指摄影机模拟剧中某个人物的眼睛所看到的景象,也就是影片中某个人物特定的主观视点,因此主观镜头带有浓烈的主观色彩和强烈的介入感。

从根本上说,一部影片的视点其实是导演叙事时所采取的角度。影片创作者在叙述过程中有时为了让观众了解剧中人物的某种心理感受,甚至进入到剧中人物的内心世界,常常会有意识地让镜头成为某个人物的眼睛,不动声色地使观众直接参与影片的叙事,体验剧中人物的情绪和心理感受。

主观镜头所表现的是剧中某人的视点所看到的景象,因此画面往往带有主观情感色彩。具体来说,主观镜头主要有以下作用:

(一) 表现偷窥的情境

希区柯克的影片《后窗》是有关偷窥的经典之作,甚至有电影评论家认为从深层心理来看,这是一部通过某种暗示和间离效果,让观众反思电影的作品。影片的暗示和间离效果从很大程度上讲其实都是借助于主观视点完成的。影片讲述的是摄影师杰夫因摔断了腿,行动不便。坐在轮椅上的他百无聊赖,唯一的乐事就是用从后窗观看左邻右舍的私生活(图3-30)。一天雨夜,他看到对面三楼的推销员冒雨提着大箱子匆匆而去,一会儿又回到家中,反复几次(图3-31~图3-32)。杰夫心中顿生疑云,通过暗中调查和女友的冒险帮助,一起谋杀案逐渐浮出水面。在这部影片中,希区柯克经常把杰夫的视点镜头和对窗的镜头相穿插,通过杰夫的主观视点流畅地向观众传递了必要而丰富的视觉信息,同时又巧妙地置换了观众的立场,

图3-30 《后窗》画面一

图3-31 《后窗》画面二

图 3-32 《后窗》画面三

牢牢地控制住了观众的情绪和反应。杰夫模拟着影院里的观众,"后窗"对于他而言就像是银幕的边框,他透过后窗对别人偷窥的情形和坐在黑暗中的观众看电影的情境其实并无二致,他们都是处于窥视的位置。主观镜头的运用不仅使本片获得了巨大的视觉张力,更使之具有深刻的反思意义。

（二）主观镜头可以使摄影机成为剧中角色直接参与表演,如和虚焦、画面的晃动等手法相结合,生动地刻画出人物在某种特定情境下的动作与身体状态

影片《孤儿》讲述的是一个颇具惊悚色彩的故事。影片中的小女孩艾斯特是一个孤儿,因为乖巧、伶俐被一对中产阶级的夫妇收养,可是自从她来到这个家后,怪事不断。艾斯特对养母非常抵触而对养父无比依恋,而原本这个家庭中的男孩和女孩也都有了生命危险。一天当养父借酒浇愁,酩酊大醉时,艾斯特却打扮得成熟妖娆,对他进行勾引。导演通过虚焦镜头真实地表现了养父醉酒时朦胧不清的主观视点（图3-33）。

图 3-33 《孤儿》

（三）主观镜头还可以表现人物的联想与幻觉

主观镜头除了用来表现人物视线所及之物外，也可以用来表现人物的联想与幻觉，让观众更深层地进入到人物的内心世界，体验他们的所思所想。影片《角斗士》中经常出现的一个主观镜头是男主人公的妻儿笑意盈盈地在家门口等待着他（图3-34～图3-35），这其实是男主角疲于征战，渴望摆脱困境，回家与家人团聚的强烈愿望的外化显现，也是他在弥留之际的美好幻觉。

图3-34 《角斗士》画面一

图3-35 《角斗士》画面二

（四）主观镜头可以明显地表达影片创作者的情感态度和主观评判

张艺谋执导的影片《摇啊摇，摇到外婆桥》通过一个孩子水生的视角，向观众展示了纸醉金迷、血雨腥风的花花世界上海滩的传奇。巩俐所扮演的小金宝是黑社会老大的情妇，因与二当家的暧昧关系而身陷危机。当她与黑社会老大为躲避仇杀来到一个水乡小镇时，浑然不知此处就是她的葬身之地。洗尽铅华的小金宝结识了当地的农妇翠嫂和她的女儿阿娇，成为了知己。影片结尾，黑社会老大毫不留情地处死了二当家和小金宝，甚至连翠嫂都没有放过。身为小金宝贴身侍从的水

生也被悬空吊起,当他清醒过来时,导演用了一系列的主观镜头来表现他所看到的景象:天在下,地在上(图3-36)。

图3-36 《摇啊摇,摇到外婆桥》

这个主观镜头是颇具深意的,水生因为被吊,他所看到的世界是乾坤颠倒的,但在导演看来真实的世界又何尝不是如此呢? 大上海表面上富贵风光,其实隐藏了太多的血腥杀戮。单纯、简单、不谙世事的阿娇就像是小金宝的过去,而她被黑社会老大带走后不难想象她的命运就像落入水中的银元一样,可能会绚烂一时,但终究难逃悲剧的结局,悄无声息地被残酷的大上海所吞噬。

在大多数影片中,主客观镜头总是配合使用,使观众形成不同的角色体验,更客观、全面地做出自己的判断。导演通过转换视点,一方面既可以让观众站在局外人的立场,清醒客观地品味故事的曲折多变;另一方面也可以让观众处于剧中人的位置,身临其境地体验人物的处境、态度和情感,积极主动地思索情节的发展,关心人物的命运和事件的结果。

(五) 主观镜头还可以模仿鬼怪、动物的视点,即"鬼视点"或"动物视点"

用这种镜头拍摄的画面往往具有某种诡异、悬疑的气氛。例如库布里克的经典作品《闪灵》讲述的是作家杰克带着妻儿来到一座与世隔绝的山中旅馆进行写作,在这被雪封闭的旅馆里出现了种种异像,而杰克也渐渐变得粗暴而疯狂,甚至手持利斧追杀妻儿。导演大胆地运用无人称视点将惊悚恐怖的氛围烘托到极致。影片中出现大量的俯视、推、跟移等镜头的运动,摄影机似乎匍匐在地板上跟踪拍摄骑着脚踏车的小男孩丹尼(图3-37~图3-39),

图3-37 《闪灵》画面一

时近时远,时走时停。很显然,这并非正常的拍摄机位,所呈现出的画面也并非是从人的眼睛所看到的景象。这种"鬼视点"的运用让观众轻易地感受到在这幽闭的空间里似乎有种神秘力量,它无处不在,静静地窥视着杰克一家。

图 3-38 《闪灵》画面二

韩国影片《猫:看见死亡的双眼》在无人称视点的运用上和《闪灵》有异曲同工之妙。《猫:看见死亡的双眼》讲述的也是一个惊悚的故事。片中一个因救猫而死的小女孩的亡灵附在了猫的身上,此后虐待小猫的人常常死于非命。片中有一个场景,女主角晚上回家,在进门前,隐约觉得身后似乎有双眼睛在看着她,可转过身却什么也没有。此时的画面是将摄影机放置在汽车底部拍摄完成的。毫无疑问,

图 3-39 《闪灵》画面三

这个视点不是以人的目光作为依据,而是模拟蜷曲在车底的猫的视线(图 3-40)。

图 3-40 《猫:看见死亡的双眼》

第四章 焦距

在镜头元素中,焦距是和焦点、视场角、物距、景深等一系列专业术语相关联的,这让很多影视专业的初学者感到陌生,甚至惶恐。简单地说,理解焦距,就是让影视专业的学生明白自己的注意力是如何受导演的创作思路调动和支配的,进而明白影视作品是如何通过焦点和焦距来实现它所应有的艺术表现力的。波布克说:"人的眼睛是一个镜头","镜头是看见影像的'眼睛';是摄影机的焦点"[1]。正是由于摄影机镜头模拟人眼去观察记录影像,才会让我们看见逼真的影像世界。这一章所说的焦距,正是摄影机或摄像机模拟人眼观察并在大脑中记忆和展现出来的结果。

第一节 焦距的概念

维尔托夫作为苏联电影界的重要人物创立了"电影眼睛派",他强调电影的影像是自己的大脑和眼睛共同作用完成的,尤其是提出镜头所见为自己的眼睛所得。他所说的观点,让我们更清晰地认识到,电影摄影机镜头的科学原理确实和人眼有着不可分割的关联。

镜头和人眼一样有着聚焦成像的功能。镜头虽说不如人眼看得宽和远,但也依据性能的不同有着自己的视野范围。镜头也和人眼一样对光有着感知和调节的功能。摄影机镜头选择的焦点源自摄影师或导演的创作的需要,这和人眼受大脑支配对外界事物选择性观看和记忆是一致的。人眼和镜头是如何看清景物的呢?这里有一些概念需要向大家说明。

首先,让我们了解一下什么是焦距。焦距是光学系统中衡量光的聚集或发散的度量方式,是指透镜的主光面到光影成像面(电影胶片的底片或摄像元件的成像

[1] [美]李·R·波布克:《电影的元素》,伍菡卿译,中国电影出版社1986年版,第75页。

面)的距离,也就是光学镜头的焦点距离。通俗点说,它就是指镜头的视力范围。当镜头对焦到无限远时,无限远处的景物光线平行进入镜头,再聚合在影片上所形成的最为清晰的点之间的距离,就是我们所说的焦距。镜头的视野范围和景深范围,是由焦距的长短来决定的,景物的透视关系也受焦距长短的影响。

什么是视场角呢?镜头的焦距与成像面的对角线大小共同决定了镜头的视野范围,也就是镜头的视场角。我们都知道,人有两只眼,可以看见的视野区域差不多可以接近180度的宽幅;而镜头只有一个,它观察世界只相当于人使用单眼,其所得的视野区域相对有局限。根据单眼观看的科学原理,镜头也会有一个接近于人单眼观看的视觉宽度,这个宽度就是标准的视场角。对于相同的镜头成像面积,镜头的焦距越短,其视场角就越大;镜头的焦距越长,其视场角就越小。而对于同样焦距的镜头而言,成像面积越小,镜头的视场角也越小;成像面积越大,则镜头的视场角就越大。据此分类,镜头可以分为广角镜头、标准镜头、望远镜头等。

人的眼睛看世界,被看清楚的景物或人通常有远近距离和纵深感;但是,标准镜头模拟的是人的单眼,缺乏立体感和纵深感。这时,就需要通过调整焦距的长短形成观众对于影像画面的视觉立体感和纵深感。这就是焦距和景深之间的反比关系。镜头的焦距越短,景深范围就越大;镜头的焦距越长,景深范围就越小。

根据唐·利文斯顿在《电影和导演》一书中的介绍,距离不变的情况下拍摄景物或人,镜头的焦距越短,前景和背景的景物影像之间的大小反差就越小;镜头的焦距越长,前景和背景的景物影像之间的大小反差就越大。由此可见,焦距对透视关系的影响也是相当明显的。当然焦距对透视关系的影响和景框内处于视觉兴趣中心的影像的焦点也关系密切。

什么是焦点?《电影艺术辞典》有两种解释。第一种解释是"指自物方(像方)空间距摄影镜头无限远处之光轴上一点,发出一束光线(或一束与摄影镜头光轴平行的光线),从前方(后方)射入该摄影镜头,经折射后,会聚于该摄影镜头像方(物方)空间光轴上的某一点处,则该会聚点称为此摄影镜头的像方(物方)焦点,用F'(F)表示,物方焦点和像方焦点统称为焦点。"[1]这种解释是源自光学物理的科学解释,是电影摄影师在摄影过程中需要掌握的一个概念。

第二种解释则从观众的视觉接受角度出发提出的,是指"调焦准确与否所导致的被摄体影像的清晰程度"。[2]通常称为焦点清晰。从人的视觉感受而言,就是物体投射到摄影机或摄像机上的影像和人眼在生活看清东西是一致的。在日常生活

[1] 许南明、富澜、崔君衍:《电影艺术辞典》,中国电影出版社2005年版,第225-226页。
[2] 许南明、富澜、崔君衍:《电影艺术辞典》,中国电影出版社2005年版,第226页。

中,为了看清某人或某物,常常会将注意力或是视力聚集在一点,这一点就是焦点。而这一过程,就是聚焦。在聚焦时,一个镜头的焦距越大,其焦点清晰的范围就越小。例如,在使用长焦镜头从较远的距离拍摄被摄对象近景画面时,被摄对象的背景通常模糊一片。

以好莱坞为代表的电影摄影,在长期的实践中总结出一些聚焦的经验。这主要表现在:将焦点放在说话人的身上,单镜头中两人对话则以说话人为主体转移焦点;将焦点放在画面中正对镜头的人身上或是处理景框中视觉中心的人身上,以此达到吸引观众注意的目的;有时还会将焦点置于最有戏剧性或情感性的人物身上;在群像拍摄时,通常将焦点置于序号相对靠前的群众演员身上。这些经验使摄影拍摄形成相对固定的视觉习惯,对观众的注意力变化或转移也会形成潜移默化的引导,长此以往,会使观众形成相对统一的视觉接受暗示。这种暗示对电影的基本解读是有利的,但对电影摄影的艺术创作是颇有影响的,同时也容易让观众在视觉习惯中丧失对画面中的影像内容进一步的发掘和审视。

当关注的视觉对象发生运动或位移时,我们需要调节视力和注意力跟随其运动变化,这就是跟焦点。从摄影角度说,跟焦点是摄影机在跟随被摄对象一起运动的过程中,始终保持被摄对象在画面中结成最清晰影像的调焦方法。跟焦点情况发生在摄影机或被摄对象之一发生运动时,或是两者都出现运动时。跟焦点是对焦点(或称调焦)技术中对技术水平要求较高的一种技术手段。跟焦点也可以让观众更容易集中视力和注意力在导演或摄影师要传达的视觉信息上。像基耶斯洛夫斯基的影片《薇罗尼卡的双重生命》里波兰的薇罗尼卡从导师家出来走到广场看见法国的薇罗尼卡这场戏,一路上镜头始终采用跟的拍摄方法,保持着焦点聚集在波兰薇罗尼卡身上,随着她的视线变化,镜头从其身前转到身后再从身后转向身前,此时所跟的焦点一直不变。这也让观众更关心她所看的是什么?当观众看到旅游车上也出现一个完全一样的薇罗尼卡,视觉兴趣和注意因之产生,悬念也因此而成(图4-1~图4-6)。

图4-1 《薇罗尼卡的双重生活》画面一

图4-2 《薇罗尼卡的双重生活》画面二

图4-3 《薇罗尼卡的双重生活》画面三　　图4-4 《薇罗尼卡的双重生活》画面四

图4-5 《薇罗尼卡的双重生活》画面五　　图4-6 《薇罗尼卡的双重生活》画面六

在焦点清晰之外,还有一种情况,即虚焦。通常情况下,焦点清晰或者焦点实的景物或人容易吸引观众的视觉注意力,而焦点不清晰或焦点虚的景物或人只能做陪衬。20世纪60年代以前,电影中并不常用虚焦,景框内的一切重要东西都是焦点清晰的,这几乎成为一种固定的规则。直到20世纪80年代,时尚摄影师才相对较多地使用虚焦来提升影片的艺术效果。人眼和大脑并不将看见的所有的东西都焦点清晰地投射并记录在大脑皮层中,而是有选择地将我们需要看见或记忆的影像保存下来。这样一来,那些同样和焦点清晰的景物一起进入眼睛的其他景物影像就可能是模糊不清的。这就为虚焦的存在提供了一种艺术效果的存在可能性和合理性。同时,这也为心理焦点的使用提供了现实依据。其实,早在电影《公民凯恩》中就有利用虚焦和焦点清晰形成强烈对比的艺术性创造(图4-7)。画面中处于前景焦点清晰的药瓶并不是简单提示观众这是自杀用的安眠药瓶,而是强烈地暗示了物对人的控制造成的伤害,处于虚焦位置看似睡觉了的苏珊就是受害的对比证明。从艺术表现的角度说,将中国传统艺术与文化中所说的虚实关系运用娴熟,恰恰可以使虚焦和实焦形成互补关系,进而创造出具有中国传统美学思维的艺术影像作品来。当然,通过在两个或更多的被摄对象之间变换焦点来调节观众的视觉注意力,也已经成为导演们实现艺术化视觉创作的手段之一,在后面我们会有专门一节来介绍变焦。

图 4-7 《公民凯恩》

在电影摄影和电视摄像中,根据不同的焦点位置可以形成不同的焦点透视效果。当焦点位于画面纵深的前部,则成像的清晰范围主要集中于前景,中、远距离上的景物则容易会显得模糊;当焦点位于画面纵深的后部,则前景会比较模糊。焦点透视也是影视构图和造型的重要艺术实现手法之一。

郑国恩教授在《影视摄影艺术》一书中,对比镜头和人眼的差别,提出了镜头和人眼在焦距问题上的八个独特之处:镜头只具备眼睛的功能,不像大脑会对所见清晰影像进行取舍,只是"整体摄入";这些"整体摄入"的清晰程度是相当高的;受镜头的角度和位置等因素的影响,镜头如果只是摄取被摄对象的局部,会突出被摄对象的形色结构的表征而不能复现原貌;在使用非标准镜头进行拍摄时,景物范围受镜头焦距的影响或大于或小于人眼的视野,被摄对象的形体会产生形变;非标准镜头拍摄时,被摄对象的运动速度和节奏会产生异常效果;镜头属于焦点透视,会使景框内的景物或人形成近大远小的透视效果,不会自动调节;此外,镜头只形成单眼的视野,没有立体感。[①] 倘若我们能够充分了解并利用镜头与人眼的这些差异,就可以创作出或真实可信或极富创意的艺术水平较高的影视作品。

第二节 焦距的分类

根据使用的摄影或摄像镜头的不同成像效果,按镜头所视清晰的距离长短不同将镜头分成标准焦距镜头、长焦距镜头、短焦距镜头;按照视场角的不同,又可以将短焦距镜头称为广角镜头或鱼眼镜头,将超长焦距镜头称为望远镜头;有时,还根据焦距的可变程度,将其分为定焦距镜头和变焦距镜头。

[①] 郑国恩:《电影摄影艺术》,中国传媒大学出版社2009年版,第44~45页。

标准镜头,是指焦距等于或接近画幅对角线长度的镜头,是模拟人眼观看事物的感觉而确定的镜头。这里所说的"标准"是根据影片的规格来决定的。通常35毫米影片的"标准"焦距镜头是视场角为45度~50度、焦距为50毫米的镜头,而16毫米影片的"标准"焦距则是25毫米,用8毫米胶片的镜头"标准"焦距只有12.5毫米。好莱坞采用的宽银幕影片格式,"标准"焦距在25毫米~32毫米之间。通常以35毫米影片规格将标准镜头焦距长度定在50毫米这个数值上,以此来确定长焦距镜头和短焦距镜头的焦距长度。标准镜头,因为是模拟人眼而制造的镜头,拍摄出来的影像内容和肉眼观察的效果基本一致,真实、自然,通常不会出现变形,透视效果也正常。需要注意的是标准镜头不适合过近距离拍摄人物特写,这样会造成人物的变形,从而影响人物形象。

长焦距镜头,也可称为望远镜头。对于35毫米影片而言,凡长于50毫米者即为长焦距镜头;对于16毫米影片而言,凡长于25毫米者即为长焦距镜头。长焦距镜头的特点是:拍摄出来的画面视野范围较小,景深也较小,纵深空间容易被压缩,从而导致立体感较差。长焦距镜头多用于拍摄不适宜近距离拍摄的景物或人物。这些景物或人物通常是害怕面对镜头的,因此,长焦距镜头也就承担了偷拍的主要职责。较早成功使用长焦距镜头的是苏联电影《亚历山大·涅夫斯基》的摄影师吉赛。他在影片中运用长焦距镜头表现条顿骑士大举进攻的场面,美学效果十分突出。张艺谋导演的《秋菊打官司》中拍秋菊在市里街上走的情节,也采用长焦距镜头进行了偷拍,既保证巩俐这样的专业演员进行表演,又不影响秋菊所处环境的原生态记录。

短焦距镜头,也可称为广角镜头,焦距特别短的广角镜头,有时还被称为鱼眼镜头。短焦距镜头是指镜头焦距长度小于50毫米的镜头,其视场角大于50度。常见的短焦距镜头有35毫米、28毫米、1.85毫米和0.9毫米等。短焦距镜头的特点是:拍摄出来的画面视野范围开阔,景深较大,纵深感明显,影像近大远小;物体或人在画面内的横向水平运动速度感比较弱,而纵向的运动速度感则比较强烈;画面的清晰度较高,色彩还原效果比较好;焦距越短的镜头内画面的线条越容易出现畸变,从而使景物或人物发生变形。较早成功运用广角镜头创造美学效果的是美国电影《公民凯恩》的摄影师格里格·托兰,他在影片中大量使用短焦距镜头,通过突出纵深环境里的焦点透视效果来强调或暗示凯恩在影片所处的特殊地位及他所面临的种种压力(图4-8)。

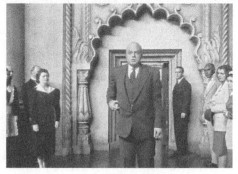

图4-8 《公民凯恩》

上面所说的标准镜头、长焦距镜头和短焦距镜头都是指定焦距镜头，也就是说，镜头的焦距是相对固定的。什么是定焦距镜头呢？定焦距镜头，是指只有一个固定焦距的镜头。它只有一个焦段，或者说只有一个视野范围。定焦距镜头在使用中，对焦速度快，成像质量稳定，适宜拍摄标准焦距和短焦距的影像，不擅长表现纵深范围内运动感比较强的影像。

变焦距镜头，是指在一定范围内可以随意变换焦距、从而得到不同宽窄的视场角，不同大小的影像和不同景物范围的镜头。变焦距镜头的发明者是克利尔·C·艾伦。第一个用于商业的35毫米电影摄影机的变焦距镜头诞生于1932年。1950年，变焦镜头才广泛运用于电影拍摄。变焦距镜头的最大优点在于，它实现了摄影者可以按照自己的想法改变镜头的焦距，这为构图的多样化提供了便利的条件。这种便利程度，是使用定焦距镜头时无法想象的。变焦距镜头在电视摄像中使用相对较多，比如在大型体育比赛或运动会中，摄像机不可能自由随意地运动，这时变焦镜头就可以满足观众望远和看近的视觉要求；再如有时候电影或电视摄影师为了避免被摄对象受到惊吓或因面对镜头产生不自然的感觉，需要进行隐蔽拍摄，变焦距镜头就成为首选。变焦距镜头虽然不能替代镜头的运动，但它的出现和运用，满足了人类的窥视欲望。当然，变焦距镜头也有其缺点，那就是因为变焦距的光学镜头内部有多组透镜，这会对影像的光线还原产生一定的影响，成像不如定焦距镜头清晰。由于变焦距镜头可以在镜头内部形成不同的焦距，因此，变焦距镜头在不能进行移动拍摄时，常常会预先确定镜头的后焦距和前焦距，然后以此形成景深空间，这样可以保证所拍摄的运动的人物或物体能始终保持成像清晰。

第三节　变　焦

可以这么说，变焦是摄影机或摄像机模拟人眼借助仪器而产生的视觉感受。这种视觉感受，会导致一种主观性比较强的或充满窥视心理的视觉效果。

关于"变焦"一词的概念，有两种解释，一种是指变焦点，另一种是指变焦距。所谓变焦点，也可以称为转移调焦。它是指"在被摄景物和电影摄影机（或摄像机）的位置均相对静止的前提下，边拍摄边连续转动摄影镜头的调焦环，以改变能最清晰成像的被摄物平面的前后位置（俗称前后移动'焦点'），从而通过不同远近之被摄物体（如近景人物与远景人物）虚实效果的改变，使所摄影像中的主体与陪体之间，发生相互转换的一种调焦方法"。[①] 变焦点可以让观众的视觉注意随着画面中人物或景物的虚实变化而转换，将主要注意力始终围绕处于焦点位置的被摄对象，

① 许南明、富澜、崔君衍：《电影艺术辞典》，中国电影出版社2005年版，第226页。

从而达到导演希望观众关注这些视觉中心的目的。一般在影片中,经常会看见画面中的两个主要人物之间进行转移调焦,两个人物轮流成为主体和陪体,观众通过主体和陪体的视觉转移进而关注人物的表情、动作以及心理活动。韩国电影《春逝》结尾,男主角在又一个春天相遇女主角并真正实现情感上的"分手",此时导演使用了转移调焦,使观众在轮流关注男女主角的影像过程中,感受到两人内心的不同心理活动(图4-9~图4-12)。

图4-9　《春逝》画面一

图4-10　《春逝》画面二

图4-11　《春逝》画面三

图4-12　《春逝》画面四

　　有时候,变焦点也会发生在人物和景物之间。譬如黄建新导演的影片《求求你,表扬我》中,王志文饰演的记者回家,右侧入画,忽然转脸向镜头看过来。这时,出现了一个变焦镜头。导演在此,是想通过王志文看向镜头这一动作先抓住观众的注意力,然后通过变焦点让观众逐渐看清原一直处于前景中虚焦的钥匙,通过由虚变实的钥匙去猜想剧情,并由此可以进一步想到物对人的影响和人在物之前的真实存在的困境(图4-13~图4-15)。

图4-13　《求求你,表扬我》画面一

图4-14　《求求你,表扬我》画面二

图 4-15 《求求,你表扬我》画面三

德国电影《玛莉娅·布劳恩的婚姻》中也早有表现。玛莉娅在监狱里坐着向丈夫坦承自己同商人奥斯瓦尔多的微妙关系。这时,画面里传出让人不舒服的杂音,慢慢地,观众发现前景背向镜头的狱警手中的钥匙清晰了,声音是从狱警手里的钥匙传来的。狱警或许不想听见这对夫妻之间的令人厌烦的谈话,或许是导演在暗示观众对此段谈话应该心生厌恶。这里的变焦点运用,使前景中处于陪体状态的钥匙及其所发出的杂音传达出对现实的讽喻与批判(图4-16~图4-18)。

变焦距,顾名思义,是指摄影机的镜头可以在一定范围内随意改变焦距,或长焦或短焦。从摄影技术术语的角度解释,就是改变光学镜头的焦距,从而使视点推近或拉远,此时的摄影机机位是不发生位移的,从而形成短焦距、标准焦距和长焦距等不同焦距的视觉效果。变焦距的倍数越大,镜头的延伸功能就越强。摄影师和导演有意识地控制景深范围,便可以通过变焦距,形成画面纵深空间里的前后焦距之间的情节线,从而完成单一镜头内部的场面调度。摄影师还可以通过变焦距获得相对满意的构图,突出被摄主体、简化画面。而观众受镜头内部焦距变换的影响,视觉注意也随之发生变换,形成对画面内容和信息的关注、转移或忽略。

图 4-16 《玛莉娅·布劳恩的婚姻》画面一

图 4-17 《玛莉娅·布劳恩的婚姻》画面二

好的变焦镜头在伸缩镜头进行变焦时,焦距改变,而被摄主体却仍然保持在焦点之中。变焦镜头的作用不是体现在它焦距范围有多大,而是在于它作为一整套镜头系统,保持了光线传送时的一致性。变焦距镜头的不足也在于相对于定焦

距镜头,其精锐度和解像度稍差。因此,变焦距镜头对光线的要求相较之定焦距镜头要高一些。波布克认为,"变焦距镜头是赋予摄影机以机动性的最后一个元素"。① 他特别指出在拍纪录片时,因为动作不可以重复,所以变焦距镜头就变得非常实用。摄影师尽可以按不同景别多拍,在剪辑台上可以进行二次创作。

图4-18 《玛莉娅·布劳恩的婚姻》画面三

尽管变焦距有着种种好处,但我们还是要注意在使用时不可急速变焦距,这不仅会使观众感觉画面速度感过强,画面本身也会因突然地变大或变小而失去真实感,从而使观众明显感到镜头的存在,进而也让观众与画面内容相脱离。

同时,变焦镜头所形成的镜头内部的推拉和定焦镜头通过位移实现的推拉所形成的画面是不一致的,所产生的视觉效果也会对影片的艺术思想传达产生不同的影响力。变焦镜头内部的推拉和定焦镜头的位移推拉的差别,体现在以下这样几个方面:

第一,定焦镜头的推拉运动表现的是实际空间距离变化;而变焦镜头内部的推拉表现的则是心理空间距离变化。美国电影《毕业生》中本杰明向伊莲坦白和自己发生关系的人是伊莲的母亲罗宾逊太太,本杰明被伊莲推出房门,站在房门外另一边的罗宾逊太太对本杰明说"再见"。此时,本杰明对罗宾逊太太产生了一种强烈的疏离感,镜头在此使用变焦,将两人并不远的实际距离拉开得仿佛特别远。这就是变焦镜头内部的推拉形成的心理空间距离的变化(图4-19~图4-22)。

图4-19 《毕业生》画面一

图4-20 《毕业生》画面二

图4-21 《毕业生》画面三

图4-22 《毕业生》画面四

① [美]李·R·波布克:《电影的元素》,伍菡卿译,中国电影出版社1986年版,第74页。

第二,变焦镜头的变焦环或变焦键操作容易,变焦速度可以很快;而定焦镜头的运动推拉则受移动空间距离的限制,不可能太快。电影《毕业生》中本杰明去伊莲读书的大学等着向她表明心迹。本杰明坐在远离教学楼的水池边,当伊莲下课走出教学楼,摄影师使用变焦镜头一下子就从远景推到全景,原本在观众视野中并不清晰的伊莲迅速突出,而环境则被虚化(图4-23~图4-26)。

图4-23 《毕业生》画面五

图4-24 《毕业生》画面六

图4-25 《毕业生》画面七

图4-26 《毕业生》画面八

第三,定焦镜头的推拉移动带给观众的视觉感受是走过去(或走开来)看,而变焦镜头内部的推拉则是注意力的集中和转移。我们以一位教师发现学生考试作弊为例来说明。教师发现学生作弊并走向学生,这就需要使用定焦镜头的推拉来表现;而教师发现学生作弊却只是站在原地警告,这时使用的则是变焦镜头的推拉来强调教师已经注意到学生在作弊。同样在《毕业生》中也有这样一段表现注意力变化和转移的变焦镜头内部运动。本杰明正在向伊莲坦白和自己发生性关系的已婚女人是谁时,罗宾逊太太出现在房门外。伊莲回头看见母亲,一下子明白真相,大声问本杰明是不是自己的母亲。此时,本杰明的注意力并没有随罗宾逊太太离开房门口而将视线移向伊莲,而是等了一下才移向她。这里,摄影师就使用了变焦镜头来强调注意力的变化(图4-27~图4-32)。

图4-27 《毕业生》画面九

图4-28 《毕业生》画面十

图4-29 《毕业生》画面十一　　　　　图4-30 《毕业生》画面十二

图4-31 《毕业生》画面十三　　　　　图4-32 《毕业生》画面十四

第四,定焦镜头的推拉运动在改变视野范围的同时,也会改变被摄对象的透视关系;而变焦镜头内部的推拉运动则不会改变透视关系,但它能拉大(用广角镜头时)或压缩(用长焦镜头时)空间深度关系。例如前面已经看到的《毕业生》本杰明在大学校园里等待伊莲的那个场景中,通过变焦镜头内部的上推,我们看清了从教学楼里走出来的伊莲,伊莲和本杰明之间的透视关系并没有发生变化,变焦镜头从短焦距形成的远景变成长焦距形成的全景,本杰明和伊莲之间的距离并未改变,透视关系也不会发生变化。导演在此使用变焦镜头的内部运动,其实也在暗示剧情:本杰明这一次不可能赢回伊莲的芳心。

在实际运用中,如果能够充分发挥定焦镜头和变焦镜头在推拉运动中的优点,将两者结合起来使用,就可以避免定焦镜头移动速度慢的缺点,也可以弥补变焦镜头运动时容易形式感过强的不足。结合使用定焦镜头和变焦镜头的运动方式,将会创造出更具真实感和富于艺术表现力的视觉效果,也能让观众从中获得更多的审美享受和审美思考空间,使影视作品的艺术水平达到新的高度。

第四节　景　深

镜头的焦距会影响画面的景别、景深和透视感。什么是景深?它和焦距之间的关系是什么?景深的形成会受哪些因素影响呢?

所谓景深,从物理学进行解释,是指画面在聚焦点前后纵深方向(Z轴方向)上成像相对清晰的范围。从摄影机的构造看,在摄影机的镜头前方(调焦点的前、后)

有一段一定长度的空间,当被摄物体位于这段空间内时,其在底片上的成像恰位于焦点前后这两个弥散的圆形之间。被摄物体所在的这段空间的纵深长度,被称为景深。也即是说,在这段空间内的被摄物体,其呈现在底片上的影像模糊度,都在容许弥散圆形的限定范围内,这段空间的长度也就是景深。其实,《电影艺术辞典》的解释更为清晰明了:"针对被调焦物体平面精确调焦后,位于该调焦物平面前后的能结成相对清晰影像的景物间之纵深距离,亦即能在实际焦平面上获得相对清晰影像的景物空间深度范围,称为景深。"①波布克则认为:"镜头的景深通常是指在最终的银幕影像中体现出来其焦平面前后的清晰范围。"②

以上这些景深的解释因其过分的技术化,并不能让我们明了景深对影像创作所蕴含的全部美学价值。我们必须结合具体作品,深入考察影响景深的因素,才能发现景深对影像创作的美学意义所在。像奥逊·威尔斯和让·雷诺阿这样的导演,是世界电影历史中运用景深镜头最为娴熟和成功的导演。他们让观众在景深镜头内既感觉到影像世界的客观真实性,又在这种复杂多样的逼真影像中体味到丰蕴的思想内涵和艺术魅力。奥逊·威尔斯的影片《公民凯恩》、让·雷诺阿的影片《大幻灭》和《游戏规则》,都属于景深镜头运用的经典之作。

从镜头的各元素之间的关系看,影响景深的因素有焦距、光圈、被摄主体的物理距离等。它们对景深的影响具体表现为:

景深与焦距呈反比关系。镜头的焦距越短,画面的景深范围越大;反之,景深越小。电影《公民凯恩》中凯恩的父母让出监护权的那段戏,就是长焦距镜头制造的大景深效果。

景深与光圈呈反比关系。镜头的光圈越小,画面的景深范围越大;反之,景深越小。镜头上的光圈数值越小,就说明镜头通光量越大,成像面上获得的光量越多,则画面的清晰度越高,这时获得的景深范围自然也会越大。前面提到的《公民凯恩》中苏珊服药的画面,就是通过调节光圈来获得较大景深效果的。

景深与被摄主体的物理距离呈正比关系。镜头离被摄主体的距离越近,画面的景深范围越小;反之,景深越大。《公民凯恩》中,撒切尔先生在雪地里和小凯恩交谈,为了暗示观众凯恩的母亲、父亲以及撒切尔先生对小凯恩的未来造成的不可改变的深远影响,摄影机的镜头离凯恩、凯恩的母亲和撒切尔先生非常近,通过开放式的不完整构图将画中人物置于相对较小的景深画面内,利用视觉平面化的感受,让观众感觉到画中人物的高低大小。父亲在画面中比例的大小恰恰喻示了他在家庭中的地位,与他对小凯恩的态度形成鲜明的比照。

此外,还有光学镜头和胶片的分辨率、烟雾、被摄主体的类型等也会对景深产

① 许南明、富澜、崔君衍:《电影艺术辞典》,中国电影出版社2005年版,第234页。
② [美]李·R·波布克:《电影的元素》,伍菡卿译,中国电影出版社1986年版,第77页。

生不同程度的影响。电影《雾中风景》的结尾段落，小姐弟越过边界，看到那相片上的雾中风景。导演在此就是利用了雾的消散来改变景深范围的（图4-33～图4-36）。

图4-33 《雾中风景》画面一

图4-34 《雾中风景》画面二

图4-35 《雾中风景》画面三

图4-36 《雾中风景》画面四

景深也可以称为全景深，由它衍生出了前景深、后景深、大景深、小景深以及超焦距等相关概念。

所谓前景深，是指"调焦物平面至景深近界之间的距离"。所谓后景深，则是指"调焦物平面至景深远界之间的距离"[①]。前景深与后景深共同组成了画面的景深范围。它们是确定和调节画面主体与前景、背景之间位置关系的造型控制手段。

所谓大景深者，就是摄影时位于调焦平面前后并能结成相对清晰影像的景物之间纵深距离大者。运用小光圈、短焦距的镜头，对着远处超焦距的某点或某物调焦，即可获得大景深。大景深的特点是可以让较大范围内的景物或人都较为清晰地展现在观众眼前。

大景深的画面造型作用是：清晰地介绍画面内被摄主体和环境之间的关系，并

① 许南明、富澜、崔君衍：《电影艺术辞典》，中国电影出版社2005年版，第234页。

可以通过近大远小的焦点透视关系,生动、形象地表现被摄对象的深度和广度,增强画面的纵深感和立体感。一个大景深镜头如果拍摄时值较长,就可以通过演员在镜头内的表演使观众获得无限接近现实生活的视觉感受,镜头内的复杂情节内容也会趋于生活化,可以使画面内容更富于表现力和感染力。大景深还适合用来表现宏大场景,如远眺的壮丽河山、宁静的田园风光、宏伟的高大建筑以及壮观的群众集会等。

台湾电影《一一》之中,导演杨德昌有意识地使用了大量的大景深画面。当这些大景深画面和长镜头并用时,观众会产生对画面内容的丰富信息进行仔细地揣摩,会渐渐融入到NJ一家的故事里,而且还会将自己当做NJ家的一员,随洋洋、婷婷、NJ小舅子、NJ一起体验生命成长过程中的种种困境。影片在开场婚礼段落和结尾葬礼都使用了几乎同一个大景深的外景空间,这个空间里家人或朋友和NJ在一起,或是行走,或是交流彼此的感悟。两个不同情节中使用的近乎一致的大景深场景画面,更加突出了人的开始和结束都仿佛一种轮回,不必喜也无须悲。重要的是我们是否能认识到曾经失去的,或是正在失去的东西(图4-37~图4-38)。

图4-37 《一一》画面一

图4-38 《一一》画面二

所谓小景深,就是摄影时位于调焦平面前后并能结成相对清晰影像的景物之间纵深距离小者。小景深的特点是突出画面中的被摄主体,虚化背景与环境,使画面显得简洁明了。

小景深在使用中主要是将纵深画面中的主体及周边很小的范围设置为清晰,前面介绍过变焦镜头经常使用小景深进行变焦拍摄,这样可以引导观众的注意力。通常,小景深更容易设置在前景中,这样更容易吸引观众的视觉注意。例如,克里斯托弗·B·兰顿的电影处女作《燃烧的棕榈》中第一个故事里黛拉自杀的那个镜头,就是利用小景深构图,将观众的注意力聚焦于黛拉的脸部。眼圈因妆花而发黑的脸部和口红氤散的嘴角,衬托出她对于自己男友的爱恨交织情感的混乱以及对自己放纵行为的不满。这个小景深镜头与之前黛拉在桌上放妆饰的小景深镜头形成呼应,物与人、人与人、人与内心的种种清晰与模糊形成比照关系(图4-39~图4-40)。

图4-39 《燃烧的棕榈》画面一　　　　图4-40 《燃烧的棕榈》画面二

超焦距是景深的特殊运用。当镜头调焦到无限远,位于无限远处的被摄对象与有限距离某一点上的被摄对象同时成像清晰,从这个最近的清晰点到镜头之间的距离,就是超焦距。使用超焦距,是为了获得更大的景深,可以在最短时间内把所需要的景物、人物抓拍下来。电影《死亡诗社》的最后一个镜头就是利用了超焦距的手法,将勇敢地对抗不公命运的安德森置于前面一个站在桌上的同学的两腿之间。前面同学的两腿处于超焦距,既可以代表环境,又可以喻指学生。被仰拍的安德森在两腿之间的景深里,以清晰的影像向模糊而充满压力的环境进行自我抗争,不管未来有多么严酷,这样的学生一定会长大成人(图4-41)。

图4-41 《死亡诗社》

随着景深的实际运用,它对影像的创作逐渐产生了相当重要的影响。早在卢米埃尔兄弟拍电影的时代里,电影就在使用景深镜头,直到西方理论界开始讨论蒙太奇和长镜头的辩证关系时,才发现景深的美学意义。电影理论家巴赞认为,"景深镜头……是电影语言发展史上具有辩证意义的一大进步"。"而且,这不只是一个形式上的进步! 运用得恰到好处的景深镜头不仅是突现事件的一种更洗炼、更简洁和更灵活的方式,景深镜头不仅影响着电影语言的各种结构,同时,影响着观众和影像之间的知性关系,甚至因此而改变了'演出'这一概念的本义。"[①]简言之,景深的存在,让观众们从银幕上获得了更符合双眼观察世界的视觉真实感,并从这种真实感中获得进一步提升艺术享受的审美经验。由此可见,景深的存在具有丰

① [法]安德烈·巴赞:《电影是什么?》,崔君衍译,江苏教育出版社2005年版,第71~72页。

富的电影美学价值。

第一,景深因为能够还原和再现丰富而多重的现实,所以更能表现现实的多义性和暧昧性。杨德昌的电影《牯岭街少年杀人事件》中小四刀捅小明的那场戏,也可以说明景深镜头的这一作用。尽管这场戏发生在晚上,但导演通过灯光效果,形成了一个大广角的景深:小四将小明捅杀在地后,景深画面里,有人依然无动于衷,有人远远观望,而小四的喃喃自语与漠然的环境同构了真实的现实影像,环境中的暖色调的街灯和处于相对阴暗处的小四与小明形成了视觉上的复杂多义性。那个年代才有的在学校门口街上的租书摊和来来往往的学生与行人,无不真实。也正是这种真实的还原,在景深镜头内,形成了画面内现实的暧昧与多义(图4-42~图4-43)。

图4-42 《牯岭街少年杀人事件》画面一　　图4-43 《牯岭街少年杀人事》画面二

第二,景深镜头有时可以将两个或多个有关联的视觉元素并置在一个镜头内,这就会产生对比、类比或暗示、隐喻的效果。《公民凯恩》里小凯恩父母和撒切尔先生讨论小凯恩的监护权问题的那场戏,摄影师就充分利用广角镜头形成了一个充满暗示、隐喻效果的景深空间(图4-44)。画面中的小凯恩在窗外自由地戏雪,但他并不知道自己的未来命运已经被母亲安排给了撒切尔先生。小凯恩在景深的纵深远处,暗示了他对自身命运的无能为力。凯恩的父亲在画面构图中看似处于最高位,但它处于画面中间,并不能去签署决定凯恩命运的文件;他位于前景中

图4-44 《公民凯恩》画面一

撒切尔先生的帽子后方且与帽子垂直重合,这也暗示了他对孩子的关心和爱护是站在物质利益的高度之上的。这和他所说的话形成了呼应,暗示了他的为人。画面中,撒切尔先生基本位于构图的几何中心,凯恩的母亲处于视觉中心,两人的位置关系隐喻了两人对小凯恩命运的掌控。

第三,景深的处理可以拓展空间,使原先平面的影像空间变得更有立体感和纵深感。在介绍变焦时已经提到了不少通过变焦点或变焦距形成空间变化的实例,如《玛莉娅·布劳恩的婚姻》中探监的场景,镜头从以夫妻二人为景深变成以狱警的手和钥匙为景深,展现了画面的纵深空间,也让观众在声音的干扰中将虚构故事的影像空间感觉为真实的空间,在这种感受中体味人物内心的痛苦与纠葛。

第四,景深的构图可以将重要的信息放置在各个不同的影像平面上——通常是摄影机和被摄主体之间的轴线上。如电影《公民凯恩》中,凯恩和大家一起庆祝办报的成功,他一边和舞女跳着舞,一边将手中的外套抛向位于前景正在交谈的李兰特和伯恩斯坦。观众可能正在倾听李兰特和伯恩斯坦的交谈,但来自画面视觉中心和几何中心位置的凯恩从纵深处向镜头方向抛来他的外套,形成了一种对观众具有一点点强迫性质的注意力吸引和转移(图4-45~图4-46)。

图4-45 《公民凯恩》画面二

图4-46 《公民凯恩》画面三

此外,在电视访谈节目中,我们经常看到表现交谈的景深镜头运用,即以问话者的视角形成前景深或超焦距的侧背影对着说话人的正面或前侧面。这种运用可以将观众引入谈话的场景中,形成参与感。电影中也经常使用这种方法将观众引入剧中人的观察状态,这种通过景深镜头形成主观视角的方法,不仅真实感更强,而且更容易形成观众与剧中观察者对所观察的景深画面中的内容的情感共鸣。前面提到的《毕业生》中镜头内部变焦推拉的实例,就是导演试图将观众引入本杰明的视角以形成和本杰明相近的心理感受的景深运用。

景深镜头的作用,很多时候和长镜头一起才能形成独特的艺术效果和艺术魅力,因此,对景深的探讨,在第十章中还会有更为详细的介绍。

第五节 焦距的作用

镜头的焦距影响着影像呈现在屏幕上的方式。摄影师可以通过焦点透视的关

系改变景物或人的纵深距离和垂直高度,也可以改变人面部的特征;熟悉使用焦距,还能够改变观众对屏幕上的物体或人的运动速度快慢的感受,而且能够通过变焦手段使观众眼中的景物变大或变小、变远或变近,变清晰或变模糊。可以毫不夸张地说,镜头的焦距是摄影师和导演将客观现实变成艺术化再现或表现的重要艺术手段之一。

从焦距的基本功能看,它的主要作用就是限制景物范围。不同的焦距镜头会形成不同的视场角,并在不同的景物之间形成相应的纵深距离感和立体感。在影视作品的画面中,观众通过对影像的虚实、对景物范围大小的客观认知或想象,获得对感觉为客观存在的影像或非正常状态的影像的视觉反应或心理感受。焦距的存在决定了被摄场景的面积大小、场景的纵深距离和由此而形成的透视关系。

焦距对影像品质发挥作用的最重要特征就是视场角和被摄对象的大小。画面中的主体或陪体的大小以及环境的宽度和广度,是观众在观影时最容易获得的视觉感受。这种源自镜头焦距作用形成的视觉感受影响着他们对影片的画面内容的认知和感受。例如,《拯救大兵瑞恩》的开场段落,导演斯皮尔伯格为了强化观众对于战争残酷性的认知,利用长焦距构图造型,使一场事实上并不开阔的空间里发生的伤亡并不惨重的战斗诱发了观众内心对战争造成死亡的痛恨之情(图4-47~图4-48)。前一幅图呈现了以海滩以后的视角观看到的被困在海滩的士兵,后一幅图从德军机枪手的视角呈现攻击海滩的伤亡。这两个场景都不能反映出海滩的实际大小比例,但观众的注意力被主观视点的镜头聚焦于战斗的残酷面上,不易思考此处场景的实际状况。导演就是利用这种方法引导观众关注人的生命。生者困于重重障碍之中,亡者如草芥般渺小无助。焦距的长度及其构成的景深空间在此作用显著,大幅影响了观众的观影体验。

图4-47 《拯救大兵瑞恩》画面一

图4-48 《拯救大兵瑞恩》画面二

焦距会对场景中的影像间形成的纵深关系产生微妙的影响。《楢山节考》中乌鸦和母子二人与遍布尸骨的山里环境之间形成一个清晰的纵深,观众对前景的乌鸦和后景的母子产生不同的心理反应。近大远小的焦点透视效果,使乌鸦的比例明显大于处于后景中的母子二人。这一场景中,焦距所形成的透视效果,暗示着令

人生厌的乌鸦对于身处白骨群中的母亲的生命的垂涎。这让观众的心里产生与儿子相同的反感和厌恶(图4-49)。

焦距对于透视关系的影响并不容易觉察,如果忽视这一点,又往往会对影像质量的呈现,产生不可弥补的损失。

下面通过标准焦距镜头、长焦距镜头和短焦距镜头所呈现出来的影像效果的对比,进一步掌握和分析焦距的作用。

图4-49 《楢山节考》

标准焦距镜头因为有着和人眼观察世界相似的效果,因此,标准焦距镜头拍摄的画面多数情况下是作为交代客观真实的环境和人物关系而运用的。标准焦距镜头有时也会作为短焦距和长焦距以及变焦距镜头之间的过渡使用。

短焦距镜头的视场角较大,在拍摄宽广的远景画面时有着不可替代的作用。广角镜头不仅可以交代环境,还可以用来推动剧情的发展。阿巴斯的电影《橄榄树下的爱情》结尾,有一个运用了广角镜头拍摄的大远景画面,男主人公为了获得姑娘的芳心,从山上追到山下,他穿过纵深方向的树林,追随姑娘走过大片的田野,再走向一片树林。这个广角镜头拍摄的长镜头大远景画面中,观众并不可能看见两人的模样,只能在音乐的配合下看到:两个人从一前一后,到走在一起,再到一个白色身影飞快地从田野里跑回来。爱情故事的成功,需要观众在开阔的画面里慢慢地等待剧中角色表演,广角镜头里的演员尽管行动速度并不慢,但观众却必须忍耐时间慢慢地进行。导演通过短焦距镜头形成的广角视野,让观众在等待中配合着音乐对剧情进行解读,同时也告诉观众爱情并不是唾手可得的,橄榄树下的爱情,先苦后甜(图4-50~图4-57)。此处如果使用长焦距,可能就达不到这种艺术效果。广角镜头形成的大远景画面和音乐形成对位关系,暗示了爱情故事最后的美满结局。

图4-50 《穿越橄榄树的爱情》画面一

图4-51 《穿越橄榄树的爱情》画面二

图4-52 《穿越橄榄树的爱情》画面三　　图4-53 《穿越橄榄树的爱情》画面四

图4-54 《穿越橄榄树的爱情》画面五　　图4-55 《穿越橄榄树的爱情》画面六

图4-56 《穿越橄榄树的爱情》画面七　　图4-57 《穿越橄榄树的爱情》画面八

短焦距镜头不仅可以拍摄宽广的画面，而且能够形成大景深空间，在纵深方向形成前后景对比强烈的画面。这种画面甚至会让人感觉夸张、刺激。依旧要说《公民凯恩》中小凯恩父母"转让"对儿子的监护权的那个情节。凯恩的母亲签完字后走到窗前，这时画面利用短焦距镜头形成大景深，前景的母亲和中景的父亲以及后景的撒切尔先生三人身体大小比例差距悬殊，尤其是中景的凯恩父亲，其身形小得仿佛是站在凯恩母亲身上的小人。这进一步暗示父亲在这个家庭中的地位以及他对凯恩命运的影响力大小。凯恩的母亲处于画面的前景中，神情冰冷，让观众感觉不到她对儿子的命运到底有多关心。但当她说出"一周前就已经将凯恩的行李准备好了"的话时，观众明显从其冰冷的表情中感到母亲对儿子的关心仿佛只是让他受个好教育离开现实的家庭这么简单，而且由于短焦距镜头中的近景画面人物微微有些变形感使得凯恩母亲的女性形象变得更加生硬。通过两张截图的对比，我

们可以看到撒切尔先生仅仅是从桌后走到桌前,其身体大小比例就出现了明显的变化。这就是短焦距镜头在大景深空间中制造出的鲜明的视觉变化效果(图4-58~图4-59)。

图4-58 《公民凯恩》画面一

图4-59 《公民凯恩》画面二

香港电影中为了迅速展现人物形象的正邪立场,或者交代人物内心世界的畸变状态,也比较喜欢利用短焦距镜头来制造变形的视觉效果,以此迅速引发观众的关注。徐克的《新龙门客栈》里各派势力在客栈里相遇的场景里,善恶正邪通过标准焦距镜头和短焦距镜头的并用,观众一眼就辨认出孰好孰坏。这就是短焦距的夸张效果在发挥功效。而香港导演中像王家卫这样的导演为了风格化地表现香港社会的扭曲变形状态,更是喜欢多用短焦距镜头。以影片《堕落天使》为例,全片616个镜头,有567个镜头使用了短焦距拍摄。在这部电影中,短焦距镜头造成的变形视觉效果和导演在影片中所要传达给观众的思想主题非常契合。摄影师杜可风使用了特殊短焦距镜头——鱼眼镜头,它所形成的夸张、变形画面,使观众更加深切地体会到影片所展示的香港恶劣变态的生存环境和剧中人物的扭曲变形的内心世界(图4-60~图4-65)。

图4-60 《堕落天使》画面一

图4-61 《堕落天使》画面二

图 4-62 《堕落天使》画面三

图 4-63 《堕落天使》画面四

图 4-64 《堕落天使》画面五

图 4-65 《堕落天使》画面六

当然，短焦距镜头的夸张变形效果并不止局限于表现不好的内容。像影片《阳光灿烂的日子》中，摄影师顾长卫就是利用短焦距镜头仰拍马小军，造成马小军的腿和身高的变形，以达到对青春美好生活回味的目的。同样在影片《终结者2》结尾，施瓦辛格饰演的机器人得胜而归，当他跨上摩托车，仰拍的短焦距镜头使其本已高大的身躯显得更加伟岸，他的英雄气概洋溢在整个画面中。

长焦距镜头压缩空间，使得景深范围变小，景框内的纵深方向（Z 轴方向）上的运动被消减，这会让观众感觉画面内远处的人跑向近端的时间特别长，喜剧片偏爱用这种方法表现欲得而不可得的视觉效果，如用长焦距镜头拍摄纵深空间的运动，观众看见演员始终在向前或向后运动，但运动速度再快也不容易改变演员在画面中的大小比例。这就让观众感到滑稽可笑。当然，如果这样的情节是在有一些悬念的故事中发生，使用长焦距镜头再表现这样的场景，就会让观众感觉到紧张和焦虑。电影《毕业生》中，本杰明寻找伊莲的路上，车没油了，他跑向教堂。摄影师运用了一个长焦距镜头拍摄本杰明从画面纵深跑向镜头。画面中的本杰明跑得很努力，但长焦距镜头中的画面纵向空间被压缩，观众很难感觉到本杰明的奔跑是很快的，进而为他的奔跑不快而感到着急（图 4-66~图 4-69）。

图4-66 《毕业生》画面一　　　　　　图4-67 《毕业生》画面二

图4-68 《毕业生》画面三　　　　　　图4-69 《毕业生》画面四

长焦距镜头因为景深小，画面所表现的范围不大，能够让被摄主体从复杂的背景中凸显出来，吸引观众的视觉注意，同时还可以利用虚实焦的效果简化环境，甚至通过虚实关系形成诗情画意的镜头美学。在影片《一一》中，NJ家里的过道是非常重要的场景，导演杨德昌运用长焦距镜头，一方面突出过道中的人物，另一方面可以穿过过道看各个房间内的人物。长焦距镜头内的人物会被观众的注意力所关注，同时观众的视觉注意又不容易被非常生活化的家居杂物所干扰。在家庭环境中拍摄，既要真实又要简洁，这本就不容易，更何况家庭空间相对外景比较局促，不易拍摄。而长焦距镜头恰恰可以通过小景深、窄视角实现影像的高放大率和高清晰度。因此，影片《一一》中的过道和房间在长焦距镜头中反而更容易突出人物的存在。长焦距镜头将人物从家的复杂环境中分离出来，使观众更容易对其进行考察和关注。狭窄的过道和逼仄的门缝中站立着的人，尽管清晰，却与模糊的家庭环境形成了强烈的比照关系。家庭环境虽然不清晰，但它就如同对我们的人生造成重压的社会一样，无形却充满逼迫感。观众们在长焦距镜头中清晰地看到婷婷、NJ、婆婆和洋洋等人的生活，也从中清晰地感受自己与之相似相近的生活。从过道放眼看去却看不见全貌的房间，难道就不是你自己的生活空间吗？导演运用长焦距镜头的分离效果将人物与环境分离，又通过模糊的虚焦画面形成对人物的左右挤压。而观众尽管是远远地旁观NJ一家人的生老病死苦，但长焦距镜头的压缩纵深空间的功能同时也将观众拉进了NJ的家里。观众再有冷静的眼和冷漠的心，也会受到NJ家故事的影响。观众们不再是窥视者，而成为参与者（图4-70～图4-77）。

图4-70 《一一》画面一

图4-71 《一一》画面二

图4-72 《一一》画面三

图4-73 《一一》画面四

图4-74 《一一》画面五

图4-75 《一一》画面六

图4-76 《一一》画面七

图4-77 《一一》画面八

长焦距镜头通过虚实分离、压缩空间，可以形成渲染效果。如让·雷诺阿的电影《游戏规则》中的打猎段落，长焦距镜头跟拍的逃跑中被打死的兔子，让观众对动

物被杀产生一种怜悯之心,这也为后面剧情中看见人被杀的场景应有何等心理反应作好铺垫。通常情况下,经过相当多的长焦距镜头的心理铺垫后,长焦距镜头的渲染效果会更加显著。如影片《一一》的结尾,小洋洋在婆婆的葬礼上念了一段话。这个场景中,长焦距镜头在洋洋和婆婆的遗像之间使用长焦距,控制着观众对画面内容的注意力。当小洋洋念到"我也老了",观众眼中只有天真而质朴的小洋洋,周围的椅子和外面的世界都被虚化。音乐声起,观众的情绪也自然被渲染到极致(图4-78~图4-79)。

图4-78 《一一》画面九　　　　图4-79 《一一》画面十

长焦距镜头也称为望远镜头,主要是因为它可以在相当远的地方拍摄,仿佛望远镜一样。它是对人的眼睛和大脑关注某一事物的模仿。这种模仿使长焦距镜头也具有了主观镜头和窥视的功能。布莱顿学派最早模拟了望远镜,而今长焦距镜头取代标准焦距镜头成为表现主观视角和窥视效果的镜头,主要是因为它通过放大被关注对象而形成特殊的视觉效果。基耶斯洛夫斯基的影片《关于爱情的短片》就运用了长焦距镜头模拟单筒望远镜表现男主角托麦克对女主人公玛格达的偷窥过程。当观众从模拟望远镜头的长焦距镜头拍摄的画面中欣赏影片时,无形中也被导演拉到了偷窥的行列中。观众也就在这种和剧中人相同的偷窥行为中感受到长焦距镜头带来的窥视效果。此时,观众也不再是冷眼旁观,而成为窥视行为的"同案犯"。

将长焦距镜头和短焦距镜头组合使用,会产生视觉上的极致反差效果,这种视觉反差又可以形成观众心理的独特反应,由此产生了两极镜头的概念。两极镜头的使用又通过长焦距镜头和短焦距镜头的对列形成了独特的美学作用。在两极镜头的运用中,长焦距镜头成为"视觉重音",而短焦距镜头则能制造"夸张、刺激"的视觉效果。①

无论是哪一种焦距的镜头,在使用中,只有充分把握各自的美学特征,才能更好地运用。最后通过苏联电影《雁南飞》中的三个不同类型的镜头来解读在人物形

① 梁明、李力:《影视摄影艺术学》,中国传媒大学出版社2009年版,第279、283页。

象塑造中三种焦距的镜头的美学功能的差异。《雁南飞》中有两个大场面段落，一个是鲍里斯出征，薇罗尼卡送别；另一个是战争胜利，薇罗尼卡在车站试图迎接鲍里斯。这里恰好有三种焦距的镜头，如图4-80～图4-82所示。

图4-80是短焦距镜头拍摄出来的，表现了薇罗尼卡在寻找鲍里斯时内心的焦急而导致心绪不宁。她和身后的群众大小比例明显，而且她的脸部和栏杆都微微有些变形。导演通过这个短焦距镜头突出了薇罗尼卡比其他群众更为焦虑的心理活动。图4-81还是送别时寻找鲍里斯的情节，但导演此处使用了长焦距镜头，薇罗尼卡身后的群众处于焦距外，但大小比例和薇罗尼卡相似，这里栏杆没有发生变形，薇罗尼卡倚在栏杆上伤心不语。作为视觉中心的她，成为了那些同样送别的群众的代言人。观众看见薇罗尼卡的伤心，也就明了战争对所有人的影响。图4-82是薇罗尼卡战争胜利后车站迎接鲍里斯的场景。导演在此使用标准焦距镜头来表现，将薇罗尼卡置于前景，后景和背景中的其他人在观众眼睛中是正常的视觉状态。导演在此将薇罗尼卡还原为普通人，强化了对战争的批判，对所有普通群众受到的伤害充满了深切的同情。

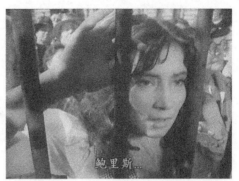

图4-80 《雁南飞》画面一

图4-81 《雁南飞》画面二

图4-82 《雁南飞》画面三

第五章 运动

在电影艺术诞生初期,摄影机是固定不动的,因为它模拟的是舞台演出时乐队指挥的固定视点。1896年的春季,卢米埃尔的摄影师普洛米奥在威尼斯发明了移动摄影,"于是电影摄影机第一次开始活动起来了。这种手法获得了很大成果,它可以把人们在火车上、爬山电车上、轻气球上以及巴黎铁塔的升降梯上所看到的风景拍摄下来。"①法国电影理论家马尔丹也说:"的确,摄影机摆脱定点摄影,这在电影史上是异常重要的。电影作为艺术而出现是从导演们想到在同一场面中挪动摄影机那一天开始的:人们发现了景的变换(摄影机的运动是一种特殊情况。但是,应当指出,景的任何变换都以摄影机的运动为基础,不论这运动是实际存在的还是虚拟的),从此,甚至也就带来了作为电影艺术基础的蒙太奇。"②由此可知,运动是电影艺术一种非常重要的属性。

第一节 运动的概念

在影视作品中,运动的概念有广义和狭义两种。广义的运动包括画面内部运动和画面外部运动。画面内部运动是指被摄体的运动,如搏击长空的雄鹰、怒气冲霄汉的天兵、倒海翻江的巨澜、漫卷西风的红旗、过大江的百万雄师、围困千万重的敌军、舒广袖的寂寞嫦娥、奋起千钧棒的金猴、展翅九万里的鲲鹏等。画面外部运动是指摄影机的运动,如下面将要重点论述的推、拉、摇、移、跟、升、降等形式。狭义的运动仅指摄影机的运动。如果没有特殊说明,通常所说的运动都取其狭义。对此,美国电影理论研究者梭罗门说得很清楚:"活动镜头所说的运动,只是指摄影

① [法]乔治·萨杜尔:《世界电影史》,徐昭、胡承伟译,中国电影出版社1995年版,第20页。
② [法]马赛尔·马尔丹:《电影语言》,何振淦译,中国电影出版社2006年版,第12页。

机,而不是指被拍摄的对象。后者可以是活动的,也可以是静止的。"①

 镜头的运动是诸多因素造成的。最常见的一种因素是摄影机本身发生位移。此时,无论被摄体是运动还是静止,所拍摄下来的画面总是运动的。还有一种情况是摄影机本身虽然不发生位移,但其方向或角度发生了变化,如摇镜头、晃动镜头等,也会造成镜头的运动。最复杂的情况是变焦摄影,此时,摄影机的机位、方向、角度即便不发生任何变化,只要焦距发生变化,同样会造成镜头的运动感,比如长焦变短焦,短焦变长焦。

 镜头的运动存在三个要素,即动点、动向、动速。动点是指镜头运动的起点和终点。动点的选择主要考虑到被摄体的调度问题。如甲乙两个人在对话,镜头可以从甲摇向乙,当乙全部入画时,镜头就可以停止。如果被摄对象不是人,而是汽车、建筑物、植物、太阳等具体物体,也要尽量考虑到其完整性,不可能只把太阳拍了一半,镜头就停止。动向是指镜头运动的方向。其方向比较复杂,有横向,有纵向;有水平,有垂直;有直线,有曲线。方向的确定要根据被摄体的具体情况。如果被摄体是高楼、树木、云梯等高大的物体,摄影机可以垂直运动;如果被摄体是草原、湖泊、广场,摄影机可以水平运动。动速是指镜头运动的速度,其依据不但与被摄体有关,还与具体场景的内容和节奏有关。显然,如果拍摄对象是追悼会,镜头的运动速度就不能快,以营造悲痛伤感的氛围;如果拍摄对象是运动会,镜头的运动速度就不能慢,以营造出快节奏的动感。

 镜头的运动给电影艺术带来了新的空间和新的气息,让电影艺术更有视觉冲击力。1927 年,法国印象派电影导演阿倍尔·冈斯拍摄完成了一部激情磅礴、充满浪漫主义气息的影片《拿破仑》,影片的运动拍摄让许多人为之折服。法国电影史学家萨杜尔是这样分析该片的:"在《拿破仑》中,冈斯因为有了轻便摄影机,才能把正在进行激烈和复杂动作的人物的视点表现出来。在拍摄科西嘉岛上追赶拿破仑骑马逃走场面时,冈斯把摄影机绑在一匹奔驰的马上,由此来获得拿破仑骑马逃走时所看到的景象。接着,冈斯又把另一架自动摄影机放在一只潜水箱里,把它从悬崖上投进地中海里,以便获得拿破仑跳水时的视点。当拍摄围攻土伦时,他把一架袖珍摄影机放置在一个足球中,然后把足球猛抛到天空中去,由此来获得一个被炮弹扔到天空的士兵的视点!"②显然,如果没有轻便摄影机的运动,此部影片一定会逊色许多。但同时也要明白,如果导演不恰当地使用运动镜头,就可能影响影片的节奏。

第二节 运动的方式

 在影视作品中,镜头的运动是一个十分复杂的问题。按照方向、角度、速度等

① [美]斯坦利·梭罗门:《电影的观念》,齐宇译,中国电影出版社 1983 年版,第 20 页。
② [法]乔治·萨杜尔:《法国电影》,徐昭译,中国电影出版社 1987 年版,第 31 页。

多种因素,可以将镜头的运动分为推、拉、摇、移、跟、升、降等几种。

一、推镜头

沿着摄影机拍摄方向接近被摄体的镜头,叫推镜头。其接近方式有两种:一种是变化机位,俗称机位推;另一种是改变镜头焦距(由短焦变为长焦),俗称变焦推。二者的视觉效果有所不同:在机位推过程中,前景的变大的速度要快于被摄体的变大速度,而在变焦过程中,画面上所有部分的大小变化几乎是相同的。无论哪种推镜头,影像景别都经历了远景、全景、中景、近景、特写等连续变化,拍摄范围由大变小,逐渐排除背景和陪体,同时,主体的体积由小变大,细部特征逐渐清晰。

推镜头可以展现被摄主体与整体环境的关系。推镜头开始时通常是远景或全景,展现的是整体环境,然后镜头逐渐推向被摄体,于是,被摄主体越来越大,四周环境于是慢慢出画。这样的镜头语言显然是先介绍环境,再介绍被摄主体,最后目的是展现被摄主体与整体环境的关系,告诉观众:被摄体就处在这样的环境中。专题片《故宫》第一集《肇建紫禁城》的开始连续出现了几个推镜头:先是展现明月当空的镜头,接着是俯拍的推镜头,展现的是位于中国土地上的蓟城;一连串变化镜头变化之后出现了公元1272年的元大都、1421年的明朝京师和1776年的清朝京师等多幅画面;镜头继续推进,出现了2005年的北京故宫、前门、毛主席纪念堂、人民英雄纪念碑、国旗、天安门城楼等画面依次出现(图5-1)。这段利用数字化技术打造的

图5-1 《故宫》

推镜头形象地展现了北京故宫的历史演变过程及其所处的地理位置,视觉效果令人震撼。

推镜头可以强调被摄主体,突出细节。影视艺术是一种"强迫"的艺术。镜头在推进的过程中,陪体和环境被强行排除在画外,被摄主体被强行放大,甚至占满了画面,观众被迫把注意力集中在主体身上,这样一来,主体的重要性也就不言自明。在江海洋导演的《高考1977》的中间部分,有一场迟场长给职工训话的戏。开始是远景,随着镜头的慢慢推进,迟场长逐渐变成近景(图5-2)。此时,观众的注意力

图5-2 《高考1977》

无疑会指向迟场长,了解他那霸道专横的作风,这为他在影片后半部分的转变作了反面铺垫。

推镜头可以加强或减弱运动被摄主体的速度感。假设被摄体的运动速度不变,如果迎着被摄体的运动方向推进镜头,那么被摄体的运动速度仿佛就加快很多;反之,被摄体的运动速度就仿佛减慢很多。所要指出的是,后一种情况与下面将要论述的跟镜头有所相似,但不完全相同。跟镜头的摄影机与被摄体之间的距离保持一致;顺着被摄体的运动方向推进镜头时,摄影机与被摄体的运动之间的距离是逐渐缩小的。如在拍摄革命烈士走向开场时,从背后推进镜头,会使烈士走向开场的步伐看起来有所减慢,从而营造出沉重、悲痛、感伤的气息。

推镜头还可以刻画剧中人物的心理活动。在谢晋执导的影片《红色娘子军》中,已经成长为娘子军连战士的吴琼花有一次在执行任务时,突然遇到了仇人南霸天,这时,镜头突然从南霸天的远景急速推成南霸天的近景。镜头这种急推速度象征着吴琼花急于复仇的心理。

推镜头在推进过程中,一定要注意画面构图的完整和统一,要注意被摄体画面结构中的中心位置,还要注意与画面所表达的内容和情绪相吻合。例如,温馨浪漫的场合,可以慢推;振奋人心的场合,可以快推。

二、拉镜头

沿着摄影机拍摄方向远离被摄体的镜头,叫拉镜头。其远离方式有两种:一种是变化机位,俗称机位拉;另一种是改变镜头焦距(由长焦变为短焦),俗称变焦拉。二者的视觉效果差别在于:在机位拉过程中,被摄体变小的速度要慢于前景的变小速度,而在变焦拉过程中,画面上所有部分的大小变化几乎是相同的。无论哪种拉镜头,影像景别都经历了特写、近景、中景、全景、远景等连续变化,范围由小变大,逐渐出现环境和陪体,同时,主体的体积由大变小,细部特征逐渐模糊。

与推镜头一样,拉镜头可以展现被摄主体与整体环境的关系。拉镜头一开始重点展现的是被摄主体,在拉的过程中,被摄主体慢慢变小,环境和陪体逐渐入画,同时慢慢变大,被摄主体与整体环境的关系由此确立。在张艺谋执导的影片《满城尽带黄金甲》中,王和王后及两个儿子在重阳节这一天登高饮酒。王说:"高台是圆的,桌子是方的,这叫天圆地方。取法天地,乃成规矩。"镜头开始是桌子的全景,在王说话的同时,镜头慢慢向空中拉远,圆圆的高台渐渐入画,展现出了方桌与圆台的位置关系,从而印证了王说话的内容(图5-3)。

图5-3 《满城尽带黄金甲》

同样是展现被摄主体与整体环境的关系,与推镜头不同的是,拉镜头是由小景别变为大景别,会给观众造成明朗、舒缓、轻松的感觉;推镜头是由大景别变为小景别,会给观众造成急促、压抑、紧张的感觉。另外,拉镜头过程中,因为其环境和陪体是慢慢出现的,观众会对慢慢出现的整体形象进行想象和猜测,从而产生急于知道下文的冲动;推镜头过程中,因为其环境和陪体开始已经出现,就不会造成悬念。

拉镜头可以制造各种戏剧性效果。这种戏剧性效果往往是喜剧性,如在赵丽蓉和巩汉林表演的小品中,赵丽蓉张开双臂站立着,巩汉林从后面搂着她的腰,这个镜头很容易使人想起《泰坦尼克号》中杰克和露丝在船头拥抱站立的场景。但随着镜头的拉开,观众发现赵丽蓉和巩汉是站在拖拉机上,这就与杰克和露丝所站的船头形成鲜明的对比,喜剧性效果自然出现。再如,镜头显示的一个人手持缰绳、上下颠簸的画面,观众肯定认为此人是在骑马飞奔。但镜头一拉显示的是,此人不是骑在马上,而是坐在汽车上。这就使得观众的预测无法实现,从而形成喜剧性。

拉镜头还可以制造紧张的戏剧冲突。如特写是一个潜逃多年的犯人,随着镜头的拉开,一直通缉他的警长慢慢出现在画内,于是二者间就形成紧张的气氛。观众的心也随之被悬了起来:后来两人将会出现怎样的冲突?

拉镜头还可以制造比喻、对比、衬托、讽刺等修辞效果。拉镜头是一种纵向空间变化的运动形式,它可以将不同位置的被摄体置于同一空间,利用不同被摄体之间的相对性、相似性或其他关联性制造出戏剧性效果。如画面中是几个人在密谋一个可怕的杀人计划,等镜头拉开后,一个写上"仁爱无边"的金色匾额赫然出现在几个人上方,这就产生非常明显的对比效果。

拉镜头还可以表示一个场景或者整部作品的结束。在拉镜头过程中,被摄体逐渐远离和缩小,在视觉感觉上可以营造出一种退出感、离别感和结束感。所以在一场戏事整部作品结束时有时利用拉镜头,此时拉镜头仿佛一个礼貌的手势,跟观众道别。在专题片《昆曲六百年》第一集《前世今生》的结尾就有一个长长的拉镜头。镜头从室内墙上的一幅画开始拉动,通过层层房间,拉到室外,越过绿油油的荷塘,镜头接着拉到空中,出现了整个苏州园林的大远景,显示出苏州园林在城市中的位置,整集作品就此结束(图5-4)。

在此,我们还要特别提到变焦距的推拉镜头。这种镜头由于不需要移动摄影机,操作方便,而一度被滥用。对此,专门研究摄影理论的前辈葛德先生说:"仅就变焦距镜头来说,目前

图5-4 《昆曲六百年》

影响它声誉的主要原因正是人们轻率地滥用,并处处以它冒充推拉镜头,混淆了代表着不同美学概念的两种手段。推拉镜头是表达人与客观世界存在的远近关系,它既可直接拍摄动体本身,也可反映动体的主观视象、主观感受;而变焦距镜头一般则适合反映静态中人的主观意识和视线。"他认为,"如果表面某人走近或远离某物,一般来说,应该用推拉镜头,而绝不随便以变焦镜头来取代。"①此言有理。

三、摇镜头

按照马尔丹的说法,"摇镜头是指在不移动摄影机的前提下,围绕着垂直轴或水平轴转拍。"②也就是说,摄影机不发生位移,而只是借助于一定的设备(如三脚架、云台或摄影师身体),使镜头上下、左右或旋转式摇动的运动镜头,称为摇镜头。摇镜头按照摇动的方向又分为水平摇、垂直摇、倾斜摇、旋转摇、环形摇。有时会时摇时停,这就叫间歇摇、混合摇。

摇的方向通常是水平,即水平摇,如果拍摄对象是高山、瀑布、高楼、参天大树,则适合运动垂直摇,会形成高大、威武、壮观、雄伟的气势。如果是一个从高空下落的物体,用垂直摇也能展现其完整的坠落过程。在李安执导的《卧虎藏龙》中,玉娇龙跳入万丈绝壑的镜头就是垂直摇。

如果摇动的速度比较快,就叫甩镜头,又叫甩摇、闪摇。在甩的过程中,画面变得非常模糊,等镜头稳定时才出现一个新的画面。它可以表现事物、时间、空间的急剧变化,使画面有一种突然性和爆发力,造成人们心理的紧迫感。例如,人们的目光从一个地方快速移向另外一个地方时,可以用甩镜头。在单机拍摄两个人的对话时,只能用甩镜头,因为此时无法切换画面。可以看出,甩镜头是移镜头的一种特例,而不是像有些人那样,认为甩镜头是与摇镜头并列的一种形式。美国电影理论研究者路易斯·贾内梯说:"闪摇镜头常用来把发生于不同地点、本来会显得相距遥远的事件联系在一起。"③这种说法显然是荒谬的,既然是不同地点的事件,只能使用切换等蒙太奇手法,而无法使用摇,因为摇所显示的画面空间一定是连续的、完整的。

摇镜头可以保持空间的完整性和连贯性。摇镜头经常代表摄影机或剧中人的眼睛环视四周,从而产生一种身临其境之感。一些宏大、开阔的场面,特别适宜用摇镜头拍摄,因为摇镜头慢慢摇出的画面,犹如渐次展开的《清明上河图》,给人以绵延不绝之感。贝拉·巴拉兹对移镜头的这种使用大加赞赏。他说:"现代电影工作者特别爱用这种镜头,因为它可以在同一镜头内表现一个人在某一个空间内的

① 葛德:《运动摄影:一般独特的造型语言》,《电影艺术》1982 年第 7 期。
② [法]马赛尔·马尔丹:《电影语言》,何振淦译,中国电影出版社 2006 年版,第 35 页。
③ [美]路易斯·贾内梯:《认识电影》,胡尧之等译,中国电影出版社 1997 年版,第 65 页。

全部活动情况,以及他眼中的所见的一切。""摇镜头却永远不会让我们离开它所表现的空间。由于合一的力量,我们便随着摄影机去搜索整个空间,并利用我们的时间感测出各个拍摄对象之间的距离。"①戴玮执导的影片《冈拉梅朵》开始就是摇镜头,把西藏的雪山圣湖尽情地展现在观众面前,具有惊艳之美的景象令人神往(图5-5)。

图5-5 《冈拉梅朵》

摇镜头可以跟踪被摄体的运动过程。在拍摄运动物体的时候,通常使用跟镜头,但有时不方便跟时,就使用摇镜头。但二者效果有所不同:使用跟镜头拍摄时,镜头与运动物体是保持等距离的运动,所以,物体在画面上成像大小是不变的;使用摇镜头拍摄时,运动物体开始是小的,靠近镜头时,逐渐变大,远离镜头时,又逐渐变小,直至消失。在德国导演汤姆·提克威执导的《罗拉快跑》中,罗拉跑过街头的场景有时就使用摇镜头(图5-6)。可以看出,摇镜头在拍摄运动物体时,比跟镜头要方便简单得多。

图5-6 《罗拉快跑》

摇镜头还可以制造各种戏剧性效果,形成紧张的戏剧冲突,这种镜头,被马尔丹称为"戏剧性摇镜头。"②如画面中八路军战士刚刚藏好,镜头一摇,几个日本鬼子入画。于是,紧张的氛围开始出现了:日本鬼子会不会找到八路军呢?这种摇镜头在一些恐怖片时经常出现。

所要指出的是,摇镜头和拉镜头同样可以制造戏剧性效果,但二者的镜头语言是不一样的:摇镜头是依次摇出不同的被摄体,镜头停止时,画面中只会出现一个被摄体;拉镜头是纵向展开空间,镜头停止时,画面上会出现不同的被摄体。

利用摇镜头可以达到比喻、对比、衬托、讽刺等修辞目的。如一对恋人在久别重逢之际相互拥抱,镜头向天空一摇,出现一对鸟儿比翼双飞的画面,其喻义不言自明。这种手法正好符合意大利符号学家帕索里尼的观点:"电影靠隐喻而

① [匈]贝拉·巴拉兹:《电影美学》,何力译,中国电影出版社1979年版,第126页。
② [法]马赛尔·马尔丹:《电影语言》,何振淦译,中国电影出版社2006年版,第36页。

生存。"①

在使用摇镜头时要注意摇的速度与画面内容相吻合。画面是喜庆的,可以快一点,悲伤的,可以慢一点;画面是紧张的,可以快一点,抒情的,可以慢一点。还要注意把握摇的起点和终点,如果拍摄对象是运动物体,通常随物体的运动而运动,静止而静止。如果拍摄对象是静态的景象,要注意构图的完整性。

四、移镜头

通过移动摄影机而拍摄下的镜头,叫移镜头。移镜头按照移动方向可以分为:(1)横移,即横向移动,也叫平移。视觉表现为被摄体从画面左侧或右侧入画,然后从画面右侧或左侧出画。(2)纵深移,也叫竖移。视觉表现为被摄体从画面下面或上面入画,然后从画面上面或下面出画。(3)斜移。视觉表现为被摄体从画面一角入画,然后从对角线的另一角出画。(4)曲线移,这种移动最为复杂,也叫不规则移动,具体曲线有圆形、半圆形、扇形、S形等移动形式。

移镜头有一种特殊情况,叫航拍。通常是把摄影机放在飞机上,有时是放在热气球上或者飞行的动物身上。由于是从高空俯拍,不但距离远,而且视角独特,所以拍摄的画面能给人以气势非凡、浑然一体的感觉。

移动镜头特别适合表现那些开阔、多层次的宏大场面,通过连续的、渐次出现的画面来表现长卷式的空间,如秋月高照的长城、孤烟直上的大漠、万里雪飘的北国风光、百舸争流的江面、猿声啼不住的江岸、惊涛来似雪的大海、远近高低各不同的庐山等。陆川执导的《可可西里》讲述的是可可西里一批巡山队员的艰苦命运。影片开场便是移镜头,展现的是可可西里的美丽风光(图5-7),同时配有画外音:"可可西里,中国境内最后的原始荒原,平均海拔4700米,这里是藏羚羊最后的栖息地。"此时,可

图5-7 《可可西里》

可西里原始风光,美不胜收。这为稍后在这块美丽的地方发生的屠杀藏羚羊的丑恶行为作了反面衬托。

所要指出的是,移镜头和摇镜头所展现出的画面透视效果是有区别的。移镜头时,摄影机与被摄对象的角度和距离是固定的,所以其画面透视效果是不变的;摇镜头时,摄影机与被摄对象的角度和距离是随着摄影机的摇动而不断变化的,所以其画面透视效果也是变化的。

① [意]皮·保·帕索里尼:《诗的电影》,姜洪涛译,李恒基、杨远婴:《外国电影理论文选》,上海文艺出版社1995年版,第415页。

移镜头、尤其是曲线移镜头,打破了固定机位的限制,可以随意的移动,这不但能够展现空间的细节,而且有时能制造特殊的视觉效果。在李安执导的《卧虎藏龙》中,刘爷来到集市后站立的画面就是利用360度的圆形移动镜头拍摄的,其视觉震撼力非同一般(图5-8)。移镜头所制造的特殊视觉效果还表现在空间的纵深感。例如,在表现亭台楼阁、草木丛林时,镜头纵深移动,从而给人以身临其境之感。

图5-8 《卧虎藏龙》

移镜头经常制造特殊的叙事效果,表达创作者的潜在意图。如路易斯·贾内梯所说的"与对白形成讽刺性的对比"。① 作者以杰克·莱顿的《吃南瓜的人》为例说,一个女子离婚后回到前夫的家里,同前夫做爱。她问前夫是否烦恼,前夫做否定状。就在他们对话的同时,摄影机移到前夫的房间,展现出他前妻的照片和纪念物,从而揭穿了前夫的谎言。这种移镜头是创作者对叙事内容的直接干预。

移镜头的特点是完整、流畅、富有动感,视点、构图也在不断地变化。创作者在移动镜头时,不但要注意时间和节奏的把握,而且还要注意尽量将不需要的物体排除到画外。

五、跟镜头

跟镜头是指摄影机与被摄体保持等速运动而拍摄的镜头。通常有三种跟的方式:第一种是前跟,即摄影机在被摄体前方,倒退着拍摄被摄体的正面。第二种是后跟,即摄影机在被摄体的后方,跟拍被摄体的背面。第三种是侧跟,即摄影机在被摄体的侧面,跟拍被摄体的侧面。当然可能还有从被摄体的上方或下方跟拍,这种情况比较少见。例如,在拍摄运动员游泳时,可以用水下摄影机进行跟拍。

跟拍时,被摄体保持着与摄影机等速的运动,呈现出相对静止的状态,而背景则是不断变化的。以静衬动,观众的注意力更能牢牢地被运动主体所吸引。在《卧虎藏龙》中,玉娇龙和罗小虎骑马追逐的场面就是利用跟镜头拍摄的。在这场戏中,有时侧跟,有时前跟,有时后跟,有时甚至出现越轴现象,无论角度如何变化,背景如何变化,玉娇龙和罗小虎的身影始终是被摄主体(图5-9)。

镜头跟随被摄体运动时,可以保持时空的连贯性、整体性。尤其是后跟镜头,观众的视点跟被摄体的视点完全重合,表现出明显的现场感和参与感。观众仿佛置身于事件发生的现场,目击着眼前发生的一切。这种手法在纪实性影视作品中经常使用。在一些人工无法拍摄的场合,如原始丛林、地洞等,创作者有时把微型

① [美]路易斯·贾内梯:《认识电影》,胡尧之等译,中国电影出版社1997年版,第66页。

图 5-9 《卧虎藏龙》

摄影机安装在大象等动物身上。这种名副其实的跟拍更能获得超常的真实感。

在一些特殊的场合,使用跟拍可以造成曲径通幽的、神秘的感觉。贾樟柯的影片《世界》开篇就是曲折多变的地下道的跟拍长镜头,从而展现出世界公园中舞蹈演员并不理想的生存状态。李玉执导的影片《苹果》开篇也是连续的跟镜头。女主人公刘苹果来到某夜总会上班,随着她曲折拐弯的行踪,观众可以感受出该夜总会所处位置的神秘性。注意,此时使用的多半是后跟镜头,更能营造出一种神秘色彩(图5-10)。

图 5-10 《苹果》

在运动跟镜头时,一定要注意被摄取主体的构图位置,尽量避免主体跑出画面然后再让其入画的低级错误。如果能做到背景的影调、色调与主体的反差,画面效果会更好。

六、升镜头

升镜头是指摄影机由低到高垂直移动而拍摄的镜头。相对于前几种镜头,升镜头是人们在日常生活中很少感受到一种视觉体验。

"会当临绝顶,一览众山小。""欲穷千里目,更上一层楼"。当机位升高时,画面视野由近及远,逐渐扩大。如果拍摄对象是一些大的场面,如战争场面、大型晚会,升镜头就会营造出规模宏大的气势。如果拍摄对象是竖立的物体,如高山、树木,升镜头会使拍摄对象显得更加高大,气势非凡。

有时使用升镜头是为了把被摄取主体拍摄得更加完整和清楚。在科恩兄弟执导的奥斯卡获奖影片《老无所依》的开头,一辆汽车驶过公路,镜头的前方是较大的下坡,此时机位必须提高,否则,汽车驶入下后就会从画面中消失(图5-11)。

升镜头还有一种务虚的用法,创作者有时有意使被摄取主体显得高大、威武,以使画面表现出崇敬、赞扬的褒义。

图 5-11 《老无所依》

七、降镜头

降镜头是指摄影机由高到低垂直移动而拍摄的镜头。跟升镜头一样,降镜头也是人们在日常生活中很少能体验到的一种视觉效果。

在拍摄一些宏大场面时,如广场集会、草原雪域等,运用降镜头拍摄时,画面视野由远及近,逐渐变小,摄影机离被摄体越来越近,仿佛要把观众带入现场。

一些下落的物体,如瀑布、降落伞,特别适合用降镜头来拍。在黄健中执导的《银饰》中,就有降镜头拍摄的瀑布镜头,给人以"飞流直下三千尺"的感觉(图5-12)。相反,假如用升镜头拍摄,瀑布直下的气氛就会大大减弱。

图 5-12 《银饰》

所要提醒的是,对于下落的物体也可以垂直摇镜头来拍,但二者的视觉效果有所不同:用降镜头拍摄,摄影机与被摄体的距离和角度都是不变的,用垂直摇镜头拍摄,摄影机与被摄体的距离和角度都是变化的,会出现远小近大的视觉偏差。

当然,降镜头跟升镜头一样也有务虚的用法,只不过含义相反。降镜头拍摄时,有时是表现创作者对被摄体的鄙视和贬低。

在影视作品中,除上述推、拉、摇、移、跟、升、降等七种运动镜头外,还有晃动镜头、旋转镜头,以及将几种运动方式融为一体的综合镜头。其综合方式更是复杂多样,如推摇、拉摇、跟摇等,此处不再赘述。

第三节 运动的意义

运动是影视艺术中一种非常重要的视听元素。斯坦利·梭罗门其至认为:"事实上,在构思形象的时候,就应当考虑摄影机是活动的、还是固定的。"①所以在第二节描述了运动的方式之后,在此,通过比较的方式对运动的意义进行简要的论述。

一、运动能够揭示影片的主题

从表面上看,运动仅仅表现为机位变化或焦距变化这样一种技术问题,其实不然,有些导演能够有意让作品的运动元素与内在的主题产生关联,帮助观众理解作品的含义。先看一个反面的例子。导演蔡明亮特别喜欢用固定镜头。有人对蔡明亮电影的镜头做过统计,《河流》126个镜头,固定镜头71个,占总数的56.35%;《你那边几点》106个镜头,固定镜头数100个,占总数的94.34%;《不散》91个镜头,固定镜头74个,占总数的81.83%;《天边一朵云》193个镜头,固定镜头156个,占总数的80.83%;《黑眼圈》98个镜头,固定镜头89个,占总数的90.82%。可以看出,"固定镜头几乎占据每部电影全部镜头的'半壁江山',成为蔡明亮电影里一道独特的风景。固定长镜头如同监视器,静静地矗立在那,任由各色人等出入其内。镜头内的那些人物或者神情呆滞、一动不动,或者做着琐碎的、毫无意义的甚至荒唐的动作。在这些挖空了速度感和流动性的镜头里,孤独意识被无限地放大,无所遁逃,并被牢牢固定。观者的视野仿佛也被固定,只能在那些固定不变的视域内做出少许的联想,长此以往,仿佛思维也被固定了。固定长镜头也使观者感到时间流淌的缓慢感,从而调动起他们的孤独意识。由此,孤独意识便在银幕上和银幕下蔓延开来。"②也就是说,固定镜头能够更好地揭示出蔡明亮电影的孤独意识。

与蔡明亮的做法相反,有些导演的作品有意让镜头运动起来,服务于作品主题的表达。最典型的代表是张艺谋的《有话好好说》。这是一部节奏明快的城市轻喜剧,故事情节荒诞不经。个体书商赵小帅仍然狂热地追求都市尤物安红,而安红却移情别恋,与某娱乐公司的老板刘德龙打得火热。刘德龙叫一帮人去教训赵小帅,赵小帅在慌乱之际抢过路人张秋生的电脑做武器,结果电脑被砸得粉碎。之后,赵小帅要伺机报复刘德龙,张秋生则要赵小帅赔偿自己的电脑。于是,故事在三个男人和一个女人之间展开。故事中,每一人都程度不同地传达出现代都市人躁动不安、茫然失衡的心理。安红视性为儿戏,与赵小帅见面就要求在床上"比划比划"。

① [美]斯坦利·梭罗门:《电影的观念》,齐宇译,中国电影出版社1983年版,第297页。
② 安丽:《蔡明亮电影的孤独意识探析》,硕士学位论文,南京师范大学2006年,第18页。

赵小帅只卖书不读书,为追求安红,好戏演绝。刘德龙是风月场上的高手,整日生活在声色犬马之中。"从小在北京土生土长,没招过谁,没惹过谁"的张秋生看似是一个智者和启蒙者,但最后疯狂地在都市中嚎叫……为了更好地揭示主题,影片充分发挥了镜头的运动功能。最明显的是利用手提摄影机进行近距离地晃动拍摄,机位和角度不停地变化,于是不规则构图大量地出现。赵小帅在与生日聚会者一起边跳边唱的《十八姑娘一朵花》的场景,连续运用了甩镜头(图5-13)。对此,导演张艺谋说:"我们之所以用这种方法,简称为'MTV精神'式的,那也是因为我们的电影有用这种方法的可能性。电影的故事性比较强,故事推动节奏比较快,有一定的悬念,有一定的突变,所以我们相信这个电影的故事可以抓住观众,不会让观众觉得沉闷。有这样一个基础之后,在方法上就可以稍微的大胆一些。故事内容很重要,如果这个故事节奏比较慢,又没有太大的情节性和戏剧性,观众就会把注意力放到方法的处理上,很可能就把方法上的缺陷亮出来了,献丑了,所以我觉得方法是应该和内容相结合的。从我们这部电影看,这种方法有使用得当的地方,也有过的地方。但总的来说,用这种方法还是合适的,还是传达了现代人那种躁动不安的情绪和感觉。"①《有话好好说》的运动镜头很容易让人想起法国新浪潮的影片以及一度流行的音乐电视MTV。

图5-13 《有话好好说》

二、运动能够影响影片的节奏

美国电影理论家波布克说:"每一部影片都有独特的内在和外在节拍。实际上,影片的质量和性质在许多方面取决于这些节拍或节奏。"②而镜头运动与否以及运动的速度都会影响着影片的节奏。

王超的《安阳婴儿》讲述了一个颇具底层色彩的故事。河南省安阳市的一个下岗工人在夜市面摊儿收养了一个弃婴,由此结识了弃婴的母亲,并与之生活在一

① 陈彦:《张艺谋说<有话好好说>》,《电影艺术》1997年第5期。
② [美]李·R·波布克:《电影的元素》,伍菡卿译,中国电影出版社1986年版,第121页。

起。工人在家门口摆摊儿修车,照顾婴儿;本为风尘女子的母亲则在工人的家中继续着自己的职业……整个故事节奏慢得让人感觉到时间似乎凝固不走。脏乱的街道、促狭的居室、灰暗的小饭馆、低级的妓院……导演用他的摄影机默默地观察和记录着中国底层的原生态。影片大量地使用了固定长镜头,让人觉得在拍摄现场摄影师仿佛睡着忘记了关机。下岗工人和未婚妈妈在饭馆吃饭的场面特别地感人(图5-14)。固定全景中,男的怀抱着婴儿,女的拿碗装饭,然后把饭碗和馒头送到男的面前,男的用馒头喂着婴儿。这场戏早已摆脱了卢米埃尔兄弟《婴儿喝汤》般的生活噱头,表现出透视生活的力度。在中国小城镇的底层,普通人的生活简单到没有故事,简单到双方无须交流。而这种慢节奏的营造,镜头的凝固不动(所谓呆照)起到了重要作用。

图5-14 《安阳婴儿》

相反,有的影片尽可能地让镜头运动起来,以营造出明快的节奏。汤姆·提克威执导的《罗拉快跑》就是最突出的代表。这是一部充满电脑游戏般动感的影片,所叙述的故事情节紧张得让人无暇喘气。故事发生在夏日的柏林。罗拉的男友曼尼从事走私活动,有一次不小心丢了10万马克的走私款,老大限定在20分钟内筹齐所丢款项,不然可能招来杀身之祸。曼尼只好打电话向罗拉求救。罗拉接完电话后,迅速地向曼尼跑去……影片讲述了罗拉跑向曼尼的三种可能性。影片在表现罗拉每一次快速奔跑时,都配有FLASH动画效果以及摇滚味十足的鼓点,以营造出扣人心弦的紧张感。影片的镜头从头至尾几乎都没有停止过,仿佛影片中快要指向12点的指针不停地运动。镜头的各种运动形式全部出现,以跟镜头、晃动镜头最为常见。

三、运动能够体现导演的风格

有的导演偏爱固定镜头,有的导演偏爱运动镜头,这样一来,镜头的运动与否就能在一定程度上体现导演的风格。我们选取的个案是同为日本导演的小津安二

郎和黑泽明。

小津安二郎是20世纪日本重要的电影导演,主要作品有《茶泡饭的味道》、《东京物语》、《早春》、《东京暮色》、《彼岸花》、《早安》、《浮草》、《小早川家之秋》、《秋刀鱼之味》等。其作品通常以家庭的日常生活为题材表现父母子女之间的感情纠葛。在小津安二郎的作品中,镜头总是固定的,它仿佛一位开悟的智者,静静地观察着人们的生老病死、喜怒哀乐。在《东京物语》的开篇,静静的镜头掠过行人稀少的街道,掠过轰轰作响的火车,对准了一个普通居民的家:老俩口平山周吉和登美略感孤寂无聊,决定前往东京探望已经成家立室的儿女。此时,他们在讨论行程的具体细节。这场戏中,机位总是很低,无论如何越轴,摄影机总是固定的,好象在静静倾听着他们的对话。这种固定的镜语风格使得小津安二郎在日本众多导演中独树一帜。

图5-15　黑泽明

同为20世纪日本的重要导演,被称为"黑泽天皇"的黑泽明(图5-15)则显示出与小津安二郎截然相反的运镜风格。黑泽明喜欢多机拍摄,每个摄影机的机位、距离均有差别,然后再剪辑一起,所以动感十足。如果说摄影机在小津安二郎眼中是一位静静的智者的话,那么在黑泽明眼中则是一位威力十足的武士,不愿有片刻的安静。斯坦利·梭罗门在《电影的观念》一书中专门以《通过摄影机的运动表现意义》为题,专门论述黑泽明的《罗生门》。该片讲述的是一位武士带着妻子经过一片丛林,结果武士被杀。审案时,几个当事人都站在各自的立场讲述了不同的情节。梭罗门说:"这部影片的风格以移动摄影机作为中心的。摄影机不断地告诉观众,每种说法都完全是从叙述者本人的角度来看问题的。""移动摄影机用不同的节奏来强调当事人的叙事的主观性。"①梭罗门列举了丛林中跟拍樵夫的镜头,说这个镜头在1951年的威尼斯电影节上令影评家大吃一惊。日本电影研究者佐藤忠男列举了强盗多襄丸把武士武弘绑在树上后在丛林中兴高采烈地奔跑镜头,认为这14个节奏明快的镜头可能"是过去日本电影中所表现的流动美的最光辉范例。"②之后,黑泽明在《白痴》、《七武士》、《乱》、《蛛网宫堡》等作品中,进一步发挥了运动镜语,可以说,运动已经成为黑泽明电影风格的一种标志。

此外,美国导演马丁·斯科塞斯、丹麦导演拉斯·冯·提尔、法国导演吕克·贝松等

① [美]斯坦利·梭罗门:《电影的观念》,齐宇译,中国电影出版社1983年版,第306页。
② [日]佐藤忠男:《黑泽明的世界》,李克世、宗连译,中国电影出版社1983年版,第109页。

人都比较偏爱运动镜头。

第四节　运动的基本设备

《论语·卫灵公》曰："工欲善其事,必先利其器。"就是说,要想做好一件事,必须具备最起码的工具。摄影机的运动亦如此,要想完成的摄影机的运动,也要借助于一些机械设备,常见的设备如下。

一、三脚架

三脚架(tripod)是一种三只脚的摄影机支架,其作用是与云台(tripod head)一起支撑起摄影机,帮助其完成摇拍、跟拍等任务(图5-16)。

三脚架材质以铝合金和碳纤维居多。铝合金制品多为中低端三脚架,其优点是坚固耐用,价格较低,缺点是质量较大,不易携带。高端三脚架通常是碳纤维材料,其优点是韧性好,重量轻,在同等承重的条件下,其质量仅为铝合金三脚架的2/3,缺点是价格昂贵,一般是铝合金材质的3倍。

三脚架的底部通常是点状或钉状以便牢牢地抓住地面。在三脚架的中部或者底部通常有一种三臂式的装置,叫展开器(spreader,也称为spider或triangle)。展开器由一个中心点伸出三臂,分别联接住三只脚,其作用是不让摄影机因某一脚滑走而倾覆。有的三脚架还配有中轴。中轴是一种快速调整高度的设备,操作方便,但稳定性较差。

图5-16　三脚架

按照高度,三脚架分为高脚、标准脚和矮脚三种。高脚至少伸至6尺(1尺=$\frac{1}{3}$米)以上,标准脚只能伸至6尺高,而矮脚只能伸至3尺。每种三脚架都有其载重范围,一定不能超重。

在调整三脚架时,通常是把一只脚拉开,到适当位置时固定住,再将另外两只脚拉开,直到三只脚平稳时再固定住。高级一些的三脚架一般在云台上会配有水准仪,如果没有水准仪,可参考附近建筑物上的水平线或旗杆的垂直线。在摆放三脚架时,要让一只脚正对着摄影机的拍摄方向,另外两只脚要与其大致形成等边三角形。

用三脚架进行拍摄,镜头无论是固定还是运动的,画面都比较稳定,因此在拍

摄时经常会使用三脚架。但有的影片为了追求一种特殊的效果,就会放弃三脚架的使用。《南京!南京!》的摄影师在谈到该片的摄影体会时说:"在摄影机运动和镜头选择方面,最初我们曾把机器架在三脚架和移动车上拍摄,但发现画面感觉比较间离,老觉得摄影机没有进入到人物的情感和行为里。我觉得摄影机应该与人物融为一体;另外,我想追求那种画面特别清晰,恨不得让你产生人要从银幕上掉下来的那种感觉,让观众产生压迫感,后来发现扛着摄影机拍摄出来的画面感觉特别自然,能把观众带进去,最后就采用了肩扛加小广角镜头的办法。实际上全片基本没有用三脚架拍摄,后来我们基本上把三脚架当成不拍摄时放置摄影机的一个固定工具了。"[1]

二、云台

云台是用于连接相机与脚架进行角度调节的部件(图5-17)。低端一些的云台是与三脚架连成一体的,不能拆卸;高端一些的云台是与三脚架分开的,需要单独购买。

按照内部结构,云台分为磨擦式、液压式和齿轮式三种。磨擦式云头(friction head)靠磨擦进行操作,价格最低,但平稳性差。液压云头(fluid head)有内置式的液压系统,稳定性较好,且质量小,操作简单,因此成为大众的最爱。齿轮式云头(geared head)靠齿轮进行操作,平稳性最好,但体积大,质量大,价格高,且无法进行快速的移动。

图5-17 云台

按照调节方向,云台分为二维、三维和球型三种。二维云台只能左右旋转或者俯仰调节,不能横幅和竖幅相互转换。三维云台能依靠三个不同方向的锁扣确定方向,载重性能好,但不能进行快速操作。球型云台又称万向云台,顾名思义,可以进行任何方向的转换,操作方便快捷,但承载性较差,且球体部分容易磨损,不利于保养。

三、轨道和轨道车

有时为了运行平稳,工作人员有时要铺设轨道,然后把摄影机放在轨道车上进行拍摄(图5-18)。有的轨道车承载量小,体积也小,摄影师要站在地面上;有的轨道车承载量大,体积也大,摄影师直接坐在上面。铺设轨道,成本比较高,所以有的小成本影片尽量减少对轨道的运用。

[1] 侯凯:《"黑白影调的精神传递"——与曹郁谈<南京!南京!>的摄影创作》,《电影艺术》2009年第4期。

图 5-18　轨道、轨道车

在运用轨道车进行拍摄时一定要注意速度。速度当然要均匀,但决非匀速到底,还要注意与剧情的配合,如被摄体运动慢时则慢,被摄体运动运动快时则快。当然,如果被摄体是风景等静物时,一直匀速是可以的。

四、摇臂

摇臂又称摇控升降机,俗称"大炮"。运用吊臂可以拍出正常机位无法达到的效果,无论是推拉摇移,还是跟升降,其画面效果都有超常的冲击力。

有的摇臂顶端只架设摄影机,有的摇臂顶端可以坐人,图 5-19 展现的是电视剧《决战南京》的拍摄现场,可以发现摄影师就是坐在摇臂上进行拍摄的。如果顶端只有摄影机没有摄影师,那么摄影机的角度都要靠地面上的人员进行操作,难度较大。

图 5-19　吊臂

摇臂比较长,运动幅度较大,所以在操作时一定要注意机位运动的速度和幅度,还要注意起幅和落幅时的画面构图是否合理、焦距是否准确等问题。

五、斯坦尼康

斯坦尼康(steadicam)又称摄影稳定器,是一种依靠全身支持的、带有取景器的摄影平衡减震器,1976年由美国工程师布隆发明,之后广为应用(图5-20)。早在20世纪80年代,美国导演库布里克在拍摄《闪灵》时就使用了斯坦尼康。

图5-20 斯坦尼康

斯坦尼康的作用就是稳定镜头。使用斯坦尼康后,摄影师即便是奔跑、上下楼梯,摄影机依然是平稳的。在一些战争、打斗场面,非常合适使用这种设备。比起轨道摄影和摇臂摄影,斯坦尼康有着极大的灵活性和便利性,尤其是在一些狭小的空间,斯坦尼康的优点体现得更为明显。

斯坦尼康是一种人机高度结合的设备,不是所有的人都适宜的。它对拍摄者的走路姿势,腰肩的角度,手臂的灵活度,身体的高度等都有严格的要求,所以在使用前一定要进行专门训练。

第六章 色彩

作为视听语言中视觉方面的重要元素,色彩的巨大作用毋庸讳言。然而早期的电影,完全是黑白灰的世界。黑、白、灰这三种颜色是色彩,但不是彩色。尽管有人认为黑白灰不能完全复制和还原客观的现实世界,但不可否认的是电影的发展经历了黑白片的繁荣阶段,也为电影艺术的宝库奉献了许多经典之作。黑、白、灰通过深浅不同的明度完成对被摄对象的精确描绘,构筑起水墨画般清新隽永的影像世界。在黑白影片的繁荣阶段,电影艺术家们已经开始不遗余力地在黑白影像中尝试添加彩色。"梅里爱的某些影片就用手工上过颜色,加工的人每人负责影片的一小部分,按流水线的方式加工。《一个国家的诞生》加上了各种色调以渲染不同的气氛。亚特兰大大火场面染了红色,夜景染成蓝色,恋爱场面的外景则染成淡黄色。不少默片时代的导演就使用这种染色技术来显示各种不同的气氛。"[①]1933年,彩色胶片诞生。1935年美国华纳兄弟电影公司用彩色胶片拍摄了世界上第一部真正意义上的彩色电影,这就是根据英国作家萨克雷小说改编的《浮华世界》(又名《名利场》)。此后经过影视创作者们的不断探索和创新,色彩终于和构图、光影一样成为重要的电影语言的视觉要素。

第一节 色彩的相关概念

色彩与光线是密不可分的。用三棱镜可以将看似"白光"的太阳光分解成不同的色彩,这个实验揭示出色彩其实就是不同波长的光波被人眼的视觉细胞感知而成的。自然界中的物体会吸收和消耗其他物体投射过来的光波,并将剩余的光波反射出去,由于每种光波的波长不同,所以物体各自呈现出不同色彩。

在影视艺术中,对色彩的基本属性和相关概念我们应当理解和掌握。如色别、

① [美]路易斯·贾内梯:《认识电影》,胡尧之等译,中国电影出版社1997年版,第13页。

色彩饱和度、色彩明度和色彩基调。

一、色别

色别也称色相,是指色与色之间的差别,是一种色彩区别于其他色彩的首要特征。人的眼睛可以分辨出约180种不同色别的颜色。色别大致可以分为三种:

(一) 原色

也叫"三原色"、"基色"。红、黄、蓝被称为三原色。这是最基本的颜色,是其他颜色调配不出来的。

(二) 间色

又叫"二次色"。它是由三原色以不同比例混合调配产生的颜色。如红+黄=橙,黄+蓝=绿,红+蓝=紫,红+黄+蓝=青。

(三) 复色

也叫"三次色"。复色是用原色与间色相调或用间色与间色相调而成的"复合色"。复色最丰富,包括了除原色和间色以外的所有颜色,其种类难以穷尽。

二、饱和度

饱和度是指色彩的相对纯度和鲜艳程度。光谱色是纯度最高的,最为鲜艳的。在现实世界中虽然光谱色客观存在,但人眼所看到的物体的颜色却基本是不同波长的光波混合在一起所形成的。换句话说,日常生活中见到的色彩几乎都不是高饱和度的,而是几种颜色的复合色。一种颜色中如果包含的黑、白、灰色越多,这种颜色的饱和度就越低,越暗淡;相反如果一种颜色中包含的黑、白、灰色越少,那么这种颜色的饱和度就越高,色彩就越发浓艳。

三、明度

明度是指色彩的明亮程度。一般来说,反光率、透光率越大的颜色其色彩明度越大,反光率、透光率越小的颜色其色彩明度越小。色彩明度往往构成一部影片的画面基调,这与影片表达的主题息息相关。例如,犯罪片、黑色片等主题阴暗的作品常常使用色彩明度极低的色彩。美国黑帮片的经典作品《教父1》描写了黑帮科列奥家族与其他黑帮之间为争权夺利而展开的你死我活的争斗复仇,题材虽是古老传统的家族争斗,但对几大家族之间血拼斗法的正面描绘无疑深刻揭示了资本主义社会的黑暗与腐败。影片除了婚礼那场戏外整体的色彩明度偏低,很好地营造出剑拔弩张、压抑紧张的氛围(图6-1)。

图 6-1 《教父》

四、基调

基调是指一部影片在段落或整体的色彩运用上所体现出来的比较鲜明的倾向。基调是影视创作者根据剧情内容、主题需要和个人风格而对影片色彩的总体思考和设计。影片背景环境中的色彩,人物服装颜色,镜头前滤光片的使用和后期的洗印技术是决定色彩基调的重要因素。色彩基调可以使画面中纷繁复杂的颜色变得统一和谐,给人愉悦的视觉感受。它还可以赋予影片或明朗或压抑,或庄重或活泼等不同的情调,从而使色彩真正成为艺术家手中刻画人物、表情达意、渲染气氛的有力手段。彼得·杰克逊导演的《魔戒三部曲》可谓魔幻电影的巅峰之作,影片以史诗般的气势叙写了精灵族、矮人族和人类齐心合力打败黑魔王索伦,正义最终战胜邪恶的故事。作品根据描写对象明确地划分为白色、绿色和黑色三种色彩基调。白色基调对应的是仙界和精灵族,如白袍巫师甘道夫是纯洁的白色,凸显了他身上不同于凡人的神仙气质(图 6-2)。富有生命力的绿色对应着影片中的矮人族和人类,喻示着面对强大的黑暗势力,矮人族和人类依旧不屈不挠,顽强抗争(图 6-3)。黑暗魔王索伦所代表的魔界,无论是环境空间还是其手下半兽人都是以黑色为主色调,既显得丑陋恐怖,又暗喻着至尊魔戒操纵人心、无法抵御的黑暗力量(图 6-4)。

图 6-2 《魔戒三部曲》画面一

图 6-3 《魔戒三部曲》画面二

图 6-4 《魔戒三部曲》画面三

第二节　色彩的分类

色彩是最有视觉吸引力的元素之一，不同的颜色作用于人们的视觉感知器官会产生不同的生理感受。曾经有人做过一个实验，在两杯相同温度的水中分别滴入蓝色和红色，让实验者把手指伸入杯中感受哪杯水的温度高。几乎所有的实验者异口同声地表示蓝色的水温偏低而红色的水水温较高。这个实验充分说明了不同色彩所引起的人的生理、心理反应是不同的，正如心理学家古尔德斯坦所言："凡是波长较长的色彩，都能引起扩张性的反应；而波长较短的色彩，则会引起收缩性的反应。"[①]

根据色彩对人情绪和生理的作用，色彩大致可分为暖色和冷色两大类。暖色，如红色、橙色和黄色，这些颜色明度较高，比较鲜艳醒目，容易使人兴奋，给人温暖的感受，传达出明快昂扬的情绪。冷色，如蓝色、紫色、绿色，则让人心情平静，透露出压抑、清冷的气氛。当然，在暖色和冷色之外，还有一种颜色，即消色。消色是指黑白灰三种颜色。它们只有亮度的差别，无所谓色调和饱和度。

不同的色彩之所以会引起人们截然不同的情绪和心理反应，还和色彩本身所具有的文化属性密切相关。同样的色彩在不同地域和民族由于文化习俗的影响会让人产生不同的联想，因而具有截然不同的意义。例如，白色在西方世界是纯洁的象征，身着白色衣服的主人公多半是出身高贵、品德高尚的人，他们是导演欣赏和喜爱的对象。中国人则因为丧服的颜色是白色，因此看到白色首先联想到的却是死亡。

一、暖色

（一）红色

红色是波长最长的颜色，它对人眼的刺激性最强是最能让人觉得兴奋、激动的色彩。红色是中华民族最喜爱的颜色，它代表了喜庆、生命、活力和革命。尊重和皈依中国传统文化的导演李安在影片《喜宴》中浓墨重彩地涂抹上一笔鲜艳的红色。在美国工作、生活的青年高伟同仪表堂堂却是个不折不扣的同性恋，为了摆脱母亲无休止的相亲要求和画家威威假扮恋人假结婚，结果威威却意外怀孕，历经波折之后，威威终于同意为高家生下这个孩子。影片依旧以传统家庭的解构和重新建构，表现了东、西方文化之间所经历的由冲突到和解，由对立到包容的过程。片中伟同和威威的婚礼是导演精心设计的高潮戏，在这个段落中，纯正的红色随处可

[①] 转引自宋杰：《视听语言——影响与声音》，中国广播电视出版社 2001 年版，第 65 页。

见。威威的旗袍(图6-5)、宴会厅舞台上的红色帷幔(图6-6)、婚房里耀眼的红色灯笼(图6-7),处处彰显着欢乐祥和的浓郁中国风,导演本人对中国传统伦理文化的喜爱与依恋通过这醒目热烈的红色表露无遗。

图6-5 《喜宴》画面一

图6-6 《喜宴》画面二

图6-7 《喜宴》画面三

西方观众对红色的解读却和中国观众迥然不同。在西方文化中,红色容易使人联想起鲜血,因此红色是暴力、血腥和危险的象征。在影片《沉默的羔羊》中,当女探员特丽丝第一次去拜访汉尼拔博士时,同行的高医生拿出照片告诫特丽丝,汉尼拔是个极其危险的人物,他曾生吞下一个护士的舌头而脉搏不超过85下。当高医生在讲述这一恐怖事件时,特丽丝正站在地牢的入口,头顶处的红色警灯将她完全笼罩在一片令人心悸的红色之中(图6-8),强烈的视觉刺激警示着观众,特丽丝与汉尼拔的见面将是一场危险的交锋。

图6-8 《沉默的羔羊》

吸血鬼题材的影片中,红色是塑造人物、渲染惊悚气氛的重要手段。《吸血惊情四百年》中塑造了一个坚贞不渝、爱情至上的吸血鬼——德古拉伯爵,他因为未婚妻自杀而选择抛弃上帝,成为不朽的僵尸,在几百年的光阴荏苒中痴痴地追寻着转世的恋人。德古拉伯爵初次登场时,即身着长长的鲜红色披风,在阴暗的哥特式古堡的背景映衬下分外张扬夺目,大面

积的红色成功地塑造了吸血鬼神秘、血腥的性格特征(图6-9)。

(二) 黄色

黄色所激起的联想和情感是"富贵、荣耀、地位、皇室、光辉、快乐、疑惑、轻薄、统治。"①黄色根据饱和度分为明黄色、土黄色、暗黄色。明黄色在

图6-9 《吸血惊情四百年》

中国传统文化中与皇权相连,它是皇室贵族才能拥有的颜色。几乎在所有描写皇帝的影片中,主人公都是黄袍加身,显示出人物的尊贵身份。如《末代皇帝》中溥仪的服装造型和太和殿的金碧辉煌显露出权力的至高无上(图6-10)。

黄色在中国的文化中多象征着荣华富贵,西方国家却并不喜爱黄色,因为叛徒犹大的衣服颜色是黄色,所以黄色在西方文化中的寓意中多指邪恶、疑惑、不安、狂暴。罗曼·波兰斯基导演的《罗丝玛丽的婴儿》是一部心理分析恐怖片。影片讲述了纯洁、善良的基督徒罗丝玛丽梦见自己被撒旦奸污,梦醒之后她果真怀孕了。在其丈夫、邻居、医生的呵护关怀之下,罗丝玛丽却日渐消瘦,并被莫名的剧痛和恐惧所折磨。最终她发现自己身边

图6-10 《末代皇帝》

图6-11 《罗丝玛丽的婴儿》

所有的人都是邪恶的异教徒,她所生下的孩子是撒旦之子。这部充满视觉隐喻的寓言式电影深刻揭露了经历了世界大战之后的西方人虚无、颓废、绝望的心理特点。影片中很多画面里充斥着嫩黄、明黄、鲜黄等色块,如罗丝玛丽房间里暗黄色的窗帘(图6-11)、浅黄色的壁纸、鹅黄色的被褥、米黄色的沙发……无处不在的黄色为影片蒙上一层神秘、躁动、焦虑、不安的情绪。

二、冷色

(一) 蓝色

蓝色所代表和象征的意义是"深邃、天空、无限、幽静、透视、空间、安适、冷静、

① 宋杰:《视听语言——影响与声音》,中国广播电视出版社2001年版,第66页

凄凉。"[①]蓝色能够营造出一种寂寥、凄凉的意境,给人忧郁、绝望、冷酷的心理感受。在以悲剧为结尾的剧情片中,蓝色是导演偏爱的色彩。导演关锦鹏拍摄的《蓝宇》是一曲描写同性恋人的爱情悲歌。捍东和蓝宇之间刻骨铭心的爱情既让人感叹真爱的无私与伟大,又让人为阴阳相隔不能厮守的惨痛现实而扼腕叹息。影片的主色调是暗蓝与灰色,这种令人感到寒冷和萧瑟的色彩和沉痛的悲剧结局协调相应。当青涩的蓝宇第一次和捍东在一起时,封闭的房间里醒目的蓝色刺激着观众的眼球:贴满蓝色瓷砖的浴室、散发着幽幽蓝光的电视机屏幕(图6-12)。画面中刻意设置

图6-12 《蓝宇》画面一

的蓝色似乎在两人相识的最初就定下了某种伤感的基调。

除了现实时空中被摄对象的客观色彩多为蓝色外,影片中有的地方甚至通过技术手段改变被摄对象原本的色彩,使之偏向蓝色。例如,捍东和未婚妻拍婚纱照时,新娘身上洁白的婚纱却奇异地隐隐呈现出淡蓝色(图6-13)。这种蓝色色调无疑是导演为表现人物的哀伤、痛苦的心境而赋予的主观色彩。

图6-13 《蓝宇》画面二

蓝色还是天空和大海的颜色,所以蓝色除了给人寒冷、收缩、冷酷的心理感受外,还会让人觉得平静和安适,蓝色象征着自由。吕克·贝松半自传性的影片《碧海蓝天》通过描写一个潜水员对沉静、辽阔的蓝色海洋近乎痴迷的向往与眷念,表现了导演本人对大海、生命和自由的热爱。影片中经常出现人与海豚追逐、嬉戏的画面,在深邃蓝色的背景映衬下,一切都显得分外清新浪漫(图6-14)。

图6-14 《碧海蓝天》画面一

在影片结尾处,男主人公抑制不住对大海的向往和思念,当他躺在床上时陷入

① 宋杰:《视听语言——影响与声音》,中国广播电视出版社2001年版,第66页。

了幻觉之中,一个诗意般的超现实主义的镜头表现了他心中热切的渴望:房间里原本正常的光线慢慢地转向蓝色(图6-15),蔚蓝色的海水透过天花板渐渐地渗入到房间里,密闭的空间成了一片蓝色的海洋。最终男主人公无法割舍对大海的热爱,选择在蓝色的世界里自由的徜徉,以此作为自己生命的归宿。整部影片里深浅不一的

图6-15 《碧海蓝天》画面二

蓝色给予观众丰富的视觉享受,让人充分领略到蓝色的动人魅力。

(二) 绿色

绿色是大自然的颜色,它容易让人联想到草木茂盛、欣欣向荣的景象,所以绿色往往象征着勃勃生机,象征着希望与和平。绿色的波长居中,它使人的眼睛感觉最为舒适,给人稳定、安宁的感受。医院、学校等公共场所多喜欢把墙壁粉刷成绿色,使人心情舒畅又乐观积极。

电影中出现绿色时,有时可能是对自然环境的描绘,有时则是为了突出其象征意义——生机与希望。电影《那山那人那狗》是一部风格清新的表现父子之情的作品。影片没有跌宕起伏的情节,没有紧张刺激的悬念,它就像一首朴素的散文诗,娓娓讲述着人世间最珍贵的亲情。父亲是山区的邮递员,他陪着即将继承其衣钵的儿子走了一趟邮路。在这次送信的过程中,原本有些陌生甚至隔阂的父子逐渐敞开心扉,进行了心灵的沟通与交流。全片的背景和色彩基调是绿色,大量的远景镜头中,郁郁葱葱的山川、树林、麦田已不仅仅是这条邮路上的自然景观,那无处不在的或浓或淡的绿色既衬托出父与子这样普通劳动者的高贵、纯净、朴实的品质,也象征着即将上岗的儿子所承载着的满满的希望(图6-16)。

《这个杀手不太冷》是吕克·贝松的一部经典力作。影片着力塑造了一个善良、温情甚至有点羞涩的杀手形象——里昂。他不同于其他冷血杀手的最鲜明的地方之一是无论到何处总是随身携带一盆绿色植物,经常把它放在阳台上晒太阳或是很小心地擦拭它的叶片(图6-17)。这些细节生动地刻画出里昂内心的温情与人性,绿

图6-16 《那山那人那狗》

色盆栽实际上是里昂所具有的美好人性的真实写照。

图6-17 《这个杀手不太冷》

三、消色

（一）黑色

黑色是夜晚的颜色，它带给人的直观感受是阴暗、凶险、邪恶、压抑、神秘，象征着死亡、绝望、悲哀与恐惧。惊悚片、悬疑片、恐怖片和黑色电影大多采用黑色作为影片的色彩基调，营造某种神秘氛围，增强恐怖惊险的效果。在前面提到的《罗丝玛丽的婴儿》这部寓言式的影片中，最恐怖的形象魔鬼撒旦其实并没有真正出现，但那张与众不同的垂着黑色帷幔的黑色婴儿床却将撒旦的邪恶与死亡气息渲染到极致，令人毛骨悚然（图6-18）。

有关吸血鬼的故事是恐怖片所钟爱的题材，黑色也成为这类影片最鲜明的类型标记。《夜访吸血鬼》中汤姆·克鲁斯和布莱德·皮特所扮演的吸血鬼都身着一袭黑衣（图6-19），苍白的面容、猩红的嘴唇与黑色衣物、背景形成强烈的反差与对比，吸血鬼的神秘与诡异通过黑色得到充分的展现。此外影片中的场景多为夜景，寂静的港口、空旷的街巷在苍茫夜色的笼罩下隐现着死亡的意味。

图6-18 《罗丝玛丽的婴儿》　　　图6-19 《夜访吸血鬼》

黑色电影作为类型片的一种，"黑色"二字体现了其鲜明的特点。一般来说，黑色电影中几乎摒弃了所有明亮鲜艳的色彩，通过低调照明和高反差的明暗对比使影片中充斥着黑暗与大面积的阴影，这与影片的主题——表现世界的堕落、阴谋和

罪恶完美契合。黑色电影《出租车司机》是一部具有严肃的社会内涵的影片,影片没有从正面直接表现越战,而是通过从越战归来成为夜间出租车司机的特拉维斯的人生经历,揭示出越战对人精神、心灵的戕害和摧残。借助特拉维斯的双眼,我们看到了白天繁华热闹的美国大都市的另一面。每当夜幕降临,五光十色的霓虹灯下卖淫、吸毒、谋杀等罪恶和肮脏的勾当也暴露无遗(图6-20)。黑色基调和低调照明完美诠释了影片的主题。

图6-20 《出租车司机》

(二) 白色

在西方人看来,白色代表着纯洁无瑕、高雅尊贵。西方婚礼上新娘身穿的洁白婚纱无疑是纯洁爱情的象征。在中国白色虽也有清雅、明快的意义,但白色也是丧服的颜色。在西方的爱情片中,一般为表现女主人公的美好心灵与高尚情操,以白色的服装造型来打造其纯洁、高贵的形象。《风月俏佳人》是一部现代灰姑娘式的爱情童话,茱莉亚·罗伯茨扮演的妓女维维安凭借自己的单纯、善良、乐观、幽默最终赢得了亿万富翁爱德华的真爱。女主人公维维安虽然是个妓女,但导演有意识地淡化其卑微的身份,经常用白色作为其服装的基本色,如白色的浴袍和端庄的白色连衣裙(图6-21),既表现她的娇俏可人、大方得体,又暗喻其品质的高洁与美好。

图6-21 《风月俏佳人》

日本导演岩井俊二大学时主修油画,他的作品非常重视色彩的配置和运用。影片《情书》中的主色调就是白色,纯洁晶莹的雪在影片中经常出现。例如,影片的开始镜头从女主人公博子的侧脸特写逐渐拉开,我们看到博子躺在雪地上,随着镜头渐渐后拉成大远景,一袭黑衣的博子在茫茫的雪地中独自前行,后景处的村庄和树木与大面积的白色雪景交相呼应,黑与白点染出中国水墨画般清雅、悠远的意境,为影片奠定了唯美的情感基调(图6-22)。当博子知晓了一切真相后决心要与过去告别,她来到藤井树登山遇难的地方,在太阳的晨曦中,一个人向远处的雪山大声呼喊,将心中所有的思念尽情宣泄出来,皑皑白雪中博子的背影楚楚动人,极富诗意般的美感。

图6-22 《情书》

白色有时也喻示苍白无力,表现人物的病态或虚弱胆怯。冯小刚的古装大戏《夜宴》中太子无鸾的服装造型颇具特色。由于心爱的女人成了自己的新母后,无鸾心灰意冷,逃遁到吴越之地,寄情于歌舞音韵。在绿色的竹海中,他戴着白色面具,身着白袍(图6-23),低声浅唱,从头到脚明亮的白色暗示着这个哈姆雷特式的人物具有软弱、怯懦的性格特点。

图6-23 《夜宴》

白色也可以隐喻某种梦幻的超现实时空,或者直接表现虚幻的梦境。《月球》是一部让人觉得耳目一新的科幻片。片中没有计算机特技制作的奇特异形或怪兽,也没有眩目的飞碟或武器,却让人的心灵为之震撼。影片讲述宇航员山姆的克隆体留在月球负责能源开采,一次偶然的事故,他发现了自己的真实身份,历经艰难险阻之后,他终于踏上了回家的路。影片中人物服装多为白色,大部分的场景都是太空基地,内景的环境空间也几乎全是白色(图6-24),占据主导位置的白色成功地创造出不同于客观现实空间的超现实叙事时空。

图6-24 《月球》

白色的寒冷凄清也表现了克隆人在纯机器的世界中的孤寂和被压抑的人性,他们无法摆脱被利用、被抛弃的悲剧命运。

第三节　色彩的作用

随着彩色胶片的出现,电影从黑白影像进入到了五彩斑斓的艺术世界,色彩不仅更加逼真地还原了客观现实,增强了电影的照相本性,更成为了电影艺术叙事、抒情、寓意、象征的重要手段。具体地说,色彩有如下作用。

一、色彩可以结构影片

越南战争是美国历史上的重大事件,它也成了好莱坞取之不尽、用之不竭的创作源泉,表现越南战争的越战片是美国电影所特有的一种类型。麦克尔·西米诺导演的《猎鹿人》是一部获得奥斯卡奖的越战片,影片的独特之处在于它的叙事结构是以色彩来区分的板块结构。第一个板块也是影片的第一个叙事段落是以白色为基调的,中心事件是婚礼。美国小镇上一群好友迈克、尼克、斯蒂芬因越战爆发,应征入伍。临行前大家参加了斯蒂芬的婚礼,新娘、伴娘洁白的婚纱与长裙,意气奋发的青年们身穿的白色衬衣,构成了第一板块淡雅、明丽的白色基调(图6-25)。激昂的音乐,轻快的舞步,开心的笑颜和明朗的白色使这一段落处处洋溢着纯真、欢乐的情绪,这也和后面的情感基调形成了鲜明对比。第二板块,是以黄绿色为主色调的越南战场。三个好友成了越共的战俘,在越共的威逼之下玩致命的轮盘赌游戏,历经了九死一生。绿色的热带丛林、竹楼,混浊黄色的水牢,黄绿色的军服形成阴暗的黄绿色调,这种色彩因为明度低而给人燥热、紧张的感觉,真切地突出了越南战场的残忍和战俘生活的压抑、窒息(图6-26)。影片第三板块的中心事件是迈克信守当初的诺言,重返美军即将撤离的越南战场去寻找已沦为职业轮盘赌徒的尼克,想把他带回国。这一板块的主色调是暗红色,满目苍痍的越南随处可见熊熊火光,暗红色的墙壁和赌场里尼克头上绑着的鲜红布条,强烈地刺激着观众的视

图6-25　《猎鹿人》画面一

图6-26　《猎鹿人》画面二

觉神经、颓废、绝望和死亡的情绪油然而生(图6-27)。由色彩构成的三大板块支撑起全片的叙事结构,板块之间采用跳切的手法自由地进行时空的转换,每一板块的色彩对应着各个段落的情感基调,结合两次"猎鹿"的象征意象,使影片具有反战和赞美人性的深刻意蕴。

图6-27 《猎鹿人》画面三

二、色彩可以表现主题

色彩作为视听语言的重要元素,它既可以鲜明地表现影片的主题,也可以巧妙地体现影视创作者的个人思考和情感倾向,具有独特的象征意义。根据美国当代作家肯·克西的同名小说改编的《飞越疯人院》是20世纪70年代美国社会政治片的代表作。电影中所展现的封闭、专制、冷酷的精神病院也是病态、压抑的美国乃至西方社会的缩影。麦克默菲是一个自由奔放,不喜欢循规蹈矩的人,他以一个反叛者的姿态出现在精神病院,带领大家打破瑞秋护士长定下的种种无情剥夺他人权利、毫无人性可言的规章秩序。这种对现存体制和法则的对抗和斗争,实际上将批判的锋芒直接指向了西方现代社会管理体制,因而具有强烈的政治隐喻性。在色彩运用方面,导演米洛斯·福尔曼匠心独具,赋予色彩独特的寓意,将叙事与隐喻完美结合起来。本片的主体色调是高调的白色,精神病院的内部空间环境是白色,护士、病患都身穿白色的衣服(图6-28),统一的寒冷的白色色调喻示着精神病院是一个高度体制化,抹煞个人需求和人性的地狱。麦克默菲初到这里时,身着黑色夹克,头戴黑色线帽,其黑色的整体色彩和精神病院的白色形成鲜明的反差对比,使得他与整个环境显得格格不入(图6-29)。色彩明确地告诉了观众,麦克默

图6-28 《飞越疯人院》画面一

图6-29 《飞越疯人院》画面二

菲不是一个行尸走肉，而是一个反叛者，他势必会与现存的秩序和体制发生矛盾和冲突。导演米洛斯·福尔曼通过色彩的巧妙设置，成功地塑造了一个逐渐被严酷的现存秩序和社会体制所吞噬的鲜活形象，对异化了的西方社会进行了大胆的抨击和强烈控诉，赋予了影片独特的思想内涵和深刻的现实寓意。

三、色彩可以表现人物的内心情感

人的情感是内在的，在影视艺术中可以通过台词和外部动作表现人物内心情感和情绪状态，也可以通过色彩直观地展现出来。波兰导演基耶斯洛夫斯基的三色系列之一《蓝色》讲述的是一个关于爱和自由的故事。女主人公朱莉在经历车祸痛失丈夫和爱女之后，搬出原先的住址，断绝和朋友们的一切联系，独自隐居，希望通过这种方式逃避现实，可是越想忘记的往往记忆越深。影片中蓝色的糖纸，朱莉搬家时带走的蓝色水晶灯，深蓝色的泳池共同构成影片整体的蓝色基调（图6-30）。冷色调的蓝色代表了忧郁、悲伤、痛苦、孤独，也意味着自由。每当画面中出现蓝色时，都表明朱莉极力逃避却又无法忘怀的家庭往事再一次涌上她的心头，刻骨地思念和撕裂般的痛苦就像这无处不在的蓝色蔓延开来，紧紧地包裹着她，使她无力挣脱，无法获得心灵的自由与平静。影片中对蓝色的运用达到极致。当朱莉发现深爱的丈夫背着自己和别的女人有染时，她无法接受这一事实。她在蔚蓝色的泳池中慢慢下沉，在蓝色水波的怀抱中尽情宣泄自己的痛苦与愤懑。与朱莉达到极点的悲伤情绪相应，泳池的蓝色也呈现出由明到暗、由浅到深的细微变化（图6-31）。

图6-30 《蓝色》画面一

图6-31 《蓝色》画面二

四、主观色彩可以有强烈的表意性

色彩是客观物质的一种特征，但在影视艺术者的眼中，色彩却是他们干预现实的一种手段，一种黑白影片所没有的手段。现代电影艺术大师安东尼奥尼的第一部彩色片《红色沙漠》是对色彩进行大胆实验和创新的作品。影片中所构建的色彩体系不遵循客观现实而依从于剧中人物的特定心理感受，将色彩的主观性和假定性发挥到极致。影片中的女主人公吉乌丽娜由于一次车祸而神思恍惚，她渴望得

到丈夫的关怀和爱抚,但留给她的只有敷衍和冷漠。吉乌丽娜病态般地恐惧周围的一切,她希冀着从别人那里得到某种安全感但人与人之间的隔膜和疏离又让她一次次落荒而逃。影片中的色彩体系完全以吉乌丽娜的主观感受来设置,打破真实性的原则,以假定性的色彩充分而又独特地展现出吉乌丽娜复杂、惶恐的内心世界。影片中的绿树、水果等原本极具生命色彩的物像统统变成了黑色或灰色(图6-32),这是吉乌丽娜在迷惘、绝望的心理情绪下所见到的主观视像。当吉乌丽娜在走投无路时,想要投入向她表示好感的科拉多的怀抱。在她的心理防线渐渐崩溃,向情欲投降时,本来米黄色的天花板和墙壁瞬间变成了眩目的艳粉色(图6-33),这种超越现实的色彩变化无疑是以吉乌丽娜的心理变化为依据的。导演安东尼奥尼在这部影片中通过人物的主观色彩,毫不隐讳地向观众传达了自己的某种主观意图,即对现代工业文明的激烈批判。他认为工业文明是一种毁灭生命的力量。它不仅使美丽的大自然失去了颜色失去了勃勃生机,也使人与人之间的关系成为一种近乎残酷的冷漠,即便是亲人之间都无法倾听,无法进行心灵的沟通。

图6-32 《红色沙漠》画面一

图6-33 《红色沙漠》画面二

五、色彩可以形成鲜明的个人风格

每个导演对于色彩都有自己的偏爱,对某种色彩的喜好和运用可以形成鲜明的个人风格。张艺谋在自己的作品中从不掩饰对红色的偏爱,几乎他的每部影片中红色都是重要的视觉符号。处女作《红高粱》中铺天盖地的红色不再像以往那样表征革命而是痛快淋漓地抒写了人性的自由和张扬:我奶奶出嫁时的红轿、红衣、红盖头,十八里坡漫山遍野的红高粱,醇红的高粱酒无不具有强大的视觉冲击力。特别是"野合"场景中,随风摇摆的红高粱象征着不可遏止的蓬勃的生命力,热烈的红色是对自由和生命的无声赞歌。结尾处我奶奶中弹身亡,我爷爷率领伙计们炸毁了日军的汽车。剧烈的爆炸后,我爹看到的世界全部成了红色,似血的红色似乎浸润了整个画面(图6-34),将影片激昂的情绪推向高潮,谱写了凤凰涅磐的华彩篇章。

《菊豆》中菊豆与天青之间的不伦之恋是对封建婚姻、三纲五常的大胆反抗。当菊豆经受着杨金山的虐待与折磨时,杨家染坊是一片毫无生气的蓝灰色调。在

图6-34 《红高粱》

这暗色调的背景中,红色染布愈发显得耀眼(图6-35)。染坊里高高落下,一泻千里的红布既折射出菊豆内心对爱情的热切渴望,也是她与天青激情欢爱的视觉象征。

图6-35 《菊豆》

《大红灯笼高高挂》通过陈家大院里四房太太之间的争风吃醋,描写了旧时期女性被封建伦理文化所残害和吞噬的悲剧命运。红色的灯笼贯穿影片始终,成为片中重要的"角色",也为全片奠定了红色的基调(图6-36)。红灯笼既是陈家老爷在这个家中君临一切,至高无上的绝对权威的直接显现,也是陈家大院中被压抑被异化的悲剧女性的隐喻符号。

图6-36 《大红灯笼高高挂》

综观张艺谋的作品,尽管红色在不同影片中具有各自独特的象征意义,但不可否认的是,红色是张艺谋电影视觉语言的特殊标志,它形成了张艺谋影片鲜明的个人风格,即对封建伦常的彻底批判,对自由人性和对生命激情的热烈赞颂。

第七章 光线

光线既是电影造型的基本组成部分,也是电影视觉语言的重要的单元。光是电影艺术得以存在的先决条件,如果没有光,一帧帧画面就无法摄录下来。从这个意义上说,电影是"用光进行写作"的艺术。不同光源的设置,光线的性质、强弱、方向、基调等都是电影创作者重要的叙事和表意手段。在电影的实际拍摄过程中,布光是一项非常细致和复杂的工作,它要求摄影师在每次拍摄时必须根据拍摄对象的色彩、方位、形状、性质、运动等精心设计,充分发挥光线的修辞功能。

第一节 光线的分类

从不同的角度对光线进行分类,可以加深对光线的认识。通常说来,可以从光的性质、方向、功能、来源等角度进行分类。

一、按照光线的性质分类

波布克说:"光使我们看见影像,我们看见什么和怎样看见,这往往取决于光的性质和摄质量。"[1]按照性质,光线可以分为直射光和散射光两类。

(一) 直射光

直射光又称为"硬光",它一般是指由太阳和弧光灯、人工聚光灯射出的平直光。直射光的光源与被摄对象之间没有任何的阻挡物,这些光线方向明确,因此被摄对象会形成明显的受光面和背光面,同时产生清晰而浓重的阴影。直射光能够完美地显示出被摄对象的轮廓、形状、结构甚至质感,形成明暗过渡的丰富层次,有利于增强被摄对象的立体感,因而具有良好的造型功能。直射光往往作为影视画面中的主光。

自然界中直射的阳光是电影摄影常采用的照明,不同时间不同地点的太阳直

[1] [美]李·R·波布克:《电影的元素》,伍菡卿译,中国电影出版社1986年版,第65页。

射光可以使影视画面中的人物和景物获得不一样的影像效果。

太阳光由于季节、气候、地理位置的不同而形成不同的光照效果。夏季时太阳的光照强度最强,此时画面中景物或人物成像清晰,硬光拍摄景物,会使景物具有一种硬朗的色彩,拍摄物体会使其棱角分明,表现出粗糙的重量感。如果拍摄人物则会使人物显得粗犷坚毅,具有强大的力量,即使是静态也似乎带有某种动势。影片《回来的路》讲述的是一群因诬陷而被关进西伯利亚监狱的政治犯抓住了一个难得的机会越狱成功,然而摆在他们面前的却是无法预测的漫无边际的归家之路。影片大部分的时间都在表现这群有着顽强意志和无比勇气的逃亡者的征途,他们越过冰天雪地的西伯利亚,穿过渺无人烟的茫茫沙漠,

图7-1 《回来的路》

守着心中的希望一步步地走下去。影片在外景拍摄时,多用直射光,不仅清晰地呈现出不同地区的地理面貌,也赋予人物更多的坚毅色彩(图7-1)。

秋、冬季太阳光照的强度不如夏季,因此受光面和背光面之间的明暗层次很丰富,不仅使被摄对象富有立体感,柔和的光线更增添了些许暖意。韩国影片《八月照相馆》中男主角和女主角的恋爱从绚丽的夏天开始到肃杀的冬季结束。在这部充满了忧伤情绪的爱情片中,不同季节的自然光照很好地契合了男女主人公之间情感的发展状态。当女主角微笑着坐在男主角永元的红色电动车上,两人沐浴在夏日午后的灿烂阳光里(图7-2),穿梭在静谧的街道时,甜蜜爱情的种子已经在他们心底悄悄地萌芽。当秋季来临时,两人的感情也逐渐加深,但此时永元的不治之症也越来越严重,为了不让心爱的女孩受伤,永元小心翼翼地呵护着这份注定没有结果的爱情。在他们邂逅、出游等场景中,秋日的阳光不再那么刺眼,暖意融融地包裹住两人(图7-3)。

图7-2 《八月照相馆》画面一

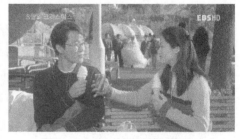

图7-3 《八月照相馆》画面二

(二) 散射光

散射光又称为"软光",柔光灯和发光面较大的光源发出的光线都属于散射光。

散射光较为柔和,没有明显的投射方向,它能勾勒出受光物体的立体形态,但并不鲜明。散射光照明均匀,不会产生明显的阴影,物体受光面和背光面之间的明暗过渡较为柔和,反差较小,因此也被称为"柔光"。

自然界的散射光多是太阳与被拍摄对象之间有阻挡物,阳光间接地投射到被摄对象上。例如,当自然界中出现阴天、雨雾或冰雪天时,阳光受到云层或雨雾的阻隔,即为散射光。用散射光拍摄景物具有宁静平和之感,拍摄人物则会使人物显得恬静温柔,弱小无力。影片《布列斯特要塞》是一部通过孩子的视角讲述第二次世界大战期间苏联红军在敌我力量悬殊的情况下,顽强守卫布列斯特要塞的动人故事。影片的后半段,遭受重创的布列斯特要塞一片废墟,满目苍夷,这时大部分场景都是在自然界散射光的条件下拍摄的,特别是结尾让人印象深刻。经历战火的洗礼之后,只有一个小男孩突出重围,他游过河(图7-4),踉踉跄跄地走在空无一人的平原上。此时已是傍晚,蓝灰色的天空似乎雾蒙蒙的,却又突然下起了雨,雨水冲刷掉小男孩脸上的血迹与污泥(图7-5),镜头渐渐从孩子的脸部特写拉成远景,原本蓝灰色的天空中竟然透出几分金色的夕阳之光(图7-6),虽不强烈却又带着几分暖意。整幅画面色彩丰富,光线柔和,具有诗意般的美感。

图7-4 《布列斯特要塞》画面一

图7-5 《布列斯特要塞》画面二

图7-6 《布列斯特要塞》画面三

二、按光线的方向分类

当被摄对象和摄影机的位置都确定后,按照光线的投射方向的不同,可以大致分为顺光、侧光、逆光、顶光和底光。

(一) 顺光

顺光又称正面光,是指光线投射的方向与摄影机拍摄的方向一致,灯光高度和摄影机高度接近,基本处于同一水平面上。顺光是影视画面中最常见的一种光效。

顺光能使被摄对象受光均匀,画面明亮,清晰地呈现被摄对象的样貌。此外,由于阴影被被摄对象自身所遮挡,因此画面影调柔和,没有强烈的明暗对比,较好地还原了被摄对象的固有色彩。

如果用顺光拍摄物体,可以消除物体表面的纹理和凹凸感。如拍摄人物,则可以弱化人物脸上的皱纹,使其细腻平滑,增添美感。美国影片《天使在人间》讲述的是一个受伤的天使落入凡间,和一个名叫吉姆的善良小伙相爱,为了爱而舍弃天使的身份与其长相厮守的动人故事。影片中为表现天使不食人间烟火的美丽与圣洁,经常使用人工散射光和顺光拍摄女主角的脸部,使其笼罩在淡淡的光晕之中,分外美丽动人(图7-7)。

图7-7 《天使在人间》

用顺光进行拍摄时,不能很好地表现被摄对象的立体形状和表面质感,会减弱空间的透视感、纵深感,使被摄对象看起来似乎贴在背景上,画面显得平淡而缺乏深度和起伏。

(二) 侧光

侧光也称边缘光,是指光源投射方向和摄影机拍摄方向成90度角左右。在侧光的照射下,被摄对象会形成明确的受光面、背光面和阴影部分,构成强烈的明暗对比,能鲜明地表现被摄对象表面的凹凸结构和立体形状。在用侧光拍摄人物时,不仅能展现人物毛发、皮肤的质感,也赋予人物某种特殊的造型效果,喻示着人物具有某种亦正亦邪的丰富性格。美国导演科波拉执导的《现代启示录》以美国的侵越战争为背景,讲述上尉威拉德逆湄公河而上去寻找脱离美军自立为王的柯兹上校,最终杀死他的故事。在航行的过程中,威拉德目睹了战争驱使人性走向兽性的种种可怕景象,他寻找柯兹的过程,实际上不过是在重复柯兹如何变得疯狂的过程,他的人性在战争中开始变得疯狂和残暴。在影片开头威拉德刚出场时,侧光的使用使人物脸部明暗对比强烈(图7-8),令人印象深刻。

图7-8 《现代启示录》

(三) 逆光

逆光又称背面光，是指光源的投射方向和摄影机的拍摄方向成180角左右。在用逆光拍摄物体时，被摄对象大部分处于阴影之中，只能看到背光面和投影而看不到受光面，形成画面较暗的影调，但被摄对象的边缘会显得异常明亮，可以鲜明地勾勒出被摄对象的轮廓特征。用逆光拍摄人物时，面部和其他动作细节几乎完全丧失，但清晰的轮廓往往可以造成剪影、半剪影的艺术效果，形成别具一格的电影风格。《沉默的羔羊》中汉尼拔教授从警察的层层包围之下从容逃脱，他甚至把杀死的看守高高悬挂在铁丝笼上，在这个场景中一束强烈的灯光从背后投射出来，使被吊死的看守呈现出耶稣受难钉在十字架上时的姿态（图7-9），这种戏剧化的灯光的运用，既刺激了观众的视觉神经，也凸显了汉尼拔教授这个反面人物所拥有的令人惊诧的致命力。

图7-9 《沉默的羔羊》画面一

如果光线比较暗，逆光拍摄通常显示不出被摄体的细节，形成黑影，就称为剪影。剪影能充分展现被摄体的轮廓，又称轮廓光。由于显示不出被摄体的细节，所以逆光拍摄的画面只能让欣赏者去揣摩和想象，从而达到"此时无声胜有声"的艺术效果。

此外，逆光可以增强被摄对象的层次感和立体感，既能使主体从背景中有效分离出来，突出主体，也能使同一画面中的多个被摄对象层次分明，增强画面的透视效果。

(四) 顶光

顶光是指从被摄对象上方投下的光线，又称"蝴蝶光"，因为顶光在照射人物时，常常会在两颊处形成两块黑影，恰似展翅飞翔的蝴蝶。顶光照明的特点是由于垂直面照度较小，可以突出被摄对象顶端的特征。在运用顶光拍摄人物时，突出了人脸部的骨骼，使得凸起的部分如眉弓骨、鼻梁、颧骨等处异常明亮而眼窝、鼻翼处阴影浓厚，形成鲜明的反常规效果。

一般来说，在人物造型时较少使用顶光，但在刻意塑造某类恐怖、邪恶的反面人物时，顶光具有不可或缺的独特作用。荣获奥斯卡奖的惊悚悬疑片《沉默的羔

羊》成功地塑造了一位亦正亦邪的反面人物——心理学专家汉尼拔教授。他一方面是一个冷酷凶残的食人恶魔,另一方面又具有高度的理性和智慧甚至指引联邦调查局的特丽丝探员从蛛丝马迹中寻找线索,一举抓获了杀人剥皮的罪犯"野牛比尔"。特丽丝为破案专程拜访被关在地下监狱里的汉尼拔教授,短短几句交谈,汉尼拔已经一眼看穿特丽丝。在他与特丽丝的几次对手戏中,导演通过顶光照明,使这个具有双重性格的反面人物的脸部处于充足的曝光之下(图7-10),让观众既对他洞悉人性的睿智啧啧惊叹又因其高度理性背后的疯狂而不寒而栗。

图7-10 《沉默的羔羊》画面二

(五) 底光

底光也称脚光,是指投射方向由下向上,从低处照明被摄对象的光线。和顶光一样,底光照明也属于反常光线,如果用底光拍摄人物则突会出其深陷的眼窝,使人物形象狰狞可怕,因此又称"骷髅光"、"魔鬼光"。底光也能做环境光使用,如利用烛光、炉火等渲染某个场景的特殊氛围,或增加空间的透视感。在影片《精神病患者》中,当携款潜逃的玛丽恩在诺曼经营的汽车旅馆投宿时,两人曾在客厅里聊天,这一看似毫无波澜的过场戏其实暗藏玄机。诺曼初见玛丽恩时彬彬有礼、腼腆害羞,希区柯克却在用光上一反常态,用底光进行人物造型(图7-11),使诺曼的形象顿时变得凶神恶煞,恐怖诡异。这种特殊的用光造成了反常的视觉体验,不仅增加了悬念,也让观众立刻直观地感受到惊悚的氛围。

图7-11 《精神病患者》

三、按光线的功能分类

不同的光线,所承担的功能也有所不同。按照功能,光线可以分为主光、副光、轮廓光和背景光几种。

(一) 主光

主光,顾名思义,就是塑造环境和刻画人物的主要光线,因此它能决定被摄体的形状,又叫造型光。

在画面中,主光最亮,最容易引起人们的注意。通常情况下,主光是直射光,具有明显的方向性,一幅画面,主光定下来了,其光影结构和影调就确定了下来。当然,从完成造型任务的角度上说,仅有主光还不够,需要与下面所要讲的副光、轮廓光和背景光同时使用。

(二) 副光

副光是为补充主光的照射不足而设置的光线。它在塑造环境和刻画人物时起着辅助作用,又称辅助光。它决定被摄体阴影部分的质感和层次表现。

副光通常使用散射光,目的是避免在被摄体上形成影子。副光也有强弱之分,强弱不同,与主光所形成的反差也有所不同。"运用副光的原则考虑有两个:其一,通常情况下,副光的亮度不能强于主光而产生副光光影,否则就会破坏主光既定的光线效果;其二,副光所负责的阴影部分应保持阴影的性质,使暗部有层次感,避免'满堂亮'的光线效果。"[①]

(三) 轮廓光

使拍摄对象的边缘轮廓明亮的光线,叫轮廓光。轮廓光属于逆光,能勾画出被摄体的轮廓,增强立体感,空间感。

如果画面中有多个被摄体,使用轮廓光可以突出不同被摄体之间的界线和距离,使得画面层次分明,影调丰富。

(四) 背景光

背景光是专门用于照亮背景的光线,主要作用是使被摄体在背景中得到明显的表现。背景光可以有效地烘托主要对象,还可以表现特写的环境、时间。

在孙周导演的《周渔的火车》中,巩俐扮演的周渔与梁家辉扮演的诗人在图书馆激情相吻。此时主光从顶部射下,照亮二人古铜色的肌肤。窗外白色的光线成

① 邹建:《视听语言基础》,上海外语教学出版社 2007 年版,第 66 页。

背景光,与主光形成反差(图7-12)。

图7-12 《周渔的火车》

四、按光线的来源分

任何光线都有其来源,来源不同,光线的性质和作用也有所不同。按照来源,光线可分为自然光和人工光两种。

(一) 自然光

自然发出的光均称为自然光,主要包括阳光和天光。阳光不用解释。阳光如果被云层遮住,散射到地面,就叫天光。现在,随着摄像机的灵敏度不断提高,月光也可以作为拍摄的光源,因此月光也成为自然光的一种了。

自然光的特点是亮度强,范围广。但人们无法控制其亮度、角度、距离等因素。当然使用自然光时,要注意季节、气候、地理位置等条件。在影视作品中,自然光会增强画面的写实感。

(二) 人工光

通过人加工制造而发出的光均为人工光。通常指由灯光、反光器所形成的光。灯光有白炽灯、碳弧灯、碘钨灯等所发出的光。反光器分为反光板和反光镜两种。

人工光的亮度、角度、距离等因素完全由人工控制,因此不受季节、气候、地理位置等条件的限制,依据剧情的需要,制造出不同的光效。在影视作品中,人工光可以增加画面的写意倾向,从而明显表达出创作者的主观意图。

第二节 用光的历史

"正如构图使影像具有形式和实体一样,光使影像清晰可辨。"[1]在影视艺术中

① [美]李·R·波布克:《电影的元素》,伍菡卿译,中国电影出版社1986年版,第65页。

光线不仅是使影像清晰可见的必要条件,它也是摄影画面创作的灵魂。每一个镜头画面里所包含的信息、蕴藏的情感都可以通过光线来传达和表现。光线观念或者说光线意识伴随着电影本体艺术观念的演进,经历了从无到有、从自发到自觉的过程。在不同的历史阶段光线观念有所不同,大致可以分为无光效时期、戏剧光效时期和自然光效时期。

一、无光效时期

从电影诞生到无声电影前期是无光效时期。在这一阶段电影作为挣钱的"杂耍"和"玩意儿",它主要是对日常生活的客观纪录,是对现实世界的机械复制。光线在此时的根本目的和作用就是获得曝光,使胶片上形成清晰的影像。电影的创作者们在这一时期没有自觉的光线意识,在《火车进站》、《工厂大门》等影片中,他们只是利用光线尽可能地将现实世界再现在电影银幕上。

二、戏剧光效时期

戏剧光效时期大致是指20世纪20年代末期至20世纪50年代。声音元素进入电影使电影艺术不再是纯视觉艺术,电影银幕上所展现的世界也越来越接近于人们生活感知的真实世界。当声音成为电影语言的重要元素后,有相当长的一段时间人们疯狂迷恋声音,使电影急速地向戏剧靠拢,除了影片中经常会出现长篇累牍的对话外,戏剧电影美学观确定了这一阶段光线的运用法则。在这一时期,人们开始意识到光线的造型作用,自觉地追求光线的表现功能。例如,用光追求舞台效果,较少采用自然光线而多用人工照明,拍摄人物时大量运用辅助光以达到美化人物、突出戏剧效果的目的。

经典好莱坞时期的光线原则称为"三点布光",即在每一个镜头内都有三个光源,即主光、补光和逆光。这三个光源相辅相成,让被摄对象看上去轮廓清晰,富有立体感,从而营造出美轮美奂的画面效果。为了使每个镜头都精致完美,让观众久久沉浸在童话梦幻之中,甚至每换一次机位都需要重新布光。总体来说,戏剧光效时期光线的运用已从自发阶段过渡到自觉阶段,影视的创作者重视人工光的装饰和美化作用而忽略自然光线的真实感。《魂断蓝桥》是旧好莱坞时期的经典作品。这部电影采用了传统的封闭式的戏剧结构,通过芭蕾舞演员玛拉和军官罗伊之间的爱情悲剧,抨击了当时英国社会的门第观念,深刻的揭露了战争给人们所造成的巨大灾难。本片以一些貌似真实的细节来规避严酷的社会现实,从而成为抚慰观众心灵的"梦幻电影"。与旧好莱坞反现实主义的电影美学观念相应,这部缠绵悱恻的爱情片在塑造女主人公时,极力通过"三点布光"的照明手法表现其精致的容颜,画面造型讲究,光线柔和优美,具有唯美主义倾向。费雯丽将玛拉初恋时的幸福、激动(图7-13),得知罗伊阵亡消息后的悲痛欲绝,与罗伊意外重逢后的悲欣交

集淋漓尽致地展露出来(图7-14),其真挚、自然的表演使玛拉这一形象成为极富魅力的银幕经典。

图7-13 《魂断蓝桥》画面一

图7-14 《魂断蓝桥》画面二

三、自然光效时期

自然光效时期始于20世纪40年代。经历了世界大战的浩劫之后,经典好莱坞所生产的"梦幻产品"显然对于战后的人们来说不合时宜,此时意大利新现实主义电影运动高举反对好莱坞戏剧美学的大旗,开创了纪实主义电影美学。意大利新现实主义的风格特征集中体现在两个方面:"还我普通人"和"把摄影机扛到大街上"。前者表现出一种内容上的追求,而后者则明确了意大利新现实主义创作手法的特点,即采用外景拍摄,特别是在灯光的运用上彻底摒弃经典好莱坞时期的戏剧性用光,采用自然光源,追求光的真实性,力求真实地表现环境和背景,缩短银幕和客观现实生活之间的距离。《偷自行车的人》是意大利新现实主义电影的代表作品。全片采用实景拍摄,导演德·西卡让摄影机作为一个"旁观者"跟随在安东父子身后,向观众展示了罗马大街小巷的底层人民的众生相。影片中光线的运用完全遵循写实的美学原则,无论内景、外景都利用自然、真实的采光方法,不刻意消除阴影,也不去美化人物的轮廓,充分表现出自然光效的逼真性和纪实性。影片结尾处当安东偷自行车被抓,自行车的主人因看到他的儿子布鲁诺而放了他,安东流着眼泪牵着儿子的手消失在茫茫人海中。这一段落里,由于安东处于运动的状态中,自然光时而直射在其脸上,时而因为建筑物的遮挡而使人物完全处于背光区(图7-15)。自然光效不仅真实地塑造了人物形象,也大大拓展了银幕空间的造型表现力。

当前自然光效已经成为主要的布光方式,这种光线造型在总体风格上遵循写实的美学风格,但并不是机械地运用自然照明。如果在某些场景中,自然光条件下拍摄的画面不能取得日常逼真的效果时,并不排除适当使用人工光加以辅助,此时使用人工光的根本目的则是为了获得接近于客观现实的自然光效。

图 7–15　《偷自行车的人》

第三节　光线的作用

当光线意识从自发变为自觉后,光成为电影创作的重要手段。它不仅能使观众看清银幕上的被摄对象,也因其自身丰富作用为观众提供了解读故事的多种角度。光线是摄影师手中的画笔,承载着影视创作者的丰富深厚的思想意蕴。总的来说,光线可以塑造人物,展示内心世界,进行时空转换,奠定作品的总体基调,表达象征隐喻,营造意境之美,体现导演鲜明的个人风格。

一、光线可以表现人物的主观感受

光线除了可以让观众获得充分的视觉信息之外,还能够表现出人物内在的主观感受。黑泽明导演的代表作品《罗生门》通过多视点叙事表达了对人的不可信赖和绝望,认为客观真理并不存在。影片中强盗多襄丸将武士武弘绑在树上,并把他的妻子真砂诱骗进树林,当着武弘的面强吻真砂。在这组镜头中黑泽明反复穿插阳光的特写画面,耀眼的阳光透过树叶直射下来,刺得真砂渐渐闭起双眼,镜头推成近景,真砂的手开始轻轻地抚摸着多襄丸的脊背,此刻星星点点的阳光也渐渐模糊成一片(图 7–16)。这组镜头中特殊的光线处理暗示了真砂在多襄丸的暴力胁迫之下放弃了抵抗,逐渐迷醉在肉体的欢愉之中。影片中女主人公的个体主观感受即由阳光直接表现出来,同时阳光下的人性的自私、丑陋、罪恶也暴露无遗。

图 7-16 《罗生门》

二、光线可以明确时间和空间,巧妙地进行时空的转换

观众可以根据影片中光的亮度轻易地区分出白天和夜晚,也可以根据阴影的浓密和投影的长短区分出不同的季节。在时空交叉的电影里,光线甚至可以成为进行时空转换和区分不同叙事空间的有力手段。日本导演岩井俊二的唯美之作《情书》是一部时空交错结构的影片。女孩博子因对登山遇难的未婚夫藤井树不能忘怀,按照藤井树中学时的居住地址寄出了一封信,这封信阴差阳错地落入到一个女孩的手中。她和藤井树同名同姓,并且是中学同班同学。博子和女藤井树,两个女孩通过书信往来,逐渐还原了男、女藤井树两人青涩的初恋时光。影片在现实时空和过去时空中的用光方式明显不一样,形成截然不同的氛围和风格。在现实时空中,博子依然沉浸在往昔的爱情中无法自拔,这时的光线多用直射光,画面中的光线显得十分清冷。当博子寄到天国的信有回音后,她按捺不住内心的喜悦,此时房间里的炉火所形成的光源使得整个房间暖意融融,也恰到好处地衬托出博子此时的心理状态(图7-17)。在叙述男、女藤井树的中学校园生活时,岩井俊二运用了很多散射光,画面中明暗对比不强烈,人物面部轮廓柔和。在图书馆的经典场景中,男藤井树拿着一本书倚在窗边,女藤井树偷偷抬头看他,这时的镜头中,强烈的阳光从男孩身后透射出来,白色的窗帘随风飘动,阳光在男藤井树周围染上了淡淡的光晕,格外增添了梦幻的意味(图7-18),把初恋的朦胧感、淡淡的喜悦和酸涩渲染的恰到好处。

图 7-17 《情书》画面一

图 7-18 《情书》画面二

三、光线的明暗可以揭示人物的性格,暗示其内心的情感变化

特殊的灯光照明往往可以暗示和揭示出人物内在的性格特点,如前所述,顶光和底光的设计多用于反面人物。在拍摄人物时如果运用侧光,使人物脸部形成明显的受光区和背光区,呈现半明半暗的效果,那么多半是为了表现人物处于某种矛盾的精神状态之中。

光线的明暗变化,特别是一瞬间的明暗变化,可以把人物瞬间的情感波动外化出来,这种手法常常用在影片中的主人公精神和情感受到猛烈打击或进行激烈的思想斗争时。陈可辛的大众文艺片《甜蜜蜜》通过讲述黎小军和李翘这两个从内地到香港淘金的青年男女的爱情故事,既表现了爱情的甜蜜动人和不可预料,也揭示了爱情在现实压力下的脆弱和无奈。片中心高气傲的李翘因股市赔本而不得已去做按摩女郎,单纯的黎小军却在此时买了两条一模一样的手链送给她和自己的未婚妻,小军的举动深深刺伤了李翘,她毅然提出分手。在分别这场戏中陈可辛运用光线瞬间的明暗变化极为真实地表现出人物隐秘复杂的内心感受。当李翘消失在茫茫人海中时,黎小军还神思恍惚地伫立在热闹的香港街头。这时画面中黎小军的脸部突然由原先的明亮刹那间转暗,持续了几秒钟之后,又忽然变亮(图7-19~图7-21)。这是因为黎小军面前的走动的人群遮住了光线,使其脸部的受光区消失。这场戏中光线的忽明忽暗并非随意之举而是有合理的光源依据,同时光线的明暗变化也恰如其分地揭示出男主人公面对骤然分手时,内心所受到的巨大打击,堪称神来之笔。

图7-19 《甜蜜蜜》画面一

图7-20 《甜蜜蜜》画面二

图7-21 《甜蜜蜜》画面三

用光线表现人物的情绪和情感变化往往可以取得难以言说的微妙效果,让人回味无穷。

四、光线可以奠定作品的总体基调和风格

"光就像音乐一样可以很直观地对情绪和氛围产生影响。就像我们在天气好的时候(光线充足)会觉得心情比较好,而在阴天的时候会觉得情绪比较低落。"①影视创作者必须对影视作品整体的用光设计和布光准则有所考虑,这就是光线基调。

光线基调通常有高调和低调之分。高调照明是指采用强度大的主光,并用辅助光消除阴影,使光与阴影的对比不强烈,画面光线充足,影像柔和。高调照明常用在使人愉悦的喜剧片、爱情片和音乐片中,营造出宁静、轻松、温馨、浪漫的情调和气氛。例如,台湾影片《那些年,我们一起追的女孩》是一部风格清新的爱情片。影片以柯景腾和沈佳宜之间朦胧的情感为主线,娓娓讲述了一个动人的青春成长故事,唤起了很多观众对往昔青葱岁月的美好回忆。本片采用高调照明,在很多场景特别是外景拍摄中,阳光灿烂明媚,使画面色彩鲜明,影像细腻生动(图7-22),完美地烘托出初恋时的浪漫与甜蜜。

图7-22 《那些年,我们一起追的女孩》

与高调照明相反,低调照明较少使用硬光,受光区和背光区界线分明,画面中阴影浓重,影像暗淡,多用于黑色电影、恐怖片和悬疑片。现代黑色电影《七宗罪》典型地体现了低调照明的特点。这部影片讲述了凶手杜约翰精心设计了与天主教的七大死罪相关联的一连串骇人听闻的凶杀案,他甚至杀害了办案警探米尔斯的妻子并诱使米尔斯向自己开枪,从而完成最后有关"嫉妒"和"愤怒"两大主题的杀戮。影片旨在揭露美国社会的黑暗以引起人们心灵的震撼。与表现主题相协调,影片的影像风格呈现出鲜明的黑色电影的风格特征。全片很少使用自然光,户外总是阴雨绵绵(图7-23),内景中也几乎没有强光照明,凶案发生的地点永远是阴森黑暗的角落。影片的创作者巧妙地在每个镜头中合理利用了人工光源,例如手电筒、台灯、壁灯、冲锋枪的内置灯,甚至电视机的屏幕、冰箱里的灯光(图

① 杨远婴:《电影概论》,中国电影出版社2010年版,第6页。

7-24)。这些强度很小的光源经常设置在侧逆方或背面,一方面增强了环境的真实性,另一方面形成明暗的强烈反差,有效地营造出案发现场沉闷、压抑、惊悚的气氛。

图7-23 《七宗罪》

图7-24 《七宗罪》

高调和低调照明不仅可以有效地引导观众产生不同的观影情绪,也使得影片的类型特征得以凸显,奠定了作品的整体风格。

五、光线可以起到象征、隐喻的修辞作用

光线不仅可以塑造人物,表现人物的内心情感,奠定影片的总体基调;作为一种自觉性的视觉造型语言,它还承载着创作者的主观意图和情感倾向,具有象征、隐喻的意义。贝尔托鲁奇导演的《末代皇帝》成功地用光线讲述了溥仪曲折的人生历程,展现了其内心世界的变化,也寄寓了导演对人物的主观评判。三岁的溥仪在一个漆黑的夜晚被召入紫禁城,遵照老佛爷的旨意成为中国封建王朝的最后一位皇帝。他虽然看似拥有至高无上的权力,其实只是一个被人操纵的傀儡。他无法主宰自己的生活,眼睁睁地看着乳母被送走而无力挽留,甚至被禁止去见弥留之际的生母最后一面。住在紫禁城里的溥仪基本上处于阴影之中,从未直接地暴露在明媚的阳光之下(图7-25),这象征了溥仪其实是被囚禁在紫禁城里的"皇帝",他的生活状态和精神世界是封闭压抑、灰暗沉闷的,他本身也毫无人性自由可言。外国人庄士敦来到紫禁城成为了溥仪的师傅,这时打在溥仪身上的光线开始有了变化,射在溥仪身上的光线越来越多,呈现出渐渐明亮起来的态势(图7-26)。光线的变化暗示着接受

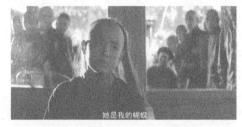

图7-25 《末代皇帝》画面一

图7-26 《末代皇帝》画面二

了西方文化的溥仪眼界逐渐开阔起来,他决心要进行改革。随着新中国的成立,溥仪在监狱里开始了他的劳动改造,出狱时他从原本连穿衣吃饭都要人伺候的中国封建王朝的末代皇帝转变成了可以通过自己双手的劳动而自食其力的花匠,从某种意义上说,溥仪终于成为了一个自由的人。细心

图7-27 《末代皇帝》画面三

的观众会发现此时的溥仪已经完全沐浴在阳光之下,充足的照明使画面细腻柔和,洋溢着宁静平和的氛围(图7-27)。

光线的象征和隐喻作用可以将影片创作者的个人态度和情感倾向自然而然地流露在作品中,它不仅丰富了画面的造型更带给观众咀嚼不尽的意味。

六、光线可以表现梦幻意味

光线是一部影片获得质感和美感的首要条件。一般来说,画面的曝光以影像清晰呈现为准,如果过度曝光则会使影像稍稍模糊甚至泛白。但在特定的叙事环境中,导演有时刻意追求过度曝光,就是为了消解真实感,表现某些梦幻场景或与现实世界不同的神秘世界。斯皮尔伯格拍摄的《人工智能》是一部感人至深、令人反思的科幻片。片中的主人公是一个懂得爱、渴望爱的机器小孩大卫,为了不被原本购买他的人类母亲莫尼卡抛弃,获得母亲的爱,他历经艰难险阻,锲而不舍地寻找让自己变成真正人类小孩的办法,然而所有的努力都徒劳无功。在海底沉睡了几百年之后,更高级的机器人找到了他,通过莫尼卡的一缕头发帮助大卫圆了他一生的梦想。在影片结尾的高潮戏中,大卫终于获得和莫尼卡独处一天的机会,在这一天中莫尼卡对他关爱有加,呵护备至,帮他洗澡为他烤蛋糕庆祝生日。这一天是大卫最幸福的一天,他真真切切地感受到温暖的母爱。在这一段落中,斯皮尔伯格使画面曝光过度,光线甚至强烈到使人物影像完全被刺眼的光线遮蔽而无法看清,画面颜色失真而泛白(图7-28)。这种强烈的曝光效果意在营造出梦

图7-28 《人工智能》

幻的氛围,提示观众现在的叙事时空不是现实世界,而是某个未知的神秘的超现实时空。

七、光线可以营造出美妙的意境

光线蕴含着创作者浓烈的情感,能够构建出情景交融、意味无穷的美妙意境。美国家庭伦理片的经典作品《金色池塘》通过一对老夫妇诺曼和埃塞尔在"金色池塘"湖畔安度暑假的平淡故事,严肃地探讨了如何过好人生的晚年这一深刻主题。诺曼与女儿杰西、外孙比里之间互有隔膜,在老伴的帮助下,祖孙三代人终于明白要获得别人的爱首先要敞开自己的心扉,特别是诺曼和比里祖孙俩一起在金色池塘钓鱼,一起经历生死考验,结下了无法衡量的真挚感情。本片故事发生的背景环境"金色池塘"其实已经成为片中重要的"角色",摄影师精心捕捉了一幅幅有关"金色池塘"的动人画面,在光线构成的诗意世界里既让观众品味着优美的意境,又让观众在陶醉之余思考如何面对衰老和死亡这一人生永恒的命题。影片的开头一连串的空镜头展现了一个颇具诗情画意的世外桃源:娇美的野花迎风绽放(图7-29),湖边绿色的芦苇生机盎然(图7-30),水鸟悠闲地在湖中浮游(图7-31),落日的余晖洒在微波粼粼的湖面上(图7-32),金色的光芒渲染出一派静谧怡人的风光,这些都为影片定下了光明、积极、向上的基调。诺曼和埃塞尔泛舟湖上,他们相亲相爱,互相鼓励,乐观顽强地与衰老和死亡作斗争。这对可爱的老夫妻正如美丽的金色池塘一样,依然散发着勃勃生机,令人情不自禁地心生赞叹(图7-33)。

在电影诞生的最初阶段,光线只是影视成像的物质条件。随着影视艺术的发展,光线的作用不仅是将物质世界投射在银幕之上,它已经成为了影视创作者手中自由的画笔,除了逼真地描摹客观现实之外,更可以尽情挥洒其无穷的造型功能,展现艺术家们心中的"美妙世界"。

图7-29 《金色池塘》画面一

图7-30 《金色池塘》画面二

图 7-31　《金色池塘》画面三　　　　　图 7-32　《金色池塘》画面四

图 7-33　《金色池塘》画面五

第八章 轴线

在影视作品中,摄影机模拟的是观众的眼睛,在拍摄一个连续的时空段落时,摄影机的机位是经常变化的,如果摄影机的机位变化不遵守"游戏规则",就会造成空间关系上的混乱。为了不至于使观众产生如堕五里雾中的糊涂感,人们提出了"轴线原则"。所谓轴线,是指由被摄主体的运动方向、视线方向和被摄主体之间的关系所形成的一条假想线。这是镜头转换中制约摄影机视角变换范围的虚拟界限。其中,由被摄主体的运动方向、视线方向所形成的轴线叫方向轴线,由被摄主体之间的关系所形成的轴线叫关系轴线。

第一节 方向轴线

被摄体的存在总有一定的方向性,这种方向性有时是动态的,有时是静态的;由动态方向形成的轴线叫运动轴线,由静态方向形成的轴线叫视线轴线。

一、运动轴线

在影视作品中,被摄体通常是运动的,对于这个运动过程可以用一个镜头拍摄,也可以用几个镜头拍摄。如果用几个镜头拍摄,就意味着将一个连续的运动过程分割成若干片段。"电影的艺术实践证实:由若干片段将运动的典型部分拍下来,往往要比一个镜头拍下整个运动更生动,更有趣味。但是,在这种情况下重要的一点是:选定的摄影位置必须都在运动轴线的同一侧。如果把摄影机摆在运动线的另一侧拍摄一个镜头,那么,拍摄对象就会突然以相反方向横过画面,而这些镜头就无法正确的剪接起来。"[①]这种运动轴线显然是由被摄主体的运动方向形成的,是一条假想线。所要指出的是,运动轴线可以是直线,也可以是曲线,因为被摄主体的运动轨迹可以是直线,也可以是曲线。图8-1所示就是曲线的运动轴线。

① 孙立:《影视动画视听语言》,海洋出版社2005年版,第94页。

图 8-1　曲线的运动轴线

一般说来,被摄主体的运动过程总要被分切成若干镜头,其分割原因有以下几种:

(一) 因为叙事的需要

有时为了把故事交待清楚,必须对被摄主体的运动过程进行分割,否则就无法说清。在电影《红高粱》中,"颠轿"一场戏被分割成了许多镜头,现截取四个镜头画面进行分析。主人公"我奶奶"九儿的婚姻是不幸的,所以她的出嫁行为俨然是以身伺虎,充满着悲剧色彩。但在这"风萧萧兮易水寒,壮士一去兮不复还"般的出嫁过程中,"我奶奶"遇到了方圆百里有名的轿夫"我爷爷"。图 8-2 用大远景展现出嫁的场景。图 8-3 中,"我奶奶"用恐惧的目光打量着眼前的一切,突然瞄见了"我爷爷",于是在图 8-4 中,"我奶奶"用脚慢慢地拉开帘子,试图仔细观察"我爷爷"。图 8-5 所展示的是"我爷爷"充满男性气质的、古铜色的后背。图 8-6 告诉观众,"我爷爷"果然仪表堂堂,气质不凡。这令"我奶奶"兴奋不已,仿佛在黑暗中看到了光亮,于是在图 8-7 中,"我奶奶"的目光由先前的恐惧不安变得温情脉脉。这些镜头为后来"我爷爷"、"我奶奶"在高粱地里耕云播雨、大恨大爱、大生大死埋下了伏笔。相反,假如用一个镜头拍下来,这些内容就无法表现。

图 8-2　《红高粱》画面一

图 8-3　《红高粱》画面二

图 8-4　《红高粱》画面三

图 8-5　《红高粱》画面四

图8-6 《红高粱》画面五

图8-7 《红高粱》画面六

(二) 为了更好地营造节奏感

有时候一个运动过程本来可以用一个镜头连续拍下来,但创作者却有意分割成诸多镜头,而且在景别上也有所变化,目的就是营造节奏感。德国导演汤姆·提克威执导的《罗拉快跑》是一部节奏感很强的影片。请看罗拉跑过街头的一段就分割成了许多镜头,此处截取的是其中6个镜头。图8-8是全景镜头,图8-9是近景镜头,图8-10又变成了全景镜头,图8-11是罗拉头部的特写镜头,图8-12是罗拉腿部的特写镜头,图8-13又变成了远景镜头。景别的不断变化,营造出一种明快的节奏。

(三) 因为拍摄环境所限

有时候拍摄环境可能比较差,如茂密的丛林、蜿蜒的河流、崎岖的山路,这样就无法用一个镜头连续拍下来,必须用多个机位。黑泽明导演的《罗生门》中有一段樵夫发现武士尸体后慌忙跑开的场景。由于在丛林中,樵夫的奔跑过程就被分割成了几个镜头(图8-14~图8-15)。

图8-8 《罗拉快跑》画面一

图8-9 《罗拉快跑》画面二

图8-10 《罗拉快跑》画面三

图8-11 《罗拉快跑》画面四

图8-12 《罗拉快跑》画面五

图8-13 《罗拉快跑》画面六

图8-14 《罗生门》画面一

图8-15 《罗生门》画面二

被摄主体的运动过程被分割成若干镜头的原因除上述三点外还有其他方面。例如,被摄主体出现了新动作,开门和进门,出画和入画;有时候被摄主体的运动过程比较长,尽管可以一个镜头连续拍完,但为了加快叙事进程,通常只截取其中的某些片断。不管什么情况,我们可以发现,机位通常是在运动轴线的一侧;如果有一个机位被安置在另一侧,被摄主体的运动过程就不会呈现出连贯性和整体感。

在分割成镜头时要考虑到镜头数量。"如果分切的数量太少,运动不能充分的展现;分切数量太多则往往影响到运动的连贯性。假如运动是短暂的,那么一般说来有两个视觉片段也就足以表现开始和结尾了。如果运动长而重复,那么一个单一的镜头通常是不能解决问题的。可以把它分成三个或四个片段,或是在运动的开始和结尾之间插入一个切出镜头,这样可以缩短运动而不会使观众感到莫名其妙。"①也就是说,镜头的分割数量要恰到好处。

运动过程的分割不但要注意镜头数量,而且要注意分割点的定位。以下举几种分割点定位的方法:①被摄主体消失。被摄主体有时会从影像空间中消失,如进门、被物体挡住、跳入洞中等,此时就要切换到下一个镜头。注意,一定要选择合适

① 孙立:《影视动画视听语言》,海洋出版社2005年版,第96页。

的拍摄角度,能够让被摄主体"消失"。②被摄主体出画。出画与消失有着本质的不同,消失是指被摄主体从影像空间中消失,出画是指被摄主体走到画框的外面。出画的拍摄镜头通常是固定的。下一个镜头叫入画,出画和入画要在方向上匹配,就是说,如果是从右边出画,下一个镜头就要从左边入画;如果是从左边出画,下一个镜头就要从右边入画,否则,就会造成方向的混乱,即越轴。③被摄主体动静转换。被摄主体通常有从静到动或从动到静的转换过程,如果是从静到动,那么分割点要定位在被摄主体从静止状态到出现运动倾向的瞬间,反之亦然,这样分割就可以删去不必要的过程,从而呈现出简洁明快的节奏。④被摄主体运动变向,如果当被摄主体的运动方向发生变化时立刻切换镜头,观众就会感到突然,通常在运动方向转变后不久再进行切换,才会显得流畅自然。⑤被摄主体遮挡镜头。这种情形是指被摄主体向着摄影机运动,以至于遮挡住了镜头,此时必须进行切换。下面截取意大利新现实主义作品《偷自行车的人》中的两个镜头来说明上述第一种方法:图8-16展现的是主人公安东和妻子进门的情景,由于关门,二人要从画面中消失,镜头不得不切换到图8-17所展现的情景。

图8-16 《偷自行车的人》画面一

图8-17 《偷自行车的人》画面二

二、视线轴线

在影视作品中,人物的视线总有一定的方向,或凝视某物,或遥望远方,或深夜静思,这样就可以由其视线方向引出一条假想的直线,即视线轴线。如图8-18所示。

视线轴线通常是静态的,即没有发生位移,这样的轴线就要根据视线主体和被视主体的虚拟连线来确定,拍摄时,摄影机就放在轴线的一侧,否则就会越轴,造成空间关系上的混乱。请看第63届奥斯卡最佳影片《与狼共舞》中的几个镜头。联邦政府军中尉邓巴成为英雄后匪夷所思地来到西部草原,开始了他平静而单调的新生活。有一天,一只乳白色的狼出现在邓巴的身边。邓巴本能地拿起枪(图8-19),那只狼依然静静地坐着(图8-20),邓巴见狼并无恶意,于是犹豫起来,手中的枪有点举棋不定了(图8-21),仔细注视着那只狼,此时镜头由原来的大远景变成

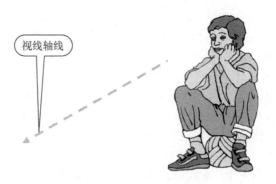

图 8 – 18　视线轴线

了远景,说明邓巴对狼观察得更仔细了(图 8 – 22)。最后他放下枪,慢慢走开。这几个镜头很好地揭示出邓巴在无边无际的苍天旷野中对狼由排斥到接受的微妙心理。注意,在拍摄这些镜头时,机位始终在视线轴线的一侧。

图 8 – 19　《与狼共舞》画面一

图 8 – 20　《与狼共舞》画面二

图 8 – 21　《与狼共舞》画面三

图 8 – 22　《与狼共舞》画面四

比起运动轴线,视线轴线相对要简单一些,因为运动轴线是动态的,通常要分割许多镜头,而视线轴线通常是静态的,分割的镜头数量也要少些。

第二节　关系轴线

关系轴线是通过几个被摄主体之间的关系而形成的假想线。比起前两种轴线,这种轴线要复杂得多,因为这种情况下至少有两个拍摄对象,有时是三个,甚至更多。在影视作品中,由于人物的对话场景最为常见,故以此为例来分析关系轴线。

一、两人对话场景

两个人对话时,相互之间就存在一条轴线。在拍摄这样的场景时,通常在轴线一侧设置三个机位,这三个机位形成一个底边与关系轴线平行的三角形。三角形顶端角上是主机位,另外两个点是副机位。这就是机位调度的三角形原理,又称三角形布局。三角形布局能使对话者处于画面的一侧,便于观众保持统一的方向性。具体的机位布局有以下几种形式。

(一) 外反拍机位

位于三角形底边上的两个机位(2号和3号机位)分别处于两个对话主体的背后,镜头向内侧分别把两个对话者摄入画面。如图8-23所示。

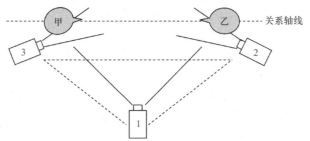

图8-23 外反拍机位

在进行外反拍时,通常是先用1号主机位交待甲乙两人的空间位置关系,然后分别利用2号和3号机位分别进行拍摄。2号机位拍摄时,乙是前景,甲是主体;3号机位拍摄时,甲是前景,乙是主体。这样拍摄的画面一前一后、一近一远、一左一右,有时还一虚一实,具有很强的层次感或者说空间透视效果。远离2号和3号机位的画面表现为正面,靠近的画面表现为背面,并且只拍摄下肩头的部分,所以这种画面又称为过肩镜头。1号机位通常远景、全景等大景别,2号和3号机位通常是近景、特写等小景别。请看新版电视剧《水浒传》第25集《王婆贪贿说风情》中王婆与西门庆对话的几个镜头:图8-24展示的是王婆与西门庆的空间位置关系,图8-25是通过王婆的肩部拍摄西门庆,图8-26是通过西门庆的肩部拍摄王婆。

图8-24 《水浒传》画面一

图8-25 《水浒传》画面二

图 8-26 《水浒传》画面三

（二）内反拍机位

位于三角形底边上的两个机位(2号和3号机位)分别处于两个对话主体的背后,靠近关系轴线,镜头向外,分别把两个对话者摄入画面。如图 8-27 所示。

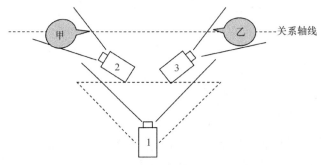

图 8-27 内反拍机位

在进行内反拍时,同样是先用1号机位交待甲乙两人的空间位置关系,然后用2号、3号机位分别拍摄甲乙两人。所不同的是,在进行外反拍时,2号、3号两个机位拍摄的画面上有两个人物;而在进行内反拍时,2号、3号两个拍摄的画面上只有一个人物,所以显得简洁。请看奥逊·威尔斯导演的《公民凯恩》中凯恩与妻子对话时的几个镜头:图 8-28 是交待凯恩和妻子的位置关系,图 8-29 反拍凯恩,图 8-30 反拍凯恩妻子。

图 8-28 《公民凯恩》画面一

图 8-29 《公民凯恩》画面二

图8-30 《公民凯恩》画面三

(三) 平行机位

位于三角形底边上的2号、3号机位的视轴与关系轴线垂直,因此相互平行,即平行三角形布局。如图8-31所示。

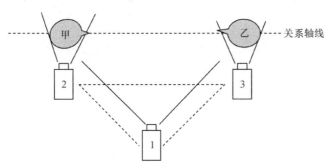

图8-31 平行机位

在镜头形式上,平行机位大多是中景、近景或特写镜头,被摄主体呈现为侧面,语义比较单一。因此,这种镜头比较少见。在实际拍摄过程中,有时导演有意让演员对着镜头。张猛导演的《钢的琴》开头片断即是如此。丈夫陈桂林和妻子小菊决定离婚,因此两人见面时不再看着对方,如图8-32所示。图8-33和图8-34分

图8-32 《钢的琴》画面一

图8-33 《钢的琴》画面二　　　　图8-34 《钢的琴》画面三

别展示两人的单个镜头。这意味着两人已经不在同一个世界中。这两个镜头就是利用平行机位拍摄的。

(四) 正反打机位

2号和3号机位构成的底边与关系轴线完全重合,并且是背对背放置。由于机位在轴线上,所以又叫骑轴镜头。如图8-35所示。

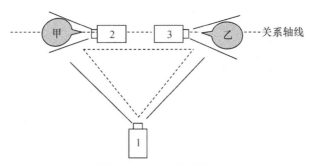

图8-35　正反打机位

2号和3号机位由于机位在轴线上,正好可以模拟甲乙两人的主观视点,常以近景别为主,不足之处是作为被摄主体的人物会"直视"观众,观众会有一种被"压"的不舒服感觉。这是一种特殊的拍摄方式。请看张艺谋导演的《十面埋伏》中章子怡扮演的歌伎与金城武扮演的捕快之间的对话场景:图8-36展示的是两人的对话镜头,图8-37和图8-38分别模拟两人相互看的主观镜头。

图8-36　《十面埋伏》画面一

图8-37 《十面埋伏》画面二

图8-38 《十面埋伏》画面三

二、三人对话场景

(一) 一条轴线处理方式

所谓一条轴线处理方式,就是指把三人对话场景处理成两人对话场景。让一人站在一侧,另外两人站在一侧,在一人和另外两人之间存在一条关系轴线。在这种情况下,三人对话的处理方式跟两人对话的处理方式完全一样。即先用主机位交待在三人的空间关系,然后用外反拍、内反拍、平行、正反打等机分别拍摄一个人和另外两个人。一般说来,单个镜头拍摄的人物往往是三人对话中的主角。在新版《水浒传》第26集《王婆计唆西门庆》中就有这种处理方式。图8-39的镜头交待潘金莲、西门庆和王婆三人的位置关系,图8-40的镜头交待西门庆和王婆,图8-41的镜头交待潘金莲。

图8-39 《水浒传》画面一

图8-40 《水浒传》画面二

(二) 多条轴线处理方式

当三人呈三角形位置站立时,在三人之间就会形成三条轴线。此时,仍然是先用主机位交待三人的空间关系,然后分别拍摄三个的单个镜头,当然具体的机位可以有多种,如外反拍、内反拍、平行、正反打等。图8-42所示只是其中一种。

图8-41 《水浒传》画面三

图 8-42　多条轴线处理方式

请看凤凰卫视《锵锵三人行》的运镜方式。先用 1 号主机位交待三人的空间关系，如图 8-43 所示，然后 2 号～4 号机位分别拍摄主持人和两位嘉宾，如图 8-43～图 8-46 所示。

图 8-43　《锵锵三人行》画面一

图 8-44　《锵锵三人行》画面二

图 8-45　《锵锵三人行》画面三

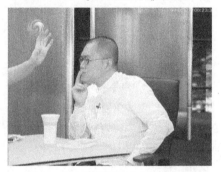

图 8-46　《锵锵三人行》画面四

三、多人对话场景

多人对话场景非常复杂,因为这些人中重要性各异,位置各异;他们有时是静态的,有时是动态的。多人对话场景虽然人物多,但总有一个或几个主要人物,通常的办法是找出主要人物。如果对话主体少,通常处理成单轴线方式,即两人对话模式。这又分为两种情况:一是一个人对一群人,如一位老师跟一些学生对话,一位领导跟一些职工对话,一位乞丐跟几个路人对话。二是几个人对几个人,如一家人在跟另外一家人吵架,两家人各自是主体。如果对话主体多,就要处理成多轴线方式,如前面提到的三人对话场景模式。拍摄时先用主机位交待一群人的空间位置关系,然后分别拍摄每个主体。

在多人对话场景中有一种常见的情况,即围桌而坐,如一些人在开会、吃饭、打扑克等。通常先用主机位交待他们的空间关系,然后从里往外分别拍摄每一个讲话主体。李安导演的《色·戒》中就有这样的场景。汤唯扮演的王佳芝和陈冲扮演的易太太等四人在打麻将。先用主机位把四人都摄入镜头,如图8-47所示,然后镜头推近,分别拍摄每一个人,如图8-48~图8-51所示。

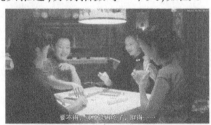

图8-47 《色·戒》画面一

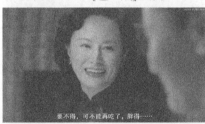

图8-48 《色·戒》画面二

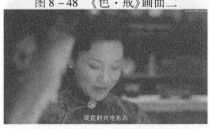

图8-49 《色·戒》画面三

图8-50 《色·戒》画面四

图8-51 《色·戒》画面五

第三节 合理越轴的方法

如前所述,轴线是由被摄主体的运动方向、视线方向和被摄主体之间的关系所形成是一条假定的线。如果摄影机在镜头转换过程中冲破这个虚拟界限,到轴线的另一侧进行拍摄,即称为越轴。越轴后所拍摄的画面与之前的画面相比,位置和方向均出现了偏差,因此会给观众造成视觉上的混乱。

在拍摄过程中,摄影机如果确实需要到轴线的另一侧进行拍摄,通常要借助一定的方法作为过渡,从而避免越轴所产生的冲突感,这种方式叫合理越轴。其方式通常有以下几种。

一、利用远景或者全景镜头越轴

即在越轴前所拍摄的镜头和越轴后所拍摄的镜头之间插入一个远景或者全景镜头。在远景或者全景中,被摄主体的空间总体位置比较明确,因此,在运动相反的两个镜头之间插入这样的镜头,可以淡化观众的注意力,从而减弱相反方向运动所产生的冲突感。在法国优秀电影短片《列车》中,记错车次的男主角和票务员之间的交谈,从坐着到站着的变化过程,导演既是为了交代情节的发展,又是为了将两人之间的事件引起整节车厢的乘客的关注,此时必须越轴。导演正是利用车厢的全景切换了轴线关系(图 8-52~图 8-56)。

图 8-52 《列车》画面一

图 8-53 《列车》画面二

图 8-54 《列车》画面三

图 8-55 《列车》画面四

图8-56 《列车》画面五

图8-57 《列车》画面六

二、利用特写镜头越轴

突出局部或人物情绪反应的特写可以暂时集中人的注意力,可以减弱相反方向运动所产的冲突感。本·阿弗莱特导演的《失踪的宝贝》,男主角开车去寻找可能被老警长抱走的女童,路上男女侦探为找与不找产生不同的意见。两人的分歧通过不断跨越关系轴线的拍摄方法引发观众深入思考。男主角的特写表情,将观众带入他的回忆中,越轴产生的视觉冲突被弱化(图8-58~图8-63)。

图8-58 《失踪的宝贝》画面一

图8-59 《失踪的宝贝》画面二

图8-60 《失踪的宝贝》画面三

图8-61 《失踪的宝贝》画面四

图8-62 《失踪的宝贝》画面五

图8-63 《失踪的宝贝》画面六

三、利用中性镜头越轴

这里所谓的中性镜头,就是指"骑"在轴线上拍摄的镜头。中性镜头方向性不明确,能在视觉上产生一定的过渡作用。在越轴前所拍摄的镜头和越轴后所拍摄的镜头之间如果插入一个中性镜头,画面就会显得平缓很多。好莱坞名片《关山飞渡》中最经典的印第安人追逐驿马车的场景里,导演约翰·福特大量使用越轴的方法来制造紧张感。但是,为了不使观众感觉到越轴产生的视觉上的错乱,福特也多次使用中性镜头,通过"骑轴"的办法来解决问题(图8-64~图8-68)。

图8-64 《关山飞渡》画面一

图8-65 《关山飞渡》画面二

图8-66 《关山飞渡》画面三

图8-67 《关山飞渡》画面四

图8-68 《关山飞渡》画面五

四、利用主观镜头越轴

主观镜头代表着画面中人物的视线,可以引导观众进行观察和思考。在越轴前所拍摄的镜头和越轴后所拍摄的镜头之间如果插入一个主观镜头,也能缓解越轴的冲突感。法国电影《精疲力尽》中,男主角偷了车开往意大利去销赃。路上男主角一边开车一边看车外风景。这时,导演戈达尔利用主观镜头进行越轴,观众的注意力会聚焦于男主角所说的话而忽视镜头的越轴(图8–69~图8–74)。

图8–69 《精疲力尽》画面一

图8–70 《精疲力尽》画面二

图8–71 《精疲力尽》画面三

图8–72 《精疲力尽》画面四

图8–73 《精疲力尽》画面五

图8–74 《精疲力尽》画面六

五、利用被摄主体的运动改变原有轴线

在两个运动方向相反的镜头之间插入一个被摄主体运动路线可以合理地越轴。例如,在表现两人对话而跳轴的两个镜头中间,插入其中一人向对方走去或走到对方另一侧的一个画面,即可使镜头顺畅转换。以"9·11"事件为背景的电影《特别响,非常近》,儿子和母亲在室内发生争执。为了能够保持二人对话和争吵中的视觉新鲜感,导演有意识地运用被摄主体的运动来改变轴线。这样既保持了观众对母子二人紧张关系的认知一致性,又不会被乏味的视觉关系所影响(图8–75~图8–81)。

图8-75 《特别响,非常近》画面一

图8-76 《特别响,非常近》画面二

图8-77 《特别响,非常近》画面三

图8-78 《特别响,非常近》画面四

图8-79 《特别响,非常近》画面五

图8-80 《特别响,非常近》画面六

图8-81 《特别响,非常近》画面七

六、利用摄像机的运动来越轴

摄像机通过自身的运动越过轴线,那么,拍摄下来的画面就能清楚显示出越轴的过程,观众完全可以容忍其"不轨"行为。电视纪录片《望长城》中采访孙益民老师的段落,摄像机采用了长镜头跟拍的方式随主持人走进孙老师家,先见孙老师的儿子,然后是在屋内同孙老师妻子握手,最后是见到孙老师。摄像机尽管随时会越

轴运动拍摄主持人和采访对象说话,但观众并不因此而感到不适,相反地,观众还因随摄像机镜头一起运动而产生身临其境的体验感(图8-82~图8-86)。

图8-82 《望长城》画面一

图8-83 《望长城》画面二

图8-84 《望长城》画面三

图8-85 《望长城》画面四

图8-86 《望长城》画面五

七、利用双轴线越轴

在某些特定的场景中,可能既存在关系轴线,又存在运动轴线,通常的做法是

这样的:如果是小景别构图,通常要以关系轴线为主,越过运动轴线进行镜头调度;如果是大景别构图,通常要以运动轴线为主,越过关系轴线进行镜头调度。电视剧《亮剑》第四集中,李云龙和赵刚经过战火洗礼,形成真正的友谊。两人从屋内走出来,边走边谈,气氛融洽;二人走到院门外,镜头拉大,轴线从关系轴线变成运动轴线。这时虽有越轴,但完全不会影响观众的视觉注意力(图8-87~图8-92)。

图8-87 《亮剑》画面一

图8-88 《亮剑》画面二

图8-89 《亮剑》画面三

图8-90 《亮剑》画面四

图8-91 《亮剑》画面五

图8-92 《亮剑》画面六

第四节　关于轴线的几点说明

轴线并非金科玉律，不是任何导演、任何作品都必须遵守；轴线也非雷池，不可逾越。

一、并非任何时代的影视作品都存在轴线，早期的电影就无所谓轴线

据电影研究者周传基先生考证，轴线是好莱坞的发明，好莱坞喜欢在作品中创造现实的幻觉，即所谓的"造梦工厂。""既然是梦幻，那么梦幻世界必须是密封的，封闭的，因为如果观众发现银幕的梦幻世界与外界的现实有联系，他难免要进行对比，于是梦幻就要破灭。""所以，对于好莱坞梦幻电影来说，重要的是，既不能让观众感到创作者的存在，也不能让观众明显意识到自己的旁观者的地位。"①于是，轴线这种摄影法则逐渐流行开来。而在好莱坞之前的作品中，轴线的概念是不存在的。如梅里爱、卢米埃尔、格里菲斯、鲍特、爱森斯坦等人的作品。《战舰波将金号》著名的敖德萨阶梯一场戏中，摄影机的方向、位置、角度肆意地变化，根本没有轴线的概念。

二、并非所有的场景都存在轴线，有些场面就无所谓轴线

即便在好莱坞的电影中，也并非所有的场景都存在轴线。一般说来，单独一个静止的物体不存在轴线，如一棵树、一座建筑物、一张桌子、一个水壶、一片湖泊，无论摄影机的位置如何变化，都不会产生方向和关系上的错乱。观众围观的场景也不存在轴线，如观众在观看一场拳击比赛，在围观一个被逮住的小偷，在顶礼膜拜一个神像。因为这些场景是四围式的，无所谓前后左右，所以摄影机的变化不会造成方向上的混乱。

三、并非所有类型的影视作品都存在轴线，纪实性的作品就无所谓轴线

通常说来，纪实性的作品不存在轴线概念，因为纪实性的作品"是纪录生活的真实，它不可能摆弄现实，所以不存在虚构情节的问题，也不可能安排那虚构人物的常人视线，哪里会有什么轴线问题。"②周传基先生举到了弗拉哈迪的《北方的纳

① 周传基：《打破"轴线"，一个中国神话》，《电影艺术》1996 年第 6 期。
② 周传基：《打破"轴线"，一个中国神话》，《电影艺术》1996 年第 6 期。

努克》、鲁特曼的《柏林——一个大城市交响曲》、里芬斯塔尔的《1936——意志的胜利》等大型纪录影片。其实在意大利导演安东尼奥尼的《中国》、法国导演克劳德·莱兹曼的《证词：犹太人大屠杀》、美国导演柯尼·费尔德的《铆工罗茜的生活和时代》及中国导演贾樟柯的《小武》等作品中都不存在轴线的概念。

四 并非所有的导演都遵守轴线，有些导演就无所谓越轴

有些导演对轴线漠然视之，如意大利导演安东尼奥尼、贝尔托鲁奇，法国导演雷诺阿、特吕弗，日本导演黑泽明、小津安二郎，苏联导演米哈依尔·卡拉托佐夫、埃利达尔·梁赞诺夫，中国导演侯孝贤、杨德昌等。所以周传基先生是这样告诫人们的："全世界的电影电视界都清楚这条轴线是好莱坞电影独有的，其他的民族电影电视创作者和大师们都不遵守它。在电影历史中还没有哪个民族的电影因为模仿好莱坞电影的零度风格而获得'民族电影风格'称号的。"[①] 也就是说，轴线并非是天条，并不是任何人任何时候都要遵守的。

① 周传基：《打破"轴线"，一个中国神话》，《电影艺术》1996年第6期。

第九章 场面调度

法国导演马塞尔·卡内说:"构筑影像时,我们得像绘画大师对待画布般,考虑其效果和表达方式。"①这是对场面调度一种比喻式的艺术化的解读。大卫·马梅的解释更为直接:"每个导演一定得回答下列几个问题:'摄影机应该摆哪里?''该跟演员说什么?'"②可是,这种解释太过具体了,会让银幕前的学生们理解简单化。究竟什么是场面调度?有哪些种类?有哪些调度的方法?又有哪些作用?下面分而论之。

第一节 场面调度的概念

场面调度源自法语,mise-se-scène,法文字面意思是"摆放在适当的位置"或"放在场景中"。作为影视艺术的专业术语,场面调度一词是从戏剧艺术中借鉴而来。在戏剧中,是指导演对演员的行动路线、站位姿态、手势、上下场以及演员之间的交流等活动所进行的艺术处理。例如,电影《暗恋桃花源》中,两个剧组同台演出时,舞台上的场景布置被打乱设置而无法正常演出。此时就需要导演有效地进行调度,否则,表演就无法正常进行。这就是通过电影的手段交待了戏剧艺术中场面调度的重要性。

在戏剧艺术中,"人和景、物被安排在实实在在的空间,具有高度、宽度和深度。不论导演如何热切地希望在舞台上造出一个独立的'世界',这个'世界'总还是与剧院大厅相连的"。③戏剧艺术的场面调度,是导演针对舞台上演员的表演而进行的,目的是让观众看得清楚。受制于舞台空间和时间条件,戏剧艺术的场面调度很难让观众全方位、多视点、立体化地观赏,观众只能获得一个单一固定的视点。而

① [美]路易斯·贾内梯:《认识电影》,焦雄屏译,世界图书出版社2007年版,第43页。
② [美]大卫·马梅:《导演功课》,曾伟祯译,广西师范大学出版社2003年版,第12页。
③ [美]路易斯·贾内梯:《认识电影》,胡尧之等译,中国电影出版社1997年版,第26页。

且，由于戏剧艺术是在真实的时间和空间里进行活动的，导演无论如何调度也不能改变观众在欣赏过程中对作品的时空感，例如，《暗恋桃花源》里江滨柳的梦中幻觉表演被《桃花源》剧组的导演抨击，就充分说明戏剧艺术在时空调度上的困境。此外，在演出过程中，戏剧导演对演员的调度相对受到更多局限。当演员开始面对观众进行演出，导演只能通过提词台对演员的表演进行调度，而演员一旦出现"将在外军令有所不受"的状态，导演只能和《公民凯恩》里的音乐指挥一样无可奈何；若是演员还能够下场一段时间，那还能够像刘别谦导演《生存还是毁灭》中的那位戏剧导演一样，在后场为蹩脚演员杜拉先生随时调度台词。当然，戏剧艺术中的场面调度也有影视艺术中的场面调度所不能实现的优点。导演可以根据现场观众对于演出的实际反映，随时调度舞台上的演员表演，也可以在演出结束后总结经验教训在下一场演出中改进，如赖声川的代表作《暗恋桃花源》在内地演出时就随时根据表演地代表景点改"淡水河"为"秦淮河"、"苏州河"等；从演员表演的角度说，演员在现场演出时也能随时根据现场的观众反映进行现场交流，这在小剧场戏剧演出中最为典型。

在影视创作中，场面调度的实际运用较之戏剧演出，有相当大的突破和发展。所谓影视中的场面调度，主要是指导演对进入镜头的场景、演员进行的调度和安排。根据《电影艺术词典》的解释，"由于电影和戏剧在艺术处理上具有某些共同性，场面调度一词也引用到电影创作中来，意指导演对画框内事物的安排。"①而根据《中外广播电视百科全书》的解释，电视的场面调度"是电视导演对一个场景内，演员行动路线、位置的转换与移动的安排，通过人物的外部造型形式与景物的配置和组合，调动摄像机方位的运动，形成一幅幅角度、景别不断变化的活动画面，达到屏幕造型与艺术感染力的最佳效果。"②由此可见，影视艺术中的场面调度，是导演引导观众从不同角度、不同视点、不同距离去感受影视作品内容的手段。它规定了观众所能观看的影像世界的视点，观众基本上只有服从导演给定的视点，通过导演所调度的镜头内容和演员表演对影视作品的影像内容进行观赏。从这一点上说，观众同样是受导演控制的，这是观众解读影视作品的前提。场面调度的真正意义在于，导演通过镜头和演员的调度，实现对自己作品的再创作。导演运用场面调度，确保观众面对多变的视点、跳动变化的空间、切割处理的时间，仍然能够形成统一、完整的视听形象，进而清晰地理解整个作品的思想内容，并由此获得进一步的审美享受。

好的场面调度决定着影视制作的成本，也体现出导演的创作水平。当年，汤晓丹导演执导《南征北战》拍摄大型战斗场面，为了节省胶片，仅用两三次排戏就一次性拍摄完成，后期剪辑几乎没有浪费各个镜头拍摄的胶片。这充分说明汤晓丹导演在场面调度时对镜头调度的水平之高。

① 许南明、富澜、崔君衍：《电影艺术词典》，中国电影出版社2005年版，第156页。
② 赵玉明、王福顺：《中外广播电视百科全书》，中国广播电视出版社1995年版，第85页。

在导演看来,场面调度是进行影视创作的必要手段。尤其是在长镜头理论运用越来越熟练的当代影视发展中,充分调度演员的表演,有效而艺术性地调度镜头,会使影视作品既有设计的实效性,又充满艺术魅力和文化韵味。倘若说,从导演角度思考场面调度,那是创作的需要;那么,从观众角度思考场面调度,则是对影视艺术的审美需要。了解导演场面调度的内容和技巧,会让观众更充分地解读影视作品中导演所蕴含的思想、情感,并由此获得更为丰富深刻的审美感受和审美体验。这是解读影视作品的重要方面。

为什么这么说呢?因为导演的场面调度必须依据生活的逻辑,依托一定的文化背景,展示情感的流向。生活的逻辑,即现实生活中的合乎规律和逻辑的内容。导演要通过自己的调度将其置于影视作品中,只有这样作品才能真实可信,才能让观众自发地调动潜意识里对作品的认同感。新版《水浒传》里出现玉米地,这是漠视观众对常识的认知能力。导演在置景时的粗心大意,不仅仅是制造收视过程中的笑料,也是对观众的不尊重,更会对作品的艺术性产生破坏性的影响。

好的场面调度能够让观众与导演对作品的情感处于同一层面,从而使观众在欣赏影视作品时自觉地接受导演通过场面调度实现的作品的审美效果。美国电视迷你剧《太平洋战争》中,导演让演员在近乎真实的战争场景里去演绎新兵初上战场的感受,观众看见残酷的血腥滩头阵地和演员脸上流露出来的真实恐惧感,不自觉地流露出对战争的恐惧。这种真实的情感流向是导演通过场面调度来实现的。相比较而言,李少红版的《红楼梦》,用名画《马拉之死》来调度处理王夫人看黛玉之死,在镜头调度上显然是失去了美感。黛玉已死,观众的心情是如此的伤悲,导演却让摄影机从裸死的黛玉从肩到手再从手到肩,镜头是扫上又摇下,全景、中景、近景——用到。这显然是调度时忘记考虑观众在观赏这一段落时的情感心理。如图9-1~图9-6所示。

图9-1 《红楼梦》画面一

图9-2 《红楼梦》画面二

图9-3 《红楼梦》画面三

图9-4 《红楼梦》画面四

图9-5 《红楼梦》画面五

图9-6 《红楼梦》画面六

导演进行场面调度,从根本上说,也是不可能离开自己的文化背景的。侯孝贤导演刚刚成名时,有记者问到他的电影拍摄手法与日本导演小津安二郎很相似,是否有所借鉴。侯孝贤说没有。这里面的相似,其实是源于东方文化的背景。安哲罗普洛斯的电影里有着希腊文化的根基,张艺谋学不来。同样,安哲罗普洛斯也不可能让自己的电影作品充满伊朗电影里的那种简单纯净的波斯文化特征。这充分说明了导演的文化根基决定了他进行场面调度的能力。

巴赞说:"在场面调度中,只要投入微量的美学催化剂,就足以使一切立刻显得'逼真自然'。"①这种美学催化剂,就是导演在场面调度时对于源自生活的逼真表演的调度,也是对于能够调动观众对现实进行联想、记忆、体悟的镜头的调度,还包括导演通过镜头画框对于场景、道具、服装、灯光等等一系列细节的处理。这一点,充分证明了场面调度的美学价值。事实上,影视艺术正是利用光电技术将现实世界中真实的人、物、景摄取在胶片、磁带、硬盘上,通过放映手段还原在二维平面上,借助观众对光影的知觉和感觉形成特定的心理感受和审美享受。场面调度的力量正是体现在这里。它甚至在电影理论上引发了重要的美学和哲学突破——巴赞和他的长镜头理论以及新浪潮的美学实践。在此基础上,世界众多导

图9-7 《俄罗斯方舟》

演都是通过对长镜头、大景深画面和流畅的机位运动来展示他们对于场面调度的能力。在这些导演中,亚历山大·索洛科夫对于场面调度的能力就非常值得肯定,他所导演的《俄罗斯方舟》(图9-7)全片只用一个镜头。这部影片是场面调度的经典案例之一。

第二节 场面调度的分类

通常以人和镜头的运动关系将场面调度分为三种形式:人动镜头不动;镜头动人不动;人和镜头同时运动。

① [法]安德烈·巴赞:《电影是什么》,崔君衍译,江苏教育出版社2005年版,第167页。

人动镜头不动,简单地说,就是在观看影片时感觉到的景框内的人物在活动,而景框是固定不动的。这种形式在小津安二郎的电影《东京物语》和侯孝贤的电影《戏梦人生》中都有比较多的表现。电影发明之初,其镜头是固定不动的,只有被拍摄的人在镜头前活动,就仿佛是将摄影机放在舞台前一样,更强调镜头内的演员的表演。

镜头动而人物不动,是电影发展的突破。当卢米埃尔的摄影师将摄影机放在游船时,运动镜头就此产生。镜头的运动也带来了摄影技术的突破。电影《死亡诗社》中,学生安德森站在讲台上被基廷老师教导着朗诵了自己诗,其中的旋转镜头将镜头运动和人不动表现得非常到位。阿仑·雷乃的电影《去年在马里昂巴德》也大量使用镜头运动而人物不动的方式来实现场面调度。

随着电影电视技术的突飞猛进,人和镜头同时运动的场面调度已经是非常普遍。这种调度是比较复杂的。导演在剧本的基础上,会充分考虑运动的目的、运动的方式、运动的时机以及运动的速度等一系列问题。而研究者必须通过影片所展示出来的运动保持自己的注意方向,并以此发现导演场面调度的艺术效果,感受影片由此呈现出来的叙事性、思想性和艺术性。电影《小兵张嘎》里嘎子随老罗叔进到区小队休息的院子走过一段路,这一段路的行走就是在人物和镜头的同时运动中形成观众感受到的对敌斗争的复杂和巧妙。同样,塔柯夫斯基的电影《安德烈·鲁勃廖夫》的开场戏热气球实验升空,就是将人和镜头同时运动调度得非常流畅而且别具韵味。观众通过镜头的降下可以看到热气球准备妥当,然后通过摇镜头看见叶菲姆划独木舟而来,观众接着随镜头的运动跟着他上了塔楼,在楼上割断绳索,叶菲姆将自己绑在热气球,气球升空了。观众又随着他看见塔楼上的历史性很强的雕刻、地面上的人们、河流、奔跑的马群、远处的市镇。这一场戏,无论是镜头的运动还是演员的运动,都很流畅地将故事的叙事交代清楚,同时又铺设了为影片主题思想服务的伏笔,观众的视觉接受也非常舒适。

这三种情况是从影视作品的角度对场面调度进行的分类,是符合人脑对于视觉形象的差异性接受原则的,但并不能给场面调度作出更为准确科学的划分。

究竟该如何精准地划分场面调度一词并为其科学分类呢?郑君里导演曾这样总结,场面调度就是"演员和摄影机调度的有机结合"。这句话准确地说明:影视艺术中的场面调度,主要就分为镜头的调度和演员的调度两种形式。这是从导演创作的角度进行的分类。这种分类方式,是学习视听语言必须要有所了解的。否则,对于场面调度的理解,会停留在一知半解的层面。按照《认识电影》和《电影艺术:形式与风格》等西方电影理论著作的认识,电影中的场面调度首先是要有和戏剧中的场面调度相似的布景、服装、化妆和灯光等内容的调度,然后才有对演员和镜头的调度。本章对这些内容的调度暂且不提,有专门的章节会对此进行讨论。

首先介绍什么是镜头调度。关于镜头调度，《电影艺术词典》的解释是："导演运用摄影机方位的变化，如推、拉、摇、移、升、降等各种运动方法，俯、仰、平、斜等各种不同视角和远、全、中、近、特等各种不同景别的变换，获得不同视点、角度和视距的镜头画面，展示人物关系和环境气氛的变化。……电影场面调度不仅指单个镜头内的调度，同时也包括镜头组接后构成的一个完整场面的调度。"①《认识电影》一书中，路易斯·贾内梯认为，对电影镜头作场面调度的系统分析就必须包括以下15项内容：主体；光调；镜头与拍摄的距离模式；角度；色彩的涵义；透镜、滤色镜头、胶片；次要对比；密度；构图；形态；画框；景深；人物定位；表演位置；角色距离。② 如果以此内容全面分析镜头调度，无疑会让非影视专业人员学习起来感到头疼。美国人蒂莫西·科里根认为："电影画面的景框（frame）决定了其边界和所包含的场面调度"。③ 摄影机的镜头正是构成这景框的基础，观众看到的景框是由镜头形成的。镜头的调度使得观众看到的电影画面形成封闭式构图或开放式构图；镜头的调度也形成观众所感受的画面空间的变动以及视角的变化；而镜头内部的变焦运动，也能引导观众对景框内的人物的注意力发生变化；此外，镜头的调度变化，还能让观众感受到在现实生活中所不能感受的宏观世界和微观世界的一举一动，从而产生审美上的愉悦和获得审美享受。所以，可以从景框出发，全面了解镜头调度。

景框，是由摄影机镜头的选择而产生的。观众从银幕或荧屏上获得的视觉信息，源自导演在拍摄影视作品时对镜头的调度。导演通过对摄影机或摄像机的焦距变化或机位、镜头光轴的变化，实现镜头调度。镜头调度可以是对单个镜头的调度和组合镜头的调度，也可以是对完整的一个段落、场景的调度。好莱坞很多娱乐片会采用比较经济的三镜头法拍摄，其目的就是让观众像关注现实生活一样观看电影画面，以达到导演简单叙事的目的。这是最为简单有效的镜头调度。我国有相当长的一段时间内认为这是最没有艺术水平的场面调度，其实对镜头调度的一种误读。场面调度本身就必须要符合现实生活的规律和逻辑，在此基础上，才能够进行情感和艺术的进一步加工。从视听语言学习的角度说，如果对于基本的三镜头调度都不能够掌握，一评论影视作品就说"艺术"或"审美"，那显然是凭空造物。奥逊·威尔斯的经典影片《公民凯恩》可以说是在镜头的场面调度上非常典型的文本。

在众多镜头调度的方式中，长镜头的场面调度由于能够代替蒙太奇形成镜头内部的组合，也可以保持演员表演的连贯与流畅，因此成为镜头调度中较为突出的

① 许南明、富澜、崔君衍：《电影艺术词典》，中国电影出版社2005年版，第157页。
② [美]路易斯·贾内梯：《认识电影》，胡尧之等译，中国电影出版社1997年版，第48～49页。
③ [美]蒂莫西·科里根：《如何写影评》，陆绍阳、宋美凤译，世界图书出版公司2009年版，第60页。

一种手段。这种手段,在后面章节有专门讨论,在此不再赘述。

其次介绍什么是演员调度。关于演员调度,《电影艺术词典》的解释是:"导演通过演员的运动方向、所处的位置的更动以及演员与演员之间发生交流时的动态与静态的变化等,造成画面的不同造型、不同景别,揭示人物关系及其情绪的变化,以获得银幕效果。"① 从导演创作影片的角度说,演员调度就是要考虑演员以什么样的方式从什么位置进入景框,以及在景框内与环境的位置关系;如果是多个演员出场,他们的主次和相互关系以及他们和环境的关系;当然,演员进入景框时,他在该活动空间里的行动路线也是要充分考虑的。

影视创作中的演员调度和舞台戏剧上的演员调度是有一定差别的。戏剧的演员调度是在立体的空间里进行的调度,要考虑不同观众的需要。而影视创作中的演员调度,要考虑的只是一个观众的视点,也即是镜头的视点。

影片里的人物在景框内,通常有两种方式表现演员调度的状态,一种是静止的,另一种是运动的。通常情况下,人物处于相对静止状态时,导演主要通过镜头调度来完成创作。相比较而言,演员在镜头前的运动是演员调度的主体。

演员调度在一个镜头内的运动方向和位置的变动,虽说变化较多,组合复杂,但还是可以梳理出以下几种形式:

(1) 横向调度。它所表现出来的是人物在画面里的左右方向运动。战争片、西部片、警匪片还有爱情片里的追逐场面都是典型的,如德国电影《罗拉快跑》里有大量的横向调度的场面。演员在镜头前做横向运动,既可以展示画面场景的空间长度、宽度,又可以展现人物在活动空间里的相互关系、运动方向、运动速度节奏。罗拉在镜头前横向跑动,通过跟镜头的运动为事件制造了相当紧迫的节奏感,也突出了罗拉这个人物在紧迫的时间内的焦虑心态。

(2) 纵向调度。它所表现出来的是人物在画面空间内的由远及近或由近及远的纵向位移。由于它不同于横向调度,人物在景框内远近运动会出现景别的变化,因而经常被影视导演用来加强调度的张力。在固定镜头前进行纵向的位移,会因人物的运动速度和节奏变化而产生镜头的内部蒙太奇。在长焦距镜头内,演员加速跑向镜头,景框内的人物运动则显示为景别由远景—全景、中景—近景的急速变化,会让观众视觉距离的心理感受比较强烈,在打斗、恐怖、追求等场面中常常使用;而广角镜头内,同样使用这样的方式,却恰恰得不到急速靠近或飞速离开的效果,喜剧类爱情片常常用以此法调度来制造急而不得的"爱情长跑"。美国电影《毕业生》中就使用了这一调度形式表现本杰明急切地奔跑向教堂却"路漫漫其修远兮"的视觉效果。

(3) 斜向调度。这是纵深调度的斜线方向上的一种变化,可以分为单向的斜线

① 许南明、富澜、崔君衍:《电影艺术词典》,中国电影出版社2005年,第157页。

和双指向的对角线两种调度。单向的斜线调度,可以在制造景别变化的同时使观众注意空间的左右宽度,这是最为直接的形成空间立体感的调度方式之一。而表现两个运动人物的对角线调度,则很容易就让观众感受到视觉上的对立冲突态势。在场面比较激烈的打斗、追逐等情节中,这种对角线式的斜向调度,是非常容易实现既展示空间、又显现速度,并且强调冲突的视觉效果。电影《法国中尉的女人》中,查尔斯和萨娜第一次在海堤上相遇,导演就是通过一动一静的斜向调度来代替短镜头蒙太奇。其时,查尔斯在风浪里跑向堤上的萨娜,边跑边喊"危险!"远景空间里的对角线动静对比,突出了两人内心世界的静与动。

(4)上下调度。这种调度,通常需要借助楼梯、台阶、山坡、高低床等场景或道具。它表现的是人物由高到低或由低到高的运动、变换方向和位置。上下调度,主要表现空间高度和空间结构的变化,使人物的活动富于变化。通常情况下,楼梯上下的追逐和打斗比较喜欢使用上下或高低的调度。成龙的很多动作片都喜欢使用这种上下调度来实现视觉的冲突效果和动作感。此外,悬念大师希区柯克也充分利用上下调度作为主要叙事手段创作了经典影片《恐高症》。

(5)环形调度。这种调度有两种形式,一种是演员在镜头前作环形运动,另一种是演员围绕镜头做环形运动。镜头前的环形调度是演员围绕景框内的某轴心进行环形运动,可以表现人物的特定心情。影片《黑炮事件》中,党委副书记为赵书信的事举棋不定,围绕会议桌走了一圈回到原点。这一环形调度比较突出地表现了工厂党委对赵书信的不信任。围绕镜头进行的360度的环形调度,在拍摄战争场面、舞会场面、法庭场面、广场集会等大型场面时经常使用,既可以交代人物所处的环境,也能够让观众通过镜头的旋转进入身临其境的影片场景中。电影《阿凡达》在表现纳威人的丛林美景时,就采用了这种环形调度。

(6)不规则形调度。这种调度是指演员在镜头前呈不定形的状态、方向和位移。如法斯宾德的电影《玛莉娅·布劳恩的婚姻》序幕,婚姻登记所门口被战火惊吓四处逃散的人就在景框里进行不规则运动,形成了战火纷飞年代里的恐慌感,玛莉娅的婚姻也从影片开场便呈现出荒诞性。

(7)综合调度。这是指两种以上的调度综合于同一个镜头之内或是一场戏之中。这样的场面调度在与表现对象的动、静态相对应时,能够创造出自然真实可信的视觉效果。

在镜头调度和演员调度之外还要补充强调一点,这就是场面调度的支点。巴赞认为,在戏剧中,"人是戏剧的契机和主体";而"在银幕上,人不再是戏剧的焦点,……银幕上尽可以没有演员,因为,在这里,人对野兽或森林而言并不享有任何先天的特权。"[1]这句话暗示在影视创作中,人物不会像舞台戏剧那样时时刻刻都是焦点,演

[1] [法]安德烈·巴赞:《电影是什么》,崔君衍译,江苏教育出版社2005年版,第162页。

员和镜头调度都可能是重要的。

那么,如何实现演员调度和镜头调度的"有机结合"呢?这就要求导演在充分构思的基础上,发现和确立影视作品的调度支点。从人物和摄影机的运动角度分析影视作品,我们会说场面调度主要就是人动镜头不动、人不动镜头动和人动镜头也动这三种形式。可是从影视创作的层面分析,这三种形式也恰恰是创作时的镜头调度和演员调度。如果导演不想观众总被影片的技术形式所吸引进而忽略影片的思想内容,那就必须在创作时确立好场面调度的支点。

影视的场面调度不同于戏剧舞台的场面调度,戏剧舞台是以场景内的道具为支点,以支点为中心展开对演员行为动作的调度。影视的场面调度是在镜头空间内部展开的,其支点既可以是道具、景物,也可以是人物,甚至可以是其他活动主体,如猫狗等小动物或飘浮的植物种子等。电影《关山飞渡》中,在驿店里,驿车上的人讨论是否要在没有军队保护的情况下继续前行。这时店里的长条桌成为这场戏的场面调度支点。从男女的位置看,男人们坐在桌边,女人们远离桌子。这首先就形成了一种视觉上的强弱关系。尽管女士优先决定,但远离桌子在阴暗处的妓女其实并没有表决权。同样的,在吧台上给店员看牙的酒鬼医生事实上也在政治表决中失去了先机。导演就围绕着这张看似民主的长桌,将驿车里的人际关系和政治关系进行了一次新的演绎。杨德昌导演拍摄《牯岭街少年杀人事件》时,有一场217和小公园两帮人在台球室里打斗的戏非常难拍。因为帮派械斗要有大量血腥场面,而导演杨德昌不擅长拍这种场面。偶然的机会,他看到了台球室里亮着的灯泡。他灵机一动,将灯光设置为这场戏的调度支点。我们在影片里看到的这场戏就变成了:一伙人冲进台球室,一人手中的棒球棍挥舞中打中了台球室内唯一的白炽灯,一片漆黑。乒乒乓乓一阵打斗声后,安静下来。接着,一支电棒照进台球室,挥动了一圈,照在墙上。墙上有一滩血迹,一个帮会成员在光影里斜靠在墙边。灯光不能算是道具,但它确实使得一场本需大费周张的场面调度变得简单而富有深意。

支点作为演员调度的支撑点,既能做人物动作的起落点,又能做人物与人物之间关系行为的联结点、中心点。支点在镜头调度上,常常是镜头构图的中心或焦点,也是镜头转换衔接的依托,并由此而形成富于表现力的镜头关系。在场面调度中设置好支点,可以为一场戏的镜头序列提供一个结构性的支撑。彼得·威尔导演的电影《死亡诗社》,被很多电影发烧友奉为青春励志电影的经典,影片结尾学生们纷纷站在自己的课桌上,以此看似叛逆实为致意的行为向自己的"船长"基廷老师表达尊敬之情。导演以告别和致敬的情节作为这场戏的调度支点,既要实现主题内容的叙事,更要观众在观赏影片时不自觉地产生对基廷这样的优秀教师的尊重之情,实在不可多得。叙事、抒情和教育的多重效果都在导演最后一场戏的场面调度中同时展现出来。《死亡诗社》结尾段落的镜头分析见表9-1。

表 9–1 镜头分析

镜号	景别	角度	画面内容	声音
1	全景	仰	基廷老师从后门进教室	"我来取行李。"
2	全景	仰	教导主任对基廷说话	"请快点离开"
3	全景	平	从教导主任背后看全教室，教导主任让同学们打开书朗读"评判诗歌的标准"一段	
4	中景	平	基廷走过一同学的桌边	
5	近景	平	学生安德森低着头，满腹心事。基廷走过后，他抬眼看基廷	
6	中景	微仰	基廷走进教室前面属于自己的办公室	
7	中景	平	一位学生玩着笔，回答教导主任的话	"我的书没这一段。"
8	全景	平	教导主任问话	"为什么没?"
9	近景	平	学生回答	"都没有了。"
10	中景	微仰	门缝里基廷老师在偷笑	
11	近景	平	学生欲言又止	"因为……"
12	全景	平	教导主任走下讲台把自己的书给学生	"读我的。"
13	近景	平	安德森低首皱眉，偷抬眼	学生读书声
14	中景	仰	基廷老师在戴围巾，抬眼看向门外	学生读书声
15	全景	平	门缝里透出安德森抬眼偷看基廷，其他学生低头看书	学生读书声
16	中景	平	基廷拎包开门	门咬一声响
17	近景	平	学生听见门响声，停止读书，抬头看	
18	全景	仰	基廷开门出来	学生继续读书
19	近景	平	基廷走过安德森身边，安德森欲言又止	读书声
20	全景	平	基廷走向教室后面，学生们低头看书，教导主任注视基廷离开。忽然，安德森站起来，教导主任制止他(此镜头时长6秒)	"基廷老师!"
21	近景	仰	基廷回头看画外的安德森，并安慰他	"我相信你!"
22	近景	仰	教导主任制止基廷，让他快离开	
23	近景	仰	安德森激动地辩白	
24	近景	平	教导主任命令安德森坐下	"坐下!"

(续)

镜号	景别	角度	画面内容	声音
25	中景	平	安德森伤心地坐下,教导主任的身影走过	
26	近景	仰	基廷注视学生们,有些忧伤	"请你快离开。"
27	近景	仰	教导主任命令的口吻让基廷快离开	
28	特写	仰	基廷眼眶有些湿润,转身	
29	近景	仰	教导主任的表情有些许得意	
30	特写	平	安德森低头一下又转头看基廷	
31	中景	平	基廷老师走向后门,打开门	
32	特写	平	一只脚站上课桌	
33	近景	仰	安德森念起惠特曼的诗	"船长,哦,我的船长。"
34	近景	仰	基廷已经开门,此时闻声回转身	画外教导主任命令安德森坐下。
35	全景	仰	学生们抬头看课桌上的安德森,教导主任让安德森坐下	
36	近景	平	一个学生仿佛被安德森的行动打动了	
37	近景	仰	基廷回头望,有些许微笑	
38	近—特	平	另一个学生扭头看了基廷老师,低头想了一下,又抬头看安德森,然后站起身。镜头摇下,落在站在课桌上的两只脚上	"船长,我的船长。"
39	中景	仰	安德森看着同学	
40	近景	平	教导主任看向刚站上课桌的学生,警告他	
41	近景	平	刚才还在犹豫的学生也站上课桌,身后的同学仰头看着	
42	近景	仰	一学生用手帕捂着嘴,身后不远处是两位站上课桌的同学	
43	近景	平	教导主任还在制止学生,但更多学生站上课桌	"坐下!坐下!"
44	近景	平	又一学生站上课桌	
45	中景	仰	这位学生微笑着看基廷老师	
46	近景	仰	基廷老师也微笑着看他	
47	近景	平	一学生坐着看基廷老师,然后站上课桌	
48	全景	仰	三位学生在三角形纵深里依次站上课桌	
49	近景	平	教导主任在学生站起的腿间慌乱制止	
50	近景	平	用手帕捂嘴的学生也站上课桌	

(续)

镜号	景别	角度	画面内容	声音
51	全景	仰	又三个学生依次站上课桌	
52	特写	平	站在课桌上的脚	
53	近景	平	教导主任在学生腿的包围中慌乱制止	
54	近景	平	先前读书的学生看着自己周围的同学纷纷站上课桌	
55	近—中	平—仰	又一学生从坐着看基廷老师到站上课桌。他身后的同学形成纵向三角形注视着画外的基廷老师	
56	全景	俯	被学生们俯视的基廷老师抬头看课桌上的学生们	
57	全景	仰	课桌上的学生们和低头坐着的学生们形成对比	
58	近景	俯	基廷老师有些激动地看着学生们	
59	近景	仰	刚刚获得初恋的学生看着镜头	
60	近景	仰	第二个站上课桌的学生看着镜头	
61	近景	仰	用手帕捂嘴的学生看着镜头	
62	近景	仰	安德森看着镜头	
63	近景	仰	基廷微笑着看着镜头	
64	近景	仰	从两腿间被看到的安德森看着镜头	

在这场戏里,师生以何种方式作最后的告别是情节的核心问题,导演将学生安德森设置为场面调度的支点。安德森的行为动作决定了这场戏的起伏跌宕。

第三节 场面调度的方法

每一部影视作品都有着属于自己作品需要的场面调度,除非水平粗糙的类型片或类型剧,场面调度的方法通常是不可能完全一致的。然而,在这些千差万别、形式各异的场面调度创作中,我们还是可以进行大类上的划分。尽管场面调度的方法有很多,但主要的方法通常有以下四种类型。

一、纵深性场面调度

这是指在多层次的空间中,充分运用演员调度的多种形式,使演员的运动在透视关系上具有或近或远的动态感,或在多层次的空间中配合富于变化的演员调度,充分运用镜头调度的多种运动形式,使镜头做纵深方向的推拉运动。纵深性场面调度常常使用长镜头拍摄。苏联将这种纵深性场面调度称为"镜头内部蒙太奇"。纵深性场面调度最常见的表现内容,一种是人物从后景的纵深处向前走来,例如,《黄土地》中顾青从远处走来,渐渐走近,远景—全景—中景,渐渐清晰。这里,公家

人要救万民于困苦中的视觉暗示通过视觉逐渐形成。另一种是人物从前景走向景框的纵深处,形成渐行渐远的视觉效果,例如,《雾中风景》中,小姐姐被卡车司机强暴后带着小弟弟在大雨中,渐渐走向后景纵深的公路远方。这里,在公路的纵深透视和大雨造成的空气透视的共同作用下,小姐弟在雨中的行走显得异常艰难,让观众的视觉心理和小姐弟的艰难历程形成共鸣点,从而达到了场面调度的艺术效果。

二、重复性场面调度

这是指相同或相似的演员调度和镜头调度重复出现。或者是镜头调度有些变动,但相同或相似的演员调度重复出现;或者是演员调度有些变动,但相同或相似的镜头调度重复出现。在一部影片中,这种相同或相似的演员调度和镜头调度的重复出现,会引发观众的联想,使他们在比较之中,领会出其中内在的联系和涵义,从而增强剧情的感人力量。吴永刚导演的《神女》中有三次表现阮玲玉饰演的神女在街头做暗娼生意的内容。这三段内容,吴永刚采用了不用的角度来交代了神女做买卖的过程。第一段是阮玲玉第一次站街,导演采用平视角全景进行场面调度,这个景别和视角正好能够交代清楚暗娼在街头招揽生意的全过程。第二段是阮玲玉在邻里的背后批责声里继续她的暗娼生计。吴永刚导演在场面调度时,采用拍摄神女裙子下摆和皮鞋的特写镜头暗示阮玲玉从事的不正当职业。观众从裙子下摆开叉过膝的高度,完全可以从生活常识中判断出阮玲玉从事的是娼妓职业。这种不言自明的视觉处理方式,将一个母亲为了孩子不择手段谋生的残酷性展现得淋漓生动。第三段导演在交代完阮玲玉的儿子在学校受到种种歧视和不公待遇后,继续重复性场面调度。这一次,镜头不再平视,也不拍下面的阴暗,而是采用俯视角。从高处拍下来的画面,将阮玲玉饰演的神女所受的压力放大到极致。一个母亲为了儿子就只能在无尽压力中忍辱偷生。这是何等的写实!通过这个案例的解读,我们可以发现,重复性场面调度具有强烈的艺术表现力。每一次的重复,都是一次能量的累积,也蕴含着质的突变。阮玲玉的表演不可不谓精彩,导演吴永刚在影片中的重复性场面调度,更是让整部作品的思想和艺术水准达到了那个时代乃至整个电影史上令人惊叹的高度。如图9-8~图9-13所示。

图9-8 《神女》画面一

图9-9 《神女》画面二

图9-10 《神女》画面三

图9-11 《神女》画面四

图9-12 《神女》画面五

图9-13 《神女》画面六

在姜文的近作《让子弹飞》中,也有一个可以称为经典性运用的重复性场面调度,那就是葛优和姜文饰演的真假马县长抱着死去的县长夫人痛哭的情节段落。同样的台词,却采用了不同样的场面调度。葛优是哭在屋内,光线阴暗,给骗子以足够的演戏空间;姜文则是哭在屋外,光线相对明亮,假得让戏里戏外的人都能一眼看穿。葛优的哭是全景;姜文的哭是中景。乍听起来,都是痛哭,但前后次序的调度安排却进一步造成了观众欣赏时的错觉。因姜文是众人皆知的假县长,观众都会感觉到葛优的哭是发自内心的,姜文是做戏给周润发饰演的黄四郎看的。其实,这恰恰是利用了重复性场面调度制造出来的特殊的心理暗示,影片的前后情节无时无刻不在提醒观众葛优饰演的师爷从头到尾都是骗子,而且是非常高明的骗子。可见,重复性场面调度的巧妙运用足以使观众掉进导演预设的"陷阱"中,进而实现导演的创作预期。如图9-14~图9-15所示。

图9-14 《让子弹飞》画面一

图9-15 《让子弹飞》画面二

三、对比性场面调度

这是指导演在演员调度和镜头调度的具体处理上,运用各种对比形式,如动与静、快与慢的强烈对比,使对比的双方互相映衬,相得益彰,同时还能够更鲜明地突出各自的性格和特点。有时候配以音响上强与弱的对比,或造型处理上明与暗、冷色与暖色、黑与白、前景与后景以及构图的开放与封闭等方面的对比,则艺术效果会更加丰富多彩。日本电影《楢山节考》中儿子辰平被迫送母亲上山一场戏,导演有意识地进行对比性场面调度,让辰平在下山路上目睹另一儿子送老父上山的情形。这一场戏中,首先是辰平与老母在食腐乌鸦遍布的山上"生人做死别",接着是下山途中辰平目睹另一家老父被儿子活活推下山崖,再然后是辰平看见雪花落下返回山上看见老母已快冻僵。今村导演表现辰平的镜头调度时使用全景交代母子和环境的格格不入,使用中景和近景交代儿子辰平的不舍之情和母亲对死的决绝。镜头调度上的对比性调度,给观众展示了人性的真诚一面。接着,通过辰平的主观镜头交代另一家儿子对老父的残忍杀戮。最后又让辰平以"下雪了"和母亲作最后一次告别。在用几个中景画面交代了儿子对母亲的不舍后,又以一组强烈对比的镜头调度表现出亲情被自然生存法则的残酷破坏。在纵深景框里,后景中的辰平和前超焦距中的母亲被雪地及乌鸦隔断,再次在观众的心理上形成一次强烈的视觉冲击感。今村导演用惜别的母子情深衬托出子对父的惨杀,山上的乌鸦与大雪比照着母子的关系,强烈的视觉冲击使观众对残忍非人道的习俗充满了厌恶之情,对人性的价值充满了反思之绪。如图 9-16 ~ 图 9-21 所示。

图 9-16 《楢山节考》画面一

图 9-17 《楢山节考》画面二

图 9-18 《楢山节考》画面三

图 9-19 《楢山节考》画面四

图9-20 《楢山节考》画面五　　　　图9-21 《楢山节考》画面六

有很多时候,重复性调度和对比性调度是相伴而存在的。前面例举的《让子弹飞》的情节,其实既有重复,但重复的方法又存在着镜头调度或演员调度的差异,而这些差异往往又能形成对比性的调度效果。

四、象征性场面调度

这是指"导演借助场面调度寄托某种寓意或象征某种事物的内在涵义"。[①] 在中国十七年时期的电影中,由于过度强调电影的宣教作用,特别喜欢使用苏联蒙太奇学派常用的抒情蒙太奇、杂耍蒙太奇等手法来制造象征性的场面调度,例如,英雄就义必配以青松、红旗、海浪等象征体。这种使用象征性场面调度的手法总体而言还是比较机械化,甚至是低幼化。在很多诗电影、散文电影里,象征性场面调度则比比皆是。在安东尼奥尼的电影《红色沙漠》一片里,导演为了表现女主角在旅店里与男人偷情却又内心矛盾的情节,利用不同的红色在房间内的变化来表现女人内心的矛盾与纠葛。再如希腊导演安哲罗普洛斯的《雾中风景》,在结尾处,姐姐带着弟弟终于越过边境,雾渐渐散开,姐弟慢慢走上前,远处雾中的大树渐渐清晰。音乐声里,树越来越清晰,姐弟和树形成一个纵深场面,导演通过调度镜头让观众看见姐弟和树的关系。弟弟拉着姐姐走向远处那棵和相片上一模一样的树,又从走变成跑。姐弟二人最终跑到树下,拥抱着树。此时树与人,在景框内合为一体。这一充满回归意味的象征性场面,寓意隽永,耐人深思。如图9-22~图9-27所示。

图9-22 《雾中风景》画面一

图9-23 《雾中风景》画面二

[①] 许南明、富澜、崔君衍:《电影艺术词典》,中国电影出版社2005年版,第158页。

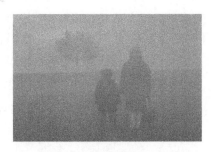
图9-24 《雾中风景》画面三

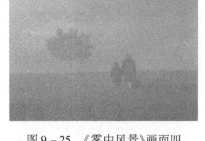
图9-25 《雾中风景》画面四

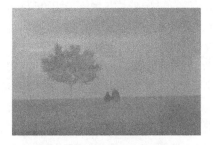
图9-26 《雾中风景》画面五

图9-27 《雾中风景》画面六

由于象征性场面调度往往要表达导演个人独特的创作意图,而且这种意图并不是普通观众通过一两次观影就能够读懂的,因此,对于此类场面调度要特别注意。创作上,要多考虑观众的接受能力;而在接受中,则需要多思考导演的创作意图。这样,才能使象征性场面调度的价值发挥到极致。

第四节 场面调度的作用

电影产生初期,镜头基本是固定的,摄影师只能根据画框内既有的内容进行拍摄,因此像《定军山》等影片基本上就没有进行场面调度。从现在的史料记载可知,当时谭鑫培挥舞着大刀,在镜头前一闪而过,画框内的人影根本看不清。若以此评判《定军山》,它几乎不能算作是合格的电影作品。再如,香港电影在20世纪60年代有许多导演喊一声"action",就去吃自己的速食面,面吃完了,再喊一声"cut",一个段落就算拍摄完成了。演员该如何表演,镜头该如何运动,导演都交付给了摄影师。像这样没有场面调度的电影大量制造,也形成了香港电影史上的一个特殊的历史面貌。这两个事例说明电影中的场面调度在作品创作中有着相当重要的作用。

"场面调度并非单独发挥作用,而是与整部影片的叙事体系相联系。"①场面调度所起的作用是多方面的,是和整部影片的体系密不可分的。它除了能产生影像和景框所带给观众的画面形式感,在渲染环境气氛,刻画人物性格,揭示人物内心活动,传达深邃的哲理思想,创造特殊的意境等方面起到很大作用。具体的作用有:

一、场面调度能够起到银幕画面的构成作用,形成影片的情节叙事线索,传递富于表现力的造型美

场面调度可以通过一系列不同角度、不同景别的画面,作为蒙太奇镜头表现被摄人物活动的情景和局部细节,并经由这些画面的组接,形成人物活动及事件过程的完整形象。场面调度通过拍摄角度和景别的调度,尤其是景别的调度,可以造成观众的视觉心理骤变。观众面对着银幕上的空间忽尔开阔忽尔狭窄,其情绪也会受到感染,由此被场面调度所带来的影像内容所吸引。美国电影《关山飞渡》里印第安骑兵追逐驿马车的那场戏,导演为了克服外景地汽车跟拍追逐效果不佳的困难,大胆使用"越轴",在拍摄时多角度多机位地拍摄追逐的内容,为后期剪辑准备了丰富的素材。观众观赏电影时,通常是被限制在导演给定的景框内,因此,景框内的影像内容也就成为观众获取影片信息的最主要来源。尽管开放式构图和画外音也可以形成观众的信息源,但这还是辅助性的。观众需要导演通过场面调度带给他们内心预期或意料不到的影像。这就是场面调度首先要突出它的画面构成作用的原因。而场面调度的作用恰恰也首先是保证了影片在观赏过程中的流畅性。通过导演场面调度后,观众看到了符合视觉心理、满足其期待视野的内容。导演通过多方位的视点、多种景别的合理组合、静态构图和动态构图的组合以及人物调度的对比性,为观众展现出二维平面空间里所不具备的立体感。

二、场面调度可以刻画人物性格、揭示人物内心活动

演员在镜头前如何活动,导演如何安排演员在景框里的位置,以及特殊的场景布置、灯光效果都可以刻画剧中人物的性格、揭示其心理状态和内心活动。费穆的代表作《小城之春》里有一场戴秀唱歌欢迎章志诚的戏(图9-28)。这个情节段落里,导演非常巧妙地利用了场面调度的作用来交代和展示剧中四位主要角色的性格特征:戴秀青春活泼、章志诚年轻复杂、戴礼言沉郁简单、周玉纹成熟微妙。戴秀唱着动听的爱情歌曲,四人心思各异,唯戴秀青春不懂世故人情。章志诚跨坐靠椅,显得新派而年轻,但其表情的变化显示其内心复杂的心理活动。而一家之主的戴礼言一开始却被导演安置在景框之外,显出其多余无用之现状,更突出证明他因

① 转引自[美]蒂莫西·科里根:《如何写影评》,陆绍阳、宋美凤译,世界图书出版公司2009年版,第85页。

病而生成的沉郁性格。最为复杂的是女主角周玉纹。导演可能也感觉到其调度演员的难度,干脆示她背对着观众,反而让观众陡增无限的想象。这样的场面调度可谓中国电影中长镜头场面调度表现人物性格和心理活动的经典。

新德国电影运动的代表作之一《玛莉娅·布劳恩的婚姻》里多场玛莉娅去监狱探望丈夫布劳恩的戏(图9-29)。其中有一场戏是玛莉娅告诉丈夫自己和老板之间特殊的性关系,并希望丈夫能够理解自己是为家庭而与老板在一起的。玛莉娅告诉丈夫自己还是爱他的。在两人的交谈过程中,景框的前景处有一个狱警站着,当玛莉娅向丈夫表明自己的心迹时,狱警背着的手不停地拨弄着钥匙,钥匙彼此碰撞发出令观众极不舒服的杂音。狱警和钥匙的碰撞杂音,正是导演法斯宾德通过场面调度向观众暗示丈夫内心活动的写实。

图9-28 《小城之春》

图9-29 《玛莉娅·布劳恩的婚姻》

三、场面调度能够渲染环境气氛,通过场面调度创造特定的情景和艺术效果

《城南旧事》的开场时老北京城南的场景通过小英子微仰的视角一点点展开。导演吴贻弓让小英子由远及近地走向井边喝水的骆驼,并通过纵深处理和景别变化,让观众看见老北京城的容貌。在这样的场面调度后,北京城的旧貌在观众的视觉中形成一个形象烙印,旧时代的影子悄然形成。这也为后面,影片"淡淡的乡愁"埋下了伏笔。影片结尾,小英子随母亲坐车离开北京,导演又用北京香山的红叶映衬小英子和母亲离去的洋车。北京风貌在上海的摄影棚里被配置得别有韵味,思乡之愁也因这样的场景设置而丰富起来,再加上导演让小英子从洋车座上回望镜头,渐行渐远渐无声的诗韵更加强化了故乡的环境,老北京的环境也愈加生动真实。

四、场面调度可以寄寓整部影片或影片中的某一情节段落以丰富而深刻的哲理思想

导演在创作影视作品时,总会从故事情节、人物语言等多方面传递作品的主题

思想以及自己的艺术思考。导演的哲理性思考,往往会通过以上的艺术手段来呈现给观众。而场面调度也是非常重要的传达影视作品哲理寓意的手段。黄建新导演的影片《黑炮事件》以对新时期以来中国现代化建设中对人的不公正待遇为反思主题,导演多次运用开会讨论是否让赵书信作德语翻译的情节作为影片深刻反思的情节。在这些会议场景里,最令人深思的场面调度就是会场的布置和人物服装色彩设计上。黑白的强烈对比与会场的对称格局,把现代化建设所遭遇的非常态的境遇表现的淋漓尽致。观众在泾渭分明的色彩对立和画面人物对称布置中看到时间的流逝,自然而然地和现实世界中存在的现象产生关联,对现实的反思也随之而来。苏联电影《雁南飞》中,薇罗尼卡冲进被德军飞机炸毁家后看见的还在行走的钟,也是导演为了特殊的哲理思考进行的场面调度。为什么消防兵看见薇罗尼卡冲进被毁的家不再生气咆哮?为什么薇罗尼卡看见家里仅存还在行走的钟时,导演要给一个大大的特写?因为这里面蕴含着深刻的哲理思考。这是导演将历史与现实、观众与历史紧密联系而作的哲理性调度。在这两部电影中,钟都成为象征性调度的重要调度内容。

五、场面调度能够创作出特殊的意境

导演通过场面调度可以让意境的创造更能打动观众。在长镜头段落里,特殊的意境更容易展现出来。伊朗导演阿巴斯的电影《穿越橄榄树的爱情》讲述了一个小伙子在地震后的电影拍摄中主动追求一个有文化的姑娘的故事。影片结尾,导演利用一个大远景来描述小伙子向姑娘求爱的困难和小伙子的坚持不懈以及最后的成功。导演在此前的情节已经告诉观众姑娘没有答应小伙子的求爱,并且已经走远。小伙子想了想从山坡上追下去,穿过一片树林,在十分开阔的乡村田野里追赶姑娘。大远景的画面里,只见姑娘的白色身影渐行渐远,音乐也暗示着小伙子越追越失落。忽然,音乐一转,小伙子从远处斜刺里跑回来,原来没有路的田野被踩出一条新路。爱情的成功与否,导演没有再说,但通过对演员行动的调度而呈现在画面的运动轨迹配合着越来越欢快的音乐,使影片的结尾充满了成功的意味。对爱的追逐,通过对演员的调度形成了景框内丰富而生动的意境。

此外,场面调度有助于对节奏的把握,有助于形成画面的节奏变化;而通过运动摄像的场面调度方法,有助于形成长镜头纪实性拍摄。这两个层面,主要是说明了场面调度与蒙太奇、长镜头两大电影理论的相互关系。从各国的电影发展史来看,随着电影技术的不断改进,电影场面调度技巧的运用越来越丰富多彩。但是,有两种倾向应该避免:一种是形式主义倾向。它不将场面调度用以创造真实感人的电影形象,不注重深入刻画人物形象,而过于追求镜头画面奇特怪诞的异常效果,结果人为痕迹很重,使观众失去身临其境之感。另一种是自然主义倾向。它排斥对电影场面调度精心的艺术构思和艺术处理,片面强调自然状态。结果,虽然看来和现实生活一样真实,但却显得粗糙杂乱,失去了电影艺术的魅力。

第十章 长镜头

"时间,复印于它的真实形式和宣言中:此乃电影作为艺术的卓越理念,引导我们思考电影中尚未被开采的丰富资源,以及其远大前景。""一般人看电影是为了时间:为了已经流逝、消耗,或者尚未拥有的时间。""导演工作的本质是什么?我们可以将它定义为雕刻时光。"① 在一个相对较长的真实的时间里,观众会感受到导演带来的感觉为真实的影像和声音,它们引领着观众进入自我和社会的内心世界。这是雕刻时光的魅力,也是长镜头的魅力。

第一节 长镜头的概念

什么是长镜头?在英文单词中,长镜头有两种写法,一种是"long take",另一种是"long shot"。尽管 shot 和 take 译成汉语都有"镜头"的意思,但是我们习惯上将 long shot 译为远景镜头。这里所讨论的长镜头,与远景镜头并无关系,而是与时间相关。

镜头是影视创作的最基本的构成单位,从符号学的角度说,镜头应该是个语素。那么,从开机到停机的时间内镜头拍摄下来的影像内容是一个镜头。这个镜头拍摄的时间长短,决定了成像内容的多少。在这个层面上理解长镜头,那就是 long take。

我们通常理解的长镜头,是指一个时间值相对较长的单一镜头。这个时间值的长度有人说在 30 秒以上,也有人认为是在 60 秒以上,好莱坞甚至认为时间值超过 12 秒的镜头就是长镜头。

《电影艺术辞典》的解释是这样的:"长镜头原指景深镜头,是相对于蒙太奇剪辑中分解的镜头而言的……长镜头能保持电影时间与电影空间的统一性和完整

① [苏]安德烈·塔可夫斯基:《雕刻时光》,陈丽贵、李泳泉译,人民文学出版社 2003 年版,第 63~64 页。

性，表达人物动作和事件发展的连续性和完整性。"①根据这种解释，我们可以这么理解：长镜头，从拍摄技术上说，是指一个时间值相对较长的单一镜头；从艺术表现看，这个单镜头呈现出来的人物动作和事件发展是具体连续性和完整性的，正是这种时间上的连续性和空间上的完整性，能够让观众在"现实的渐近线"中为电影或电视影像故事所震惊。

综合上述关于长镜头的定义或解释，可以给"长镜头"这样下个定义：长镜头，从技术上说，是指镜头快门从开到关的过程拍摄下来的时间值相对较长的时空关系和相对真实完整统一的影像内容；从美学上说，长镜头是一种电影语言，是与蒙太奇相对的一种电影编排结构方式，也是导演美学风格的体现方式。

第二节　长镜头的分类

或许正是因为长镜头的概念比较复杂，甚至于很多国外的教材和论著都不提"长镜头"一词，而代之以景深镜头、镜头内部蒙太奇等名称。因此，围绕长镜头的概念，有一些相似或相近的概念需要说明。很多电影初学者在学习和使用的过程中，甚至会将景深镜头、深焦镜头、场面调度等概念和长镜头混淆或等同为一体，从而造成对长镜头的误读和错用。

根据北京电影学院教授韩小磊老师的划分方式，一些与长镜头相关的概念，或者说长镜头的类型有景深长镜头、镜头内部蒙太奇式长镜头、段落镜头、主观镜头、静观长镜头、舞台纪录式长镜头、纪录式长镜头或称纪实性长镜头等。韩教授提出的长镜头的这种分类，其分类依据还不够统一，但至少通过对这些长镜头概念的理解可以让初学者更清楚地掌握和了解长镜头的概念以及与其他镜头之间的联系和区别。

一、景深长镜头

第四章已经介绍过景深的概念。景深长镜头，实际上就是景深镜头的拓展。在巴赞看来，景深镜头是长镜头的源形态，是广角的深焦距镜头拍摄的单一镜头。在景深镜头内，导演通过场面调度来完成叙事表意内容。影片《公民凯恩》中，在报纸发行成功的庆功宴上，凯恩和前景中李兰特在说话，有的同事附和，有的同事则是关心跳舞的姑娘们，而跳舞的姑娘们在尽力地跳着舞。这个景深镜头内，观众可以自由选择他们所关注的影像以获得必要的信息（图10-1）。导演奥逊·威尔斯不仅要演好凯恩这个角色，还要提前通过场面调度的排演让摄影师拍摄好这样一

① 许南明、富澜、崔君衍：《电影艺术辞典》，中国电影出版社2005年版，第155页。

个演员众多场面而且有些复杂的场景。这里的景深镜头展现的是一个相对完整多义的叙事情节,观众必须花费较长的时间才能理清画面信息。

图 10-1 《公民凯恩》

马赛尔·马尔丹认为:"景深完全不同于常规的镜头,它使客观世界作为一个整体在电影中得到再现,此时,空间已不再片段化和时间化,而是作为一个浑然体摆在我们眼前,就像在外界现实出现的情况一样,我们只需理出各种联系的结构(人物之间)和因果关系(事件的)就够了"。① 根据他的观点,景深长镜头从视觉原理上说是符合人类眼睛和大脑观察世界的客观规律的镜头,在这个镜头内部,所有的影像都是相对清晰的,观众通过对画面内的景物或人物进行观察得出自己对这个镜头内部所展现的内容的认识。这种认识不应是他人强加给自己的,因为它是客观世界的再现。对于这样的长镜头的解读,观众是需要花费一定时间的,因此,这样的景深镜头也应该是时间值相对较长的镜头。让·雷诺阿的《游戏规则》里大量使用景深镜头,如在骷髅表演那个段落里,从找人的军官出现,镜头随着送酒的侍者向右移动,然后停在一个个门口,让观众看见黑暗中看表演的人们所做的种种在明亮处不会发生的行为,观众并不能看见军官的移动,但每换一个门,观众就能发现军官站在那里四处张望着找人。观众的注意力也会随着军官的位置变化而形成对剧情发展的关注。如图 10-2~图 10-10 所示。

图 10-2 《游戏规则》
画面一

图 10-3 《游戏规则》
画面二

图 10-4 《游戏规则》
画面三

① [法]马赛尔·马尔丹:《电影语言》,何振淦译,中国电影出版社 1980 年版,第 146 页。

图10-5 《游戏规则》画面四

图10-6 《游戏规则》画面五

图10-7 《游戏规则》画面六

图10-8 《游戏规则》画面七

图10-9 《游戏规则》画面八

图10-10 《游戏规则》画面九

所以,在巴赞看来,"景深镜头使观众与影像的关系比他们与现实的关系更为贴近"。"所以,景深镜头要求观众更积极思考,甚至要求他们积极参与场面调度"。同时,在此基础上,"景深镜头把意义含糊的特点重新引入影像结构之中"。① 巴赞认为:景深镜头"是电影语言发展史上具有辩证意义的一大进步"②。

二、镜头内部蒙太奇式长镜头

这种长镜头是指在一个镜头内通过场面调度在画面上形成各种不同的景别和构图,有人将一切长镜头都称为镜头内部蒙太奇,显然是缺乏基本的长镜头知识。

镜头内部蒙太奇这一概念是苏联蒙太奇学派的理论家库里肖夫提出来的。他认为,在每个镜头内都有镜头内部蒙太奇的因素,如摄影机的移动就是镜头内部蒙太奇。蒙太奇学派的后继者罗姆则进一步深化了这一见解,他在《场面调度》一文中讲到了长镜头。他是从摇镜头拍摄的角度分析镜头内部蒙太奇的,认为"每一个摇镜头都是一个内部蒙太奇"。可以这么说,通过场面调度形成的长镜头,都可能成为镜头内部蒙太奇式的长镜头。

镜头内部蒙太奇式长镜头的经典案例当数苏联电影《雁南飞》中的送别和胜利

① [法]安德烈·巴赞:《电影是什么?》,崔君衍译,江苏教育出版社2005年版,第72页。
② [法]安德烈·巴赞:《电影是什么?》,崔君衍译,江苏教育出版社2005年版,第71~72页。

两个情节。两个段落都是以女主角薇罗尼卡寻找未婚夫鲍里斯为行动出发点,镜头的移动形成不同的景别,从而展示出不同的画面信息内容。导演必须仔细安排,全面控制,才能很好地完成这两个大场面的调度。我们通过"胜利"这个段落里的薇罗尼卡的行动来直观地体会一下镜头内部蒙太奇式长镜头的信息容量的丰富性和多义性。如图 10-11 ~ 图 10-22 所示。

图 10-11 《雁南飞》画面一

图 10-12 《雁南飞》画面二

图 10-13 《雁南飞》画面三

图 10-14 《雁南飞》画面四

图 10-15 《雁南飞》画面五

图 10-16 《雁南飞》画面六

图 10-17 《雁南飞》画面七

图 10-18 《雁南飞》画面八

图10-19 《雁南飞》画面九　　　　　图10-20 《雁南飞》画面十

图10-21 《雁南飞》画面十一　　　图10-22 《雁南飞》画面十二

三、段落镜头

段落镜头是对景深镜头的扩展,它所表现的镜头内容要比景深镜头更完整和统一,通常是在一个相对统一的时间内连续性地展现一个相对完整的事件或人物动作。

相比景深镜头,段落镜头通常要展现出事件或动作的完整性,不是必须要求深焦距镜头拍摄,而是更注重对现实生活的还原,其运动强调纵深方向的镜头运动或演员运动,镜头与演员同时双向纵深运动时会自然形成多视角。

相比镜头内部蒙太奇式长镜头,段落镜头更关注纪实性,强调随人物的行动而身临其境地感受剧中环境和剧中人的行为。

加斯·范·桑特导演的《大象》里有相当多的段落镜头,通过跟镜头的机位运动将观众带入到学生枪击事件的现场,让观众在近乎真实的环境里还原事件发生时的惨状,反思自己在现实生活中的所作所为。例如黑人小伙子在教学楼里四处走动观望这个段落镜头,观众也随着他的活动看到正在遭遇枪击事件的学生和老师们,体会到他们的恐慌心情,同时也为黑人小伙子的行动感到担忧。如图10-23～图10-35所示:

图 10-23　《大象》画面一

图 10-24　《大象》画面二

图 10-25　《大象》画面三

图 10-26　《大象》画面四

图 10-27　《大象》画面五

图 10-28　《大象》画面六

图 10-29　《大象》画面七

图 10-30　《大象》画面八

图10-31　《大象》画面九　　　　　图10-32　《大象》画面十

图10-33　《大象》画面十一　　　　图10-34　《大象》画面十二

图10-35　《大象》画面十三

四、主观长镜头

主观长镜头，顾名思义，是表现客体主观化视角的长镜头。这种长镜头，通常是表现剧中主要角色的主观感受，或是导演的创作意图。娄烨导演的《苏州河》以一位业余摄影师的视角去关注上海苏州河边发生的可能存在也可能不存在的故事。影片中的摄影师只见双手未见真貌，他与主角马达的视角时常发生交错，从而让观众也时常发生感受上的错位，在摄影师和马达之间不停地交换感受。这种不停变换的视觉感受或真实如亲眼所见，或虚幻如梦中景象，或波动如内心情绪起伏。这些都是导演制造出来的发生在观众内心却又是导演有意识设计的主观长镜

头发挥作用的结果。如影片中摄影师向观众转述美美从马达那儿听来的牡丹的故事那段情节,就是以主观长镜头的方式表现的。如图10-36～图10-44所示。

图10-36 《苏州河》画面一　　图10-37 《苏州河》画面二　　图10-38 《苏州河》画面三

图10-39 《苏州河》画面四　　图10-40 《苏州河》画面五　　图10-41 《苏州河》画面六

图10-42 《苏州河》画面七　　图10-43 《苏州河》画面八　　图10-44 《苏州河》画面九

贾樟柯导演的影片《小武》,结尾处有一个特别冷静的主观长镜头,也是别有趣味的。小武被拷在马路边的电线杆拉索上被路人围观,导演从被看的旁观视角慢慢转到小武看路人的主观视角。在小武成为围观对象的同时,那些路人也成了观众们围观的对象。如图10-45～图10-53所示。

图10-45 《小武》画面一　　图10-46 《小武》画面二　　图10-47 《小武》画面三

图 10 - 48　《小武》画面四　　图 10 - 49　《小武》画面五　　图 10 - 50　《小武》画面六

图 10 - 51　《小武》画面七　　图 10 - 52　《小武》画面八　　图 10 - 53　《小武》画面九

五、静观长镜头

　　静观长镜头是比较适合东方文化的长镜头。运用此类长镜头的代表是日本电影导演沟口健二,他的影片几乎都是这种全景式的长镜头。观众始终被镜头隔离在影片所讲述的故事或情境之外,处于旁观状态。导演的目的也是要求观众在安静的旁观状态下审视、思考影片。这种静观是符合现实的视觉感受的静观,即不采用广角深焦距的景深镜头而使用标准焦距镜头。这种镜头更符合人的视觉感受,更容易将导演的创作意图隐藏在被旁观的画面里。台湾导演侯孝贤也属于使用静观长镜头创立自己的电影美学风格的导演,他的电影《海上花》全片 130 分钟仅使用了 70 多个镜头,而且绝大多数镜头都属于静观长镜头。例如,《海上花》序幕部分就用了一个 7 分 30 秒的静观长镜头。如图 10 - 54 ~ 图 10 - 59 所示。

图 10 - 54　《海上花》画面一　　图 10 - 55　《海上花》画面二　　图 10 - 56　《海上花》画面三

图 10-57 《海上花》画面四　　图 10-58 《海上花》画面五　　图 10-59 《海上花》画面六

六、舞台纪录式长镜头

这种长镜头源自乔治·梅里爱的电影创作。他将摄影机安置在观众席的正中央,拍摄整场的舞台演出。因此,被人们称为舞台纪录式长镜头。中国早期的很多戏剧电影作品,如《春香闹学》等都属于舞台纪录式长镜头的作品。我国文革时期的样板戏电影很多都是通过舞台纪录式长镜头拍摄的。如图 10-60 所示。

七、纪实性长镜头

这种长镜头源自卢米埃尔兄弟的电影创作。这种长镜头样式一方面经由弗拉哈迪导演的《北方的纳努克》发展壮大了电影纪录片和电

图 10-60 《智取威虎山》

视纪录片,《望长城》当属纪实性长镜头运用比较成功的电视纪录片之一。另一方面,纪实性长镜头也发展了电影的真实美学。意大利新现实主义和法国电影新浪潮,正是运用了来自新闻纪录片的长镜头技法拍摄了大量的精彩影片,如《精疲力尽》、《四百击》等。21 世纪以来,一部名为《女巫布莱尔》的现代恐怖片利用家用 DV 画质和纪实性长镜头拍摄,创造了纪实性长镜头在剧情电影中的独特运用。这可以说是纪实性长镜头技巧的一次突破,尽管突破力度不大,但它让研究者看到纪实性长镜头在虚构故事中的存在价值和展示空间,这无疑是对纪实性长镜头的美学本质的一次小小的挑战。2008 年,马特·里夫斯更是将这种家用 DV 的纪实功能发挥到极致,大多数观众是在被镜头彻底晃晕后才明白影片的故事。

综上所述,长镜头的分类是由导演的创作思路和理念所决定。导演的创作理念和作品的表现形式需要长镜头时,长镜头的运用就会比较普遍,而一个影像风格偏向于沉稳、写实的导演,长镜头的运用机率自然会比较高。不管是空间的长镜头,还是时间的长镜头,都是电影风格的具体体现。

第三节　长镜头的特征

从电影创作的角度说,长镜头是传达导演创作意图的一种手段;从电影评论的角度说,长镜头是评论人对导演创作意图的分析和二度创作的一种工具。根据巴赞的真实美学观的要求,长镜头应该具备以下特质。

一、叙述的完整感

长镜头的时间空间与现实生活的时间空间同步,形成环境、人物、事件的完整时空。例如,台湾导演蔡明亮的电影《爱情万岁》的结尾段落,杨贵媚饰演的林小姐在公园长椅上实实在在地哭了近3分钟。蔡明亮导演在影片结尾先是完成了一个模仿《四百击》的结尾并向其致敬的段落长镜头:林小姐坐在公园长椅上,哭个不停。导演把现实世界中任何人都可能会做的行为放在这部电影里,用长镜头引起观众的注意。他就是这样残忍地用一个长镜头、一个可以哭的女人,让观众去倾听内心深处埋藏的干嚎。热拉尔·贝东说:"电影可以极为出色地满足人类看到自己如何生活的目的和需要。""如果我从内心深处渴望了解我的生活和这些人,我可以想到世上有一种方法。……它(电影)向别人表达自己的思想、激情和感受,与同类人的直接接触(或想象中的接触)可以使其得到安慰。"①也许正是如此,片尾近3分钟的长镜头里,除了一对晨练的老人远远走过,几乎没有场景的调度,所有的一切都是林小姐"哭"的表演:从抽泣到嚎,从嚎降为泣,由泣又转向嚎之前的那种抽搐,最后黑场结束全篇。电影的这3分钟与现实的3分钟没有任何的差别,无论是时间的长短还是表演出来的内容,都与真实的人们的行为丝毫不差。为什么要让林小姐哭这么久,而且在此以黑场结束影片?难道仅仅是告诉观众"他的电影就是生活"这么简单?显然不是。蔡明亮确实很难为观众找到一个让人能真实解决问题的办法。除了让观众接受他所制造的抑郁情绪并与之共鸣,他只能让认真的观影者在体味中去思考,至于解决办法,则需要观众各显神通去领悟了。从电影的表现看,蔡明亮是有点悲观的,但更多的是对现实世界冷峻地复制。这种复制,恰恰也保持了叙述的完整性和统一性。如图10-61所示。

二、表意的丰富性

巴赞认为真实的画面应该是复杂多义的、含糊的和不确定的。因为现实世界的事物或事件本身就是信息丰富的,没有明确的所指。正因如此,长镜头需要观众

① [法]热拉尔·贝东:《电影美学》,袁文强译,商务印书馆1998年版,第155页。

图 10-61 《爱情万岁》

主动参与其中,去发现内在的丰富信息,创造出符合自己情感需要和思想需要的解读内容。贾樟柯的电影《小武》中有一个静观长镜头:小武为梅梅买了热水袋后和梅梅并排靠在窗边,梅梅先是问小武是做什么的,小武说是手艺人,梅梅感慨了一番,为小武唱了首王靖雯的歌《天空》。梅梅唱到一半便伤心地唱不下去,过了会儿,梅梅要小武也唱一个,小武让梅梅闭上眼,掏出口袋里的音乐打火机放起音乐,梅梅听着听着慢慢倒在了小武的怀里。这个长镜头的寓意非常丰富。小武为什么说自己是手艺人?梅梅为什么最喜欢唱《天空》?梅梅为什么喜欢《天空》这首歌还会唱哭了?为什么梅梅听见打火机的音乐会倒在小武怀里?导演为什么要让梅梅倒在小武的怀里,而不是继续把自己的头埋在被窝里?两人并排坐而且保持距离,却要谈心和唱自己最喜欢的歌?这些都是导演通过长镜头设置给观众的各种谜题。观众解谜的过程可能就是观众体验电影意义的过程。如图 10-62~图 10-64 所示。

图 10-62 《小武》
画面一

图 10-63 《小武》
画面二

图 10-64 《小武》
画面三

三、画面构图的开放性

长镜头利用运动,形成画面内外交流的关系。长镜头追求的真实不仅仅是绘画式的封闭式构图,更是将现实生活拉进画框的开放式构图。观众在导演通过场面调度完成的开放式空间里,观看并联想。演员的入画出画,摄影机的推、拉、摇、移、跟和升降等运动,可以不断拓展和延伸视觉空间,观众也可以在时间的延续中发挥联想和想

象力来填补画面内并不完整的视觉空间。特吕弗的影片《四百击》结尾的段落镜头中,安东万跑到海边时先是站着看,然后出画,过了一会儿又重新入画。这里的画面构图形成开放性空间。但这个空间其实已经在为安东万到海边后发现依然无路可去埋下了伏笔。雷吉欧的纪录片《机械世界:失去平衡的生活》中采用了运动长镜头以打破构图的完整性的方式生成特殊的镜头内部蒙太奇。观众先看见长焦距镜头内的躺在沙地上晒日光浴的女人,当镜头变焦拉开时,观众发现沙地其实并不干净;当镜头抬升后,我们发现沙地后面原先并不能清晰看见的地方原来是化工厂;当镜头再次拉开摇下成大全景时,我们看见了一幅导演有意识隐藏的隐喻性极强的视觉画面——人类的舒适是以牺牲自我的生存空间为代价的。如图10-65~图10-68所示。

图10-65 《机械世界:失去平衡的生活》画面一

图10-66 《机械世界:失去平衡的生活》画面二

图10-67 《机械世界:失去平衡的生活》画面三

图10-68 《机械世界:失去平衡的生活》画面四

四、时空关系的特殊性

这种特殊的长镜头运用,并非巴赞所提出的真实时间和真实空间,但在中国和日本的电影中却时有使用。这或许是东方文化中特有的写意性造成的。例如,郑君里1961年拍摄的影片《枯木逢春》中就有这样的打破时空完整性的长镜头运用。郑君里充分汲取中国传统文化的精髓,有机地结合了场面调度和长镜头,造出了新

时代的电影意境。为了把毛主席的诗《送瘟神》电影化,郑君里想到了《清明上河图》的长卷画效果,在缓慢运动的横移长镜头里,诗的内容和诗的意境浑融一体。首先,方妈妈母子在野冢荒坟里呼唤寻人,歌声里是"绿水青山枉自多,华佗无奈小虫何……"镜头横移,母子二人在暮色荒烟里渐行渐远,最终成小黑影,天地荒漠,前景是一派死气的景物:枯木残垣,蛛网败芦,北风瑟瑟,瘴气弥散……忽然,歌声转向昂扬,镜头继续横移,杨柳舞风,牧童横笛,笛声引镜头上树梢,再俯看稻海金黄,最后落到长大的苦妹子身上。这样的长镜头,在西方纪实理论中,是不可思议的。一个完整的叙事长镜头里,竟然出现超出常理的时间变迁:苦妹子长大,死地变良田。在日本导演小津安二郎的电影《独生子》中也有一个空间不变,但通过光影变化来压缩实际时间的镜头内部蒙太奇式长镜头。恐怕这是东方文化的写意特性使然吧。近些年,这种运用镜头内部蒙太奇手法打破时空的完整与统一的长镜头也出现在西方电影中。俄罗斯电影《俄罗斯方舟》在一个长镜头内表现百年的俄罗斯历史,这应该是比较典型的打破时空的运用。

第四节 长镜头的功能

结合上述分析和前面一段已经谈到的长镜头的美学特征,可将长镜头的功能阐述为以下几点:

一、长镜头能够以"电影是现实的渐近线"为出发点,逼真地还原物质现实世界

意大利新现实主义电影《温别尔托·D》中,女仆晨起穿衣到厨房准备房东早餐咖啡的那个长镜头段落,导演德·西卡就是为了满足编剧柴伐梯尼"拍连续性影片表现一个人90分钟闲散无事的生活"的目的,才放弃用"两三个短镜头就足以表现"这个事件单元。但也正是用长镜头处理这一个看似闲散无事的事件单元,我们才发现了还是少女年龄的女仆不为人知的秘密——怀上了不知是哪个人的孩子。人生的痛苦与悲歌,都在闲散无事的生活中弥散开来。还有电影《偷自行车的人》里为了真实再现第二次世界大战结束后意大利经济的不稳定,导演德·西卡让下岗工人安东得到一份工作,并让他和家人去当铺典当床单赎回自行车。通过安东的视角,我们看到一个通过长镜头展现的真实的战后意大利当铺:空间很大却当满了穷人们的日常生活用品;那个往两三层楼高的典当货仓爬的伙计,费力的目的只是为了放上一套刚刚当进来的包袱(或许就是安东家的那卷床单)。如图10-69~图10-74所示。

图 10-69 《偷自行车的人》画面一　　图 10-70 《偷自行车的人》画面二　　图 10-71 《偷自行车的人》画面三

图 10-72 《偷自行车的人》画面四　　图 10-73 《偷自行车的人》画面五　　图 10-74 《偷自行车的人》画面六

二、长镜头能够通过场面调度和镜头内部蒙太奇,确保运动的连续性和画面内容的完整性

在静观长镜头中,只能依赖演员的运动,才能使观众的视觉感受不至于过于缓慢沉闷。当镜头在一个相对长的时间机位运动并且调度演员一起运动,这就会让观众的视觉节奏变得快一些,也更容易保持观众的注意力放在影片内容上。前面所说的《枯木逢春》的事例,就是利用长镜头保持了运动的连贯和画面信息的完整。崔嵬执导的影片《小兵张嘎》中老罗叔带着嘎子进入隐蔽起来的游击部队,就是一个精彩的运动连贯的完整叙事的长镜头。如图 10-75~图 10-85 所示。

图 10-75 《小兵张嘎》画面一　　图 10-76 《小兵张嘎》画面二　　图 10-77 《小兵张嘎》画面三

图10-78 《小兵张嘎》画面四

图10-79 《小兵张嘎》画面五

图10-80 《小兵张嘎》画面六

图10-81 《小兵张嘎》画面七

图10-82 《小兵张嘎》画面八

图10-83 《小兵张嘎》画面九

图10-84 《小兵张嘎》画面十

图10-85 《小兵张嘎》画面十一

三、长镜头能够通过相对完整和统一的时空再现,传递出画面信息的多义性

　　长镜头并不以导演的单一思想固定观众的视听感受,而是通过众多的不确定性因素让观众去自主发现长镜头中的各种寓意,在自己认可的视听符号系统中产生连续不断的情绪的感动、审美的体验、思想的升华等心理活动。如前面例举过的《小武》的结尾,观众在看见小武被老警察拷在电线杆的拉索上时,内心可能就已经有了一种小武可能被围观的心理预判。当长镜头从小武被围观转而变成小武看围观者,再转为观众看围观者,观众是否会想到自己曾经站在围观的人群里呢?如果

想到了,那么这种"看与被看"的感受又会使观众想到什么寓意呢?这些问题都是导演贾樟柯抛给观众去解答的。就像《爱情万岁》结尾林小姐的哭泣,又是否打动你那孤寂的心呢?长镜头会传递一些可能的信息或寓意,但从中产生的情感体验和审美思考只能属于观众自己。

四、长镜头能够体现导演的风格

对待长镜头的使用态度和方法的不同,会让影片表现出不同的美学风格。不同地区的导演因文化习惯和美学思想的不同,在长期使用某一种或某一类长镜头技巧后会形成独特的电影美学风格。同样是表现"在路上"的主题,侯孝贤的长镜头充满了东方文化的人文关怀,而阿巴斯的长镜头则客观而简单,充满了伊朗国民的乡土气息,至于安哲罗普洛斯的长镜头则将古希腊文明在现代文明中的失落和惶惑表现的淋漓尽致,在塔尔柯夫斯基的长镜头里则会有包含诗意、宗教与乡愁多种可能性。

第五节 长镜头与蒙太奇

什么是蒙太奇?韩小磊教授在《电影导演艺术教程》一书中是这样解释的:"通过镜头的组合与连接,构成的电影的一种独特的表现/语言形式,这一形式可称为蒙太奇。"[①]也有一种观点认为蒙太奇是广义是指电影创作思维,狭义上是指技术手段。关于长镜头和蒙太奇之间的关系,究竟是什么样的呢?我们所要讨论的就是建立在技术特征、美学语言场面和实践创作层面上的长镜头与蒙太奇的关系。

一、关于长镜头与蒙太奇的争论

自从20世纪五六十年代,长镜头理论被广泛运用在电影创作中,西方理论界在谈及长镜头时会说它是与蒙太奇相对立的影视艺术表现手段,仿佛长镜头和蒙太奇是冤家对头一般。这种观点的出现,或许是源自巴赞对爱森斯坦提出的蒙太奇观念的某些批判。于是,国内的很多学者想当然地认为长镜头理论和蒙太奇理论是对立冲突的。其实,这是强加在巴赞与爱森斯坦身上的一场"莫须有"的对立论争。人们可能看见巴赞对于爱森斯坦提出的某些蒙太奇观念的批判,但人们忘记了巴赞的批判是建立在大家过于崇拜蒙太奇的基础上的。当人们过于崇拜蒙太奇,并将其神化,这就需要有一种理论或实践手段来让所谓的电影理论家和实践家头脑清醒。而此时,景深镜头带来的实践效果和源自照相本体论的理论思考,恰好被巴赞拿来使用。

很多学者喜欢绝对化巴赞在《被禁用的蒙太奇》一文中说过的这一句话:"若一个事件的主要内容要求两个或多个动作元素同时存在,蒙太奇应被禁用。"[②]学者们

① 韩小磊:《电影导演艺术教程》,中国电影出版社2004年版,第393页。
② [法]安德烈·巴赞:《电影是什么?》,崔君衍译,江苏教育出版社2005年版,第55页。

忘记了巴赞只是认为"似乎可以"将这一原则定为"美学规律",而不是必须要将其定为美学规律。这是他在辩证地比较景深镜头和蒙太奇的用法和功能后作出的判断。他的这种定论式的论断并没有被一而再再而三地放大和强化。巴赞始终是将具体问题放置在具体环境中予以分析判断,进而提出一些具体的解决办法或看似理论化的观念。而这些观念,必须置于实践操作和创作思维中才会显出强大的指导性。倘若在理论与理论之间思考巴赞的所谓"长镜头"理论,只能将自己带到"长镜头"与"蒙太奇"充满矛盾对立的环境中。

关于长镜头与蒙太奇的争论,其实是电影如何反映真实还原真实,并在此基础上对观众的思想产生深刻影响的问题。电影的真实与否,并不在于使用哪一种手段或技巧,而在于能否找到既符合自己的思想传达需要、又能贴近观众的心理感受的那种方式。可以说,大多数好的电影都是蒙太奇与长镜头同时存在的。像《俄罗斯方舟》这样的长镜头形式主义作品,只是少数另类的实验。一旦处理不当,就会像希区柯克的《夺魂索》一样,让观众感到拖沓冗长,沉闷乏味。

作为电影理论的建设者,无论是爱森斯坦还是巴赞,他们各自对于蒙太奇与长镜头理论的建构,都是贡献大于局限的。在对他们的观点进行解读时,其实真不应该为了说明自己的观点而片面强调其负面影响或肢解他们的观点和论断。

二、长镜头和蒙太奇的差别

长镜头与蒙太奇的关系因巴赞对爱森斯坦以杂耍蒙太奇为代表的蒙太奇理论的批判而让人感觉到彼此似乎是对立、冲突的。比较一下长镜头与蒙太奇,确实可以看到它们之间存在着相当大的差别。

(1)从对镜头的编辑处理看,蒙太奇是对镜头之间的冲突进行处理,并按照生活逻辑或导演的艺术创作需要进行连接;而长镜头则只能通过镜头内部进行调度,在拍摄阶段进行情节的编排和连接。蒙太奇强调的是画面之外的人工技巧,因此,蒙太奇更在乎剪辑的重要性;而长镜头是在拍摄中剪辑,这种剪辑又强调画面内容与现实的相似相近性,因此,长镜头重视时间和空间的真实性。例如,影片《大象》中的一个学生在教室听到枪声后到走廊上观看,不料被击倒的长镜头,如果用蒙太奇来表现就只会增强视觉上的突然性,但用长镜头就让观众更加身临其境地感受教学楼里的学生和教师们所感受到的恐惧(图10-86~图10-97)。其实,当编者使用图片的方式来介绍这个长镜头的作用时,读者却只能感受到蒙太奇带来的编辑效果。

图10-86 《大象》画面一

图10-87 《大象》画面二

图10-88 《大象》画面三

图10-89 《大象》画面四　　图10-90 《大象》画面五　　图10-91 《大象》画面六

图10-92 《大象》画面七　　图10-93 《大象》画面八　　图10-94 《大象》画面九

图10-95 《大象》画面十　　图10-96 《大象》画面十一　　图10-97 《大象》画面十二

（2）从对客观现实的表现程度看，蒙太奇是对现实世界的艺术性加工，它为了更好地完成导演所要完成的叙事或表意过程，会对时间和空间进行比较大的分割处理，因此，蒙太奇更容易表现事物的单一含义；而长镜头强调的是无限逼近现实，实现现实的渐近线美学目标，它只是发挥了现实世界在个人头脑中的印象的表意功能，因此其信息是复杂多义、含糊和不确定的。例如，前面例举过的《爱情万岁》的结尾长镜头，没有相似生活体验的观众对林小姐的哭会感到无所适从，只看影片这个结尾的观众可能产生烦恼的感觉而不是震惊。

（3）从影片的拍摄制作角度看，蒙太奇的运用强调拍摄时用镜头控制观众的注意力，引导观众进行画面内容的选择；而长镜头的运用强调拍摄时进行场面调度，实现镜头内部的蒙太奇创作，它并不强迫观众必须选择哪个视觉信息，但是给出必要的提示，以此来确保导演的创作意图能够传达给观众。

（4）从导演的地位看，蒙太奇突出了导演和剪辑师对影片最终表现内容的控制，蒙太奇可以说是导演自我表现的重要手段；而长镜头的纪实性要求决定了导演要学会隐身，用客观的影像来为自己说话。

（5）从观众的审美接受看，蒙太奇因为引导观众去选择，而使观众处于相对被动的接受地位，好莱坞一度盛行的零度剪辑就是利用蒙太奇强迫观众潜移默化地接受类型片导演统一了的视觉方式和文化引导；而长镜头最多只是提示观众去选择，并不对观众施以强力，观众往往是在不加深察的影像"现实"中忽然被震惊，比照自己的生活体验去思考影片的丰富寓意，对于影片的解读受个体生活实践经验的局限，而非导演的控制。

通过上述比较可以发现，蒙太奇和长镜头确实存在着相当多的差异，但这些差异并不足以说明孰强孰弱。娄烨的成名作《苏州河》中有一个非常有趣味的情节，摄影师在酒吧里和李老板聊关于开心馆美人鱼表演的事情（图10-98～图10-101）。这个情节段落，观众将其视为蒙太奇时，可能便不会笑起来。但观众将李老板的一番话视为长镜头内容时，期待视野中的长镜头和实际呈现出来的蒙太奇形成了陌生化效果，于是观众们不自觉地笑了出来。普通观众对此段内容一笑了之，而研究者却对此段内容进行了联想性思考。这种联想思考使影片的画面空间不断外延，并生成了丰富的画外空间，在这个空间里，此段影像情节又成为了一个长镜头还原的现实。这就使得影片的艺术水平在长镜头和蒙太奇的不同解读中得以提升。客观性真实和想象性真实的相互作用，使得蒙太奇和长镜头的运用相得益彰。

图10-98 《苏州河》画面一

图10-99 《苏州河》画面二

图10-100 《苏州河》画面三

图10-101 《苏州河》画面四

第十一章 声音

电影大师卓别林坚持自己的艺术主张,在世界电影已经进入到有声电影的1936年,他仍然坚持拍摄无声影片《摩登时代》。但是,在《摩登时代》放映后,那些观看这部无声片的儿童们根本无法理解影片中光打手势不说话的人在干什么,因为从1927年开始,世界就进入到有声电影时代,这些在有声电影熏陶下长大的儿童们根本不知无声电影是何物,观众的这个反应直接打击了一向很重视儿童观影反应的卓别林,最终,他不得不放弃无声片的创作。这个电影史话说明了一个问题:影视作品中的声音在艺术形象体系中是非常重要的,不仅可以揭示人物的思想,刻画人物的个性,表达人物的情感,还可以形成某种暗示,推进情节的发展,甚至可以"给影片增加其他方法难以实现的多层次含义。"[①]所以,日本著名导演黑泽明说:"电影声音不是简单地增加影像的效果,而是其两倍乃至三倍的乘积。"[②]

第一节 声音的概念及意义

任何一个导演都会重视声音的表现力量。声音的概念和声音的意义历来深得理论家的重视。

一、声音的概念

声音是由物体振动产生,以声波的形式传播。影片中的声音是一种物质的存在,它分为人声(对话、旁白、独白)、音乐和音响。这些声音的类型伴随着声音的响度、音调、音色与影视艺术中的视觉元素一道成为现代影视艺术的基本视听语言。一方面,它移植、模仿、复制生活的原音,呈现环境的地域感和逼真感,形成影视艺

① [美]詹尼弗·范茜秋:《电影化叙事》,王旭锋译,广西师范大学出版社2009年版,第143页。
② 转引自[美]路易斯·贾内梯:《认识电影》,胡尧之等译,中国电影出版社1997年版,第127页。

术创造的特殊地理空间;另一方面,它经过美学的处理,表现出创作者对生活的理解和感悟,实现超越现实世界的审美想象,构建影视艺术的审美空间。因此,声音作为听觉语言在影视艺术体系中和视觉语言一起共同实现创造银屏幕形象、表现主题等多种艺术功能。

影视声音的组成类型在不同的理论体系中有不同的提法,例如,美国电影理论家路易斯·贾内梯在《认识电影》一书中将电影中的声音分为三类,即"音响效果、音乐和对白。"①在这个体系中,作者将所有的人声归结于对白,显然是不合适的,因为人声的表现不仅仅是对白,还有旁白和独白,因此,本章将影视艺术的声音分为人声、音乐、音响三种。之所以这样划分,主要是考虑区分对话、旁白和独白的不同用法和功能。

二、声音的意义

美国学者罗伯特·C·艾伦和道格拉斯·戈梅里在《电影史:理论与实践》一书中说:"声音并不是借《爵士歌王》来到密尔沃基的,时间也不是1927年10月。密尔沃基的观众第一次听到银幕上传出的声音是在1927年9月3日。"②他们认为第一部有声片应是录有音乐声带的故事片《男人恋爱时》。因为这部影片没有留下太多的资料,现在也无法观看,很难对一家之言进行论断。笔者认为,电影的声音主要是人声,也许从这个意义上,代表性的电影史著作都认为,声音的出现应以《爵士歌王》为起点,因为《爵士歌王》不仅仅有音乐,更有对白和音响。

声音的出现确实给电影界带来不小的震动,我们可以在法国导演米切尔·阿萨纳维休拍摄的《艺术家》中感受到这种变化。这种变化几乎是电影发展中的地震。巴赞在《电影语言的演进》一文中专门讨论了声音加入电影的意义,他认为:"无声电影实际上是一种缺陷:现实中缺少了一个元素。"③他还说:"声音的出现就不再是把第七艺术的两个迥异的方面截然隔开的美学分界线。"④因此,可以这么说,电影理论史上绝大多数的理论家认可声音在电影语言演进中的作用。具体讲,声音的意义主要有以下几个方面。

(一)改变了影视艺术的面貌

1927年10月6日,华纳公司推出了音乐故事片《爵士歌王》(图11-1),标志着电影从此成为"视听艺术",虽然敏感的批评家对电影的这位新元素的加入产生

① [美]路易斯·贾内梯:《认识电影》,胡尧之等译,中国电影出版社1997年版,第128页。
② [美]罗伯特·C·艾伦、道格拉斯·戈梅里:《电影史:理论与实践》,李迅译,世界图书出版公司北京公司2010年版,第227~228页。
③ [法]安德列·巴赞:《电影是什么?》,崔君衍译,中国电影出版社1987年版,第69页。
④ [法]安德列·巴赞:《电影是什么?》,崔君衍译,中国电影出版社1987年版,第69页。

过种种质疑,"有人害怕新发明对电影艺术的成长会有反作用。"①但是,"声音"元素的加入改变了电影的面貌,这是个不争的事实。《爵士歌王》不仅挽救了濒临破产的华纳公司,而且掀起了一场革命,使全美的片厂在两年内几乎全部转向拍摄有声片。

声音改变了电影的性质,与无声电影相比,有声电影能更加直接、细致地表达人物的心灵世界,更能深刻地揭示主题,更能灵活地讲述故事,而电影也因"新成员"的加入而逐渐变得强大起来。正如美国学者斯坦利·梭罗门在《电影的观念》一书中所说的:"电影业由于对话的出现而加强了信心,认为电影现在能够做到戏剧和小说一直在做的事了:讲述关于人的复杂故事,而且故事中的人物能用语言来表述自己的问题。声音出现之后,电影看来不仅能够赶上,而且还能超过其他叙事艺术。"②虽然,爱森斯坦、贝拉·巴拉兹等理论家们当年也曾经对"声音"的革命产生过怀疑,但历史的脚步从来都不会因为某些人的怀疑而停滞不前。人物对话、有个性的旁白,有特色的音乐和音响作为参与剧作的重要元素越来越发挥着重要的作用。当年日

图 11-1 《爵士歌王》

本导演新藤兼人为了表达第二次世界大战后日本在世界范围内的无语状态,拍摄了几乎没有什么声音的电影《裸岛》,虽然导演的手法比较独特,但是从现在的观赏角度来看,该片还是稍显沉闷。在今天,没有声音,影视艺术难以达到艺术的至境。获得第84届奥斯卡金像奖最佳影片奖的《艺术家》,严格说来并不是一部真正的默片。大量的音乐被铺在了声轨上,同时,在一些段落中还加入了环境音响、动作音响,甚至最后一幕还有台词。这部影片只是在声音形式上进行了创新,并充分挖掘了电影的视觉潜力,绝不能因为这部影片的获奖就忽略了声音在影视艺术中的作用。美国学者唐纳德·里奇在《黑泽明的电影》一书中说《七武士》"不仅是黑泽明最生动的作品,也许也是最好的日本电影之一。"③这部电影的镜头运用的确超乎寻常,但是如果去掉人声和富有特色的背景声以及低沉的鼓声、打击乐、男低音的哼

① [美]约翰·霍华德·劳逊:《戏剧与电影的剧作理论与技巧》,邵牧君等译,中国电影出版社1961年版,第426页。

② [美]斯坦利·梭罗门:《电影的观念》,齐宇译,中国电影出版社1983年版,第197页。

③ [美]唐纳德·里奇:《黑泽明的电影》,万传法译,海南出版社2010年版,第161页。

唱、嘹亮的小号吹奏声,这部电影就不会如此生动了。

(二) 与画面一起构成了影视艺术体系中的表现元素

电影和电视剧中的声音是一种听觉方面的体验,通过这种手段来构建起影视剧的叙事体系。人声作为影视剧最常见的声音可以直接参与叙事,介绍人物,表达人物的所思、所见、所感,也可以间接地对故事的叙事起到渲染、强化等作用。观众可以从对话中判断人物的类型和个性,音响可以标志地点和人物的性格,音乐可以艺术地表达人物的情感,将人物的心灵路径和感受外化出来,也可以渲染某种快乐或者悲伤的情绪。在影视艺术中,往往在人物的情感发生剧烈波动时,用音乐传达人物的情感,尤其是主题音乐在影视片中反复呈现,能够激发起观众和人物的共鸣情绪。电影《魂断蓝桥》中的主题曲在参与作品的叙事中发挥了非常重要的作用。该片的主题歌《一路平安》(又名《友谊地久天长》)原来是一首古老的苏格兰民歌,是相爱的人在离别时歌颂友谊的歌曲,这首曲子在电影《魂断蓝桥》中一共出现了7次,导演通过曲调的变化以及与人物行为的配合表现出人物在不同处境中的不同情绪,形成了作品诗意化的风格。在烛光舞会上,音乐伴随着男女主人公的翩翩舞姿,表达了热恋中的男女主人公的浪漫情怀。凌晨送别的一场戏中,这首歌曲抒发了相恋的人依依不舍的离别情愫。车站送别时,因火车已开,玛拉未能与罗依道别,此处的音乐则抒发了玛拉对罗依深情的祝福甚至带点悲伤和遗憾的情愫。当历经磨难的玛拉意想不到地和罗依在车站重逢时,这段音乐又表达出了玛拉和罗依喜出望外的情绪。在罗依故乡举办的家庭舞会上,这首音乐的出现则传达出主人公期待幸福来临的情感。当玛拉不辞而别,罗依看着玛拉留下的诀别信时,这首曲子则表达了罗依急切和失落的心情。而最后玛拉选择自杀成全罗依的家庭荣誉后,同样的歌曲隐含了主人公无尽的悲伤和凄凉。可见,同样一首曲子,当它与画面、剧情组合在一起时,就构成了影视艺术独特的语言表现体系。

(三) 声音的加入创造了丰富的艺术含义

在影视艺术中,"声音"和"画面"的结合构成了丰富的表达体系,而"声音"和"声音"的不同组合也具有非同凡响的意义。几种不同的声音并列出现时,必然产生一种混合效果,更能真实地表现某个特殊的场景、情境。将含义不同的声音按照需要同时安排出现,使它们在鲜明的对比中产生修辞效应。现场同期声的录制虽然能再现生活的真实,但是,影视艺术不能停留在同期录音这个层面上,而应在再现的基础之上明确创作意识。

在影视艺术的实践中,我们发现,如果在某一场面中,有一种声音突出于其他声音之上,这会引起观众对某种发声体的关注。姜文执导的《太阳照常升起》(图11-2)由"疯"、"恋"、"枪"、"梦"四个故事组成,这部充满了魔幻现实主义色彩的

影片,在叙事上似乎是断断续续的,粗看似乎没有什么叙述的逻辑,有人甚至对他的电影的时空建构产生了质疑。其实,该片无论是叙事还是声音都演绎得天衣无缝。该片常常利用声音的艺术创作达到特殊的艺术效果。如在影片故事的第二个段落"恋"中,当唐陪着小梁在校园里散步的时候,"电话铃"声突然响起,这个声音并不是画内空间中的自然声响,此声音非同寻常,从人的听觉习惯来说,必然迫使观众下意识地追寻声源之所在,但随着主人公的前进方向,观众的视线跟随着影片中的人物走进办公室时,只能看到一部电话机,而导演并没有交代电话声的来源,声音一下子又无来由地消失了。这里的电话铃声显然不是客观的音响,而是主观音响。在情节的展开中,此前有 5 次电话的客观铃

图 11-2 《太阳照常升起》

声,食堂里 5 个风骚的姑娘在揉面,还不时做些小动作勾引在旁帮忙的小梁,连着来了 5 个电话,前 4 个电话几乎都以姑娘的尖叫声"流氓!"作为结束,最后接电话的是小梁本人,他只说了句脏话就挂了电话,这个悬念一直到小梁被冤枉当流氓抓起来后,暗恋他的姑娘才说出因为她看不惯揉面的姑娘们挑逗小梁,故意打电话搅局,目的就是想听听小梁的声音。在这里,客观的电话铃声其实是故事情节发展中的一个重要节点,一个后续情节的铺垫,是特定的历史时期人物扭曲心态的一种呈现。而后来的电话铃声则仿佛是天外之音,作为主观声音是对前面客观的电话铃声的心理呼应,既是人物心理的一次复现,也引导观众形成新的悬念,这种音响的加入对表现人物的心理起到了非常重要的作用。

声音的加入确实能产生丰富的含义。日本电影大师黑泽明的《七武士》片头低沉的鼓声一开始就暗示着这是一部武士电影。电影理论家路易斯·贾内梯在《认识电影》中详细论证了声音的意义,也对《七武士》的声音意义进行了阐述。他说:"尽管音响效果的作用主要是产生某种气氛,但也能成为影片含义的确切来源。音响效果的音高、音量和速度能够强烈地影响我们对任何特定噪音的反应。高亢的声音通常是刺耳的,使听者产生紧张的感觉。尤其是如果这类噪音拖长,尖利的声音能够使人完全神经失常。因此,高亢的声音(包括音乐)往往用在有悬念的场景中,尤其是在高潮之前和高潮之间。另一方面,低频率的声音是庄重的、深沉的、不太紧张的。这些声音往往被用来强调一个场面的庄重或严肃,例如《七武士》中的男声部哼唱。低沉的声音也能暗示焦虑和神秘:一个有悬念的场景经常以这种声

音开始,然后随着场面进入高潮逐渐提高音调。"①

的确,声音的加入丰富了影视艺术的表达体系。如果将声音与"无声"交替使用,"无声"常常作为不安、寂静等心情的表达。如今电影中的声音在影视艺术作品中已经有着和画面同等重要的地位了,有时其至还会超过画面的作用成为影视作品中最重要的元素。影视声、画之关系,越来越表现出变化无穷的境界,新的声画语言组合方式也因而不断地被影视艺术家们推出。

第二节 人 声

人声是指由人的发声器官发出的一切声音。影视作品中的人声由对话、旁白和独白组成。马赛尔·马尔丹的《电影语言》一书将电影的旁白和解说归为对话的附属形式。从影视的美学实践来看,旁白、独白还是与对话分开讨论比较合适。

一、对话

人声显意。在人声中最重要的是人物的对话。影视作品中人物的对话是塑造人物、表现性格的一种手段。人物对话的内容、语气、语调以及表情、速度又都可以表现出人物的性格特点和人物说话时的心理状态。可以说,对话的出现使影视艺术的表现能够更加细致化和复杂化。影片中的精彩对话,往往给观众留下特别深刻的印象。

(一) 对话的功能

从影视艺术的实践来看,对话一般有以下几种主要功能:

1. 揭示作品的主题

对话在电影声音中是最直接地表达思想的形式,它不像画面、音乐和音响需要观众的再想象和再创造才能实现功能。影片中的人物对话往往能最直接地表达主题。如日本电影《入殓师》中,大提琴手小林大悟因为剧团的解散,不得不从事给死人化妆的工作,他经过了心灵净化的全过程。他起初看到死人,恶心想辞职,因太太强烈反对,感觉生命无望,在社长等人的劝导下,在一次又一次死者家人的感谢声中,他越来越感受到这项工作的意义,最后在熟悉的洗澡堂大娘的火化炉前,焚烧工说出了一段话,这段话虽然是对死亡的认识,其实是这部作品的主题:"在这里呆这么久,自然会这么想:死亡就像是一道门,死亡并不是结束,而是通过这道关卡,进入下个世界。就好像一道门一样,而我则是守门人。在这里,一边送走无数

① [美]路易斯·贾内梯:《认识电影》,胡尧之等译,中国电影出版社1997年版,第132页。

的人,一边对他们说:一路好走,来生再见?"这段话不仅打动了入殓师夫妇,更感染了死者的儿子,死者儿子虽然没有直接与焚烧工对话,而是面对着火化炉的火光与死者交流:"妈妈,对不起,对不起,请原谅我。"随后的画面是空镜头:和平鸽子在天空飞翔,年轻的入殓师与怀了身孕的妻子在空旷的乡间游玩。接下来关于"石文"的对话更预示着情节的转变。这是一部织入了亲情、爱情、充满了大爱和日本传统价值观的职业电影,不仅呈现了日本入殓的风俗,更重要的是通过大提琴师改行的故事,引导观众认识死亡的意义和人生各种工作的意义,同时,也表达了亲情的可贵,尤其是小林大悟最后亲手给失踪多年的父亲做入殓化妆的场景特别感人,再恨的情感在亲情面前都融化了。无论是人物的对话还是随后的画面,都将这部电影的主题揭示得非常充分。

　　用对话揭示主题比旁白更显得自然、直接和深刻。在美国影片《肖申克的救赎》(图11-3)中,当安迪·杜方花费了19年的时间用小锤子在监狱里挖出了通道逃了出去后,他最密切的朋友瑞德感觉特别的寂寞,这个已经在监狱里度过40年的老犯人和监狱官一段对话不仅很深刻,也再次表现了这个智慧、果敢、善良的老狱犯的个性,这段对话实际上是对监狱制度和监狱罪恶的抨击。

图11-3 《肖申克的救赎》

　　监狱官:瑞德,你因终身监禁已被关了40年了。你觉得你已改过了么?
　　瑞　德:改过?让我想想……我不明白那是什么意思。
　　监狱官:你有心理准备重新投入社会么?
　　瑞　德:我知道你们是怎么想的,对我来说,那只是用来掩饰的词,政客用的词句。你们年青人能穿西装打领带,有一份好工作。你到底想知道些什么呢?我对自己所犯的罪感到后悔么?
　　监狱官:你有后悔么?
　　瑞　德:没有一天我不感到后悔的,不是因为我在监狱里,或者你认为我该这样。我回忆起以前所走的路,一个年青的、愚蠢的犯了滔天大罪

的孩子,我想和他谈谈,我想和他讲讲道理,告诉他做人之道,但已不能了,那孩子已无影无踪了,只剩下这个老人,我得这样生活下去。

监狱官:改过?

瑞　德:这只是个虚有的名词。把我说的话打到文件上去吧,别再浪费我的时间了,说句实话,我根本不在乎了。

这段对话基本上是瑞德的话,导演用了长篇的近乎是独白的话语表达了瑞德的心声。这段对话实际上是影片最深刻的一段对话,不仅是对监狱制度的揭露,也表达了在监狱呆了几乎一辈子的瑞德对自由的理解。正如他和安迪说过的:"朋友,我告诉你,有希望才危险。希望能把人弄疯,希望无用,你最好认命。"瑞德的这个理解正和执着追求自由的安迪·杜方形成一种反差,观众也从这些对话中领悟到作品的真谛。

2. 突显人物性格

话语是表明人物身份的元素,"因此,人物所说的话,以及他如何说,同他的社会和历史地位是必须相称的。"①好莱坞影片《一夜风流》(图11-4)中有一段对话很能表达两位主人公的身份和个性。

埃丽:你从来都没想过爱上什么人吗?

彼得:我吗?

埃丽:是的。你一点儿也没想过吗?我觉得你能使有的姑娘非常幸福。

彼得:(鄙夷地)可能。(停了一会儿)当然,当然,我想到过的,谁没想过呢?要是我能到对路的姑娘,我就——(打断自己)咳,但是你到哪儿

图11-4　《一夜风流》

① [法]马赛尔·马尔丹:《电影语言》,何振淦译,中国电影出版社1980年版,第150页。

去找她呢——那样一个真人,一个活人?现在不会再有这样的人了。

埃丽显然感到失望。

彼得:(近景)我甚至傻乎乎地作了许多计划。(深深地吸了一口烟)有一次,我在太平洋看见一个岛。我永远也忘不了它。那正是我想带她去的地方。但她必须是那样一种姑娘:她愿意在月光下跟我一起跳进滚滚的浪涛,而且要像我一样爱它……

埃丽的特写,这时候,彼得对那个把她排除在外的天国的动人描写使她深为感动,她继续听着他说下去。

彼得的声音:"我确曾想到过,天啊,要是我能找到一个渴望那些东西的姑娘……"

彼得:(又是近景)(抽完了烟,现在他梦幻般地仰望着)我要同她在浪涛中游泳,我要伸手去为她采摘星辰,我要同她一起笑,一起哭。我要吻她的湿润的嘴唇……我要……

他突然住口,慢慢回过头来,因为他意识到埃丽就在近旁;后拉镜头,埃丽入画,她站在他的床旁边,倾慕地俯视着他。

他们挨得很近,彼得的脸一动不动。埃丽跪了下来。

埃丽:(深情地)带我一起走,彼得。带我到你的岛上去。彼得,我要亲身体验你说的那些事。

这段对话把男主人公的精明、智慧和女主人公的浪漫、单纯表现得非常充分。女主人公埃丽是个富家女,她从小过着无忧无虑的生活,这次旅途,她是为了反抗父亲给她安排的婚姻而逃离温暖之乡的。

对话是一种独立的叙事手段,它在影视艺术中往往能直接地表现人物的性格。人物的对话几乎都来自于日常生活,这些日常生活的对话极好地表达了人物的性格和人物的生存状态。

3. 直接或者间接地推动情节的发展

影视艺术的对话常常具有情节的暗示意味,能直接或者间接地推动情节的发展。影片《蝴蝶梦》中,当新来的太太"我"刚刚进入庄园后,和绝对忠实于前女主人丽贝卡的管家丹佛斯太太有一段对话。

门开了,丹佛斯太太进来。

"我":(画外音。失望地)噢,晚安,丹佛斯太太。

丹佛斯太太:晚安,太太。

镜头随拍丹佛斯太太进入屋内,她瞥了女仆爱丽斯一眼,示意她出去,爱丽斯退出。

"我"拿起发刷,开始刷头发。

　　丹佛斯太太:(站在"我"的旁边)您对爱丽斯满意吗,太太?

　　"我":嗯,谢谢你,很满意。

　　丹佛斯太太:她是客厅的女仆,在您的女仆没来以前,先由她来伺候您。

　　"我":(抬头看)噢,可我没有女仆,我相信爱丽斯一定能够胜任的。

　　丹佛斯太太:(冷冷地)恐怕不能总这样下去,太太,像您这样身份的夫人,一般都有个贴身的女仆的,(转身环视了一下房间)我希望您能喜欢这新装饰的房间,夫人。

　　"我":(转身面向丹佛斯太太)啊,我……我不知道是新布置的,我希望没让你太费心。

　　丹佛斯太太:我只是照德文特先生的吩咐去做的。

　　"我":(起身)啊,那以前是什么样的呢?

　　丹佛斯太太:(走近"我")糊墙纸是旧的,陈设也不一样。过去很少用这个房间,偶尔招待一下客人。

　　"我":啊,这原来不是德文特先生的卧室。

　　丹佛斯太太:不是的,太太。他从没有住过这东房。

　　丹佛斯太太:(转身朝着窗前走去,走出画面。她走到窗前,窗帘是左右挑开的。)当然,从这边不能看到海。

　　"我"看着丹佛斯太太。

　　丹佛斯太太:只有西房间才能看到海。

　　"我"感到该是为麦克西姆的选择进行辩护的时候。

　　"我":这房间很美,我……我会感到很舒服的。

　　沉默片刻。

　　丹佛斯太太:(从窗前转向"我")太太,您如果有什么事,尽管吩咐我。

　　尴尬地沉默了片刻,"我"走向丹佛斯太太,并尽量显出高兴神情。

　　这段对话,既把两个人物的个性刻画了出来,又推动着情节的发展。丹佛斯太太因为病态地效忠原庄园的女主人丽贝卡,而对新任女主人心怀冷淡和轻蔑,加上老于世故的个性,在这段对话中,含而不露地把对新女主人的轻蔑情绪表露了出来,她明明知道女主人没有女仆,故意刺激她,表面上似乎询问女主人对房间的装饰是否满意,实际上想告诉女主人,这间房子原来是个客房,而且既不能看到海(前太太房间能看到海,意味着档次不同)、德文特先生也从没有住过,话中有话,平静的话语中处处隐藏锋芒,挖苦、讽刺成了丹佛斯太太讲话的基调。而与老于世故的丹佛斯太太相反的则是女主人"我"单纯和直率的个性,"我"大度和从容,处处不设

防,也不摆太太的架子,对丹佛斯太太的话中话似乎并不太在意,而是善良、真诚地看待这一切。这段对话是主仆之间的第一次正面交锋,你一言我一语中,蕴藏着无穷的潜台词。这段对话也为下面的情节的发展做了暗示、铺垫。"西房"、"看海"这些暗示着庄园秘密的信息,实际上是推动情节发展的关键性因素,在下面的情节中发挥着巨大的作用。这段对话戏剧感特别强,就像中国经典戏剧《雷雨》中四凤和鲁四贵的对话一样,充满着潜台词,预示着情节的发展。

4. 表达人物的情感和心理

表达人物情感和心理的对话胜过影片的情节和事件,甚至可以超过人物的动作。印度电影《阿育王》中阿育王的母亲和阿育王有段简短的对话,当母亲逼着儿子离开时,这段对话只有几句,把母亲的冷静和儿子的忠厚表现了出来。

西部片《正午》(图11-5)中,警长凯恩和艾米举行婚礼后很想有短暂的私人甜蜜的空间。这时男主人公带着妻子离开祝贺婚礼的人群,到一间房子里,他们希望亲热一下。下面的一段对话将两个人此时理性而又充满真情的情感表达了出来。

图11-5 《正午》

艾米:(羞涩地)威尔!
凯恩:那些人都……
他拉她离开门口,向他的办公桌走去。
凯恩:(边拉边说)才结婚的人都想独处一下。
他说话时故作正经,但艾米懂得他是急于要避开客人们。
艾米:我知道。
他俩面对面地用目光互诉衷曲。
凯恩:我会努力的,艾米。我会尽力而为。
艾米明白,他是想用自己的诺言来代替婚礼上那种老一套的誓词。
艾米:(温柔地)我也会。
他俩心心相印。这一次,当他们拥抱接吻时,互相充满了深情,以致在分开时双方都有点儿发愣了。敲门声惊醒了他们。亨德森开门探进身子。

这是两个刚举行婚礼的人的对话,不像现在的年轻人迫不及待地表达热烈的情感,两个人都很克制,但情感又都很真挚,这段对话不仅把两个人的个性表现得十分鲜明,也把双方的情感特质表现了出来,也正因为凯恩情感热烈中有克制和理性,才有后来为了使命停止新婚旅行的情节,正因为艾米对凯恩的情感真挚,也才

有可能在误解消除后能坚决地和丈夫站在一边与对手战斗的故事。这段对话既刻画了人物的个性,也表达了人物的情感。

现代电影导演越来越重视用对话表达出人类心理上细微的不同。《肖申克的救赎》中,当安迪·杜方在吃饭时,听说昨天犯人胖子因不能忍受监狱第一天的寂寞而痛哭被狱警打死后,昨夜一言不发的他和挑逗胖子的犯人有一段对话,这段对话表现出安迪·杜方具有同情心和正义感。

> 安迪:他叫什么?
> 犯人:你说什么?
> 安迪:我只想问,有人知道他的名字么?
> 犯人:关你屁事,新来的?他叫什么都无所谓了,他已经死了。
> 安迪:……

在对方的强大压力下,安迪·杜方用沉默悲伤的表情做了回答。他的身份和冷静的个性不可能像别的犯人一样谩骂对方或者发出一些粗俗的语言。这段对话后紧接着就是他向瑞德要小工具,挖逃生通道的计划从此开始实行。冷静的瑞德也正因为观察了这个新来的犯人基本素质后才会帮助他。

5. 调节影片的节奏

过分紧张的动作和冗长的静止状态都会使观众产生不良的情绪,影响影片的观赏。导演如果运用对话作为一种分句,在需要静止的时刻,用人物的对话来停止紧张的动作,这不仅给观众提供喘息的间歇,而且使影片具有张弛有致的节奏性。同样,用紧凑的话语也会使有可能拖沓的情节变得既符合生活逻辑,又节奏鲜明。在电影理论中,人们更多地关注视觉节奏,听觉节奏的问题常常被理论界所忽视,因为影视剧中的视觉因素始终处于运动之中,它们必然要参与某种节奏的形成。画面、镜头、光线这些视觉元素的变动会非常明显地形成视觉节奏,而听觉节奏常常隐含在人们对时间的感受中,有时候一句台词会使节奏变得紧凑。美国电影《巴顿将军》中,巴顿的副官牺牲的那段戏,影片只用了3个镜头来表现这件事,而且只有一句台词"把他摆到我的车上。"这种简洁的对话处理是符合生活逻辑的,因为从生活的逻辑来说,在战斗正酣时,没有人会顾到死人的事,巴顿是一个以打仗为乐趣的将军,他虽然也关心部下,但这个时候他更关注的是下面的战争进程。

对话在某些时候可以形成一种大跨度的省略,略去不必要的视觉材料而形成时间和空间的浓缩,这也避免了因情节的冗长而造成的拖沓感,也使作品形成张弛有致的艺术节奏。

6. 体现作品风格

人物对话的设计不仅传达出人物的性格特点,对情节起到推进作用,而且人物

的对话从某种程度上还体现出一种风格。日本著名导演北野武的电影中,人物对话都比较简洁,简洁中透着深意。影片《花火》中,妻子对西加敬说了6个字:"对不起,谢谢你。"一切感激之情全包含其中。霍建起电影一贯的标志性风格是唯美,哪怕是拍摄悲苦的场景,剧中人物的对话也是与这个风格统一的。在《暖》中,井河相隔十年后与暖的相逢,那段对话没有人物悲愤的发泄和挖苦,而是在平静中蕴涵着理解。《秋之白华》中的人物对话更是体现出导演的一贯风格,尤其是桥上对话一段,男女主人公深情中富有诗意。

(二)对话的形式

影视艺术中的对话形式主要有两种形式:

1. 专注对话

所谓专注对话,是指影视片中的镜头专注于表现人物间的对话,说话的人物基本没有太多的形体运动,也几乎没有人物位置的移动,完全依靠对话的内容完成影片的叙事。影视艺术在拍摄人物的专注对话时,常常用正反打镜头来表现。电视剧《你是我的幸福》中,人物的对话基本上采用的是专注对话的表现方式。人物基本上是坐着面对着说话的对方,你一句我一句地表达着自己的意思。《秋之白华》中,瞿秋白与杨之华在桥上的对话也是专注对话,完全按照对话内容完成故事的叙述,人物基本上没有太多的位移。

2. 随意对话

随意对话是指影视片中的镜头不仅摄录下人物间的对话,人物的动作和环境的因素也是导演和摄影师需要表现的对象。这时的人物会有形体运动形式和位移的形式出现,对话需要在众多因素组合下一起完成影片的叙事。随意对话中,人物会有很多位移,镜头往往会随着说话者的位移而移动,人物的背景和说话人一起发生某些改变。电影中的随意对话很多,人物在运动和位移中对话,对话者的面部细微表情已经不是摄影师着力表现的对象,人与环境的关系以及人物的对话内容才是导演和摄像师所关注和表现的。

二、旁白

旁白是画面外的人声,是对影视片的故事情节、人物心理、人物身份加以叙述、表达或议论的语言形态。从叙事学的角度出发,旁白是一种介入性语言,在影视纪录片中,常以解说词的形式出现。

(一)旁白的形式

1. 按照旁白与画面的关系,分为声画合一的旁白和声画分立的旁白

声画合一的旁白是指在画外的旁白声音是对画面的直接解说。在影视纪录片

中，这种旁白的声音大都是对画面内容的解说。这种解说是在具体地说明画面中的事物情景，与画面的关系非常紧密。如南京电视台著名导演吴建宁在纪录片《见证南京大屠杀》中，运用了大量的声画合一的旁白。当证人将证据展示给观众时，解说词会对画面的内容进行解说。

声画分立的旁白常常和画面的内容不是指向同一个内容。在库布里克的《闪灵》中，男主人公杰克注视着大厅中的树林迷宫模型，这时传来正在迷宫里游玩的妻子和儿子的对话，形成一种恐怖的气氛。这里，画面外的人声与画面的内容是分立的。在电视剧《潜伏》中，当余则成站在深爱的女人左蓝的遗体前时，有一段旁白："悲伤尽情地来吧，但是要尽快过去。"其实当时的余则成内心是异常痛苦的，但是这段旁白却表现出余则成似乎非常地克制，内心的痛苦没有用任何语言尽情地渲染，而是冷静的一句心灵的旁白让观众更加同情和敬佩这个能够也善于隐忍的真性情男子。

2. 按照旁白所承担的叙述功能，分为客观性旁白和主观性旁白

客观性旁白是在影视艺术作品中主要承担介绍、衔接等功能的旁白。电视剧《围城》中有大量的对人物的介绍，这类旁白就是客观性的旁白。客观性的旁白往往不带情感的叙述，仿佛是上帝之音。电视剧《蜗居》中也运用了大量的客观性旁白，在剧情的发展中起到了介绍、衔接等作用。

主观性旁白是主观视角，常常用第一称的言说方式在画外发表对人和事的主观性看法。这种旁白引导观众对作品中人物和事情进行道德和是非的评判。电视剧《好想好想谈恋爱》(图11-6)有意模仿美国电视剧《欲望都市》用"旁白牵引故事"的手法，大量运用了旁白。四个不同个性的女主角几乎无处不在地观察评论着

图11-6 《好想好想谈恋爱》

他人的爱情，表达自己对爱情、婚姻和生活的理解。其中有大量的主观性旁白，"为什么女人就不能像男人一样寻欢作乐？""反正在已婚族的眼里，单身的人都有毛病，不是生理的就是心理上的。"在四位女性的旁白里，有豪迈的言说，也有寂寞和

孤独心态的表达。《肖申克的救赎》更是因大量的旁白而突显特色。瑞德这个特殊人物的旁白在影片的叙述中起到了非常重要的作用。首先他是一个在牢里已经生活了几十年的人，他的个性冷静、强大，深得监狱犯人的敬重，后来，他也成为了主人公安迪·杜方的朋友，他的叙述不仅带有强大的评价性，而且，也能将故事的线索理清楚。他既是一个身处其中的犯人，又是一个能够超越现实、豁达、善良、智慧的观察家，因此，他常常以出奇的冷静注视着周围的一切。瑞德低沉的叙述在这部电影风格的形成过程中起到了非常重要的作用。

(二) 旁白的作用

在影视艺术中，旁白有着重要的作用，具体体现在以下几点：

1. 勾连情节，形成省略

旁白的设计几乎是从剧本创作开始的，导演根据表达的需要往往将旁白作为叙事的元素加以运用。旁白的叙述不仅使情节发展清楚明白，而且还使情节张弛有致。张艺谋导演的《红高粱》中有14段"我"的旁白，这些旁白大多出现在重要的情节点前，来交代叙事的进程，不仅省略了历史的过程，而且使情节节奏变得紧凑。例如，九儿回娘家还没有到达青杀口，旁白已经告诉观众她嫁的那个李大头死了，也不知是谁干的。这里省略了杀李大头的全过程，同时也搁置了悬念，是谁杀了李大头？刚结婚就死了老公的九儿，今后怎么办？还有哪些故事发生？这些疑问必然引起观众的观看欲。《乱世佳人》中，导演也多处用旁白勾连叙事线索，形成省略，起到辅助叙述的作用。

2. 扮演叙述者的角色

影视剧中的旁白可以充当"第一人称"或"第三人称"的叙述人。电影《红高粱》的旁白是由作为"爷爷"、"奶奶"的孙子的"我"来讲述的，这个角色在剧中非常有意义，至少具有以下作用：一是他作为故事的叙述人不仅可以勾连情节，使大跨度的情节叙述得井井有条；二是"我"这个角色作为目击者，他可以突出"我"想讲的内容，省略不想讲的内容，他知道的故事多讲，不知道的就不讲，这是影片形成简洁而又跳脱的叙事风格的一个很重要的原因；三是这个角色与故事中的人物有一定的情感，他把对人物的感情通过他的"旁白"全部表达出来，形成了温情的作品风格。姜文的电影《阳光灿烂的日子》一开始的旁白是成年后马小军讲述的。后来的马小军的旁白基本上与故事保持同步发展，叙述故事，交代时间、地点等。作为第一人称的旁白主观性较强而且带有叙述人的情感色彩，但是"我"看不到、听不到的东西不能讲述。

在叙述者角色中，如果这个"旁白"作为"第三人称"出现，这个角色就是全知视角。在这类作品中，旁白似乎能知晓人物的全部秘密，预见人物的命运，揭示人物的心理，全方位地表现主题。

正因为旁白常常扮演叙述者的角色,因而常常能控制观众的同情心和道德评价。旁白在影视剧中一般是"介入性"的叙述,这种风格化的、主观化的旁白常常可以引导观众判断影视剧画面的内容,形成对作品的评价。在电视剧《人到四十》第16集中,当郑洁和梁国辉因为华硕的介入而分居后,作为父亲的梁国辉和儿子有一段交谈,紧接着是儿子在电脑上写文章,妻子独自在办公室内发呆,梁国辉躺在床上沉思,这时旁白响起:"郑洁走了,是被不听话的儿子气走的,还是如郑洁所说,她看穿了一个中年男人内心深处那一层不愿示人的隐私,看清了梁国辉在抗拒一个年轻女孩子的诱惑时的内心挣扎,这对一个青春不在的中年女人来说,无疑是一个打击,而梁国辉在精神上的内忧外患对于年过四十的他来说又何尝不是一个考验,一对中年夫妻应该如何开始他们的明天变成了一个大大的问号。"这段旁白既对无声的画面进行了解说,也是对梁国辉和妻子郑洁分居这个事实的评价,同时暗示了情节的发展走向。

3. 表达人物的心理

旁白用于表达人物的心理这个手法早就被采用了。"那是在1930年,由布努艾尔和希区柯克两人同时发现的:在布努艾尔的《黄金时代》中,当丽亚·李斯与加斯东·莫笃默默地拥抱时,观众听到了细语的对话与名句:'杀死我们的孩子多痛快!'在希区柯克的《谋杀案》中,有一个长镜头表现海·马歇尔正在对着镜子刮胡子,此时,画外音谈出了他自己对一些良心问题的看法。"①这种手法如果运用得巧妙而简练,确实能产生意想不到的效果。

4. 粘连和转换时空

影视作品的时间和空间的转换需要富有逻辑性,需要不突然,导演常常用旁白承担起把分割的时间和空间粘连起来的作用,使观众在观看时不显得突然。粘连和转换时空在纪录电影中是惯常使用的。电视剧《下海》中大量的旁白将大跨度的时空粘连了起来。

5. 营造意境,抒发情感

从某种程度上讲,旁白比对话更为自由,情感色彩的表达更为直接,旁白能利用语言的魅力指引观众到达某种意境中,并使观众在特定的氛围中感受到画面呈现的意义和情绪。解说、评价性的旁白能够充分发挥语言的文学性和哲理性的品格,对画面意境的开掘具有一定的意义。

当然,旁白要与情节和画面结合,如果一味饶舌,会影响观众的观看。新版电视剧《红楼梦》旁白太多,遭到了观众的诟病,观众认为这类说书式的旁白影响了观看,不能因辞害意,更不能因辞害画,这是影视剧创作者需要引起注意的。

① [法]马赛尔·马尔丹:《电影语言》,何振淦译,中国电影出版社1980年版,第160页。

三、独白

独白原本是文学创作中表现人物内心活动的一种手法,是无人在场的自言自语,即自己和自己说话。后来用在戏剧中,一般由扮演的演员独自念出当时的心理状态、思想和感情等。独白实际上是人物把自己的心理的主观感受以声音形式外化出来,将隐蔽的内容直接地表达出来。这种方式有明显的叙事性特征,妨碍了观众情绪的介入,因而在电影中常常被谨慎使用。

(一) 独白的形式

独白的运用一般没有作者介入其中,直接将说话人的意识和心理活动展示给观众,而无需用"他说"、"他想"之类的引导性词句。独白的形式一般分画内独白和画外独白。

画内独白与文学中的直接内心独白是相似的,所不同的是影视片中的人物心理有语调、表情和动作的呈现,观众一瞬间就能感受到人物的心理路径和情感特质。而文学中的独白则需要读者通过间接想象获得对说话者的感受。画内独白常常以第一称的形式出现,声源虽然不在画框中出现,但是展示的是画内人物的心理活动。《肖申克的救赎》中,安迪第一次和瑞德正面交谈后,瑞德看着安迪的背影有一段画内独白:"我现在明白他们看中他了。他不太说话,一举一动都不像普通的人。他漫步着,就像公园里与世无争的人,他像穿了隐形的护革。可以说,一开始我对安迪就有好感。"这段独白既描述了瑞德的心理活动,也为下面他们成为好朋友埋下了伏笔,起到了一石二鸟的作用。在独白时,基本上都有瑞德的脸部特写,或正面或侧面。瑞德的表情始终处于微笑状态,他很得意自己的眼光,对安迪赞赏有加,这个心理活动为他们日后的合作奠定了深厚的基础。

画外独白常常以戏剧性独白的形式出现,仿佛有一位无所不知的人介入到描写人物的精神内容和意识活动的过程中,对人物的意识进行表达和描述。但比起人物自身的独白,它所表现的意识深度是有限的。

(二) 独白的作用

1. 与旁白一样起到一个叙述人的作用

从某种程度上说,独白与旁白一样起到一个叙述人的作用。所不同的是,旁白大都运用的是第三人称,而独白是运用的第一人称,是有人物在画面中出现的。画内独白常有人物口型的变化,画外独白只有人物表情和行动,没有口型的变化。香港导演王家卫特别喜爱运用独白,因为他的电影大都是表达特定时期香港人的生存心态,而内心的独白往往比对话更能表达出人物内心的那种难以言说的心理状态。例如,《重庆森林》一开头就是金城武扮演的角色"223"的声音:"每天你都有机

会跟别人擦身而过,你也许对他一无所知,不过也许有一天可能变成一个朋友或是知己……我是一个警察,我的名字叫何志武,编号223……"这里的独白显然是作为人物出场的引导词出现的,使人物出场别有意味,也代替叙述人讲述人物的身份。

2. 刻画人物的性格

影视中的独白是画内人物主动向观众敞开心扉,把人物最隐秘的潜意识用言语的形式告诉观众,让观众感受到人物的所思所想,体味到人物的心灵境界,感受到他们的真实情感和理念。从某种程度上说,画外独白是人物心灵的密码。电视剧《武则天秘史》中,当武媚娘见皇上看着自己的亲侄女敏月荡秋千发痴时,心生嫉妒。导演用一段独白把人物的个性和内心世界揭示了出来:"皇上都看痴了,他果真在敏月的身上看见我年轻时的身影吗?姐姐和她肚子里的孽种还没有除掉,现在又来了一个更可怕的对手,我突然有一种深深的不安,甚至是恐惧。"这段对话把武媚娘敏感、狠毒又长期没有安全感的内心世界表现得非常充分,也为后来杀死自己的亲姐姐韩国夫人的情节做了铺垫。

独白表现人物的性格,在许多电影中都有很好的范例。王家卫的《阿飞正传》里男主角阿飞那段关于鸟的独白将人物的内心世界表述无遗。"世界上有一种鸟是没有爪子的,它只能一直地飞呀飞,累了就睡在风里,这种鸟儿一辈子只可能着地一次,也就是它死的时候。"这段独白确实是感伤而智慧的,这种骨子里透出的虚无其实是王家卫借人物之口道出的心理话。

3. 过渡剧情

《重庆森林》中,有两个爱情片段,当第一个爱情片段结束、另一个段落开始的时候,何志武来到快餐厅有一段独白:"我跟她最接近的时候,我们之间的距离只有0.01公分,我对她一无所知,六个钟头之后,他喜欢了另一个男人。"这时何志武消失,另一个男人,即"663"出场,接着,影片开始叙述第二个片段。这段独白在这儿显然具有过渡性功能,连接剧情,使剧情逻辑上更加连贯。

4. 深化主题

在影视作品中,所有的元素都会直接或者间接地指向主题。因为独白是人物内心的语言,比起对白更具有深刻性。王家卫的电影《花样年华》(图11-7)表现的是都市人那种漂浮不定、难以言说的复杂情感,导演用两个人物的独白将主题升华到一个高度。男主人公周慕云说:"是我,如果有多一张船票你会不会跟我一起走?"而陈太则用独白的声音说:"是我,如果有多一张船票你会不会带我一起走?"两个行动上十分相爱的人,为什么没有走到一起,这两段独白把

图11-7 《花样年华》

两个人物内心的不确定性表现得淋漓尽致。导演为什么用"独白"来呈现人物的心声,而不用对白,这里的深意是明显的,导演试图表现出港人那种人物关系的疏远、分离的真实状态。

第三节 音 乐

影视音乐泛指影视艺术中所用的一切音乐和歌曲。音乐是影视作品的有机组成部分,是音乐艺术的一种新的体式,能使影视作品增添浓郁的艺术气息。作为时间和听觉艺术,音乐进入到电影综合艺术之后,旋律、和声、节奏仍然是其基本的艺术要素,但要受到影视作品总体结构以及画面视觉形象的制约。

在默片时代,用钢琴伴奏"来阐述银幕上所发生的事物,这是一种以相当机械化和武断的方式将音乐加诸影像,一种方便的解说系统,目的在加强每一情节的印象。"[1]事实上,音乐自从进入影视艺术语言体系后,音乐加强视觉形象的功能几乎没有改变。

一、音乐的类型

影视作品中的音乐一般分为客观音乐和主观音乐两大类。客观音乐是在画面上有声音来源的影视音乐类型。一般包括在影片生活场景中出现的各种音乐或歌曲。例如在音乐会上表演的音乐或歌曲、舞剧音乐、街头小唱以及通过收音机、录音机、电视等播放器播放的音乐,也包括剧中人物的独唱、对唱、独奏与合奏等。在日本电影《入殓师》中,主人公拉出的大提琴乐音是客观音乐,在电影中多处出现,表现出回忆、心灵净化等情感,几段音乐都是在主人公思想困惑或者转折的关键时刻出现的,美妙的音乐旋律将电影营造得极富诗意。

主观音乐是画面上没有声音来源的影视音乐类型。一般由作曲家专为影视片创作的,着重表现画面中所没有或不能表现的剧中主要人物的动作,特别是人物的心理活动或者渲染某种气氛等。这类音乐一般都是由导演、剧作家事先在文学剧本和分镜头剧本中安排的。主观音乐常常是后期制作时加工、组织上去的,通俗地讲就是配乐,是创作者对画面呈现的客观世界的感受,主观音乐以其特有的深度和强度补充画面难以表达的情感和思想,能够增加画面的艺术效果和感染力。在美国电影《阿甘正传》(图11-8)的片头,一片羽毛从空中缓缓飘落,此时,音乐响起,悠扬的旋律随着画面中的飘落的羽毛一起跌宕起伏,美妙无比,声画结合得非常

[1] [苏]安德烈·塔科夫斯基:《雕刻时光》,陈丽贵、李泳泉译,人民文学出版社2003年版,第173页。

好。钢琴伴奏的切分,小提琴的持续高音与轻盈灵动的羽毛相互映衬,形成了诗意化的境界。

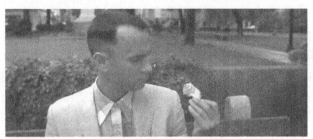

图 11-8 《阿甘正传》

二、音乐的作用

在影视作品中,音乐的作用是不可忽视的。波布克说:"从为无声片伴奏而在蹩脚钢琴上敲出第一个音符时起,音乐就一直是电影影像的一个忠实伴侣。"[1]大体说来,这个"忠实伴侣"的作用有以下几点:

(一)强化影片的抒情性,营造作品的意境

影视音乐构思必须根据影视艺术的题材内容、风格样式、人物性格以及艺术总体构思,使音乐的听觉形象与画面的视觉想象相配合,体现综合性的美学原则。印度电影的抒情性与哀怨、纯净的电影音乐分不开的。《阿育王》的音乐已成为印度电影音乐的代表作,尤为突出的是主题曲"Asoka Theme",笛音的悠颤,埙的凄凉欲泣,西塔尔维纳琴的婉转曲折,如怨如诉,使听众于空灵之中感受到无尽的思念,刻骨铭心又悲痛欲绝。美国著名导演乔尔·舒马赫的《歌剧魅影》中的音乐也极具抒情性,从音乐到场景,美轮美奂,安德鲁·劳埃德·韦伯的音乐充满着浪漫、骚动、悲凉,世界上,每个人都有心灵的孤寂之地,音乐既把人物的孤寂心境表现得十分充分,又把爱自己所爱的人的那份浪漫的情怀美好地呈现出来。这是一部哥特式的爱情故事,唤起我们每个人心中希冀"你与我分享真爱一生一世"的情怀。也许这部电影的音乐是真正的人生音乐。《歌剧魅影》中的音乐给我们多角度多层次的思考,不同的时期,不同的心情,会有不同的感触。

(二)加强人物的动作性,表现人物的精神面貌,使人物的形象更加鲜明

优秀的电影音乐在影片中能够有效地揭示人物的性格,营造一种氛围,展示内

[1] [美]李·R·波布克:《电影的元素》,伍菡卿译,中国电影出版社1986年版,第103页。

在的节奏,甚至给人一种悠然难尽的意味。音乐是作为一种心理对称介入的,目的是给观众提供一种元素去帮助他们理解影片。著名的人物传记片《莫扎特传》获得成功的一个重要的因素是贯串全片的优美的音乐。莫扎特创作的音乐既作为背景音乐营造了氛围,又成为情节的重要组成部分,特别是影片结束时,银幕上是一组漫长、无言的出殡镜头,音乐演奏的是莫扎特的安魂曲,把莫扎特的悲剧人生揭示得淋漓尽致。冯小刚导演的《夜宴》以独特的视角解析了中国宫廷里的争斗,并将在那巨大的压抑下所能够体现的人性本能发挥到了极致。而著名旅美作曲家谭盾为其创作的主题曲《越人歌》和片尾曲《我用所有报答爱》无疑是整个影片的亮点。"山有木兮木有枝,心悦君兮君不知",这两句唱出了人和人之间最深的一种寂寞,心灵无法沟通和理解的寂寞。导演正是用音乐挖掘人物内心深处的一种寂寞,然后再从这个寂寞里寻找希望。这种音乐的表达分明使影片具有了哲学的意味。

(三) 引发观众时间、空间的联想

音乐在声音体系中,因其缥缈常常最具有想象力,也容易引发观众的时间和空间的联想。大卫·林奇的电影是独特的,他的电影音乐同样是独特的,这也许与他本人经常直接参与乐队的演奏和作曲有关。他电影中的音乐常常超越了音乐本身的意义,给观众时空的联想。电影《蓝丝绒》中的"蓝丝绒",曲调缠绵,低沉的噪音伴随着缓慢前进的主观镜头,这种嚣张的"冷静"常使观众联想到某种罪恶的环境。张艺谋电影《红高粱》中具有陕北民歌风格的音乐和歌曲,将人们带回到血性的北方大地,晃动的镜头,土黄色的基调和粗犷的音乐风格完美地结合在一起。

(四) 常常与对话、音响相结合,形成互相渗透的美学效果

音乐的听觉功能性虽然非常重要,但是,影视音乐不是简单地体现纯音乐功能,有时与其他声音元素和视觉元素一起实现综合的美学功能。电影音乐艺术的处理手法丰富多样,变化无穷。在无声电影时期,音乐常常是唯一的声音,而且大多数是外在的音乐伴奏。随着录音技术的进步,电影进入了有声时期,除音乐之外,人声和音响效果的加入,逐步摆脱了在无声电影时期音乐超负荷的现象。导演和作曲家从电影的意义表达和美学效果出发,有效地使用音乐。1997年《泰坦尼克号》横扫全球,杰克和露丝惊天动地的爱情悲剧也让众多恋爱中的情侣洒下了感动之泪,由加拿大著名女歌手席琳·迪翁(Celion Dion)演唱的主题曲《我心永恒》(My Heart Will Go On)更是风靡全世界,把沉船悲剧的悲凉与男女主人公之间的款款深情的旋律巧妙地衔接在一起,使全片具有浪漫史诗的悲凉和刚柔并济的动人风格。

(五) 演绎影视作品的风格

音乐对影视作品风格的演绎起到非常重要的作用,出色的电影音乐能够体现

出作品的气质。著名的影视音乐创作人谭盾和李安合作的《卧虎藏龙》获得了奥斯卡最佳原创音乐奖,他曾经对李安说:"我要借助中国戏曲里的打击乐,把中国文化的魂打出来,再用马友友的大提琴把神秘与伤感拉出来"[1]他将西洋音乐和中国音乐结合起来的"辣椒巧克力"风格正好切合了李安的《卧虎藏龙》的影片风格。李安的影片既是中国的,又是西方的;既是文化的,又是商业的。他的电影在静谧的神思中有商业的热闹。在《卧虎藏龙》中,他更是将中西文化并置在江湖世界中,用一个平实的故事,营造出诗意般的江湖,引发中西观众的共鸣。在《断背山》中,阿根廷草根配乐大师古斯塔沃·桑托拉拉更是以开阔的音乐眼界,独特的音乐表现力,表现出怀俄明州广漠的草原景色,呈现出作品隽永朴实的风格。获得最佳配乐奖的《贫民窟的百万富翁》背景音乐用了十几段,影片中的音乐大多数是印度的民族音乐,这些音乐的交汇与画面的交错组合形成了独特的电影风格。

音乐在影视剧中还会发挥一些其他的作用。在日本著名导演黑泽明的电影《罗生门》中,前面的三个故事,影片都配了音乐来定情调,而后面砍柴人讲故事时,影片却没有配乐。在梭罗门等理论家看来,配乐讲的故事是虚饰的,而没有配乐的砍柴人讲的故事是真实的。虽然这个看法有些牵强,但至少说明了一个问题,在影视艺术中,音乐的使用具有非常广阔的空间。随着电子音乐的运用越来越普遍,音乐在影视片中所承担的角色将更加丰富多彩。

第四节 音 响

除人声、音乐之外,影视艺术作品中一切声音,统称为音响。1970年以前,电影音响的运用主要是为了突出主题、刻画人物、交待事件等。1970年后,随着世界科学技术的高速发达,录音技术逐步达到了可以再现自然界真实音响环境的水平,这给艺术家创造一个神奇的音响世界提供了丰厚的物质基础。特别是拟音技术的运用使影视音响世界更加丰富多彩,也更加艺术化。拟音是使用人工发声器模拟影片中所需要的音响效果的创作手段之一。如动作音响(脚步声、关门声、敲打键盘的声音)、自然音响(风雨声、雷鸣声)等,这些人工发生器发出的声音可以弥补现实生活中声音的不足或者不生动。

一、音响的种类

通常把音响分为自然音响、动作音响、机械音响和特殊音响等几种。

[1] 杨澜、朱冰:《一问一世界》,江苏人民出版社2011年版,第96页。

(一) 自然音响

自然音响是自然界中非人的行为动作所发出的声音,如鸟语、虫鸣、风声、水声和雨声等。人们可以通过聆听某种音响来认识世界,进行各种判断。《红高粱》"野合"一场,当"我奶奶"被"我爷爷""掳进"青杀口的大片高粱地中时,影片中隐约出现的是青蛙声、地虫声、风吹高粱声。作为一个情绪的铺垫和背景音而存在,这里看得出导演对人物行为的肯定,至少导演是肯定了"我爷爷"和"我奶奶""野合"的举动,如果配上其他的音响,如狗吠声,必然会形成不同的主观倾向和评价,观众也会有不同的感受。美国著名的战争片《猎鹿人》中,逼真的炼钢工厂区的环境声音以及婚礼上喧闹嘈杂的人声与歌声,使人宛若置身其中。

(二) 动作音响

动作音响包括人和动物行动所产生的声音,如人物的走路声、敲门声、动物的奔跑声等。动作音响的呈现常常与景别产生一定的关联度。心理学的研究成果表明,当响声进入到人的听力区域时,人们往往会做出选择,注意那些自己关心的声音,而景别越大的人和物发出的声音一般会更引发观看者的注意。所以,导演常用近景或者特写处理动作音响,以达到强调的目的。

(三) 机械音响

机械音响是由机械设备的运行而发出的声音,如电话声、钟表声、轮船声、汽车声、火车声、飞机声等。《拯救大兵瑞恩》(图11-9)前26分钟的诺曼底登陆的片段,导演用了震撼的机械音响渲染了战争的残酷。获得第59届奥斯卡大奖的影片《野战排》开篇由大型运输机降落时掀起强大气流声,与老兵们若无其事地搬动尸体的画面形成呼应,一下子将观众带入到真实、残酷的越南战场。老兵们对生命的冷漠态度,让观众不寒而栗。

图11-9 《拯救大兵瑞恩》

（四）特殊音响

特殊音响,即经过变形处理的非自然界的音响。这种音响在神话、科幻片、战争片中经常使用。《侏罗纪公园》中恐龙的叫声就是一种特殊音响。

二、音响的作用

影视艺术中的音响同样也参与创作。在某种程度上,音响也能揭示主题,参与银屏幕形象的创造,增强银幕空间的造型力量。

（一）揭示主题,塑造银屏幕形象

音响在影片中有时作为造型元素参与人物形象的塑造,将人物心理活动用音响外化出来。"我们也许可以说,电影艺术家更看中的,是声音作为造型元素（形象造型和心理造型）在电影创作中的心理功能而非纪实功能。"①影片《玛丽亚·布劳恩的婚姻》结尾处,霍尔曼突然归来,玛丽亚内心既慌乱又兴奋,她在屋子里走来走去,这时,无线电实况转播传来了足球比赛的声音,评论员激动的话语,球迷的呐喊,这些音响衬托了主人公心境纷乱的状态。同样,在约翰·施莱辛格导演的《午夜牛郎》中,男主人公乔第一次勾引上了女人,两个人在床上滚动,他们不时地压到床上的电视机遥控器,电视机里交替传出因频道改变而传出的笑声、狗叫声、商品广告的声音,这些音响实际上是男妓生涯错乱、疯狂生活的写照。这里,音响的独立的美学意义就显示了出来。可见,影片中的这些手段,不仅丰富了作品的形象、体现了作品的主题,而且也独具美学意义。

（二）参与剧情的表现,增强银幕空间的造型力量

音响参与剧情的表现和创作是许多电影导演都尝试的。有声片时代,著名喜剧家菲尔兹经常用音响营造他作品的喜剧风格。例如,《致命的一杯啤酒》中的风暴声,"其中最精彩的是菲尔兹在《理发铺》中给顾客刮脸时剃刀那吓人的沙沙声。"②米·安东尼奥尼非常重视声音在电影中的运用,他曾经说过:"我非常重视声带,我总是在这上面下很大工夫。我说的声带是指自然音响,即背景噪音而不是音乐。我为《奇遇》录制了大量的音响效果:海上生浪时的种种声音,激浪,海槽内的隆隆的波涛声。我有一百盘全都是音响效果的录音带。我从中选用了你们在影片的声带上听到的那些声音。我认为这是真正的音乐,可以同影像匹配的音乐。常规的音乐很少能跟影像融为一体,其作用多半是催人入睡,不让观众欣赏眼前的景象而已。经过深思熟虑,我还是比较反对'音乐解说',至少是现行的那种形式。我

① 王志敏:《电影学:基本理论与宏观叙述》,中国电影出版社2002年版,第154页。
② [美]斯坦利·梭罗门:《电影的观念》,齐宇译,中国电影出版社1983年版,第199页。

觉得有点陈腐。理想的办法是搞一条由噪音组成的声带,请一位乐队长来指挥。不过,能胜任这件工作的乐队长大概还是导演本人吧?"①

(三) 营造真实的环境,增强银屏幕的信息量

波布克在《电影的元素》一书中,把音响增加银幕的真实感放在一个非常重要的位置。他认为,音响"旨在使观众相信自然环境的真实性。"②一个没有声音的世界是不真实的,的确,音响对于再现时空的真实性起到了十分重要的作用。日本著名导演新藤兼人的《裸岛》是一部在声音运用上非常独特的电影。导演拍这部影片时,正是战败后的日本处于与世界沟通的"无语"时期,导演为了用他的电影表现在"无语"中的日本人的民族性和日本人的个性,有意拍一部通篇没有对白的别具一格的电影,人物不讲话,用行动、表情表达内心世界,演绎生动的故事。但是观众并没有觉得没有真实感。导演大量运用了动作音响和自然音响,如海浪声、水在木桶里的荡悠声、划船声和风吹过树林的沙沙声、人物在吃饭时的咀嚼声、羊的吃草声等,真实的自然音响和人物行动的音响,给人很真实的感觉,增加了生活环境的气息,也复现了孤岛上一家人艰辛的生活状态和辛勤劳作的生活态度。音响在几乎没有人声的电影中起到了非常重要的作用,也使没有人声的画面充满了生机。在陆川的《可可西里》中,记者采访马占林时,汽车的发动机的轰鸣声和卡车上人的咳嗽这些音响形成了人物采访的背景声,也营造了真实的环境空间。在电影电视剧中,现场同期音响增添了生活质感,使置身于此的人物更加具有真实感。

音响还可以渲染画面的氛围,打破画面的框子,扩展空间,增强银屏幕的信息量,表现人物的心境,通过隐喻和象征表现作品的主题和作者的思想。

每个导演,甚至每部作品的声音元素都是值得重视的。如贾樟柯电影的纪实风格的形成,不能忽视的一个叙述元素,就是声音。贾樟柯对生活环境的自然声响特别关注,在他的电影《小武》和《三峡好人》中,我们可以听到大量的来自普通日常生活的各种声响:摩托车的喧闹声、市场上的叫卖声、汽车鸣笛声,还有各类流行音乐的背景声。现实生活的声音在其他导演的影片中也是有的,贾樟柯的独特性在于他将这些"嘈杂"的声音独立起来,构成了与影像始终平行的另一种叙事线索,使他的影片形成了一种特殊的叙事张力。

第五节 声画关系

声音与画面是影视视听语言的两个最基本的要素。声音与画面只有有机地配

① 转引自[美]李·R·波布克:《电影的元素》,伍菡卿译,中国电影出版社1986年版,第83页。
② [美]李·R·波布克:《电影的元素》,伍菡卿译,中国电影出版社1986年版,第99页。

合才能产生立体的艺术效果。一部成功的影片,其听觉和视觉形象应该是紧密结合的有机统一体,使观众被作品中全部的信息紧紧吸引住,在欣赏中,并不刻意分辨到底是哪个因素在作品中起作用,这样的声画结合才是最理想的状态。影视艺术中的声画关系在艺术的发展中,逐渐固定为以下几种主要关系:

一、声画合一

声画合一,也叫声画同步,是指画面中出现的人和物就是声音的发声体,或者声音就是在具体说明画面中的事物情景。画面中的视像和它所发生的声音同时呈现并同时消失。在制作中,要达到声画合一的效果,必须使声音与画面的速度、转场的节奏、画面的气氛相一致。声画合一是声音和画面的最基本的组合方式。从艺术观赏的经验出发,人们对画面的真实感受和声音的关注是密切相关的。因此,在早期的无声电影时代,播放者用钢琴等外在的配音来诠释画面、渲染画面的气氛,正是避免了没有声音的画面给观众造成的虚无感和单调感。

声音和画面的不同组合会产生不同的意义和情绪。米洛斯导演的《莫扎特传》中,莫扎特第一次出场时,活泼轻快的音乐与画面中莫扎特的兴奋动作和表情是一致的。在影片结束的时候,莫扎特病危,在病榻上口授《安魂曲》,低沉的弦音传达出的绝望悲伤的乐音与莫扎特当时在病床上的状态是完全一致的。

二、声画分离

声画分离,也叫声画分立,是指声音和画面不同步,不吻合,相互剥离。此时,声音和画面不再彼此制约,而是各自独立,在新的基础上求得相互统一。声画分离后,声音从依附于画面的人性地位中解放出来,成为独立的表达元素,获得了更自由的表达空间。法国新浪潮影片《广岛之恋》讲述的是一个法国女演员与一位日本男建筑师在广岛邂逅的故事。影片开始后不久,画面是医院、学校、博物馆等内容,而声音却是女演员在旅馆里对男建筑师的讲述。

声画分离本质上是视觉和听觉的分离,对此,林格伦说:"我们常常发现我们自己眼睛在看着一件事物而同时耳朵却在听着从其他方面来的声音。基于上述的这种事实,在一部影片中,使音响与画面从头到尾地保持配合绝不就是等于现实主义,它反而会产生不自然的效果。音响与形象的自由联合在一起,不仅更逼真地表现了生活,而且能使音响和形象不是简单地互相重复,而是相互补充。"[①]这就是说,声画分离非常符合人们的接受习惯。

三、声画对立

声画对立是指声音和画面内容相悖相反,声音不是画面的附属或补充,而是从

① [英]欧纳斯特·林格伦:《论电影艺术》,何力、李庄藩、刘芸译,中国电影出版社1979年版,第99页。

相反的方向去挖掘人物的内心活动,去营造某种情绪,暗示某种思想。声画对立产生了新的表象,形成了新质,有时可以成为隐喻蒙太奇。

《现代启示录》中,画面是美军直升机对越南村庄的空中攻击,音乐是瓦格纳史诗般的音乐,战争的血火冲天与代表文明的音乐形成对比,残酷的杀戮与轻松的游戏浑然一体,人类行为本身的荒谬和残酷却在史诗般震撼人心扉的音乐中显得异常强烈。同样,在《辛德勒的名单》中,犹太人在集中营广场轮流接受体检,每个人的衣服都必须脱掉,人就像是待宰的动物一样在等待着没有尊严的检查,不论男女都暴露在大庭广众之下,这样的画面是惨无人道的,也是会令观众愤怒和悲伤的,而这时,画面上空却弥漫着一曲德国人放的抒情音乐,这首音乐通过集中营的扬声器播放了出来。抒情的音乐与残酷的画面形成了鲜明的对比,将德国法西斯的残暴以及灭绝人性的本质揭示了出来。

四、声画错位

声画错位是指由于某种原因,原来可以同步的声音与画面产生了一定的错位。错位的形式有两种:一种叫"捅声带",即声音向前错位,或者说声音早于画面出现。在《红高粱》的开头,画外音"我给你说说我爷爷我奶奶的这段事……"响起时,画面是黑的,之后才慢慢出现"我奶奶"出嫁时的美丽形象。另一种叫"拖声带",即声音向后错位,或者说声音晚于画面出现。希区柯克《蝴蝶梦》的开头,先出现主人公,后出现"我"的旁白。

就原因而言,声画错位可能是艺术上的特别要求,如两个人约好去某地,通话声一直在继续,可画面变成了两人已到某地的情景;也可能是技术上的缺陷,如早期译制片的口型与语言的错位,动作与音响的错位。

总之,声音与画面的关系是视听语言中十分重要的关系,贝拉·巴拉兹在《电影美学》中说:"有声片里的言语必须与画面的构图很好地取得配合,使言语能在声音方面加强而不是抵消画面的视觉效果。"[①]过分冗长的对白实际上损坏整体的艺术效果,言语在画面中不可显得太突出。马赛尔·马尔丹在其《电影语言》的"音响效果"一章的最后写道:"电影音乐真正值得遵循的准确道路应该是对影片情节结构保持自主。音乐不应当在一旦配合画面时就使它固有的特性丧失殆尽;它应当去自由地阐述,而不是解说,应当细腻地去启示,而不是渲染。"[②]声音和画面的互动关系还需要我们电影人去不懈地探索。

① [匈]贝拉·巴拉兹:《电影美学》,何力译,中国电影出版社1986年版,第215页。
② [法]马赛尔·马尔丹:《电影语言》,何振淦译,中国电影出版社2006年版,第120~121页。

第十二章 剪辑

普多夫金说:"在导演开始把各种不同的片断连接起来的那一刻,电影艺术才算开始。由于把片断按照各种不同的次序和各种各样的组合剪辑起来,导演就得到各种不同的结果。"① 梭罗门说:"电影形式的基本要素,是各种不同类型的镜头以及通过剪辑把这些镜头组接在一起。"② 无论是普多夫金所说的"电影艺术才算开始",还是梭罗门所说的"电影形式的基本要素",都说明了剪辑在电影艺术中的重要地位。可以说,没有剪辑就没有电影艺术。

第一节 剪辑的概念

"剪辑"一词在美国和英国叫剪接(cutting)、剪辑(editing),在法国和俄国叫蒙太奇(montage)。在中国,剪辑包括前后两个动作,即"剪"而"辑"。按照《现代汉语词典》(第5版)的解释,剪辑是"影片、电视片的一道制作工序,按照剧本结构和创作构思的要求,把拍摄好的许多镜头和声带,经过选择、剪裁、整理,编排成结构完整的影片或电视片。"

关于剪辑与蒙太奇的关系,存在着一定的争议。有人认为,二者是一回事:"有人把蒙太奇和剪辑当成两个概念。似乎蒙太奇是艺术,剪辑是技术。这是错误的。"③ 有人认为,后者包括前者:"剪辑的艺术技巧,属于蒙太奇的范畴。'剪辑'在俄文中就称为'蒙太奇'。这说明蒙太奇最后由剪辑定形而体现出来。但蒙太奇技巧不仅限于剪辑,在剧本创作阶段、导演创作阶段,都体现了蒙太奇构思与技巧。

① [苏]普多夫金:《论电影的编剧、导演和演员》,何力译,中国电影出版社1957年版,第120页。
② [美]斯坦利·梭罗门:《电影的观念》,齐宇译,中国电影出版社1983年版,第1页。
③ 周传基:《试论电影剪辑》,《电影艺术》1982年第11期。

所以,蒙太奇贯穿于影片制作的全过程之中。"①本文倾向于后一种观点。蒙太奇不仅是一种艺术和技术,更是一种思维方式,即不同内容的组接,它像一根红线,贯穿于影视作品的整个创作过程。编剧在一度创作时的分场景剧本,导演在二度创作时的分镜头台本,都离不开蒙太奇思维。而剪辑只是剪辑师在三度创作时对摄影师所拍摄的素材进行整理加工时所使用的艺术方法,属于蒙太奇思维的最后一道工序。其实,蒙太奇作为一种思维方式,不仅存在于影视艺术领域,而且存在于其他艺术领域,甚至存在于日常生活。例如,马致远的《天净沙·秋思》:"枯藤老树昏鸦,小桥流水人家,古道西风瘦马。夕阳西下,断肠人在天涯。"此词就是"枯藤"、"老树"、"昏鸦"、"小桥"、"流水"、"人家"等一系列意象的组合,是典型的蒙太奇思维。所以说,蒙太奇包括剪辑,或者说,剪辑只是蒙太奇的一部分。

第二节 剪辑的诞生过程

一、无剪辑时期

电影在诞生的初期并没有剪辑的概念。"电影发明者们在摄制影片时,只是简单地把摄影机安放在室外,一遇到任何他们想拍的事物就拍上一些连续的快照。"②我们今天所看到的雷诺的《丑角和他的狗》、《一杯可口的啤酒》、《可怜的比埃罗》、《更衣室旁》,卢米埃尔兄弟的《工厂的大门》、《婴儿的午餐》、《火车到站》、《水浇园丁》、《膝行人》、《机器肉店》、《代表们的登陆》等作品就是这样摄制完成的。如在《火车到站》(图12-1)中,首先看到一个空空的车站,之后一个搬运工人出现在月台。接着火车从远处驶来,到月台停下后,车门打开,包括奥古斯特·卢米埃尔在内的一群旅客陆续下来。整个过程就一个镜头,没有任何切换。笔者在让学生观摩时,问学生这样的影片像什么?一个学生的回答让人眼睛一亮,说像户外监控录像。这种比喻非常恰当。说实话,这些影片虽然表现出一种"风吹树叶,自成波浪"③的美,但说到底不过一种生活实录。所以,卢米埃尔兄弟发现了电影,也几乎葬送了电影。对此,电影史学家萨杜尔说道:"这种一次只能放映一分钟,而在艺术手法上又仅仅限于题材选择、构图和照明的活动照片,由于它的表现方法只是纯粹

① 封敏:《电影是剪辑出来的》,《电影评介》1991年第1期。
② [英]欧纳斯特·林格伦:《论电影艺术》,何力、李庄藩、刘芸译,中国电影出版社1979年版,第43页。
③ [德]齐格弗里德·克拉考尔:《电影的本性——物质现实的复原》,邵牧君译,中国电影出版社1993年版,第3页。

图 12-1 《火车到站》

的平铺直叙,结果把电影导向了死胡同。"①

二、不自觉剪辑时期

要想使电影走出死胡同,必须引进叙事功能,即让电影讲故事。这个任务的完成者就是乔治·梅里爱。以魔术家及制造木偶和演出木偶为职业的梅里爱看到卢米埃尔兄弟的影片后非常惊讶,于是购置了相关设备,并搭建了一个摄影场,进行拍片活动。有一次他在放映影片时发现一辆公开马车突然变成了运灵柩马车,感觉非常奇怪。原来在拍摄公共马车时胶卷被卡住了,此时,一辆运灵柩的马车行驶到了公共马车的地方,所以当胶卷再次运动时就拍下了运灵柩马车的镜头。此事对梅里爱来说,简直就是"牛顿的苹果",于是他成了银幕特技专家。他意识到,运用"停机再拍"等特技手法可以创造出富有幻想的艺术场景。这在《贵妇失踪》、《格利佛游记》、《太空旅行记》等作品中都有所表现。"停机再拍"实际上就是最初的剪辑。因为这种手法是将同一地点、不同时间发生的事情组接在一起,它所创造的时间要小于实际生活的时间,这是一种全新的、跳跃性的银幕时间,由此可以看出剪辑的简单功效。但是,梅里爱"一直死守他的一套美学,即戏剧纪录片的美学。他采取的风格使他创造了一个光怪陆离的史诗式的、充满魅力与幻想的世界。他的影片,特别是手工染色的影片,在电影尚未成熟的时期里,代表着一个惊奇的孩子眼中所看到的一个充满科学奇迹的世界。梅里爱是以原始人的那种聪明、细致的眼光来观察一个新的世界的。"②

美国导演鲍特进一步发展了电影剪辑的艺术手法。梭罗门给予他比较高的评价:"鲍特尽管不完全够得上成为'伟大的'电影创作者,却是电影史上最重要的人

① [法]乔治·萨杜尔:《世界电影史》,徐昭、胡承伟译,中国电影出版社 1995 年版,第 20 页。
② [法]乔治·萨杜尔:《世界电影史》,徐昭、胡承伟译,中国电影出版社 1995 年版,第 27~28 页。

物之一,因为确立了剪辑原则,即挑选和连接分散的镜头以制成影片。"①鲍特的作品主要有两部,即1902年的《一个美国消防队员的生活》和1903年的《火车大劫案》。前一部作品虽然被电影史学家萨杜尔称为"很幼稚的拙劣作品,"②但却出现了后来苏联蒙太奇学派所探讨的"创造性地理学"手法。利用这种手法,导演就可以任意支配时间和空间,在不改变现实的基础上能在银幕上创造一个新的现实。例如,消防员在屋内营救一个身陷火海的女人,下一个镜头就是这个被营救出来的妇女站在街上惊魂未定,紧接着又出现了消防员营救屋内火海中的一个小孩的镜头……实际上,屋外的镜头是在一幢真房子外面拍摄的,屋内的火灾则是在摄影棚内拍摄的。这样一来,影片就把本无关联的两个空间"粘"在了一起,创造了新的空间。这是电影语言的一大突破,之前的电影语言从未出现。如果说在《一个美国消防员的生活》中,鲍特实现了对空间的支配,在《火车大劫案》中,鲍特则实现了对时间的支配。影片中有一个片断很能说明这个问题。几个强盗抢劫成功后进入树木之中(图12-2)。下一个镜头是影片开头时报务室的报务员被救醒

图12-2 《火车大劫案》

来,接着去报警……从时间顺序上来看,这显然不是说等几个强盗进入树木后,报务员才被救醒来,而是说在此之前,报务员已经被救醒来,报警后,警察们立刻出动,来到树林中与强盗发生了激烈的枪战。这显然打破了时间的常规顺序,实现了根据故事逻辑来对时间的自由支配。在该片中,鲍特还运用了对时间的省略。例如,报务员被救醒来后去报警的过程,以及警察们接警后去追赶强盗的过程均被省略。此时的影片已经不再是卢米埃尔兄弟电影式的生活实录,而具备了时间和空间上的自由支配能力。但是,"鲍特的做法仍然是原始的。他象梅里爱一样,几乎完全依靠单镜头段落。"③也就是说,鲍特的作品通常是一个镜头等于一个场景,还不知道把场景进一步分割成镜头。而只有把场景分割成镜头,才是电影叙事的最高成就。这个任务的完成者是美国后来的一位导演大卫·格里菲斯。

① [美]斯坦利·梭罗门:《电影的观念》,齐宇译,中国电影出版社1983年版,第104~105页。
② [法]乔治·萨杜尔:《世界电影史》,徐昭、胡承伟译,中国电影出版社1995年版,第67页。
③ [美]斯坦利·梭罗门:《电影的观念》,齐宇译,中国电影出版社1983年版,第105页。

三、自觉剪辑时期

提到格里菲斯(图12-3),有些电影史家常常将之神化,似乎他能凭空发明电影语言。其实并非如此。从1908年到1912年间,他以每周两部的速度摄制了将近400部影片,并不都具有独创性。对此,电影史学家萨杜尔是这样说的:"可是截至1911年前为止,不论人们怎样说法,格里菲斯在处理他所有的场面上一直只知应用和梅里爱差不多一样的远景。他的独创性表现在他对'交替蒙太奇'的研究上,而不是表现在把同一个场面切割成一系列的'景'上。"①对于萨杜尔的这段话,我们不妨做两点理解:第一,格里菲斯在1911年前在景别的运用上虽无新意,但却独创了交替蒙太奇手法。这种手法是让同一时间、不同空

图12-3　大卫·格里菲斯

间展开的情节交替出现,这样可以使多条叙事线索同时展开,从而加快叙事速度,营造紧张氛围,制造悬念效果。在《凄凉的别墅》(1909年)中,格里菲斯首次应用了交替蒙太奇手法。例如,一个镜头中出现了一个妇人和她的孩子在家里被强盗劫持,另一个镜头则表现出她的丈夫正赶回家来营救。两个场景的镜头交替出现,从而使观众的注意力从一个镜头转到另一个镜头,这样就造成了悬念效果。

在1911年以后,格里菲斯在他的许多影片都使用了交替蒙太奇。这种手法由于运用得如此巧妙和富有效果,被后人尊称为"格里菲斯最后一分钟营救法。"我们可以通过他的两部代表作《一个国家的诞生》(1915年)和《党同伐异》(1916年)来分析这种手法。在《一个国家的诞生》的结尾处,黑人军队在围攻躲藏在原野上小木屋里的卡梅伦全家。三K党人闻讯后前往营救。卡梅伦全家顽强抵抗、焦虑万状的画面,黑人军队围攻小屋而久攻不下的画面和三K党人飞驰而去的画面交替出现在银幕上,从而形成紧张激烈的氛围。最后,卡梅伦全家得救,黑人军队被解除武装。到了《党同伐异》中,格里菲斯把摄影机无所不在的表现力扩展到时间上。和古典悲剧的"三一律"相反,他创造了一种地点、时间和动作的"三多样律"。对此,格里菲斯曾经这样说过:"我的四部分故事是交替的。在开始时,它们像四道分开的、流得很慢很平静的流水,以后渐渐接近,越流越快,最后则汇会成一支情感奔腾的急流。"②影片包括四个故事,即"巴比伦的陷落"、"基督的受难"、"圣巴泰勒米

① [法]乔治·萨杜尔:《世界电影史》,徐昭、胡承伟译,中国电影出版社1995年版,第119页。
② 转引自[法]乔治·萨杜尔:《世界电影史》,徐昭、胡承伟译,中国电影出版社1995年版,第145页。

节的屠杀"和现代剧"母与法"。这四个故事不是分别从头至尾地讲述,而是同时展开,而且节奏逐渐加快。开始时,四个故事各有一段依次展现在银幕上,在切换故事时均出现母亲摇摇篮的全景镜头。随着剧情的发展,每个故事展现的长度不断缩短,交替切换的速度开始加快。之后,切换时的母亲摇摇篮的全景镜头也消失了。接着,每个故事交替出现的不再是场景,而是镜头。例如,耶稣被钉上十字架,山姑娘驾战车狂奔报信,波斯军偷袭,拉杜尔穿越骚乱的街道去救助未婚妻,棕眼女被奸杀,心爱女乘赛车追赶火车,小伙子被带上绞架等。到了最关键时刻,每个镜头只有几个画格,一闪而过。四个故事中有三个采用了"最后一分钟营救法"。如在现代剧"母与法"中,小伙子因杀人而被判死刑,行刑前终于向心爱女坦白。心爱女要救小伙子必须得到州长的赦免令,但州长恰好乘火车外出,于是心爱女乘车追赶火车。此时小伙子已被送上绞架。当绞索套上小伙子脖子时,心爱女恰好手持赦免令赶到(图12-4)。于是,两人幸福地团聚……

图12-4 《党同伐异》

其实在1911年之前,除了交替蒙太奇,格里菲斯还有一些艺术创造。在他执导的第一部影片《道利冒险记》(1908年)中,格里菲斯发明了闪回手法。闪回打破了时间的自然顺序,可以很容易地让过去和现在融为一体,从而有效地引导观众的情绪。电影在时间剪辑上的自由性是舞台剧很难做到的。在《雷梦娜》(1910年)中,格里菲斯创造了超大远景。在1911年之后,格里菲斯依然有许多艺术创造。在《一个国家的诞生》中,格里菲斯发明了圈入法,目的是打破与舞台类似的长方形银幕的单调感。这种手法虽然现在已经过时,但在当时尚属创新。

从萨杜尔的上述话中,我们还可以做第二种理解,即1911年以后,格里菲斯意识到了把同一个场面切割成一系列的"景",即镜头。对此,我们可以从一些研究者的言论中得到印证。梭罗门说:"格里菲斯并不认为电影创作者的工作只是简单地把各种相应的步骤连在一起以完成叙事计划;他是把电影观念作为出发点,再考虑用什么方法把这个观念分解成若干个组成部分……到1912年,一部影片已经不是

由几个可以合在一起的不同部分组成。代替这种部分的是若干个镜头的综合体（段落），每个综合体都代表叙事观念的一个部分，但它们又错综复杂地连接在一起，如果从任何一个综合体中略去一两个镜头，电影观念就会受到破坏，或者变得含糊不清。"①林格伦说："格利菲斯以后把一个景分成几个镜头，每个镜头都有不同的方位，这样就使所表现的动作更为逼真和细致。"②可以看出，格里菲斯把场景分割成镜头，是电影艺术革命性的一步，这如同把分子分割成原子一样重要。因为电影艺术只有以镜头为单位，才能生成蒙太奇，才能自由的支配时空，从而极大地丰富其表现力。从这个意义上说，是格里菲斯真正把电影从戏剧的附庸地位中摆脱了出来，从而创造出的电影艺术。所以后人无不怀着崇敬的心情称其为"电影之父。"在《党同伐异》中，场景分割成镜头的做法非常明显。如在"母与法"开头跳舞的场景就被分割成了远景和全景两种不同的景别。

格里菲斯虽然将剪辑发展成为一种基本的电影语言，使得电影由杂耍的闹市步入艺术的殿堂，比起鲍特等人来，这是一个巨大的进步，但格里菲斯对剪辑的运用依然是肤浅的，更没有将之提升到理论的高度。对此，林格伦是这样评价的："就我所知，他从来没有把他的蒙太奇方法的原则条理化，他甚至从未表示他意识到这样原则的存在；他只知道使用那些他认为是最适合于解决他所遇到的问题的办法来解决每一个问题。虽然，这样做使他免于像别人那样由于死啃教条而犯错误，但这也使他无从理解蒙太奇的基本性质和它的全部潜力。"③将剪辑上升到理论的高度进行总结的是苏联蒙太奇学派。

四、理论化剪辑时期

20世纪20年代，苏联建立了社会主义政治体制，开始重建国民经济。列宁发出了振奋人心的号召："在所有的艺术中，电影对于我们是最重要的。"④在这一号召的感召下，在电影界涌现出了一批勇于探索、敢于实践与理论的文艺青年，他们试图用新的手段来表达新的革命思想，从而形成了蒙太奇学派。突出的代表有库里肖夫、维尔托夫、普多夫金、爱森斯坦、杜甫仁科等人，他们共同筑起电影艺术的高峰。至此，电影剪辑已经进入了理论化的探索阶段。需要指出的是，这座艺术高峰虽然崛起于欧洲大陆，却是以美国电影为基础的。下面择其要者而论之。

① [美]斯坦利·梭罗门：《电影的观念》，齐宇译，中国电影出版社1983年版，第320页。
② [英]欧纳斯特·林格伦：《论电影艺术》，何力、李庄藩、刘芸译，中国电影出版社1979年版，第66页。
③ [英]欧纳斯特·林格伦：《论电影艺术》，何力、李庄藩、刘芸译，中国电影出版社1979年版，第67页。
④ 转引自[法]乔治·萨杜尔：《世界电影史》，徐昭、胡承伟译，中国电影出版社1995年版，第214页。

(一) 库里肖夫

列夫·库里肖夫是蒙太奇学派的先驱，同时又是美国电影、尤其是格里菲斯的电影的忠实粉丝。他曾说过："第一个把蒙太奇作为电影的一种创作元素的导演是格里菲斯。第一次大战前后的美国导演都是世界上的优秀导演，各国的电影艺术家都是从美国电影中学到了他们这门艺术的基础的。"①1919年，库里肖夫在莫斯科电影学院建立了工作室。据说，在这个工作室里，他带领普多夫金、爱森斯坦等人将格里菲斯的《党同伐异》看了上千遍，一一拆解镜头，并重新组接，以便掌握剪辑艺术的奥秘。库里肖夫还非常喜爱美国的惊险片、西部片，对于演员出色的表演和导演的卓越的蒙太奇手法赞赏有加。

库里肖夫认为，单个的镜头并不具备任何意义，只有与上下镜头相联系，才能产生固定的意义。他通过很多实验来证明自己的观点。著名的实验有三个。(1) "创造性地理学"。库里肖夫制作了这样几个镜头：①一个青年男子从左向右走来；②一个青年女子从右向左走去；③他们遇见了，握手，青年男子用手指点着；④一幢有宽阔台阶的白色大建筑物；⑤两个人走向台阶。这几个镜头按次序在银幕上放映后，观众就会下意识地感觉到这是一个不间断的行动：两个青年在路上碰见了，那个男子请女子到附近的一座白色大建筑物里去，于是两人便走过去。其实，这几个片断是在不同的时间和地点拍摄的，其中那个白色的建筑物还是从美国电影中剪下的白宫的镜头。这些镜头本不相关，可在观众看来，却成了一个整体。也就是说，是剪辑在不改变现实的基础上创造了新的现实。这就是蒙太奇的"创造性的地理学"。(2) "合成女人"。库里肖夫用几个不同女人的头部、眼睛、手和脚的画面来构成一个在活动中的女人，也就是一个新的、现实中并不存在的女人。(3) "库里肖夫效应"。实验者们从某一部影片中选了苏联著名演员莫兹尤辛的三个静止的、没有任何表情的特写镜头，后面分别接上了桌上的一盘汤、一个躺着女尸的棺材、一个在玩着滑稽玩具狗熊的小女孩等三个镜头。然后让不知内幕的观众分别观看这三种不同的组合片断，结果非常惊讶，他们分别看出了莫兹尤辛"表演"出来的沉思、悲伤和微笑的不同表情。而实际上，三个组合中特写镜头的表情是完全一样的。这些实验，都是库里肖夫在探索剪辑的作用。在他看来，剪辑的目的不仅仅是讲清一个连续的故事，更重要是如何通过不同的组接方法产生不同的含义，如何在不改变现实的基础上创造新的时间和空间。可以看出，在库里肖夫的心目中，剪辑的作用是至高无上的，剪辑师掌握着影片的生杀大权。

库里肖夫由于过于抬高剪辑的地位，自然也就贬低演员的作用。他认为，电影艺术是从剪辑开始的，演员的表演只是"活的模特儿"，其表演只是为剪辑准备好了

① 转引自[法]马赛尔·马尔丹：《电影语言》，何振淦译，中国电影出版社2006年版，第125页。

材料。对此,普多夫金回忆道:"库里肖夫主张电影工作的素材就是影片的片断,而构成的方法就是按照一种特殊的、创造性地发现的次序把片断接连起来。他坚持电影艺术并不开始于学员的表演和各个不同场面的拍摄,这些不过是准备素材的阶段而已。在导演开始把各种不同的片断连接起来的那一刻,电影艺术才算开始。"①

库里肖夫还贬低导演的作用。他认为,导演就是技师、技术员,与包工头、工厂技师或技术员没有什么区别。所以制作一部电影就如同组装一部机器。

库里肖夫虽然在剪辑技术上很有探索,但他把技术和艺术相混淆。有研究者指出:"以美国电影为榜样而无批判地模仿,演技上崇拜无视内在精神而一味地注重外在表现的方法,表明库里肖夫在这些方面把技术主义和艺术混淆了。从'技师'的角度出发进行的研究,以及为这样的研究而进行的实验,证明了把库里肖夫引进'科学'蒙太奇构想。"②库里肖夫也承认自己仅仅是"形式的革命家。"库里肖夫的"科学"蒙太奇在他的《死光》、《遵守法律》、《伟大的慰问者》、《铁木儿的誓言》、《我们从乌拉尔来》等作品中均有所体现。

(二) 普多夫金

弗谢沃洛德·普多夫金(图12-5)曾经跟随库里肖夫进行过电影语言方面的探索与实验。后来与库里肖夫产生了观点的分歧,例如,库里肖夫认为,剪辑的作用仅仅是"事后"的,而普多夫金认为,剪辑也应该是"事先"的;库里肖夫认为,演员只是"活的模特儿",普多夫金认为,演员是"活生生的人物",具有无限的活力。与库里肖夫分道扬镳之后,普多夫金独立操刀,导演了《棋迷》、《母亲》、《圣彼得堡的末日》、《成吉思汗的后代》、《活尸》、《胜利》、《电影二十年》、《伊凡雷帝》(第一集)、《瓦西里·波夫特尼可夫的归来》等20余部影片。

图12-5 普多夫金

普多夫金在电影理论方面的独特贡献是提出了以"叙事蒙太奇"为核心的蒙太奇理论。《电影中的时间》、《电影导演与电影时间》、《电影剧本》、《影片中的演员》、《论蒙太奇》等主要论文对此有所阐释。

关于蒙太奇的含义,普多夫金多次界定:"将素材分解成许多片断,然后把这些片断组织成一个电影的整体,这样构成一部影片的方法就叫做蒙太奇。"③"以若干镜头构成一个场面,以若干场面构成一个段落,以若干段落构成一个部分等,这就

① [苏]普多夫金:《论电影的编剧、导演和演员》,何力译,中国电影出版社1957年版,第120页。
② [意]基乔·阿里斯泰戈:《电影理论史》,李正伦译,中国电影出版社1992年版,第120页。
③ [苏]普多夫金:《普多夫金论文选集》,罗慧生等译,中国电影出版社1985年版,第112页。

叫做蒙太奇。"①"把各个分别拍好的镜头很好地连接起来,使观众终于感觉到这是完整的、不间断的、连续的运动。这种技巧我们惯于称为蒙太奇"②这些阐释或定义虽然在表述方式上有所不同,但从中可以看出,普多夫金主要是把蒙太奇视为一种叙事手段,认为蒙太奇是一种通过镜头连接来达到完整叙事的手段,本质是一种服务于叙事功能的结构艺术。简言之,蒙太奇是电影艺术的基础。

关于蒙太奇的作用,普多夫金跟库里肖夫的观念很相似,只是没有像库里肖夫那样把蒙太奇的作用强调到至高无上的地位。普多夫金认为,电影可以通过蒙太奇手法创造出迥异于现实的时间和空间,即"电影的现实"。他说:"连接各个片断的过程中,造成了实际上并不存在的一种新的电影空间。遥隔数千里的建筑物,被集中到相距只有几十步的一个空间中。"③由于有了蒙太奇,电影不再是把舞台剧原封不动地拍入胶片然后放映在银幕上的那种"戏剧代用品",不再是对现实的简单临摹而具备了艺术虚构和创造的能力。由此,普多夫金得出结论:"蒙太奇——电影分析的基础"④。此结论具体包括三方面内容:

1. 细节论

普多夫金说:"电影表现的基本方法,就是把各个片断或要素连接起来,把不必要的东西删去,只留下那些最尖锐和最重要的东西,以构成一部完整的影片。这个基本方法蕴含着非常巨大的可能性。每个人都知道,越接近所观察的对象,我们所能同时看到的素材就越少;我们仔细观察的目光越接近一个对象,所看到的细节就越多,我们的观察也就越集中于局部。这时候,我们已经不是综览整体,而是层层深入地洞察和选取细节,然后根据这些细节,通过联想而得到对整个对象的印象,这个印象比起我们从远处只看到总的轮廓而势必看不到细节时所得到的印象来,要生动、深刻和鲜明得多。"⑤普多夫金认为,电影家应该"去粗存细",通过摄影机把生活本来不被注意的细节突出地表现出来,从而增强影片的情绪感染力。

2. 节奏论

普多夫金认为,一部成功的影片必须具备组接镜头的必要顺序和创造组合的基本韵律,即蒙太奇的"节奏"。蒙太奇的独特节奏可以表达情绪,例如短镜头唤起兴奋,长镜头表达舒缓等。如果节奏处理得巧妙,那些本来十分零散而没有艺术力量的镜头就会具有空前高度的感染力。他说:"一场戏只有剪辑得很好,才能从银幕上感染观众。要有很好的蒙太奇,就必须先找到蒙太奇的适当节奏;这种节奏则决定于各个镜头的相对长度,而每个镜头的长度又有机地取决于该镜头的内容。

① [苏]普多夫金:《普多夫金论文选集》,罗慧生等译,中国电影出版社1985年版,第119~120页。
② [苏]普多夫金:《普多夫金论文选集》,罗慧生等译,中国电影出版社1985年版,第135页。
③ [苏]普多夫金:《普多夫金论文选集》,罗慧生等译,中国电影出版社1985年版,第69页。
④ [苏]普多夫金:《普多夫金论文选集》,罗慧生等译,中国电影出版社1985年版,第75页。
⑤ [苏]普多夫金:《普多夫金论文选集》,罗慧生等译,中国电影出版社1985年版,第70~71页。

因此,导演必须把他要拍摄的一切纳入严格规定好的时间范围以内。"①普多夫金得出一个公式:电影创作 = 镜头内容 + 镜头顺序 + 镜头长度。

3. 联系论

此论的第一种含义是各个片断之间的联系,即所谓"外部描写的蒙太奇":"连接在一起的各个片断之间,一定要有这种或那种联系,使蒙太奇(或 cutting)能够在银幕上构成不断发展的明白易懂而又意义深刻的情节。两个片断,如果其中一个片断就某种意义或某一方面而言不能成为另一个片断的直接的继续,那么这两者就不能剪接在一起。"②第二种含义是影片与现实之间的联系,即所谓"内在分析的蒙太奇":"蒙太奇是电影艺术所发现并加以发展的一种新方法,它能够深刻地揭示和鲜明地表现出现实生活中所存在的一切联系,从表面的联系直到最深刻的联系。"③联系论始终是普多夫金叙事蒙太奇理论的基石。普多夫金认为,只有具备联系论的蒙太奇才是真正的蒙太奇,只有使用这种手法,才能创作出现实主义题材电影,而这正是苏联电影的发展之路。

关于蒙太奇的分类,普多夫金也进行了研究。他将蒙太奇分为结构性蒙太奇和作为感染手段的蒙太奇两大类。结构性蒙太奇又分为场面蒙太奇和段落蒙太奇两种。场面蒙太奇由若干个镜头构成。"这种蒙太奇的目的,就是要突出地表现一个场面的发展过程,把观众的注意力时而引向这个部分,时而引向那个部分。摄影机的镜头代替了观察者的眼睛,它时而对着这个人,时而对着另一个人,时而对着这个细节,时而对着另一个细节,而镜头的这种转动应当依据于观察者转动眼睛的那种必要性。电影艺术家为了力求达到极度的鲜明、突出和生动,便把一个场面分成若干片断来分别拍摄,然后把各个片断剪辑起来,放映在银幕上。"④段落蒙太奇由若干个场面蒙太奇构成,其构成的原则是如何有效地把观众的注意力从一个场面转到另一个场面,从而引导他们进行思考和联想。

作为感染手段的蒙太奇分为五种:一是对比蒙太奇。通过镜头之间的强烈对比来表达思想或情感,如穷人忍冻挨饿和富人饱食终日的对比。二是平行蒙太奇。通过镜头、场面或段落之间的并列使结构上的几条看似没有联系的情节线平行发展,几条情节线之间相互衬托,相互补充。如普多夫金的影片《母亲》结尾处,一条情节线是冰块融化,另一条情节线是游行的队伍不断壮大。三是比拟蒙太奇,也叫隐喻蒙太奇。将不同事物之间某种相似的特征组接在一起,以引起观众的联想,从而领会创作者赋予镜头的新的含义。如爱森斯坦的影片《战舰波将金号》中石狮子的三个镜头。四是同时发展的蒙太奇,也叫交叉蒙太奇。将两个同

① [苏]普多夫金:《普多夫金论文选集》,罗慧生等译,中国电影出版社 1985 年版,第 106 页。
② [苏]普多夫金:《普多夫金论文选集》,罗慧生等译,中国电影出版社 1985 年版,第 136 页。
③ [苏]普多夫金:《普多夫金论文选集》,罗慧生等译,中国电影出版社 1985 年版,第 141 页。
④ [苏]普多夫金:《普多夫金论文选集》,罗慧生等译,中国电影出版社 1985 年版,第 120~121 页。

时进行互有联系的动作切割成片断,交替地出现在银幕上。如格里菲斯的"最后一分钟营救法"。五是主题反复出现的蒙太奇。代表影片主题的形象反复出现在银幕上,以达到强调和深化主题的目的。如《党同伐异》中母亲摇摇篮的镜头。

普多夫金的蒙太奇观念的核心就是叙事蒙太奇。无论是"结构性蒙太奇",还是"作为感染手段的蒙太奇",其最终目的就是服务于电影的完整叙事。可以看出,叙事蒙太奇应该是一根红线,贯穿于电影的编剧、导演、表演、摄影、剪辑等整个创作过程。整个过程就像用砖头砌墙那样事先堆砌好,从而连续地去叙述一个故事,表达一种思想。这就是爱森斯坦对普多夫金的理解:"一块块砖,通过它们的排列叙述一个思想。"①

为了让蒙太奇完成叙事任务,普多夫金还提出了"铁的分镜头剧本"观点。所谓"铁的分镜头剧本",是指编剧在剧本创作时"所写的东西,应当符合将来在银幕上体现出来的样子,应当确切地规定每个镜头的内容及其顺序。"②导演拍摄之前要认真研究成本,写出分镜头剧本,赋予每个片断以明确的电影形式,如画面、景别、摄影机的位置等。"铁的分镜头剧本"是一种事先安排好的蒙太奇,是一种先由编剧固定在纸上再由导演固定在胶片上的蒙太奇。它拒绝把电影交给摄影机的"奇迹性",也有别于维尔托夫的"任意的"蒙太奇和爱森斯坦的"情绪剧本"、"电影小说"论。普多夫金的"铁的分镜头剧本"观点是突出剧本在电影艺术中的中心地位,最大限度地在银幕上表达出剧作者的创作意图。但"电影是艺术作品,不是分镜头剧本。分镜头剧本在任何时候,或者几乎常常或多或少地缺乏生命,或者是无形的材料。分镜头剧本已经有蒙太奇,但那仅仅是个提示。节奏是预想之中的,但它并不存在。总而言之,这是个尚有讨论余地的理论。"③

(三) 爱森斯坦

谢尔盖·米哈依洛维奇·爱森斯坦(图 12-6),是苏联最重要的电影导演,作品有《罢工》、《战舰波将金号》、《十月》、《旧与新》、《墨西哥万岁》、《白静草原》、《亚历山大·涅夫斯基》、《伊凡雷帝》等 9 部影片。同时,他更是一位才华横溢、激情四射的电影理论家,生前曾出版英文版的《电影感》与《电影形式》两本论文集,逝后出版了《爱森斯坦论文选集》和 6 卷本的《爱森斯坦文集》。

图 12-6 爱森斯坦

爱森斯坦认为,语言有三种不同的"铭文"形式:书面

① [俄]C·M·爱森斯坦:《蒙太奇论》,富澜译,中国电影出版社 2003 年版,第 486 页。
② [苏]普多夫金:《普多夫金论文选集》,罗慧生等译,中国电影出版社 1985 年版,第 119 页。
③ [意]基多·阿里斯泰戈:《电影理论史》,李正伦译,中国电影出版社 1992 年版,第 142 页。

语言、口头语言和内心语言。内心语言是一种通过意象进行的情感思维,具有非逻辑性。"蒙太奇是内心语言的转写。它的表现形式是富于情感的形象或华丽的修辞。这一形象并不描写现实本身,而是阐明现实的各个方面。爱森斯坦关于蒙太奇的根本主张是认为它提供了对现实的新的感知。这种对现实的新的感知或这一塑造现实的模式,更是爱森斯坦从意识形态角度探索电影语言在苏联革命中的作用的起点。"① 爱森斯坦在电影语言的独特贡献是提出了以"理性蒙太奇"为核心的蒙太奇理论,具体有三个阶段。

1. 杂耍蒙太奇

杂耍蒙太奇近来被比较准确地译为"吸引力蒙太奇"。这是理性蒙太奇的初级和自发阶段。爱森斯坦是把电影视为"戏剧的现阶段"而走上电影艺术探索之路的,所以,他的蒙太奇理论也抹上了戏剧艺术的色彩。

1922 年,在《左翼艺术战线》杂志上发表第一篇纲领性的美学宣言《杂耍蒙太奇》,提出了"杂耍蒙太奇"的概念。他说:"杂耍(从戏剧的角度来看)是戏剧的任何扩张性因素,也就是任何这样的因素,它能使观众受到感性上或心理上的感染,这种感染是经过经验的检验并数学般精确安排的,以给予感受者一定的情绪震动为目的,反过来在其总体上又唯一地决定着使观众接受演出的思想方面,即最终的意识形态结论的可能性。"②"把随意挑选的、独立的(而且是离开既定的结构和情节性场面起作用的)感染手段(杂耍)自由组合起来,但是具有明确的目的性,即达到一定的最终主题效果,这就是杂耍蒙太奇。"③ 在爱森斯坦看来,杂耍蒙太奇就是通过富于激情的表述来引导观众的反应,使观众产生联想,它可以挣脱叙事的束缚,成为独立的元素,自由表达创作者的思想和激情,而不是为呈现事实服务。所以,没有思想的电影就是肤浅的电影,没有激情的电影就是无力的电影。

爱森斯坦的杂耍蒙太奇增加了电影作品的思想深度,但其手法的随意性和任意性也遭到一些人的批评。批评者认为,杂耍蒙太奇有"思想暴力"倾向,即强迫观众接受电影所蕴藏的思想和理念,全然不顾逻辑关系,显得牵强附会,矫揉造作。如让·米特里就指出:"在'思想'的紧紧束缚下,爱森斯坦必然常常如此行事,从而忽视了叙述的真实性,甚至忽视了事实的真实性。"④ 对于这种不足,爱森斯坦后来也有所认识:"由于对这一成就的欣喜和执迷,蒙太奇电影未能避免某些极端和过头的做法,即过分突出现象之间的关系这一'蒙太奇元素'而有时难免损害了对现象本身的图像描绘!"⑤

① [美]尼克·布郎:《电影理论史评》,徐建生译,中国电影出版社 1994 年版,第 28 页。
② [俄]C·M·爱森斯坦:《蒙太奇论》,富澜译,中国电影出版社 2003 年版,第 447 页。
③ [俄]C·M·爱森斯坦:《蒙太奇论》,富澜译,中国电影出版社 2003 年版,第 448～449 页。
④ [法]让·米特里:《蒙太奇形式概论》,崔君衍译,载李恒基、杨远婴:《外国电影理论文选》,上海文艺出版社 1995 年版,第 316 页。
⑤ [俄]C·M·爱森斯坦:《蒙太奇论》,富澜译,中国电影出版社 2003 年版,第 217 页。

2. 理性蒙太奇

在1925年至1929年拍摄《战舰波将金号》、《十月》、《旧与新》的过程中,爱森斯坦提出了理性蒙太奇的核心理论。理性蒙太奇是爱森斯坦对理性电影的思考和探索。关于理性蒙太奇的含义,爱森斯坦说:"理性电影将是这样一种电影,它将处理生理泛音与理性泛音的冲突组合,从而创立前所未有的电影形式——把革命置于整个文明史中,形成科学、艺术与战斗阶级性的综合性。"①"理性电影就是力求用最简洁的视觉图像叙述抽象的概念。"②可以看出,理性蒙太奇的既有艺术性——最简洁的视觉图像,又有阶级性——电影的战斗性;前者是手法,后者是目的。具体包括以下两类。

(1) 冲突蒙太奇。爱森斯坦说:"蒙太奇是撞击,是通过两个给定物的撞击产生的那个点。"③"蒙太奇就是冲突(辩证法的一种'形象的'体现)。正如任何艺术都是以冲突为基础的。镜头则是蒙太奇的细胞。因而也应该从冲突的观点加以考察。"④冲突的主要形式有图形方向(线条)的冲突、景次(之间)的冲突、体积的冲突、厚度(不同照明强度的体积)的冲突、空间的冲突、对象与其空间性的冲突、事件与其时间性的冲突等。

冲突蒙太奇观点的形成深受文学、哲学、心理学,特别是东方艺术与文化的影响。他从"泪"、"闻"、"吠"、"叫"、"鸣"、"忍"等会意型汉字中得到启发,认为:"原来,两个简单的象形字综合起来,或者更确切地说是组合起来,并不被看做是二者之和,而是二者之积,即另一个向度、另一个量级的值;如果说,每一个单独的象形字对应于一件事物,那么,两个象形字的对列却变成对应于一个概念。通过两个'可描绘物'的组合,画出了用图形无法描绘的东西。"⑤这和在电影里把中性含义的图像镜头对列为有含义的序列的做法完全一样。爱森斯坦由此得到启发,认为两个片断并列在一起,必然产生一个新质。他说:"镜头并不是一个字母,而永远是一个多义的方块字。"⑥"两个蒙太奇片段的对列不是二者之和,而更像二者之积。"⑦

此时,爱森斯坦在研究镜头对列的同时,也开始研究单个镜头内部冲突问题了。他认为,有时单个镜头内部冲突所表达的东西比镜头间的蒙太奇所表达的东西还要多些。在爱森斯坦看来,"镜头内部结构的冲突仿佛蒙太奇的细胞,随着冲突的加剧这个细胞是要遵循分裂的规律。蒙太奇是镜头内部结构向新质的飞

① [俄]C·M·爱森斯坦:《蒙太奇论》,富澜译,中国电影出版社2003年版,第473页。
② [俄]C·M·爱森斯坦:《蒙太奇论》,富澜译,中国电影出版社2003年版,第478页。
③ [俄]C·M·爱森斯坦:《蒙太奇论》,富澜译,中国电影出版社2003年版,第486页。
④ [俄]C·M·爱森斯坦:《蒙太奇论》,富澜译,中国电影出版社2003年版,第487页。
⑤ [俄]C·M·爱森斯坦:《蒙太奇论》,富澜译,中国电影出版社2003年版,第477页。
⑥ [俄]C·M·爱森斯坦:《蒙太奇论》,富澜译,中国电影出版社2003年版,第456页。
⑦ [俄]C·M·爱森斯坦:《蒙太奇论》,富澜译,中国电影出版社2003年版,第279页。

跃。"①由此,爱森斯坦整理出了理性蒙太奇冲突的主要形态:单个镜头内部的冲突、镜头之间的冲突、镜头与段落之间的冲突等。

（2）泛音蒙太奇。在一个复调中除了基音外,其余所有的纯音叫做泛音。蒙太奇亦如此,在主要的刺激之外,还有一系列次要的刺激。爱森斯坦说以音乐做比方说:"主要的刺激总会伴随有一整套次要的刺激。这与声学(尤其是器乐)中的情形完全一样。在声学中,与主要的主导音调发出声音的同时,总有一系列附属的音响,即所谓的泛音和陪音。它们的相互撞击,它们与主要音调的撞击,便在主要音调周围产生一片次要的音响。……结合考虑拍下的素材本身的这些附属效应,就可以像音乐中那样,获得视觉泛音的总体效果。……这里的蒙太奇完全不是依据个别的主导成分,而是把一切刺激的总和当做主导成分。这就构成一种独特的镜头内部的蒙太奇综合体,是镜头固有的各种刺激相互撞击和组合的产物。"②爱森斯坦认为,泛音蒙太奇是刺激的总和,其中,主要刺激最能作用于观众,但次要刺激的作用也不可忽视。

3. 垂直蒙太奇

从1930年到1948年去世,爱森斯坦结合自己的教学和摄制实践,对有声电影和蒙太奇的关系进行了深入的思考,于1940年在《电影艺术》杂志上发表长篇论文《垂直蒙太奇》,提出了"垂直蒙太奇"的概念。

爱森斯坦的垂直蒙太奇主要探讨有声电影的影像和声音的关系,试图在影像之间的水平方向上配上声音的垂直对位。即"找到一个音乐片断和一个图像片段之间的通约键;这样的通约将使我们能够把前进中音乐的每一个句子同平行前行的造型图像即镜头的每一个句子'垂直地'即同时地结合起来;而且要像我们懂得在无声蒙太奇中怎样地把一个图像片段同另一个图像片段,在音乐中怎样把一个展开主题的乐句同另一个乐句'水平地'即连续地组合起来那样,保持同样严格的笔法。"③

在有声电影诞生之初,爱森斯坦为发现垂直蒙太奇而兴奋不已:"消除图像与声音、视觉世界与听觉世界之间的矛盾! 在两者之间建立统一和和谐的对应。这是多么令人神往的课题! 古希腊人和狄德罗,瓦格纳和斯克里亚宾,谁没有做过这种梦想? 谁没有试图解决这个课题?"④

最后,我们不妨通过与普多夫金"叙事蒙太奇"的比较,来进一步理解爱森斯坦的"理性蒙太奇"。对此,爱森斯坦本人曾直言道:"我面前现在摆着一张泛黄、揉皱的小纸片。上面写着神秘莫测的字样:'连接——普'和'撞击——爱'。这就爱(也

① [俄]C·M·爱森斯坦:《蒙太奇论》,富澜译,中国电影出版社2003年版,第13页。
② [俄]C·M·爱森斯坦:《蒙太奇论》,富澜译,中国电影出版社2003年版,第457页。
③ [俄]C·M·爱森斯坦:《蒙太奇论》,富澜译,中国电影出版社2003年版,第400页。
④ [俄]C·M·爱森斯坦:《蒙太奇论》,富澜译,中国电影出版社2003年版,第340页。

就是我)和普(也就是普多夫金)就蒙太奇问题激烈争论的遗迹。"①也就是说,普多夫金的"叙事蒙太奇"强调蒙太奇的叙事功能,把蒙太奇作为叙述剧情、感染观众的手段,因此,他的影片故事性强,结构完整,表述流畅;爱森斯坦的"理性蒙太奇"强调蒙太奇的修辞功能,把蒙太奇作为表达抽象思想,启发观众思考的手段,因此,他的影片故事性弱,结构松散,表述不畅。

第三节 连贯性剪辑

剪辑,归根结底就是对摄影师拍摄的素材进行去粗存细的处理,从而在银幕上创造出新时空,即电影的时空。这个时空有时看起来是连贯的,即连贯性剪辑;有时看起来是不连贯的,即非连贯性剪辑。

所谓连贯性剪辑,就是要求镜头之间在时间和空间上保持连贯的状态,不露任何人为制造的痕迹,目的是让观众对银幕上的时空产生真实的幻觉,与故事情境完全融为一体。作为制造梦幻的工厂,好莱坞特别推崇连贯性剪辑,并称为"零度剪辑"。所谓"零度",就是创作者要把自己隐藏起来,不让观众感觉到自己的存在,这样观众就会"关掉他的思考的电钮",被动地观看眼前的一切,并信以为真。

著名剪辑师傅正义指出:"电影自从有了动作的分解与组合以来,时空问题一直就是影视剪辑的一个重要因素。一部影视片的结构有时空问题,一个段落的构成有时空问题,一个场景的转换有时空问题,一个镜头的组接同样存在着时空问题。它可使影视片的一个镜头与其他镜头相接后产生一个新的蒙太奇语言,使一个段落与另一个段落相接后产生的新的视觉是,新的概念和含义"②所以对连贯性剪辑,我们不妨从时间和时空两个方面进行阐释。

一、时间的连贯性

时间是剪辑过程中一个非常重要的问题。对此,波布克说:"在剪辑艺术中,时间是主要的因素。"③我们知道,影视作品的时间包括三个方面:一是故事时间,即故事本身发生过程中所持续的时间;二是情节时间,即文本具体呈现出来的时间;三是播放时间,即播放影视作品所需要的时间。时间又有三种属性,即时序、时长、频率。时序是指时间顺序,时长是指时间长度,频率是指叙述文本和叙述事件的重复关系。我们这里所谓的时间,在没有明确注明的情况下,通常指情节时间。要想保

① [俄]C·M·爱森斯坦:《蒙太奇论》,富澜译,中国电影出版社2003年版,第486页。
② 傅正义:《电影电视剪辑学》,北京广播学院出版社2001年版,第120页。
③ [美]李·R·波布克:《电影的元素》,伍菡卿译,中国电影出版社1986年版,第117页。

持时间上的连贯性,必须满足两个条件:一是就一组镜头而言,时序不能乱,即情节时间的顺序与播放时间的顺序一致;二是就单个镜头而言,时长不能变,即情节时间的长度与播放时间的长度相等。

时间是无形的,抽象的,不能单独存在,必须依附在动作当中。同时,前后镜头画面的景别、色彩、影调、方向等因素也会影响到时间存在的连贯性。下面择而论之。

(一) 动作匹配

这包括两方面含义。首先是一个动作的几个镜头的截取要注意前后匹配。如一个人从椅子上站起后躺在床上这一样一个连续动作,最起码要截取起身、走向床、躺在床上三个镜头,如果截取起身、躺在床上两个镜头,就会给人以"跳"的感觉,时间的连贯性也就被打断。在王小帅执导的影片《左右》中,前夫肖路得知与前妻所生的女儿合合得了白血病后,到前妻家看望女儿。影片截取了四个画面,即敲门、开门、进门、在屋里走等四个镜头(图12-7~图12-10),显得非常流畅;相反,假如略去了中间两个镜头,前后动作就会显得很"跳",时间的连贯性也就受到影响。

图12-7 《左右》画面一

图12-8 《左右》画面二

图12-9 《左右》画面三

图12-10 《左右》画面四

这样的连贯动作通常是双机拍摄,如果是单机拍摄就比较困难,演员在表演时要根据拍摄进程适应地停止,否则连续的动作就无法完成。

当然,一个连贯的动作并不意味着一定要让动作的整个播放时间与实际时间完全相等,更多时候是播放时间要小于情节时间,也就是说,动作的某些实际时间被省略了。张艺谋的《山楂树之恋》开头展现的是静秋坐着汽车来到某山村的片断,影片选取了汽车在公路上行驶、进站、停车三个镜头(图12-11~图12-13)。这三个镜头的持续时间总和肯定要短于汽车的实际行驶时间,但由于镜头截取得

比较适合，观众也会感觉比较流畅。但问题是，省略的时间怎么办？观众如何衔接上？答案就在于心理补偿机制。这就是说，观众在进行观影活动时，会自觉或不自觉地根据自己的日常生活经验，对镜头之间的断裂部分进行"填空"，这是一种完形心理活动，这正如同明斯特伯格所言："影戏服从于心理的法则而不是外部世界的法则。"①但观众的完形能力是有限度的，如果镜头之间被省略的部分过多，观众是无法充分完形的。再以《山楂树之恋》的开头为例，假如影片只选取汽车在公路上行驶、停车两个镜头，其连贯性就会受到影响。

图 12 - 11 　《山楂树之恋》画面一

图 12 - 12 　《山楂树之恋》画面二

把一个动作分解成几个镜头，并不意味着一定要用一种视点，可以是纯客观视点或纯主观视点，也可以是主客观视点相结合。在卡梅隆执导的巨片《泰坦尼克号》中，杰克和露丝在船上见面的一场戏，有主观视点（图 12 - 14～图 12 - 15），分别代表着两人的视点；也有客观视点（图 12 - 16），代表着观众的视点。

图 12 - 13 　《山楂树之恋》画面三

动作匹配的另外一种含义是前后不同主体的动作要衔接自然。其方法多种多样，如利用声音进行过渡。声音过渡可以是声音向前错位，古典小说《红楼梦》第三回描写王熙凤的出场就是如此，人们还没有见到她，就已经听到她的笑声了，真可谓"粉面含春威不露，丹唇未启笑先闻。"在戴思杰执导的影片《植物学家女儿》中，第一个镜头是混

图 12 - 14 　《泰坦尼克号》画面一

图 12 - 15 　《泰坦尼克号》画面二

① ［德］于果·明斯特伯格：《电影心理学》，徐增敏译，载李恒基、杨远婴：《外国电影理论文选》，上海文艺出版社 1995 年版，第 16 页。

血儿李明在室内看八哥(图12-17),下一个镜头还没有出现,但陈教授的讲课声音已经出现:"它的拉丁学名是 Polygonum Mutliflorm,中文我们叫它何首乌,中医用它来治肾病和肝病……"下一个镜头便切出陈教授给学生讲课的内容(图12-18),显得顺理

图12-16 《泰坦尼克号》画面三

成章。声音过渡也可以是声音向后错位,在姜文执导的处女作《阳光灿烂的日子》中,有这样一个动作:马小军有一次在米兰的屋内行窃时,突然米兰回来。此时有这样两个镜头:前一个镜头是米兰换好衣服出门(图12-19),后一个镜头是马小军躲在床下吓得一身冷汗(图12-20)。前一个动作虽然结束,但其关门的声音却是在后一个镜头中出现的,这样就缝补了两个动作间的空隙。

图12-17 《植物学家的女儿》画面一

图12-18 《植物学家的女儿》画面二

图12-19 《阳光灿烂的日子》画面一

图12-20 《阳光灿烂的日子》画面二

不同主体的动作匹配还可以利用因果关系进行衔接。在李玉执导的《苹果》中,一个动作是刘苹果敲门(图12-21),下一个动作是老板与女员工在室内听到有人敲门,便停止了淫乱(图12-22),这样剪辑非常符合人们的思维习惯。

图12-21 《苹果》画面一

图12-22 《苹果》画面二

不同主体的动作匹配还有一种非常少见的手法,就是动作的荒谬顺接。说"顺接",是指前后动作看起来比较顺畅自然,如站起后坐下;说"荒谬",是指前后不在一个时空。荒谬顺接制造一种穿越时空的假象。如在《阳光灿烂的日子》中有这样一组镜头:童年的马小军和同学们在扔书包,书包飞向空中后落下来,接书包时,马晓军已是少年了。从小学到中学,这中间有很大的时间断裂,但前后的动作顺接弥补了其中的时间裂痕,从而创造了时空连续的假象。这种手法在尼科尔斯的《毕业生》、库布里克的《2001 遨游太空》等作品中都有所应用。

(二) 景别匹配

一般说来,在相同的景别时长中,景别越大,时间感就越长,因为大景别包含的信息多,观众需要更多的时间进行解读,反之亦然。所以,不同的景别的匹配所造成的时间感是不一样的。为了保持时间的连贯性,通常的做法是,同一主体在角度不变或变化不大的情况下,前后镜头的景别变化不宜过大或过小,其变化幅度要符合观众的心理感受,否则都会显得很"跳",影响时间的连贯性。再以戴思杰执导的影片《植物学家的女儿》为例。李明和陈安对话一场,先是近景拍摄两个人的中景(图 12-23),接着分别是两个人的头部特写(图 12-24~图 12-25)。由中景到特写,景别的变化幅度不大。

如果景别变化过大,比如远景变特写,通常解决办法是变化角度,或者插入其他镜头作为过渡。

图 12-23 《植物学家的女儿》画面一

图 12-24 《植物学家的女儿》画面二

图 12-25 《植物学家的女儿》画面三

(三) 色彩匹配

一部影片有一定的色彩基调,一个场景有一定的色彩基调,一个镜头也有一定的色彩基调。剪辑时前后场景或前后镜头的色彩基调要大体一致,否则观众也会感觉到色彩"跳"的感觉,时间的连贯性便受阻。

二、空间的连贯性

谈到时间的连贯性必然牵涉到空间的连贯性,因为时间是空间中的时间,空间是时间中的空间。对于连贯性剪辑而言,空间的连贯性也是一个非常重要的方面。保持空间连贯性的方法也是多种多样。

(一) 轴线原则

轴线原则是保持空间连贯性的非常重要的方法,本书在前面已经用专章进行论述,兹不赘述,此处只提一点:轴线只是针对一个场面也就是同一空间而言的,其目的是保持一个场景空间的完整性和连贯性,以便观众对空间有一个清晰的认识。但是如果要想保持不同空间也就是不同场景的连贯性,轴线原则便不适宜。这就要用到下面所说的方法了。

(二) 动作引导

空间本是不动的,无法自行连接,通常的方法是用动作进行引导,这样相隔甚远的空间都可以连为一体。在黄建中执导的影片《银饰》中饱受丈夫折磨的碧兰对小银匠郑少恒产生了好感,派丫环叫郑少恒到她家去。这就涉及到了两个空间:郑少恒所在的富恒银铺和碧兰的居室。对这本无关联的两个空间,影片选取了三个镜头:郑少恒关门(图12-26),丫环带着郑少恒走近碧兰的住处(图12-27),丫环开门(图12-28)。这样,两个本无关联的空间,通过郑少恒和丫环的动作引导便连在了一起。

图12-26 《银饰》画面一

图12-27 《银饰》画面二

(三) 声音引导

前一个空间即将结束时,用声音来暗示下一个空间的出现,观众会有一个心理准备,下一个空间的出现不会显得突兀。在影视作品中,经常利用人物语言进行暗示,因为人物语言具有清晰的指向性。这种人物语言可以是外画的,即所谓旁白。

图12-28 《银饰》画面三

在费穆执导的《小城之春》有着大量的旁白,对不同空间的转换起了很大作用。当然也可以利用画内的人物语言进行引导。请听戴思杰执导的《植物学家的女儿》开场时李明与唐山孤儿院院长的一段对话:

> 李明:院长,再见了。
> 院长:走了,哎,你记住呀。你去的那个昆林医科大学的植物园,那里有一个陈教授,人家可是种植中医药的大师,好好珍惜这次实习的好机会。一个半月时间虽然不长也能学到不少东西呢,学完回来咱们这用得着你。

这段对话之后,接着出现李明坐火车的镜头。这样两个空间就自然连在了一起。在人物语言当中还有一个极为特殊的情况,就是语言对接。所谓语言对接,就是上一个镜头的人物语言与下一个镜头的人物语言恰好呼应,仿佛是穿越时空的对话。在张艺谋执导的影片《有话好好说》中,上一组镜头是赵小帅在夜总会找刘德龙复仇无果,大声吼叫:"刘德龙,只要我不死,那只手就不是你的。我跟你没完。"下一个镜头就是赵小帅被民警从拘留所里带了出来,民警对他说:"这事就算完了……"其实上一个镜头的人物语言与下一个镜头的人物语言本无关联,但如果有意对接在一起,不但能起到喜剧性效果,而且还连接起了两个空间。

此外,声音引导还可以利用音响、音乐等手段。比如,一群人在开会,突然出现飞机轰炸的声音,接着出现飞机的画面。

(四) 造型相似

这是指前后两个镜头的主体在造型上有些相似之处。这样的镜头对接在一起,不但在视觉上显得流畅,而且能表达出象征性含义。在红色经典作品《闪闪的红星》中这样一组镜头:上一个镜头是烧死潘冬子妈妈的熊熊烈火(图12-29),下一个镜头是游击队迎风飘扬的红旗(图12-30)。这两个镜头的主体有很多相似之

图12-29 《闪闪的红星》画面一

图12-30 《闪闪的红星》画面二

处:烈火燃烧,红星飘扬,均有动感;烈火橙色,红旗红色,均属暖色;烈火向画左飞动,红旗向画左飘动,方向一致。更主要的是二者之间有一定象征意义:红旗是烈士的鲜血染成的,一个人倒下了,无数人站了起来……

除上述方法外,还可利用光学效果过渡、方向匹配等方法连接不同的空间,以造成连贯感。

第四节 非连贯性剪辑

与连贯性剪辑相反的是非连贯性剪辑。如果说连贯性剪辑好像戏剧中的斯坦尼斯拉夫斯基体系,讲究幻觉效果,那么,非连贯性剪辑仿佛戏剧中的布莱希特体系,讲究间离效果。当然,对非连贯性剪辑的运用通常是创作者的有意追求,有时却是无意为之,甚至是技术上的纰漏。对于非连贯性剪辑,我们仍然从时间和空间两方面进行分析。

一、时间的非连贯性

在影视作品中,打断时间的连贯性主要包括两方面内容:或者改变时间的进程,或者改变时间的顺序。具体包括手法有以下几种:

(一) 变速

这里所谓的变速主要针对单个镜头而言的。正常情况下,电影摄影机和放映机转换频率是同步的,即以每秒24格的速度拍摄,再以每秒24格的速度播放,这样意味着影片情节时间和播放时间是同速前进的,但有时情节时间会长于播放时间,即拍摄速度小于播放速度,有时会短于播放时间,即拍摄速度大于播放速度;前者叫快镜头,后者叫慢镜头。无论快慢,时间的连贯性都被打断。

关于快镜头,马尔丹认为,它"在科学上有价值,因为它能使人看到各种异常缓慢的运动和最难感觉的节奏,如植物的成长过程和结晶过程。"[①]马尔丹说得有一定道理,如拍摄日出,不可能把日出的缓慢过程都拍摄下来,如果这样观众就会忍无可忍,此时就可能使用快速摄影,来化解这个缓慢的过程。但快镜头的作用不仅如此。它还可以揭示人物的心理,如一对恋人久别重逢,利用快镜头表现两人迅速地跑到一起拥抱接吻,可以更好地表现两人想见面的急切心理。

① [法]马赛尔·马尔丹:《电影语言》,何振淦译,中国电影出版社2006年版,第210页。

慢镜头可以把某些动作给放慢，让观众看得更清楚，如奔跑、子弹射击等，这多半是处于叙事的需要。在孙周执导的《周渔的火车》中，有一个周渔追赶火车的场面，就是利用慢镜头。当然，慢镜头还可以抒情，表达创作者对人物的态度。在江海洋执导的《高考1977》中，也有一组追赶火车的慢镜头（图12-31）：知青们终于等来了恢

图12-31　《高考1977》

复高考的机会，由于拖拉机抛锚，他们只有跑步赶向火车站。或弯腰，或低头，或回首，或跌倒，或搀扶，或呐喊……总之，他们奔跑得是那样的艰难。可以看出他们对知识的渴望，对改变自身命运的渴望。

（二）停止

停止是指情节时间止步不前而播放时间继续往前走。定格是时间停止的常见方式。它主要表现为画面静止不动，呈现出雕塑般的静态美。定格并非是指在拍摄过程中被摄对象真的不动，而是指在后期制作过程中，选取镜头中某一有意义的画格，通过复制而延伸到所需长度。定格镜头经常放在片尾，以表现故事结束或者点题。特吕弗执导的《四百击》的结尾处是主人公安东尼目光直视观众的定格镜头（图12-32），表现出安东尼摆脱现代文明，投入渺无人迹的大自然怀抱时的惊奇和喜悦。

图12-32　《四百击》

（三）重复

这里的重复是指对一个事件多次表现，即所谓文本重复。当然文本重复时，每次表现的视角、位置、目的有所不同。具体的重复情况大致有两种：一种是镜头重复。这是指对一个事件同时用多个机位进行拍摄，然后连续播放，这样延长了情节时间。如在直播足球比赛精彩的进球时，为了给观众更美的享受，通常连续播放几个机位的不同镜头。电影作品中也有这样情况。爱森斯坦的《十月》在表现吊桥上升的过程时就用了不同景别、不用角度的很多镜头，以表现吊桥上升造成的震撼力。现截取几幅画面，如图12-33～图12-36所示。

图 12-33 《十月》画面一

图 12-34 《十月》画面二

图 12-35 《十月》画面三

图 12-36 《十月》画面四

另一种是段落重复。这主要是指对一个事件发生的多种可能性进行表现。汤姆·提克威执导的《罗拉快跑》即是例证。罗拉的恋人曼尼不小心丢了10万马克的走私款,他的老大要在20分钟内来拿回这笔钱,于是她跑过柏林的街道,前去搭救。影片讲述的是罗拉跑过去的三种情形。旨在表达创作者的观点:一次不成,重新再来。

无论对镜头还是对段落而言,只要重复,播放时间就远远大于情节时间,于是时间的连贯性也就不复存在。

(四) 打乱时序

通常情况下,影视作品的情节是按照过去、现在、将来的自然时序向前走的,但有时这个自然时序有时被打乱,手法有闪回和闪前两种。

闪回是在表现现在的时段中插进过去的内容,即对过去的事情进行交待。这种交待可以对某一细节的短暂回忆,也可以某一情节的事后追述。闪回的手法其实并不新颖,早在1908年格里菲斯执导的影片《道利冒险记》就已经出现。闪回有两种情况:一种情况是闪回的内容在先前已经出现过,这种闪回在某种程度上说是有选择的重复。如在新版电视剧《水浒传》"武松杀嫂"一场戏中,潘金莲死前对她与西门庆相遇、相识等片断的回忆。另一种情况是闪回的内容在先前从未出现。这种回忆其实是一种倒叙,按照法国叙事学家热奈特的话说是指"对故事发展到现

阶段之前的事件的一切事后追述。"①阿仑·雷乃执导的《广岛之恋》讲述的是一个法国女演员与一位日本男建筑师在广岛邂逅的故事。影片开始时，他们在一个旅馆幽暗的房间里激情拥抱着。女演员向男建筑师讲述了她在广岛的见闻，于是影片闪回，出现了医院、学校、博物馆等画面。

闪回可以用看得见的画面表现人物看不见的心理活动，揭示人物性格，回溯事态发展，但也不宜多用。早在20世纪80年代，就有人看出滥用闪回的问题，指出："在我们近年来的电影创作中，运用闪回镜头十分盛行。据不完全统计，不运用闪回的只有十分之一弱，也就是说，几乎'十片九闪回'！"②其实，当下滥用闪回的现象依然存在。

闪前是指对将来发生的事件提前进行简单的交待，拿热奈特的话说是指"事先讲述或提及以后事件的一切叙述活动。"③这相当于英语中的将来时态。闪前在影视作品中并不多见。方式有二：一种是利用旁白。王家卫导演的《东邪西毒》开始时有这样一句旁白："很多年后，我有了绰号叫西毒。"这句旁白出现时，欧阳锋还叫欧阳锋，直到作品结束他才有了"西毒"这个绰号。另一种方式是利用片头画面。片头画面通常是在剧情开始前对整个剧情进行简单的交待。

二、空间的非连贯性

在影视作品的剪辑中，空间的非连贯性是指前后镜头所表现的空间无法让观众形成统一的方向感、整体感。常见方法如下。

（一）越轴

关于越轴，本书在前面也已论述过，不过所论是合理越轴或者说有意越轴。但有的越轴却是不合理的，现举一例。在李安执导的《卧虎藏龙》中，有一组玉娇龙与罗小虎骑马追逐的镜头。正常情况是两人从画左跑向画右，但中间却突然出现了跑向画左的镜头，这显然在方向上出现了混乱（图12-37～图12-38）。

图12-37 《卧虎藏龙》画面一

图12-38 《卧虎藏龙》画面二

① [法]热奈特：《叙事话语　新叙事话语》，王文融译，中国社会科学出版社1990年版，第17页。
② 蔡师勇：《论"闪回"的运用及其局限性》，《电影艺术》1983年第9期。
③ [法]热奈特：《叙事话语　新叙事话语》，王文融译，中国社会科学出版社1990年版，第17页。

（二）拒绝用大景别交待空间关系

远景、全景等大景别通常是用来交待空间关系的，以便让观众产生整体感。好莱坞推崇的"三镜头法"即是如此。所谓"三镜头法"，指的是一个客观镜头加上两个正反打的主观镜头，这在对话场景中经常运用。客观镜头通常是较大景别，目的是交待对话双方的空间关系，正反打镜头通常是小景别。有了大景别镜头的空间交待，小景别的镜头无论怎么切换，观众都不会感觉空间的混乱。但是有些人对交待空间关系的大景别并不在意，爱森斯坦即是如此。在其《十月》、《战舰波将金号》、《罢工》等作品中，近景、特写非常多，远景、全景比较少，即便有，也很少以交待空间为目的。因为在他的心目中，以叙事为目的的时空连贯性并不重要，重要的是如何表情达意。不过更极端的是丹麦导演卡尔·德莱叶1928年应法国之邀执导的《圣女贞德受难记》。影片长达110分钟，几乎都是特写和大特写（图12-39）。这是一部表现信仰、力量和激情的影片，而人的面部表情是揭示人物心理的最好窗户，空间背景只是衬托，所以就没有必要用大景别进行表现，空间的连贯性也就荡然无存。

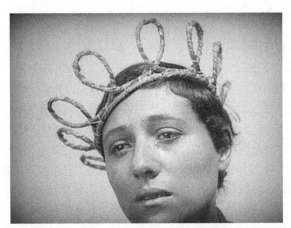

图12-39 《圣女贞德受难记》

第五节 剪辑的节奏

节奏原为音乐术语，指音符在长短、强弱等方面有规律的变化而形成的一种艺术现象。在影视作品中，节奏是指通过各种艺术元素从视觉和听觉两方面在观众心理上造成的韵律感。这种感受应该是一种身心愉悦的美的体悟和升华。具体可

分为内部节奏和外部节奏两种。内部节奏是指剧情的发展变化所形成的节奏,外部节奏是指镜头的运动及其组接方式所形成的节奏。内部节奏是外部节奏的基础,决定着外部节奏的变化,外部节奏反过来也会影响着内部节奏的形成。

节奏的表现形态各异。有的急促明快,像"飞流直下三千尺"(李白诗)的瀑布;有的缓慢平稳,如"水面初平云脚低"(白居易诗)的湖水;有的急缓适中,似"泉眼无声惜细流"(杨万里诗)的小溪……简单地说,剪辑就是影视作品诸多艺术元素所体现出来的张弛度。

节奏对影视作品相当重要。它能够推动剧情,刻画性格,营造意境,烘托氛围,揭示主题,抒发情感。瑞典电影大师伯格曼说:"节奏是至关重要的,永远是至关重要的。"①英国剪辑师勃莱苏说:"电影剪辑的百分之九十是节奏。"②从某种意义上说,剪辑就是赋予影视作品以准确的节奏。节奏对了,就会引起观众的共鸣;节奏错了,观众就会一种如坠五里雾的感觉。

如何构建影视作品剪辑的节奏,这是一个非常复杂的艺术问题。显而易见,影视作品剪辑的节奏并不是单个艺术元素决定的,而是诸多艺术元素"合力"作用的结果,只不过作用的程度有所不同而已。下面对这些艺术元素进行简单论述。

一、内容特点

这里所谓的内容是指影视作品所要表述的具体对象,如剧情的线索设置和进展速度,人物的言谈举止和情感变化,天气的阴晴冷暖,空间大小远近,时间长短急缓等。内容是一部影视作品节奏的根本依据,也就是说,节奏要与内容相匹配。一般说来,情节跌宕起伏,矛盾冲突比较激烈的作品,节奏往往比较快;情节简单明了,缺乏矛盾冲突,节奏通常比较慢。对于这个规律,可以从以下两种视角进行理解。

首先,从整部作品上看,有的作品所叙述的故事充满悬念,冲突强烈,紧张刺激,那么就会形成"大弦嘈嘈如急雨,小弦切切如私语。嘈嘈切切错杂弹,大珠小珠落玉盘"(白居易诗)般的快节奏,反之亦然。汤姆·提克威的《罗拉快跑》故事本身就动人心魄:罗拉要在短短的20分钟内完成拯救男友曼尼的任务。影片除了开头交待游戏的开始和故事的起因外,被三等分,每一部分的播放时间恰好是20分钟,与情节时间恰好重合,从而打破了播放时间大于情节时间的惯例,这样观众仿佛不再是旁观者,而变成亲历者、参与者,跟罗拉一起赛跑,共同完成拯救任务。影片呈现出强烈的动感,恰似一部MTV作品,让观众眼花缭乱,难以平静。相反的例子是王超的《安阳婴儿》。这是一部地地道道的底层叙事作品,镜头对准的是处于城市边缘的下岗男工和妓女,气氛压抑得几乎让人窒息,仿佛时间在这个小城已经凝

① [瑞典]英格玛·伯格曼:《没有魔力的魔力》,《当代外国文艺》1987年第2期。
② 转引自周传基:《试论电影剪辑》,《电影艺术》1982年第11期。

固。人物动作缓慢,近似迟钝;表情木纳,如若雕刻;声音低沉,近乎无力。影片大量使用了固定长镜头来慢化这种节奏。下岗男工和妓女在小餐馆吃拉面的镜头长达4分零9秒,他们很少言语,只是低头吃着面条。这样长得几乎无法忍受的镜头给人的感觉是仿佛拍摄时摄影师心不在焉,忘记了关机。

其次,从单个场景上看,有的作品虽然总体上节奏缓慢,但某些场景可能节奏明快,反之亦然。陈凯歌的《黄土地》总体节奏平缓,但腰鼓阵一场却是欢快明畅:蓝天下,身着黑袄白羊肚毛巾的鼓手们龙腾虎跃,刚烈的舞姿搅起滚滚尘土,"咚咚"鼓声犹如阵阵惊雷。这分明是沉闷空阔的黄土地上演奏出的最振奋人心的华丽乐意(图12-40)。

图12-40 《黄土地》

无论从整部作品还是单个场景上,影视作品的节奏都要与内容一致,但有时却截然相反,即冲突激烈的情节配之以平稳的节奏,舒缓慢腾的情节伴之以明快的节奏。这种情况应该是一种特殊的艺术处理。尼科尔斯的《毕业生》有本杰明躺在水面上的一场戏。与鲁宾逊太太开房间后,本杰明的内心产生了强烈的灵与肉的冲突,但他的外在动作却是平静的。这种反差手法,在戏曲艺术中叫"紧拉慢唱"。

二、画面造型

色调、影调、构图等造型语言都会影响影片的节奏。色调是指色彩在明度、纯度、色相等方面所呈现出的基本倾向。一般来说,赤、橙、黄等暖色调容易使人联想到花朵、阳光、彩云等事物,产生兴奋、激动、明快的感觉。绿、青、蓝、紫等冷色调容易使人联想到阴影、黑夜、钢铁等事物,产生沉重、忧郁、缓慢的感觉。关于影视作品中色调,我们可以从两方面进行理解。首先从整部作品上看,大部分作品都有一个总体色调。徐静蕾自导自演的影片《一个陌生女人的来信》讲述的是一个爱其所爱、不能得其所爱而又不能忘其所爱的伤感故事。在色调上以暗黄色为主,在这种暖色调的烘托下,那个陌生女人的画外音显得更加温馨柔美,仿佛秋日夜晚从窗外飘来的舒伯特小夜曲。这样影片就会在观众心理上形成舒缓的节奏。其次从局部上看,有的影片有意在段落与段落、场景与场景、镜头与镜头、画面与画面之间展现不同的色彩,这种变化就是色彩本身的节奏之美。张艺谋的巨片《英雄》在每个叙事单元分别配之以黑、红、蓝、白、绿等不同的底色。观看此片,仿佛在看一个花展,那绚烂的色彩几乎让人目不暇接。

影调是指光与影的变化所形成的明暗度,大致有亮调、暗调、中间调三种。亮调容易使人激动,比较合适较快的节奏。暗调容易使人安静,比较适合较慢的节奏。大多数影视作品都有自己的总体影调。比如姜文的《阳光灿烂的日子》以亮调为主,以切合"阳光灿烂"之意。娄烨的《春风沉醉的夜晚》以暗调为主,以切合"夜晚"之意。有的作品有意追求影调的变化之美。江海洋的《高考1977》前半部分影调偏暗,后半部分影调则偏亮了,因为此时高考制度已经恢复,知青们感到有了希望和追求。

构图的变化同样会产生节奏。兹以服装为例。有些影片有意在人物服装上做文章,最极端的例子是奥逊·威尔斯的《公民凯恩》中凯恩与他第一任妻子艾米莉对话的场景。一个双人镜头后开始12次的正反打,每一次正反打镜头中,两人坐的位置不变,但服装的款式都有所不同,也就是说,每人的服装变化了6次。不过这只是一个场景的服装,还有整个影片的服装变化。在王家卫的《花样年华》中,张曼玉扮演的苏丽珍每次出现都会换上不同款式和颜色的旗袍,数量多达30多套,尽显东方美女的古典气质。整个影片仿佛成了张曼玉的旗袍秀。服装是无声的语言,不停地变化,便出现了节奏。

三、摄影机的运动

摄影机的运动与影视作品的节奏密切相关。通常说来,摄影机静则节奏慢,动则节奏快;摄影机运动的速度也会影响作品节奏,速度慢则节奏慢,速度快则节奏快。张杨执导的《昨天》讲述的是贾宏声吸毒的故事。远在东北的父母放心不下,提前退休来到北京照顾他。随后便展开了一场无所谓开始也无所谓结束的家庭战争。在讲述这个真实故事时,摄影机很少运动,它仿佛一位静静的旁观者,在默默观察着眼前的一切,因此,影片的节奏缓慢。相反,在黑泽明的《罗生门》中,摄影机很少静止不动,仿佛一位机智的警察,时时刻刻注视着事态的发展。在拍摄樵夫在林中行走一场戏时,摄影机就出现多种运动方式,有前跟、侧跟、后跟,有垂直摇、水平摇,有移动;而且摄影机的运动速度比较快,特别是樵夫发现死尸后急速奔跑的镜头,其速度之快,难度之大,几乎成了电影摄影史上摄影机运动的经典案例。

摄影机的运动可以让原来静止的物体产生动感,呈现出一种韵律美。娄烨的《苏州河》开场时有一组拍摄苏州河上大桥的镜头。影片通过不同角度、不同运动速度来拍摄大桥,就赋予大桥一种节奏感。

摄影机的运动还会造成被摄主体景别上的变化,而景别上的变化就会形成节奏。"一般而言,全景、远景镜头往往使节奏趋于舒缓平稳;而近景、特写往往使节奏强烈急促。尤其是特写的运动,往往成为节奏的强劲激烈之处,好似音乐中的重音。"[①]好莱坞影片《龙卷风》的开场镜头即是显证(图12-41)。开始是摄影机急速

① 傅正义:《影视剪辑编辑艺术》,北京广播学院出版社2003年版,第383页。

地往前推进,接着超大远景中,一辆汽车渐渐从左入画;随着镜头的继续推进,汽车的越来越大,并有一架飞机向右快速飞过画面;之后,汽车由全景变中景,直至占满整个画面。在占满画面后,汽车的运动速度不再明显,作品的节奏也随之放缓。

图 12-41 《龙卷风》

四、镜头长度

就一部作品而言,镜头长就意味着镜头数量少,节奏慢,反之则镜头数量多,节奏快。马尔丹说:"假如镜头是越来越短促,影片的节奏便加速,给人的感觉是增长的紧张,剧情接近了戏剧核心,甚至是一种焦虑不安,要是镜头愈来愈长,影片就被拉回到一种宁静感,一种紧张不安之后逐步出现的松弛。"①这个道理似乎不难理解,但苏联的电影研究者多宾则认为马尔丹的观点是错误的。多宾指出:"不能把电影节奏仅仅解释为镜头长度的变化。这种长度的决不是随意决定的。这取决于镜头内的富于动作的内容。"②事实证明,多宾过于注重镜头内的动作内容的观念是片面的。节奏不仅取决于镜头的动作内容,也取决于镜头的长度。试比较一下爱森斯坦的《罢工》、《十月》、《战舰波将金号》、《旧与新》等作品和贾樟柯的《小武》、《任逍遥》、《世界》、《二十四城记》、《海上传奇》等作品,前者多用蒙太奇,节奏是那样的急促,后者多用长镜头,节奏是那样的缓慢。假如把爱森斯坦和贾樟柯的镜头语言进行置换,那将会一种什么样的情形?我们还可以举出失败的实例进行说明。杜琪峰执导的警匪片《大事件》开头用了长达 7 分钟多的长镜头来拍摄一场街头的枪战。像枪战这样的激烈场面,动感十足,本身就有很快的节奏,拍摄时应该用多机位、短镜头,时而远时而近,时而仰时而俯,时而推进而拉,这样会就让本来就快的动作节奏变得更快,但影片却偏偏使用长镜头,整场戏的节奏感便减弱了很多。

① [法]马赛尔·马尔丹:《电影语言》,何振淦译,中国电影出版社 2006 年版,第 142~143 页。
② [苏]多宾:《电影艺术诗学》,罗慧生、伍刚译,中国电影出版社 1984 年版,第 143~144 页。

五、声音

过于强调声音对电影节奏的作用是不科学的,因为在默片时代无所谓声音,虽然那时部分影院有乐队负责为影片伴奏,但那不是标准意义上的电影声音。自从声音出现以后,电影艺术真正成为一门视听语言,声音才像车之两轮或鸟之两翼,缺一不可。

从影片制作过程来看,通常是先有画面,再配之以声音。从这个意义上说,我们要先找到画面的节奏,再找到声音的节奏,目的是用声音节奏来强化画面节奏。如在打斗的场面中,总要配上"呼呼"的动作声音和"铛铛"的兵器相碰声音。有的制作过程却是先用声音,再配之以画面。波布克认为:"这是反客为主的做法。先谱好音乐,然后按照音乐的节奏来安排场面的运动。"①他举例说,在《日瓦戈医生》里,情人重聚之后出现的美妙的《时光流逝》段落,其节奏是根据该片的主题曲安排的。无论哪种制作方式,通常要讲究画面和声音在节奏方面的吻合。但是有些人却过于贬低声音的地位,视为是画面的仆人,可以随意奴役,这显然是不对的。有时,声音可以引着画面向前走,来带动画面的节奏。如在恐怖片中,声音经常是制造恐怖氛围的重要手段。常见的桥段是,寂静的夜晚,突然出现一声巨响,或者出现一声尖叫,或者出现节奏急骤的音乐,于是舒缓的节奏被声音打断,接着出现恐怖性的画面。

我们强调画面节奏与声音节奏的吻合,但凡事有例外。有时画面节奏是快速的,声音节奏却是舒缓的,反之亦然。如在红色经典影片《红色娘子军》某个片断,画面是娘子军战士的节奏欢快的生活画面,背景音乐却是节奏悠长的《五指山》。这种手法也是上述所谓的"紧拉慢唱"。

决定影视节奏的"合力"除上述五点外,还有镜头的组接方式、摄影机的角度、变速摄影等元素,当然,观众的欣赏能力、欣赏心境、欣赏条件也不可忽视。上述"合力"在打造影视作品的节奏时有时可能以这种元素为主,有时可能以那种元素为主,但综合作用是无法避免的,认清这一点,对于我们分析影视作品的剪辑节奏有着重要意义。

第六节 剪辑的句法

句法是研究句子的组成部分及其排列方式。任何语言都存在句法,否则无法表情达意。日常口头语言的句法是语气停顿和逻辑停顿,书面语言的句法是标点符号,那么是影视视听语言的句法是什么?剪辑是镜头的组接,必然运用到组接技

① [美]李·R·波布克:《电影的元素》,伍菡卿译,中国电影出版社1986年版,第103页。

巧,这些技巧就是影视视听语言的句法,即马尔丹所说的"标点法"。① 常见的句法有以下几种。

一、切

"切"又叫做无技巧剪辑。所谓无技巧剪辑,不是没有技巧,而是相对于下面所论述的"淡"、"化"、"叠"、"划"、"圈"等技巧来说,看不出技巧。"切"是指两个镜头画面的直接组接,换句话说,就是用一个镜头画面突然代替另一个镜头,前一个镜头画面叫切出,后一个镜头画面叫切入。如果两个镜头画面在时空或者情节进展方面出现大幅度跳跃的切换,就称"跳切"。

"切"的特点是直捷、简洁、明快、紧凑。它能够快速转换时空,连接动作,产生强烈的节奏感。梭罗门早在《电影的观念》一书中就指出:"现代电影至少有百分之九十的镜头是用简单的'切'连在一起的;有些时候甚至根本不需要其他的连接方法。"②在生活节奏日益加快的今天,"切"越来越受到创作者和观众的喜爱。

二、淡

"淡"是指前一个镜头画面由亮变暗,直到完全隐去,后一个镜头画面则暗变亮,直到完全清晰。由亮变暗的镜头叫淡出,也叫渐隐,表示一个段落或者一场的结束。由暗变亮的镜头叫淡入,也叫渐显,表示一个段落或者一场的开始。

在影视作品中,当情节出现大的时空转换时,常用到"淡"。它可以造成明显的段落感,显得节奏舒缓。当然,还可以抒情。贝拉·巴拉兹充满诗意地说:"逐渐淡出的画面就象一个说书人的忧郁的、渐趋微弱的声调,然后便是一片凄凉的沉默。这种纯技术的效果能使我们产生离情别绪和感触。它有时像文章里的一个破折号,有时像一个未完的句子后面的一串圆点,有时像一个告别的手势,有时像在跟某样东西永远告别前忧伤的凝视。但是,它永远象征着时间的消逝。"③在《毕业生》中,本杰明与鲁宾逊太太开房间时,用"淡"表示整场戏的结束。

三、化

在前一个画面淡出前,后一个画面就开始显现,这就叫做"化",也称"溶"。在"化"的过程中,慢慢出现的部分叫化出、溶出,慢慢消失的部分叫化入、溶入。

相对于"淡","化"的停顿感、段落感要弱一些,常用来表示时间的转折或空间的变换。在一些抒情性作品中,常用"化"来连接画面,以造成节奏舒缓,意味悠长

① [法]马赛尔·马尔丹:《电影语言》,何振淦译,中国电影出版社2006年版,第71页。
② [美]斯坦利·梭罗门:《电影的观念》,齐宇译,中国电影出版社1983年版,第31页。
③ [匈]贝拉·巴拉兹:《电影美学》,何力译,中国电影出版社1986年版,第129页。

的感觉。陈凯歌《黄土地》的开头,顾青走进黄土地的诸多画面,用的就是"化"。

四、叠

很多人喜欢用"叠化"一词,其实"叠"与"化"很大区别。"叠"是一种把几个不同内容的镜头画面叠印在一起。"化"、"淡"等技巧不同,它本质上不是镜头画面之间的连接,而是一种由暗房洗印技术完成的镜头画面叠加效果。这种技巧能够产生多重的视觉效果,从而引发观众联想,或者表达特殊的意义。在张艺谋执导的《英雄》中,残剑和无名在水面上打斗时,画面上先后叠印出两人的头像,以表明此场打斗是在两人的意念中进行的。

五、划

顾名思义,"划"就是有一根线划过画面,在"划"的过程中,新的画面渐渐压没旧的画面。新出现的画面叫划入,被压没的画面叫划出。"划"的形式有左右划、上下划、对角划、菱形划、螺旋形划等多种。

"划"的技巧比较生硬,在一些老电影中时而可见。《罗生门》几次用到"划"(图12-42)。自20世纪40年代以后,"划"逐渐摒弃不用,到了现在更是难见踪迹。电影前辈陈鲤庭早在1941年写作的《电影轨范》一书中就指出了"划"的不足:"'划'的滥用是须要警惕的,'划'等于在银幕上卷去一重画面而显露次一画面,这样就使观众感到象在看一本日历,从上面可以不断撕下画面来,而且撕得触目露骨。

图12-42 《罗生门》

于是势必分散观众对映象的注意,且使画面丧失真实感。"①

六、圈

圈的形式有两种:一种是一个圆圈从边框向画面的某一点逐渐"圈"小,直至完全压没原来的画面;另一种是一个圆圈从中间逐渐"圈"大,直至占满整个画面。出现的画面叫圈出,消失的部分叫圈出。这种也较为生硬,在20世纪40年代以后也很少使用。

除上述六种方法外,还有翻页、字幕、马赛克、帘等剪辑句法。

① 陈鲤庭:《电影轨范》,中国电影出版社1984年版,第103页。

第十三章 影视视听语言实例分析

任何艺术理论研究的目的不仅是丰富艺术理论的体系,更重要的是能够用理论去实证艺术实践。从影视视听语言的角度去分析作品,"最终目标即在于使人深入理解一部作品后,能更加欣赏它。同时这个目标也可以是一项在加强电影语言价值的前提下解析电影语言的意图。"①因此,本章选择电影史上有影响的五部作品进行案例分析。

第一节 《雁南飞》的镜头特色

1957年,苏联著名导演米哈依尔·卡拉托佐夫拍摄的黑白片《雁南飞》,在很多方面成为苏联电影甚至是世界电影的标杆。这部电影的情节并没有什么特别之处,一对热恋中的情人因为战争而分离了,男主人公鲍里斯战死沙场,女主人公薇罗尼卡在后方经受了精神和物质的双重痛苦,最后在磨难中成长了。从情节来看,不算具有创意的作品。显然,这部作品之所以能够获得1958年戛纳电影节金棕榈奖,并不是以情节取胜,而是因为影片独特的视觉镜头所体现出来的诗意美。

一、情绪化镜头:使影片充满着诗情画意

米哈依尔·卡拉托佐夫是20世纪50年代苏联"诗电影"的倡导者,他认为摄影不应是客观记录而应该是带着情绪的摄影。情绪摄影常常直指人心,观众的情绪容易被完整的影像所唤醒。"鲍里斯牺牲"这个段落堪称"情绪摄影"的典范。鲍里斯非常爱自己的恋人,一直称呼她是"小松鼠",可是,他为了国家利益勇敢地奔赴战场,即便在这样的环境中,他的口袋里始终装着恋人的照片,甚至因为战友议论家里的女友肯定不会对他忠诚而与之发生争执。可见,女友在他心目中的特殊

① [法]雅克·奥蒙、米歇尔·马利:《当代电影分析》,吴珮慈译,江苏教育出版社2005年版,第4页。

地位,带着这样深厚、纯洁的感情在战场上中弹身亡,如果导演简单地用一个人物倒地的动作完成这个过程,显然不足以把人物弥留之际的心理状态外化出来,作为诗意电影的提倡者,米哈依尔·卡拉托佐夫在《雁南飞》中实践了他的创作主张。他用诗意的情绪化的镜头将鲍里斯中弹牺牲时的心理状态和精神气质表现了出来,堪称银幕上的经典。

这个段落由以下镜头组成。

图13-1~13-4是鲍里斯的主观视角:随着身体旋转的树林,表现人物在昏厥状态中的视觉影像。这段视觉影像是晕倒的人的眼前实景,树的倾斜度与人物倒地的姿势是一致的。

图13-1 《雁南飞》画面一

图13-2 《雁南飞》画面二

图13-3 《雁南飞》画面三

图13-4 《雁南飞》画面四

图13-5~图13-14是鲍里斯的主观意识流:从晕倒的树林奔上家中的旋梯,接着是与薇罗尼卡结婚的场景想象;飘动的婚纱给整个镜头罩上朦胧而美妙的诗情画意。这组场景,鲍里斯生前可能想象过许多遍,也可能从来没有想过,在中枪后的弥留之际,也许这是鲍里斯最渴望实现的人生愿望。镜头中的薇罗尼卡美丽、阳光、青春、快乐,穿着婚纱的她非常漂亮。在幻觉中,鲍里斯也穿着西装笑容满面地和心爱的人并肩而行,笑意写在脸上。薇罗尼卡的面容也随着鲍里斯意识的模糊渐渐变得看不清了,但是这个过程是美好的,是激动人心的。

图13-5 《雁南飞》画面五

图13-6 《雁南飞》画面六

图13-7 《雁南飞》画面七

图13-8 《雁南飞》画面八

图13-9 《雁南飞》画面九

图13-10 《雁南飞》画面十

图13-11 《雁南飞》画面十一

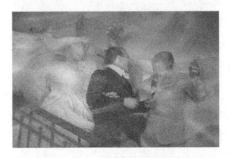
图13-12 《雁南飞》画面十二

图 13-13　《雁南飞》画面十三　　　　图 13-14　《雁南飞》画面十四

图 13-15～图 13-18 是鲍里斯经过一段眩幻后,最后完全倒地的镜头。这组镜头实际上是人物迷幻状态直至完全失去意识的镜头。这个时候,人物的主观意念已经基本消失,摇镜头表现的树旋转的镜头具有对英雄人物精神赞美的隐喻性。

图 13-15　《雁南飞》画面十五　　　　图 13-16　《雁南飞》画面十六

图 13-17　《雁南飞》画面十七　　　　图 13-18　《雁南飞》画面十八

整组镜头大约 1 分多钟,本来是一个悲剧的场景,导演却用诗意的镜头对鲍里斯这样的平凡英雄做了最后一次心灵动作的塑造,诗意地展现了一个热爱生活、热爱生命、热爱自己的心爱姑娘的战士为国捐躯前的丰富的心理活动。回忆、憧憬以及幻觉将人物临死前的丰富情感与整体的献身动作交织在一起,虽然弱化了悲伤的气氛,但提升了人物的精神境界。这最后一个动作的呈现仿佛拨动了我们的情怀,使我们体味到牺牲的含义。战争摧毁了每个人的幸福,对战争的控诉没有比失

去年轻的生命、失去爱情更令人悲痛。

这组镜头实际上是影片前部分浪漫爱情故事的升华。在此前,导演用了大量的篇幅表现了鲍里斯和薇罗尼卡爱情的甜蜜,如此拥有甜蜜情感的年轻人被战争夺去了生命更反衬了战争的残酷和罪恶。导演将段落的情绪特质表现得淋漓尽致。卡拉托佐夫创作的主观世界,成为电影史上具有启示意义的独特瞬间。

二、细节性的镜头:释放出人物心灵的能量

米哈依尔·卡拉托佐夫在《雁南飞》中还运用了大量的细节性的镜头,并通过这些镜头释放出了人物心理的能量。影片一开头,导演就用一系列的细节性的镜头表现薇罗尼卡纯洁的品格和浪漫的情感特征。她时而调皮,时而忧伤,时而微笑,时而假怒。这些镜头将人物的心灵密码和情绪特征外化了出来。导演费尽心思地将薇罗尼卡塑造得可爱和美好,而美好的人和事物一旦遭受磨难时,观众的同情心就会提升百倍,对战争的憎恨情绪也就会提高,影片的主题也就自然而然地表达了出来。

细节性的镜头常常将人物复杂的心灵世界投注到一个隐喻的物象上。在法西斯野蛮轰炸过后,薇罗尼卡冒着生命危险执拗、艰难地爬上了自己家的位置,可是,呈现在她眼前的家已经被炮火炸成了一片废墟。出人意外的是,导演用细节性的镜头表现一个承载着亲情、象征着家园的老式时钟,时钟孤零零地在墙的残垣上坚强地嘀哒运行(图13-19)。薇罗尼卡的父母被战火炸死了,家都没有了,只有坚强的时钟尚存。这个情景在现实生活中几乎是不可能存在的,导演却诗化地运用了这个物象,时钟几乎占据着三分之一强的画面。这个具有象征意义的细节镜头留给观众无穷的想象。是战争的残酷?是人在战争中的渺小?还是失去父母的薇罗尼卡坚强内心的外化?应该说,这些意义都不同程度地隐含其中。

细节性的镜头在鲍里斯的堂弟马尔克强暴薇罗尼卡那一个段落中表现得非常充分。如果这个段落表现得不充分,就会削弱主题的力量,甚至影响观众对薇罗尼卡的评价。在这个段落中,因为大量细节性镜头的加入,释放出了人物的心理能量,最终完成了叙事。这个段落的背景音响是室外隆隆的炮火爆炸声音,一直暗恋着薇罗尼卡的马尔克乘薇罗尼卡因炮火而产生内心恐怖的时机,大着胆子将薇罗尼卡强暴了。这里导演用了一组细节性的特写镜头将人物的情绪表现了出来。人物对峙的眼神、追逐的脚步,将情节一步步推至高潮,最后薇罗尼卡在昏厥中被占有了。这里没有赤裸裸的色情动作镜头,而是一连串的细节性镜头的展现,通过光影的调节营造出了一种特殊的氛围。这些细节性的特写镜头在电影的叙述过程中起到了非常重要的作用(图13-20)。

图 13-19 《雁南飞》画面十九　　　图 13-20 《雁南飞》画面二十

细节性的镜头在电影视听语言中是最能表现有生命力的元素,在默片时代更是发挥着表达人的思想和心灵世界的作用。

三、快速剪辑的运动镜头:加强影片的节奏

"与文学和戏剧不同,电影中的动作可以闪电般地转移。"[1]正因为电影的这一特性,使得电影的镜头在营造内部节奏和外部节奏方面更加得心应手。《雁南飞》中的运动镜头加强了影片的节奏。在薇罗尼卡企图自杀这一段中,导演不仅运用运动镜头表现了薇罗尼卡从求死再到放弃自杀这一过程的心理活动,而且通过不同的运动镜头表现出张弛有致的节奏。

图 13-21~图 13-45 是这个段落的截图。

图 13-21 《雁南飞》画面二十一　　　图 13-22 《雁南飞》画面二十二

图 13-23 《雁南飞》画面二十三　　　图 13-24 《雁南飞》画面二十四

[1] [苏]多宾:《电影艺术诗学》,罗慧生等译,中国电影出版社1984年版,第136页。

图 13-25 《雁南飞》画面二十五

图 13-26 《雁南飞》画面二十六

图 13-27 《雁南飞》画面二十七

图 13-28 《雁南飞》画面二十八

图 13-29 《雁南飞》画面二十九

图 13-30 《雁南飞》画面三十

图 13-31 《雁南飞》画面三十一

图 13-32 《雁南飞》画面三十二

图13-33 《雁南飞》画面三十三

图13-34 《雁南飞》画面三十四

图13-35 《雁南飞》画面三十五

图13-36 《雁南飞》画面三十六

图13-37 《雁南飞》画面三十七

图13-38 《雁南飞》画面三十八

图13-39 《雁南飞》画面三十九

图13-40 《雁南飞》画面四十

图13-41 《雁南飞》画面四十一

图13-42 《雁南飞》画面四十二

图13-43 《雁南飞》画面四十三

图13-44 《雁南飞》画面四十四

图13-45 《雁南飞》画面四十五

　　这个段落表现的是薇罗尼卡在绝望后冲动地跑出去、准备结束自己年轻生命的过程。备受战争折磨的她,迟迟没有心爱的人的消息,现在的丈夫马克又令她深深失望,鲍里斯的父亲在医院里痛斥那些背叛前线战士的女人的话,像利剑一样刺痛了薇罗尼卡的心(其实并不是针对她的话),过去的支撑力量瞬间轰塌了。在无法控制的情绪中,薇罗尼卡奔出去想了断自己的生命,这时她几乎失去了理智,不顾一切地拼命向大桥奔去,她的行动已经不受意识左右,从她的步履来看,显然将要采取一种极端的行动。如图13-21～图13-30全是运动镜头,从镜头的长度来看,第一个镜头动作速率最小,在薇罗尼卡腿部开始有了起跑的动作后,镜头迅速切到一个全景,此时摄影机和人物之间隔着等间距的栅栏,前景栅栏在这里成为了衡量人物速度的坐标,景别增至仰拍时则由背景的大树实现了这一功能。薇罗尼卡上桥后,转头凝视飞驶而来的火车(图13-31),这是一个延时动作,这个动作在情节构架中实际上是一个停顿,同时也是在紧张的气氛中的一个延宕,这个延宕并不是松弛,而是悬念设计中的一个技巧,使观众急于期待将要发生的事情。下面一系列的动作(如图13-32～图13-37)似乎是完成一个坠桥自杀的过程,这里,不仅充分表达出薇罗尼卡试图结束自己屈辱生命的内在情绪,而且加强了影片的节奏。但随着象征着新生命的小孩子的出现(图13-38～图13-45),一种保护弱者的本能使善良的薇罗尼卡暂时丢下了自杀的念头,她的面部表情从惊恐到怜悯甚至柔情,当她抱起孩子并得知这孩子的名字与她的心爱的鲍里斯同名时,薇罗尼卡拥抱着孩子的举动,也意味着她又一次找回了生活下去的动力。毫无疑义,孩子的出现在剧作结构中起到了多重的意义,孩子既是生命的象征,也是爱的替代物,人心中

有爱,有希望,才有生存动力。这一段经典镜头速度先由慢向快转化,镜头的长度也渐次变短,营造了令人窒息的气氛,然后又由快向慢的方向发展,让人物从死亡线上回来,这个情节的设计既符合实际生活的逻辑,也符合戏剧性的逻辑。

相似的电影桥段在美国电影《魂断蓝桥》中则采用了另一种节奏来表达,导演用一系列的情景促成人物走向死亡,虽然开始表现出来的节奏是缓慢的:桥上碰到的妓女、桥上行驶的军用车,但这一切的生活场景都会促成人物坚定地为了所爱的人的荣誉走向生命的终点。老年妓女的生活正是玛拉生活的前景,桥上的军用车加强了人物的绝望,最终在一声刹车声中,美丽的玛拉走向了生命的终点。而在《雁南飞》中,导演用一系列情绪化的运动镜头表现人物刹那间情绪的波动,让观众从人物外在的动作中体察到人物心灵的路径。一个与她心爱的鲍里斯同名的小孩将她从狂乱的情绪中拯救出来,也许是责任,也许是新的支柱,她放弃了死亡,选择了生存,而这个选择正是影片所要表现的主题:悲痛中理解生存的意义,在个人的悲痛中要看到国家、民族的希望。

四、长镜头:从容表现生活

从某种程度上说,长镜头是自然的选择,长镜头将自然的时间融入空间,将生活之流流畅地表现出来,形成了影片张弛有致的节奏。在《雁南飞》中,导演运用了不少长镜头。影片开始的段落中,鲍里斯奔跑在弯曲楼梯上的镜头,镜头掌控得娴熟流畅,机位的升降技巧使影片一开始就吸引了观众的注意。鲍里斯参军的一段长镜头也为人称道。鲍里斯即将出征,应征入伍的家属拥挤在一起去欢送这些出征的战士,导演使用了一个长达两分钟的长镜头,将每一个送别的微小场景都精心呈现,有的在哭泣,有的在私语,有的在吻别妻子,有的在吻别儿子,有的在拥抱父亲,有的在拥抱母亲,镜头都一一缓缓滑过,如同一幅生活长卷,从容表现生活。"电影化的影片所唤起的现实就要比它实际上所描绘的现实内容更为丰富。这种影片里的镜头或镜头的组合具有多种含义,所以它们的再现范围是超出物理世界之外的。由于它们不断引起各种心理—物理的对应,它们暗示出一个可以恰切地称为'生活'的现实。"①的确,《雁南飞》的长镜头既是现实生活流的写照,也是导演表达出的一种情绪和意义的载体。

第二节 《蓝》的色彩

《蓝》是波兰导演克里斯托夫·基耶斯洛夫斯基《蓝》、《白》、《红》三部曲中的

① [德]齐格弗里德·克拉考尔:《电影的本性》,邵牧君译,江苏教育出版社2006年版,第98页。

一部佳作。爱与自由的冲突是《蓝》的基本哲学命题。导演基耶斯洛夫斯基对于人生的独特感悟和著名女演员朱丽叶·比诺什外冷内热的精湛表演，使得这部影片大获成功。该片获得了1993年威尼斯电影节金狮奖，还获得了1993年洛杉矶影评家协会最佳作曲奖等。

影片的故事并不复杂；女主人公生活在一个非常幸福的家庭，丈夫是著名的作曲家，事业有成且爱她。他们有一个可爱的女儿，但是天有不测风云，一次车祸改变了现有的一切，朱莉的丈夫和女儿在车祸中不幸丧生，只有她独自幸存了下来。如果故事沿着人们惯常的思维去展开，一般会着力表现人物为了摆脱巨大的痛苦而所作的生存努力或者再次寻求爱情生活的过程，也许会拍成好莱坞式的励志片或者爱情片。但这部影片却把故事的重心放在人对自由的选择上，着重表现人的精神心理的纹路，表现人面对生存困境的挣扎。朱莉在逃避痛苦的过程中，发现自己的丈夫原来有一个情人，而且还怀着她丈夫的骨肉，知道真相后的她一直处在矛盾困惑中，最终，她选择了用博大的襟怀面对这一切，把家产交给了自己丈夫的情人，爱的包容促成自我的拯救，她也接受了丈夫的助手的爱意表达。最终，朱莉明白，忘记往事并不是获得真正的自由，面对困境且接受痛苦才是真正的解脱。

在电影史上，用色彩命名影片的作品并不少，如《深蓝世界》、《红色沙漠》、《黄土地》等，但用三种颜色命名系列电影的大概也只有基耶斯洛夫斯基了。这位天才的导演用色彩作为具象的"符号"来演绎抽象的人生哲理，这是天才的创意。这三色系列电影《蓝》、《白》、《红》的确达到了导演预期的目的。所有看过这三部电影的人都会从中读出一点自己人生的感悟，作品中所渗透的情愫、哲思使每个观者都或多或少地从中得到浸染和启迪。

在三色系列中，《蓝》是最完美的一部作品。我们就从这部电影的色彩出发探询隐藏在色彩背后的意义。

在这部影片里用得最多的色彩是"蓝"，我们从下面的几幅截图中可以看到影片中无处不在的蓝。图13-46是失去丈夫和女儿的朱莉拨开琴盖的支架、闭起双眼的表情。我们可以看到：在人物的脸上有蓝色的反光。这个带着蓝色反光的面部表情应是朱莉决定将往事封存在自己心里的心象宣言。对朱莉来说，一场车祸剥夺了她的全部幸福，在人生中，突如其来的痛苦往往比持久的痛苦更令人难以承受，朱莉紧闭双眼和嘴唇，这是痛苦隐忍的外在表情，而脸上的蓝光暗示着人物内心的挣扎。

图13-47是朱莉在吞食女儿车祸前未吃完的巧克力。巧克力既是女儿的遗物，也是这个家庭过去甜蜜生活的象征。吃巧克力本来是件快乐的事，但在这个画面中，我们看不到女主人公一丝快乐的元素，人物的侧影充满了痛苦，朱莉脖子后面的蓝光和背景里的高光形成了鲜明了呼应。显然，朱莉脖子上的蓝光和面部的表情是一致的。这幅画面形象化地表达了朱莉试图吞噬她对家人的整体回忆。中国语言中有"睹物思人"之说，已经离开人世的亲人的物件是最能触动人的心底痛

楚的,撕裂与过去一切物件的联系是人物摆脱痛苦的一个重要途径。

图13-46 《蓝》画面一

图13-47 《蓝》画面二

图13-48是朱莉和奥利弗相吻的截图。这幅画面上,暗色的蓝光打在朱莉的额头上,与周围暗绿色的环境形成整体的呼应。她的面部是"干"的,而奥利弗的面部因为激动,满脸汗珠,这"干"和"湿"形成了对比。这干和湿的对比也许可以从情感投入的多少或者男女在情感生活中的不同生理表现来解释,而朱莉额头上的蓝光在这里就非常有意味了。这里的蓝光实际上是超现实的色彩,因为在画面上,我们并没有看到这蓝色光的来源,这里的蓝色显然是表达出朱莉并没有因为新的恋情而摆脱了曾经经历的痛苦,过去的生活对她的制约都在这"蓝光"中表现了出来。

图13-49是影片中最令人难忘的"蓝"。蓝色的风铃几乎占据了画面三分之一之多,水晶的珠子大小不一,深蓝和浅蓝交错。通常意义上,风铃代表着恋情和想念。风的吹动,铃的心系,风铃在情感生活中常常扮演着象征的角色。影片的主人公一只手握着拳头放在嘴边,目不转睛地注视着这串蓝色风铃。风铃的蓝色反光反射到朱莉的脸上和手上。导演用这样的画面是想表达什么含义呢?朱莉脸上、手上的蓝光难道仅仅是蓝色风铃的反光吗?显然不是。在这幅截图前面的情节是:朱莉触摸了女儿的遗物——风铃之后,又一次将她的手放在自己的嘴边。这个动作很有意味。蓝色风铃是这部电影中最具有象征意味的装饰道具。这个道具本来是过去美好生活回忆的象征物。这个中产阶级的家庭是平静的,风铃是美好、快乐的象征。而失去女儿和丈夫的朱莉再次独自看着这串过去生活象征物的时候,表面上看,是风铃的蓝光映射在了朱莉的脸上和手上,实质上是朱莉品尝回忆、咀嚼疼痛的内心世界的外化。

图13-48 《蓝》画面三

图13-49 《蓝》画面四

图 13-50 是明亮蓝色基调的游泳池。这幅图中,大片的蓝色的游泳池首次出现在电影中,这种泛着亮光的蓝色的游泳池在现实生活几乎不常见,这是一种理想主义的蓝,是充满诗意的蓝。人物是仰泳的姿势,这个姿势和水的蓝色形成呼应。这幅画面在影片中应是一个情绪分界的段落,这里的"蓝"与前面的"蓝"相比,色彩显示出的饱和度要高得多,饱和度是指色彩的纯度,即色彩的鲜艳程度。联系前后的情节,这大幅水面的蓝光也许又是一个暗示,预示着朱莉过去生活的结束,而新的生活即将开始。仰面的姿势不正是告别过去,面向未来的体位吗?

图 13-51 是的脸部特写。这时的朱莉表情不再是覆盖在蓝光中的痛苦和挣扎的侧影,而是一个正面面对观众、脸上带着坚毅表情的镜头,蓝光又一次打在了这张坚毅而美丽的脸上,这里分明传达出被外界世界所困扰的朱莉内心的挣扎和决心勇敢面对现实的态度。

图 13-50 《蓝》画面五

图 13-51 《蓝》画面六

图 13-52 中,神秘的蓝光再次出现。这次出现,蓝光似乎并没有直接地打在朱莉的脸上,这时的朱莉,心灵已经渐趋平静,大爱的胸怀似乎使承受人间痛苦磨难的朱莉得到了彻底的解脱,这显然是人物放松的状态,是内心平静的外化。同样是紧闭着双眼和双唇,但是与图 13-46 相比,朱莉的痛苦已经少很多。场景中,音乐与画面形成了呼应,音乐参与其中与画面一起展现了朱莉内心世界的自由。

图 13-52 《蓝》画面七

上面根据主观感受对画面的色彩进行了解读。其实,影片的每一幅画面都是影片连贯整体的一个部分,很难孤立地去解读,尤其是影片的蓝色已经不是电影表达的一种孤立的元素,而是成为与情节一样富有张力的表达元素。

"蓝色"在影片中到底承担着什么样的角色?蓝色在色谱中是最冷的颜色,属

短光波,是最具清爽、最具有清新感觉的色彩。蓝色与黑色搭配,蓝表现出一种明亮的高纯度的力量,如同黑暗中的一丝亮光。蓝色又是红色的对立色彩,红色属于暖色系列,蓝色是冷色系列。在物质世界里,红色是积极的色彩,蓝色则是消极的色彩,但在精神世界里,红色常常又是堕落的象征,是消极的色彩,如战争片《现代启示录》的红色、《猎鹿人》中的红色都是作为消极的色彩来使用的。而蓝色在精神世界中往往象征为清高、纯净、广阔,尤其是蓝色的饱和度提高时,则呈现出清新感,给人一种圣洁的感觉。图13-50~图13-52的蓝色相对于图13-47~图13-49饱和度都比较高,这应该是朱莉在痛苦中的内心世界的一抹亮色,图13-52的蓝色面积虽然并不大,但色彩是明亮的,视觉上是具有冲击力的。蓝色的变化也意味着朱莉内心变化的曲线。事实上,影片中的朱莉承受的痛苦是常人难以想象的,她痛苦不是因身体的限制而产生的痛苦,而是内心的挣扎所带来的痛苦。这种痛苦是失去亲人的痛苦,更是知晓遭受背叛的痛苦。但是,她并没有深陷在痛苦中而不能自拔,或者病态地转向报复,她最终走出了自我痛苦的困境,选择重新面对生活,让活着的人过得好一点的理念促成她原谅了丈夫的背叛,并决定完成丈夫未完成的《欧洲进行曲》,甚至把财产送给曾经是她的丈夫地下情人的女人。生活中的任何一个人走出这一步真的不容易!女主人公的这次选择和成功的转向是影片中最具有人性光彩的亮点,也是影片主题体现所在。在导演的心中,始终有一份饱和度很高的"蓝"存在于主人公的心中。可以这么说,影片中的"蓝色"既是导演"道德焦虑"中的一抹色彩,也是导演体现人性平静的象征色。导演想借个体性的道德困境的呈现来探讨自由个体在日常生活中的伦理负担。饱和度低的"蓝"意味着忧郁,从图13-46~图13-48中可以看出人物的面部表情是痛苦和忧郁的。但到了图13-49~图13-50,饱和度增加,这里的"蓝"已经被赋予了"自由蓝"的意味,蓝的饱和度的变化正是人物内心世界的起伏和变化,伴随着"蓝"色的变化,朱莉从一个失去家人痛苦的女人逐步成长为重获自由的知性女人,用色的高明,足见导演的艺术匠心所在。

"蓝"在电影中已经不是简单的色彩了,显然是一抹电影的主题色。"蓝"是影片的主色调,但不是惟一的色调,在这部片子中,也有暖调的色彩,车祸前的几场戏就是暖调,第一个是近景,轿车后座上坐着朱莉的女儿,因为车行在隧道里,不断运动的灯光映照在后挡风玻璃上;第二个是主观镜头,车灯和路灯在镜头前变成晕染在玻璃上的黄色的光。这是朱莉的女儿主观视觉中美好的世界图景;接着是特写镜头,朱莉的女儿好奇地观察这窗外的一切。这几个暖色调镜头与后面的冷色调镜头形成了鲜明的对比,这是一个家庭对美好生活的幻想和憧憬,也是对后面发生的事情的铺垫。而后面发生的车祸则标志着这一幻想的破灭。因此,从这个意义上讲,有人认为"蓝色"是主人公对过去生活的一种追忆,甚至这个色彩意味着对人物心灵世界的桎梏,这个理解也许有道理,影片的蓝色的饱和度越来越高,也表明

了人物在挣扎中逐步获得了自由,这个自由包含着性的自由、经济的自由以及精神的自由。

《蓝》上映于1993年。从大的政治背景来看,冷战结束,东欧发生剧变,新的欧洲秩序正在形成,克里斯托夫·基耶斯洛夫斯基也许希望通过《蓝》这部作品表达他对新欧洲的憧憬。因此色彩在这部片子中起到了营造时空、塑造人物和表达主题的作用。

第三节 《贫民窟的百万富翁》的画面构图

影视剧的导演和摄像师常常根据人们的视觉习惯组织画面的视觉要素,但也有些导演故意打破大多数人认可的视觉法则,将创作的意图蕴含其中。构图的处理便成为我们窥视导演创作风格的一个路径。

英国著名导演丹尼·博伊尔执导的《贫民窟的百万富翁》获得了第81届奥斯卡金像奖8个奖项。在赞赏导演艺术才华的同时,我们不能忽视这部片子的摄影师安东尼·多德·曼托,这位与导演丹尼·博伊尔有过多次合作的杰出摄影师营造的电影氛围尤其是极端个人化的构图是极具艺术匠心的。我们解析这部电影的画面构图,不仅能体会该片制作群体的创作意图,也对作品主题的理解有所裨益。

一、倾斜的构图画面,表达作品的倾向,预示情节的发展

在《贫民窟的百万富翁》中,导演和摄影师并不是按照常规构图来拍摄的。影片中运用了大量的不规则构图,其中倾斜的构图将世界的不寻常性表现得十分充分。图13-53~图13-54就是两幅倾斜的画面构图,在日常的现实生活中,人不可能以这样的方式站立,那么,摄影师为什么用这样不稳定的姿态让人物出现在观众眼前呢?从这两幅截图中,我们虽然看不到前景,但是我们知道站在这个警官前面的是被审问的有可能通过答题成为百万富翁的贾马尔。因为没有什么学历背景的贾马尔回答电视台节目主持人的问题太过流畅而被怀疑作弊,这两幅构图都是警官严刑逼供的现实场景。画面的构图一般由主体、陪体和环境组成。在这两幅画面中,警官显然是主体,但这个主体不是搁置在画面中心的位置上,而是被挤在狭小的角落,并处于一个不稳定的状态。导演为什么让审问贾马尔的警官处于这样的位置?因为从构图的美学原则来讲,高的主导低的,但假如位于主体地位的警官处于不安全不稳定的地位,前景的人物地位就有了微妙的变化。联系前后的情节来看,导演似乎用他独特的构图方式表明了这样的意思:贾马尔虽然目前处在一个没有安全感的环境里,但最终正义应该是属于他的。这两幅画面的构图与常

规构图相比应属于不规则的构图,表达了导演的倾向,同时也暗示着情节发展的走向。

图 13-53 《贫民窟的百万富翁》画面一　　图 13-54 《贫民窟的百万富翁》画面二

在这部影片中,倾斜的构图很多,图 13-55 更是值得我们分析。用这个角度拍摄汽车的镜头在电影中并不常见,汽车也不可能以这样的状态停下来,车内正在说话的两个人的造型基本清晰,他们在说什么并不是很清楚。但是在后来发展的情节中,我们知道,这个车内的萨利姆,也是贾马尔的哥哥已经被收买了,他为了金钱内心倾斜了,成为了坏人的帮凶。也正因为萨利姆内心的倾斜,差点使亲弟弟贾马尔被人害了。

《贫民窟的百万富翁》中的许多镜头大多不是四平八稳的构图,即便是拍摄宏伟的泰姬陵(图 13-56),也是倾斜着拍摄的,所以有人据此调侃说,该片好像是一个并不擅长摄影的人拍摄的手机电影,其实这正是导演和摄影师的艺术追求。导演和摄影师故意用这种非传统构图的方式,精准地呈现出人在这个倾斜的社会环境中的不安全感。片中的许多构图都表达了对社会的反思,对揭示人性压抑的主题具有非常重要的价值。

图 13-55 《贫民窟的百万富翁》画面三　　图 13-56 《贫民窟的百万富翁》画面四

图 13-57 是三人逃跑的场面,所谓的圣人普努斯想用药水弄瞎贾马尔的眼睛去卖艺,就因为盲人歌手得到的赏钱是常人的 2 倍。在关键时刻,哥哥萨利姆良心发现救了弟弟。这个火车的镜头是倾斜的,表明了人物处于危险的境遇中,这也是人物的主观视角的镜头,人性的倾斜在人物的心里产生了深刻的影响。

图 13－57 《贫民窟的百万富翁》画面五

二、突出主体的构图传达出人物丰富的心灵世界

一般构图的规则中,需要突出主体,但这种突出往往要考虑到主体、陪体和环境之间的关系。而在这部电影中,为了突出主体丰富的心灵世界,用了较多的特写构图,将人物的内心世界用视觉的图谱呈现出来。路易斯·贾内梯认为:"由于特写能将拍摄对象放大,因而能增加其重要性,常具备象征意义。"[1]特写镜头一般具有非常明确的心理内容,尤其是面部表情,往往能表达出丰富的涵义。我们可以看到人物的"思想感情、情绪和意图。"[2]《贫民窟的百万富翁》中有很多特写构图,这些镜头不仅营造出视觉震撼,而且也让观众透过这些构图走进人物神秘的精神世界。

图 13－58 的构图实际上也是超常规的。美丽的印度女孩子偏于画面的一边,带着标准的露出 8 颗牙齿的灿烂笑容占据着画面的一侧。导演用这个特写的构图想表达什么意思呢?从情节上看,这幅图是女主角拉媞卡在自己最爱看的节目中看见日夜思念的初恋情人后的表情。她在电视节目中,看到了曾经深爱过的男主角贾马尔,她内心世界的开心通过特写的表情显露出来,也从一个侧面肯定了男主角选择用节目寻找女友的良苦用心。

与这幅阳光灿烂的画面不同的是,贾马尔小时候为了追星从粪坑里冲出来的特写造型(图 13－59)。在这幅图中,人物居中,背景的人物看得不是很清晰。我们只看到背景或者拥挤的人头,这是贾马尔童年的第一次固定造型,沾满了在常人看来很呕心的大便的贾马尔处于人群的最前方。他昂首挺胸,嘴巴张开着,呈呐喊状,后面的人似乎并没有被这个超常规的举动震撼。这个构图将贾马尔在困境中不服输的坚强个性表现了出来。他崇拜的明星阿米达意外到达这个贫民窟后,贾马尔被他的哥哥萨利姆困在厕所里,在再三冲撞厕所的门无果的情况下,他勇敢地跳到化粪池里,带着一身的粪便冲过密集的人群,为了得到他所崇拜的明星阿米达的签字。这幅图是他如愿以偿地获得了阿米达的签名后快乐的表情,但是从截图

[1] [美]路易斯·贾内梯:《认识电影》,胡尧之等译,中国电影出版社1997年版,第7页。
[2] [法]亨·阿杰尔:《电影美学概述》,徐崇业译,中国电影出版社1994年版,第55页。

看,他表现出的更多是经过艰难的过程而获得成功的振奋而不是肤浅的喜悦。这个造型传达出贾马尔的个性特征:倔强、勇敢。他仿佛向世界呐喊:"呀!我成功了!"这个举动不仅仅使他获得了回答节目所提的问题"1973年的动作电影《囚禁》的主演是谁?"的生活经验,也是他敢于上电视节目寻找初恋情人的个性基础。可以说,这幅图是"迷文化"的一个经典造型。

图13-58　《贫民窟的百万富翁》画面六　　图13-59　《贫民窟的百万富翁》画面七

图13-60也是一个特写构图,这是贾马尔第一次和喜欢的女孩子拉媞卡分开时的表情。他哥哥带着他为了避免弄瞎眼睛而逃上火车后,他坚持要下车救拉媞卡,甚至和他的哥哥打了起来。但他的哥哥说,如果你下去被他们抓了,你的眼睛就被弄瞎了,这时贾马尔环顾四周,孤立无助,他内心的苦闷呈现在这幅特写中。画面光线很暗,贾马尔的脸几乎看不清晰,但是两只眼睛处于高光处,透着坚毅,也为后来他不惜代价想寻找到心爱的姑娘的情节埋下了伏笔。

图13-61是贾马尔回答警官的逼供的一幅构图,这幅画面中,人物从前面被审问的地位,到了正面的主体地位,贾马尔在严刑逼供下并没有屈服,他的眼神是坚定的,神情是严肃的,人物内心世界的镇静呈现了出来。

图13-60　《贫民窟的百万富翁》画面八　　图13-61　《贫民窟的百万富翁》画面九

从戏剧的角度讲,"特写镜头通过让一个物体变得硕大无朋,把观众的注意力吸引到这个物体上"。[①] 特写镜头的构图几乎完全淡化了环境画面,能较准确地叙述情节,传达人物的心灵信息。

三、平分空间的构图,形成了戏剧效果

《贫民窟的百万富翁》在摄影风格上极具后现代特征,这种特性不仅在倾斜的

① [美]詹尼弗·范茜秋:《电影化叙事》,王旭锋译,广西师范大学出版社2009年版,第220页。

构图上体现出来,而且影片中运用了大量的平分空间的构图,其至在同一个画面里,摄影师把银幕的内容分割成两部分,人物仿佛处于不同空间,这种各自为政的构图形成了生动的戏剧性效果。

图13-62前面的情节是:拉媞卡在雨中,贾马尔的哥哥萨利姆不让贾马尔接纳拉媞卡,但贾马尔最终还是让拉媞卡进来了,这就是躲雨的那场戏的画面,3个人其实在一个空间中,但是这种前后明显分割的构图形成明暗鲜明的对比,前景一只眼睛特别的明亮和显眼,后景中的人物几乎是个剪影,人物只是模糊的造型,该构图戏剧化地交代了3个人日后的关系。

图13-63中,两个人在不同方向:小萨利姆数钱的时候,小贾马尔正在想着小拉媞卡。这又是一个独眼的镜头,这个沉思状态,这个心灵的眼睛与后面似乎毫无表情的麻木的背影形成了一种对比和反衬。

图13-62 《贫民窟的百万富翁》画面十　　图13-63 《贫民窟的百万富翁》画面十一

图13-64的构图更是值得我们玩味。画面呈现动感的是人,可是导演却把应主要表现的奔跑的人放在画框的一个角落,小到刚入画就要出画的地步。而狗则占据着画面的主要位置,不仅在前景,而且是特写,导演通过这个画面也许想展现的是贫民窟里孩子的简单和单纯,孩子生活在如此混乱的环境中,却自由自在地奔跑,因为他们不知道什么是穷困,不知道什么是拥挤,不知道什么是不幸,孩子的这种单纯的个性预示着后来人物凄惨的命运。当然,也可以做另一种意义的解读,贫民窟的孩子生存空间是多么的狭小,他们的奔跑也许意味着他们与命运的抗争。

图13-64 《贫民窟的百万富翁》画面十二

电影构图的不规则,颠覆了传统的美学原则,这种前卫的电影语言的运用,使

丹尼·博伊尔的电影更具有后现代的特征。

第四节 《现代启示录》的声音

电影艺术作为视听艺术,以视觉为主,但听觉的审美也不能忽视。自从有声影片诞生以来,视听综合直觉审美,已经成为电影接受的最基本的审美反映活动。人声、音响、音乐作为电影艺术本体的听觉元素,对电影画面起到烘托、对比、揭示等作用,在电影形象体系中发挥着巨大的作用。在电影艺术审美中,凝神静听这些艺术元素,对理解作品的意蕴,有着特殊的意义。

在浩瀚的电影长河中,那些获得各类音响奖的著名电影给我们留下了许多分析的载体。如获得1979年戛纳电影节金棕榈奖、1980年奥斯卡最佳摄影、最佳音效奖的《现代启示录》(Apocalypse Now,弗朗西斯·福特·科波拉,1979年)在声音方面就给我们提供了一个绝佳的范本。

声音是电影艺术表现手法中不可或缺的重要手段,尤其是战争片,声音的处理对主题的呈现和影片风格的形成有着非常重要的作用。

一、音乐作为叙事者的声音传递作品的主题倾向

科波拉的这部影片一开始出现的是静静的丛林,飞机从上空掠过,投掷的炸弹使静静的丛林一下子火光冲天,飞机的马达声音和平移的虚幻的室内镜头相互对应。而上空飘着的是美国摇滚乐队大门乐队(The Doors)的歌《结束》(The End)。浑厚的音乐伴随着大火燃烧着的椰树林的画面,虚无主义的歌词暗示了作品的主题倾向。倒悬的主人公的大特写头像仿佛是在对这场荒诞战争的思考,上下颠倒的图像实际上是对主题形象化的阐述,意味着在战争这个疯狂的世界中,是非是颠倒的,好恶是不分的。

大门乐队是越战时期成立的一支乐队,他们的音乐有助于赋予影片历史感,歌词作为叙事者的声音,提供了主题信息。电影中,近12分钟的半唱半吟的《The End》充满了阴暗的意象,与画面对接,暗示着越南战争是一个异常恐怖的噩梦。

同样,在影片37分42秒开始至43分9秒结束的那段"空中骑士"的段落,音乐的处理更是独具特色。具有大歌剧风格的瓦格纳《女武神》不仅带给观众爆炸式的听觉冲击力,更是讽刺了美国人发起越南战争的真正动机。瓦格纳歌剧的主题是"拯救",该歌剧中的任何一个角色都想得到拯救,但是他们最终没有获救。美国人来到越南也是打着所谓的"拯救"旗号,他们将一村村的北越人民运往南方并声言

是为了"解放"他们,但是最后,拯救者自己却沉沦了。不仅柯兹沉沦了,寻找柯兹的威拉德最后也沉沦了。这种人物的循环命运是影片最为精彩的构思,是对美国发动越南战争的绝佳讽刺。在疯狂的杀戮中,这场战争最终演变为美国人自我沉沦的惨剧,这也许是这部影片给我们的最深刻的"启示"。但是,当我们看完这个段落时,不禁要问:充满血腥的轰炸场面为何配上这样一段大歌剧风格的"拯救"音乐?这种装饰性超强的音乐实际上使观众忽略了大量血淋淋的战争残酷事实的真实存在,就像该片大量运用全景镜头削弱战争的残酷一样,这也许是导演的智慧和政治倾向的体现。科波拉在这部影片中,既检讨了战争,又希冀将这场战争嫁祸于"他者"。越战不仅给越南人民带去了深重的战争灾难,也给美国人留下了显性和隐性的战争伤痕。这种影响,我们同样可以在另外几部越战片《野战排》(Platoon,奥利弗·斯通,1986年)、《猎鹿人》(The Deer Hunter,迈克尔·西米诺,1979年)、《生逢七月四日》(Born on the Fourth of July,奥利弗·斯通,1989年)中感受到。越战给越南人民的伤害是巨大的,给美国人心灵的伤痛更是无法估量的。

音乐《女武神》来源于瓦格纳的四联歌剧《尼布龙根的指环》,原乐曲展现了女武神们骑着带着翅膀的飞马穿行在云霄之间的美妙景象,原乐曲的音乐呈现的是一种向上的情调。但是导演将这段音乐用在这个段落中,当音乐与叠化的画面:飞机、森林、烟雾配合在一起时必然形成了一种虚幻感。打击乐发出的金属声和号声混合交织在一起,传达出压抑和不安的情绪。

音乐在这个段落中形成了两种最为突出的效果:一是对比。夸张、热烈的音乐与血腥荒诞的战场画面形成了鲜明的对比,正因为强烈的对比,音乐已经没有了"自由之音"的感觉,反而传达出一种极其荒诞的感觉。二是音乐与音响配合,加强了段落的震撼力。在这段音乐中,导演尽量用现实世界的物质声响与音乐的节奏配合。如炮弹开始在水面上激起一股股浪头,与乐曲的视觉节奏十分合拍。音乐节奏与画面节奏也配合得非常恰当,不紧不慢,不仅带来视听震撼,更留给观众丰富的思考空间。

在《现代启示录》中,导演智慧地将音乐元素与画面结合起来,通过一段荒诞的类似公路片的道路模式,完成了对战争主题的思考和人物心理变异过程的呈现。因此,从这个意义上说,音乐在影片中承担了一个叙述人的角色,对主题的揭示起到了重要的作用。

二、富有戏剧化的音响效果,营造了荒诞感

声音会改变我们感知视觉的方式。这部电影的音响效果与音乐一样也能改变我们感知视觉的方式。

从某种程度上说,混合的杂音是富有戏剧化的。在生活中,可能会出现声音的

喧闹,但这些喧闹的杂音应是常人的听觉能够忍受的,而且相对来说,杂的程度也是有限的。但在《现代启示录》中,音响的杂已经超越了现实的极限,几乎达到了荒诞的程度,如威拉德穿着三角裤在室内狂舞时,背景音响是由室内吊顶的风扇为主体的超高声响,再夹着音乐的混合声音,把人物心中的狂躁和纷乱表现了出来。同样,当他听过录音带中柯兹的声音和长官对柯兹的疯狂举动的介绍后,他的内心肯定是不安的,这时导演用了由远及近的飞机螺旋桨的音响声加入进画面,表面上是背景声,实际上是将人物心理的纷乱用机器的巨大音响外化出来。这也预示着威拉德最终的结局。再如,在"空中骑士"的段落前,导演用飞机起飞声、军号声、机枪扫射声、手榴弹爆炸声、钟声、舰艇声等环境音响来突出战争的氛围。这里的音响为进一步营造战争的荒诞感发挥了重要的作用。超级强大的音响声势和美军将要攻击的军事目标——小小的越南村庄形成了强烈的对比,强势和弱势的对比形成了特殊的讽刺意味。在这些声音中,有的是用电子音乐模拟的,并不是真实的环境音响,电子声音的加入更是营造了一种不和谐的音程,突出了战争中的不稳定因素,营造了荒诞感。

三、具有黑色幽默的人声,讽刺了战争的疯狂和军官的变态

在影片《现代启示录》中,几乎到处都有威拉德唠叨的旁白和独白,我们从他的话语里不仅读到了他内心世界的微妙变化,也侧面感受到了他将寻找的人——柯兹的强大威慑力量。例如,"我第一次回家时,情况最糟,醒来后发觉噩梦一场。"低沉的画外音形成了沉重感,揭示了人性的混浊和灰暗。他的旁白则作为叙述人的声音起到连接情节、表达主题和评价人物的作用。

该片中的另一个重要人物柯兹在片中讲话并不多,而且,导演基本上把他的脸隐匿在黑暗的背景之中,甚至让他讲话的语速也非常缓慢。这个呈现基本上与小说《黑暗的心》中人物的特征是一致的。他说话时,几乎连嘴唇都不需要动一动,但就是这种声音,给人的印象是神秘、深邃、恐怖、荒诞,甚至激荡人心。影片中,为了突出这个人物的神秘性,他的声音第一次传达给观众的是用录音机播放的:"我看见一只蜗牛爬在剃刀边缘,这是我的梦,噩梦。爬动、滑行在剃刀的边缘,活生生的。——但我们必须杀死它们,把它们烧成灰,一只接一只的猪,一只接一只的牛,一个接一个的村庄,一支接一支的军队,他们称我是杀手,真是五十步笑百步,他们说谎,他们说谎,而我们对说谎者还得仁慈。那些个富豪,我讨厌他们,我很讨厌他们。"这段莫名其妙的话在断断续续低沉的声音中表现了出来,看完全片再回头仔细咀嚼这段话,发现这段话实际上是情节的一个重要暗示,也是人物个性的一次塑造。战争疯子柯兹的精神已经不正常了,战争的荒诞和残酷使原本理性的他变得不可思议。先闻其声再见其人,这个声音的处理非常独特,实际上揭示了战争的荒

诞性。

《现代启示录》是一部充满哲理的电影,充溢着对人性、战争和文明的思考,这种思考常常通过人物的旁白来表现。虽然有些旁白过于冗长,使得影片稍显沉闷,但是这些旁白富含哲理和戏剧化。

影片的对白同样也具有幽默性。例如,当心灵空虚的威拉德被突然来的军官通知被分配任务时的一段对白很有戏剧性:

> 军官:我们奉命送你去机场。
> 威拉德:什么罪名?我犯了什么事?
> 军官:你没犯事,上尉让你向老川的情报处报到。

这部影片主要是讽刺军官的,滑稽、幽默的语言无处不在。那个头戴牛仔帽的比尔·基尔戈视战争为儿戏,他在每个越共士兵尸体旁放上"死亡扑克",一边发一边念着扑克牌的牌号,把一个玩世不恭的人物个性表现了出来。他看到士兵在飞机上轰炸得好,说:"奖一箱啤酒!"

马龙·白兰度扮演的柯兹在《现代启示录》中的台词也非常精彩:"你只不过是个跑腿的,是个杂货店职员派来的小跑腿的,只能干些收收钱的活儿。""我所担心的是,我儿子可能不理解我这样努力的目的。要是我被杀了,威拉德,我希望你能到我家里去,告诉我儿子一切的真相。告诉他我所做的一切,告诉他你所看到的一切,因为我最痛恨有人撒谎了。威拉德,要是你能理解我,你会为我这么去做的。"人物的声音在影片中虽然漂浮在电影的最顶层,但深刻的主题思想蕴涵其中,因此,他能拨动我们灵魂中沉睡已久的琴弦。

第五节 《肖申克的救赎》的声画关系

《肖申克的救赎》的人物关系并不复杂,空间延展性也不强,故事地点相对比较集中。整个故事几乎是架构在杜方、狱警以及狱中好友瑞德等人的故事之上。银行家安迪·杜方有一天突然被控告枪杀自己的妻子及其妻子的情人,从此开始了他无期徒刑的生涯。但是因为他精通经济和地质,凭着非凡的经济头脑和智慧,他成了典狱长洗黑钱的帮手,又因为他具有丰富的地质知识,又使他有可能在监狱管理员的眼皮底下挖出了逃生的通道,在这个充满期待的情节展开中,导演表达了对人性救赎和对黑暗的监狱制度抨击的多重主题。这部影片除了主题深刻和人物塑造得别具特色外,音画关系的配合也达到了炉火纯青的地步。下面用表格和截图将重要的段落呈现出来,并进一步分析画面与声音的关系。

一、声音和画面互相渗透

《肖申克的救赎》的故事发生地是监狱,这也是开展情节的主要空间,这个特定的场所一般与昏暗、暴力密切相关的,如果单纯用画面来表现,必须用强光照射,这样既有可能因呈现太多的暴力画面而拍成一个暴力片,也会因为强光的照射,使画面显得不真实,过于风格化。因此,在这部电影中,导演十分娴熟地运用了声画合一的方法,成功地讲述了特定空间中的曲折故事。

"声画合一"是最常运用的画面和声音结合的方式,如果处理得好,会产生非常生动的艺术效果。它是指镜头中的视觉形象和它所发出的声音同时呈现并同时消失,声音完全依附于画面形象,声音和画面同时作用于观众的感官,相互渗透,使观众的感受变得更为真实和深刻。从图 13-65~图 13-70 中可以看到这个段落的画面和声音的表现是完全一致的,人物的面部表情和说话的言语声调也是完全一致的。

图 13-65 《肖申克的救赎》画面一

图 13-66 《肖申克的救赎》画面二

图 13-67 《肖申克的救赎》画面三

图 13-68 《肖申克的救赎》画面四

图 13-69 《肖申克的救赎》画面五

图 13-70 《肖申克的救赎》画面六

上面这个段落运用了影视批评中常用的画格来呈现,下面将运用表格来分析声音和画面的关系(表13-1)。

表13-1 《肖申克的救赎》(一)

画面	声音	声音和画面组合的功能
地点是监狱,观众看到监狱的典狱长在严肃地训话。在训话的同时,犯人因为提问被打。 狱警打犯人的画面:挥拳打犯人肚子	我们听到典狱长威严的训话:"条例一、不得污言秽语,我不想在我的监狱里听到这些,其他的条例,你们慢慢就会明白,有什么问题么?" 某犯人:"何时吃饭?"监狱官走上前去粗暴地说:"我们叫你吃的时候你就吃,叫你去厕所你就去厕所。明白吗?笨蛋!" (犯人因为提问被打),我们听到犯人捂着肚子叫的声音。随后,我们又听到典狱长的声音:"我只相信两样东西:纪律和圣经。在这里,你们两样都有。信任上帝,但你们属于我,欢迎到肖申克监狱。"	画面中,昏暗的灯光让观众产生一种无法摆脱的窒息感,这种窒息感其实是人物和观众的共同感受,也为后来主人公冒险拯救自己的行动埋下了伏笔。监狱官与犯人的对话,既表明了监狱的黑暗暴行,又充满了黑色幽默,画面和人物语言相辅相成。这种画面和声音的合作激发起观众的同情心,使观众不得不为主人公的命运担忧。这也是引起观众入戏的一个重要段落

下面这个段落的画面和声音也是"声画合一"的重要段落。

画面(图13-71~图13-76):犯人难得享有的时光,阳光明媚,一群犯人并排坐在地上,他们喝着安迪冒死为监狱长偷税而获得的待遇——一瓶啤酒,而帮大家获得这个待遇的主人公安迪并没有喝酒,而是舒适地斜躺在油桶上,脸上浮现出得意的笑容。

声音:舒缓的音乐伴随着瑞德深沉的旁白:"就这样,在完工前的第二天,一群在工厂上面装修的工人,早晨10点坐在屋顶上,享受清凉的啤酒,给了铁窗内的苦工一点鼓励。"这时,插进狱警的话:"大家乘凉喝水吧!"又是瑞德的旁白:"他还装着很伟大似的走来走去。感觉就像装修自己家的屋顶,我们能创造一切,安迪看起来,也有点不同了,他脸上露出了奇怪的笑容,望着我们喝他的啤酒。"

图13-71 《肖申克的救赎》画面七　　图13-72 《肖申克的救赎》画面八

图 13-73 《肖申克的救赎》画面九　　　图 13-74 《肖申克的救赎》画面十

图 13-75 《肖申克的救赎》画面十一　　图 13-76 《肖申克的救赎》画面十二

在上面这个段落里，画面表现的是监狱里不常见到的生活场景，这个场景如果很简单化地用画面呈现，显然不能把这个段落的意义表现出来。而此处的声音加入，大段的瑞德的画内独白，不仅展示了他对这个事情发生时的心理活动，也揭示了这个事情的意义。银行家冒着危险换来的啤酒，给饱受屈辱的犯人带来了短暂的物质和精神的双重享受，他们不仅喝到了啤酒，而且就在那片刻时光，他们和正常人一样享受到了精神的自由，他们仿佛成了自由的人，其实，这短暂的自由感更反衬出了牢狱生活的艰辛，也激发了我们的男主人公逃生的潜能。安迪·杜方的笑容是沉静的，他没有欢呼，也没有说什么，他显然不是享受酒的味道，而是通过这件事情享受做人的感觉，也藉此和犯人们交朋友。瑞德的声音将安迪·杜方内心的得意和满足揭示了出来。而狱警的一句话与画面中唯一站立走动的画面形成呼应。监狱警察的傲慢与虚伪也深刻地表现了出来，声音使寻常的画面充满着生机。

在影片的后半部，安迪得知自己已经无望离开监狱后，最后独自穿越自己花了19年挖的地道，这个段落是电影的高潮，画面（图13-77～图13-81）：安迪·杜方用石头砸钢管越狱，安迪·杜方奋力地在管道中艰辛地爬行。

图 13-77 《肖申克的救赎》画面十三　　图 13-78 《肖申克的救赎》画面十四

图 13-79 《肖申克的救赎》画面十五

图 13-80 《肖申克的救赎》画面十六　　　图 13-81 《肖申克的救赎》画面十七

与上面画面配合的是闪电、雨声、雷声、敲击钢管的声音等环境音响以及瑞德的旁白。

环境音响与画面的配合,使画面有了纵深感和延伸感。雨声和风声加强了影片的节奏,使安迪·杜方的越狱行动具有了紧张感,瑞德的无源的画外音解释着一切,使得画面的内涵和电影的运动节奏更加鲜明。

二、声音补充画面之不足

监狱的第一天对没有蹲过监狱的人来说是十分痛苦的,因此,能否承受这第一夜是非常关键的,监狱里的老犯人也常常用这个来打赌,一方面找点乐子,另一方面赢点需要的东西。这也是监狱里的一种生活,导演精心呈现了这一段情节,实际上用不能承受监狱首夜之寂寞的胖子衬托出安迪的沉静和坚韧的个性。图 13-82

图 13-82 《肖申克的救赎》画面十八

表现的是第一天蹲监狱的胖子因不能忍受监狱第一天晚上的寂寞,大声呼喊"妈妈",结果被狱警拖出来痛打。这个段落并没有用画面直接表现监狱的暴行,而是用声音来暗示和衬托,以补充画面之不足。

这个段落在下面的表中可以清晰地将画面和声音的关系表现清楚。

表13-2 《肖申克的救赎》(二)

画面	声音	声音和画面组合的功能
影片中的胖子不能忍受在监狱中的第一个夜晚,不断骂泣,狱警把胖子拉出来并打了起来。这时候,画面很暗,几乎看不清人物。导演采用的是被打的人背对着观众的画面。	棍棒打击人体的声音,被打的胖子发出的呻吟声,打人的狱警的喘气声。	监狱里的灯光是昏暗的,昏暗的灯光本身就给观众形成心理的压力。在监狱这个特定地方的特定时间里,一般不可能用强光来表现,在黑暗中,需要声音来表达情节,这里的音响和呻吟声实际上是作为画面的补充元素,效果十分显著。

三、声音与画面形成对比

声画对比是指声音和画面内容存在强烈的反差,在声音和画面的差异间,营造某种情绪,暗示某种思想。声画对比可以反映生活本身的复杂性和多样性,从而达到强烈的审美效果。

表13-3分析了《肖申克的救赎》中的一个重要的段落的声画关系。

表13-3 《肖申克的救赎》(三)

画面	声音	声音与画面组合的功能
安迪·杜方用长达6年的时间,每周坚持写一封信给参议员,主张犯人的权利。功夫不负有心人,最终争取到了拨给监狱图书馆200美金和一些图书的权利。在这批物资中,他意外地发现了一张唱片,这对向往自由爱好音乐的安迪来说,分明是意外的收获,于是他乘狱警出去上厕所的时候,将唱片拿出来播放,当狱警阻止的声音传来时,他不仅不停止,而拿起钥匙将播音室的门反锁了,让全监狱的上空响起了著名的歌剧《费加罗的婚礼》中伯爵夫人和苏珊娜的二重唱"西风吹拂",正在干活的人们全都停下手中的活儿站在广场上凝神听这久违的歌声,连警察也走到窗口聆听着乐音。导演用大量的特写,从一个又一个人脸上扫过,将人物不同的表情展现出来。画面中的人物不是欣喜,而是紧张、惊讶和恐惧。当监狱官让安迪·杜方关掉时,他不仅不关还把音量提高	在这里,就声音的塑造来看,导演运用了两种造型手段:音乐和画外音。 音乐:监狱上空飘荡着悠扬的意大利歌声。 画外音:我不明白这些意大利歌曲的意思,事实上,我也不想去明白,不知比知道更好,我想那是非笔墨可形容的美境,但会令你的心伤。那声音把人带到遥远的地方,像小鸟从笼中飞出大自然般,如同这些围墙消失了,令铁窗中的所有犯人感到一刻的自由……	人物的表情和声音不是表达相同的内容,音乐是优美舒展的,而画面基本上是表现了人们惊讶的表情。声音表现了在苦难中人们短暂的快乐情绪,因为,那是来自外面世界真实的乐音。优美的乐音给画面创造了一种广阔的空间感。在没有人性的监狱里面,安迪·杜方忍受着内心的孤独和绝望。终于有一天,他可以让全监狱的人听到自己喜欢的而且久违的歌剧《费加罗的婚礼》了,虽然随后付出的代价是两周的禁闭,但这种明知不能为而为之的个性,具有暗示性,也将安迪执着、向往自由的个性展示了出来。其他人物的惊讶、担心和恐惧也将监狱这个不正常环境的气氛表现了出来

四、声画不同步避免了声音的单调

在电影中,不同步关系下的声音和画面由于同时承载更多的信息,避免了声音的单调,也使画面产生了新的意义。

《肖申克的救赎》开始不久,安迪出庭受审,律师描述案件的声音越来越紧迫:"每个死者都身中4枪,总共是8枪而不是6枪,那表示子弹打光以后,他还停下来装子弹,以便再次向他们开枪。"而与这段声音同步的画面是:妻子和她的情人在激情做爱。

图13-83 《肖申克的救赎》画面十九　　图13-84 《肖申克的救赎》画面二十

图13-85 《肖申克的救赎》画面二十一　　图13-86 《肖申克的救赎》画面二十二

图13-87 《肖申克的救赎》画面二十三

我们听到的是律师指控被告人安迪·杜方枪杀妻子和她的情人的声音,但画面上却是妻子和情人激情做爱的场面,律师说的事实并不是画面的内容,后面也没有呈现枪杀的场面。穿插的画面,与法官的声音并不是同步的,这种穿插并不是剪接的问题,而是导演有意造成声画不同步,营造某种情绪,使沉闷、近乎静止的法庭的场面有了灵动感,给观众创造了身临其境的真实感,也诱发观众产生对案情丰富的想象力。

参考文献

[1] [法]马赛尔·马尔丹.电影语言.何振淦译.北京:中国电影出版社,2006.
[2] [法]安德烈·巴赞.电影是什么?.崔君衍译.北京:中国电影出版社,1987.
[3] [法]克里斯丁·麦茨等.电影与方法:符号学文选.李幼蒸译.北京:生活·读书·新知三联书店,2002.
[4] [法]亨·阿杰尔.电影美学概述.徐崇业译.北京:中国电影出版社,1994.
[5] [法]乔治·萨杜尔.世界电影史.徐昭,胡承伟译.北京:中国电影出版社,1995.
[6] [美]李·R.波布克.电影的元素.伍菡卿译.北京:中国电影出版社,1986.
[7] [美]尼克·布郎.电影理论史评.徐建生译.北京:中国电影出版社,1994.
[8] [美]斯坦利·梭罗门.电影的观念.齐宇译.北京:中国电影出版社,1983.
[9] [美]路易斯·贾内梯.认识电影.胡尧之等译.北京:中国电影出版社,1997.
[10] [美]鲁道夫·阿恩海姆.艺术与视知觉:视觉艺术心理学.滕守尧,朱疆源译.北京:中国社会科学出版社,1984.
[11] [德]鲁道夫·爱因汉姆.电影作为艺术.邵牧君译.北京:中国电影出版社,2003.
[12] [德]齐格弗里德·克拉考尔.电影的本性——物质现实的复原.邵牧君译.北京:中国电影出版社,1993.
[13] [俄]C·M·爱森斯坦.蒙太奇论.富澜译.北京:中国电影出版社,2003.
[14] [苏]普多夫金.普多夫金论文集.罗慧生等译.北京:中国电影出版社,1985.
[15] [英]欧纳斯特·林格伦.论电影艺术.何力,李庄藩,刘芸译.北京:中国电影出版社,1979.
[16] [匈]贝拉·巴拉兹.可见的人 电影精神.安利译.北京:中国电影出版社,2003.
[17] [匈]贝拉·巴拉兹.电影美学.何力译.北京:中国电影出版社,1979.
[18] [意]基多·阿里斯泰戈.电影理论史.李正伦译.北京:中国电影出版社,1992.
[19] 李恒基、杨远婴.外国电影理论文选.上海:上海文艺出版社,1995.
[20] 杨远婴.电影概论.北京:中国电影出版社,2010.
[21] 傅正义.电影电视剪辑学.北京:北京广播学院出版社,2001.
[22] 马棣麟.摄影艺术构图.上海:复旦大学出版社,1991.
[23] 许南明、富澜、崔君衍.电影艺术辞典.北京:中国电影出版社,2005.
[24] 梁明、李力.影视摄影艺术学.北京:中国传媒大学出版社,2009.
[25] 宋杰.视听语言——影响与声音.北京:中国广播电视出版社,2001.
[26] 邹建.视听语言基础.上海:上海外语教学出版社,2007.
[27] 孙立.影视动画视听语言.北京:海洋出版社,2005.

后　记

毫无疑问,我们已经进入了一个视听文化日益发达的时代,在众多的视听文化中,影视艺术以其"影像暴力"的形式横扫一切。它可以是美丽的雀之灵,也可以是可怕的恶之花;可以抚慰你,也可以打扰你;可以延伸你的中枢神经系统,也可以让你娱乐至死。为了引导大家进入影视艺术的梦幻王国,探寻其神奇的奥秘,我们南京师范大学电影电视学系的几位学者共同撰写了《影视视听语言》一书。

本书的源头可以追溯到2009年陈吉德教授领衔申报的南京师范大学研究生核心课程一期建设项目《电影语言》。沈国芳教授、华明教授作为成员参与了申报,在此表示衷心的感谢。2011年初,南京理工大学孙宜君教授和苏州大学陈龙教授推出了"广播影视新视角丛书"的出版计划,将本书收入其中,于是写作活动正式开始,写作组由陈吉德教授、沈国芳教授、蒋俊副教授和伏蓉讲师四人组成。

动笔之前,大家共同确定了两个写作原则:通俗而不浅薄;新颖而不猎奇。前者要求深入浅出,而非深入深出,更非浅入深出;后者要求吸收最新的研究成果,但要避免奇谈怪论,更不能哗众取宠。2011年5月,陈吉德教授提出全书大纲,2011年7月大家分头撰写。具体任务如下:陈吉德教授撰写导论、第一章、第五章、第八章、第十二章,沈国芳教授撰写第十一章、第十三章,蒋俊副教授撰写第四章、第九章、第十章,伏蓉讲师撰写第二章、第三章、第六章、第七章。在写作过程中,大家多次讨论,反复修改,最后由陈吉德教授对全书进行了统稿和定稿。电影学研究生胥婷婷、焦欢、王娟、王晓涵、袁思远、杨硕做了大量的校对工作。本书还得到了南京师范大学文学院优势学科的大力支持,谨此致谢!

本书的写作活动持续一年,这是四人智慧的碰撞、理论的交流,也是四人友谊的结晶。现将成果奉献给大家,恭请斧正。

陈吉德　沈国芳　蒋俊　伏蓉
2012年8月于南京师范大学电影电视系